海外中国研究丛书·艺术系列

风格与中国北宋的书法艺术

米芾

[美]石慢 著 张荣芳 译 祝帅 校译

Mi Fu

Style and the Art of Calligraphy in Northern Song China

Peter Charles Sturman

江苏人民出版社

图书在版编目（CIP）数据

米芾：风格与中国北宋的书法艺术 /（美）石慢著；张荣
芳译 . 祝帅校译 .-- 南京：江苏人民出版社，2024.5
（海外中国研究丛书·艺术系列 / 刘东主编）
书名原文：Mi Fu: Style and the Art of
Calligraphy in Northern Song China
ISBN 978-7-214-27869-2

Ⅰ.①米… Ⅱ.①石… ②张… ③祝… Ⅲ.①米芾（1051-
1107）- 书法评论 Ⅳ.①J292.112.5

中国国家版本馆 CIP 数据核字(2024)第 019484 号

Mi Fu: Style and The Art of Calligraphy in Northern Song China by Peter Charles Sturman

Originally published by Yale University Press

Copyright © 1997 by Peter Charles Sturman / Yale University Press

江苏省版权局著作权合同登记 图字：10-2017-171 号

书　　名　米芾：风格与中国北宋的书法艺术
著　　者　[美] 石　慢
译　　者　张荣芳
校 译 者　祝　帅
责任编辑　朱晓莹
装帧设计　周伟伟　张云浩
项目统筹　马晓晓
责任监制　王　娟
出版发行　江苏人民出版社
地　　址　南京市湖南路 1 号 A 楼 邮编：210009
照　　排　江苏凤凰制版有限公司
印　　刷　苏州市越洋印刷有限公司
开　　本　890 毫米 × 1240 毫米　1/32
印　　张　13.75　插页 8
字　　数　282 千字
版　　次　2024 年 5 月第 1 版
印　　次　2024 年 5 月第 1 次印刷
标准书号　ISBN 978-7-214-27869-2
定　　价　169.00 元

（江苏人民出版社图书凡印装错误可向承印厂调换）

海外中国研究丛书·艺术系列 | 总 序

刘 东

　　现代汉语中的"艺术"概念，本就是在"中外互动"中生产出来的。也就是说，即使在古汉语中也有"艺""术"二字的连接，其意思也只是大体等同于"数术方技"。所以，虽说早在《汉书·艺文志》那里，就有了《六艺略》《诗赋略》的范畴，而后世又有了所谓"琴棋书画"的固定组合，可在中国的古人那里，却并没有可以总体对译"art"的概念，而且即使让他们发明出一个来，也不会想到以"艺"和"术"来组合。由此，在日文中被读作"げいじゅつ"（Gei-jutsu）的"芸術"二字，也不过是为了传递"art"而生造出来的；尔后，取道于王国维当年倡导的"新学语之输入"，它又作为被快速引进的"移植词"而嵌入了中文的语境。由此所导致的新旧语义之混乱，还曾迫使梁启超在他的《清议报》上，每逢写下这两个字都要特别注明，此番是在使用"藝術"二字的旧义或新义。

　　此外，作为海外"汉学研究"的一个分支，实则海外的"中国艺术史"这个学术专业，也同样是产生于"中外互动"的过程中。如果说，所谓"汉学研究"按照我本人给出的定义，总归是"外邦人以对于他们而言是作为外语的中文来研究对他们而言是作为外国的中国的那种特定的学问"（刘东：《"汉学"语词的若干界面》），那么，这种学术领地也就天然地属于"比较研究"。而进一步说，这样一种"比较"的或"跨文化"的特点，也同样会表现到海外的"中国艺术史"研究那里。要是再联系到前边给出的语词"考古"，那么此种"中外互动"还不光在喻指着，这是由一群生长于国外

的学者，从异邦的角度来打量和琢磨中国的"艺术"，而且，他们还要利用一种外来的"艺术"（art）概念，来归纳和解释发生在中国本土的"感性"活动。这样一来，则不光他们的治学活动会充满"比较"的色彩，就连我们对于他们治学成果的越洋阅读，也同样会富于"比较"的或"跨文化"的含义。

进而言之，就连当今中国大学里的艺术史专业，也是在改革开放后的"中外互动"中，才逐渐被想到和设立，并且想要急起直追的。回顾起来，我早在近二十年前就撰文指出过，艺术史专业应该被办到综合性大学里，跟一般通行的"文学系"一样成为独立的人文学科："如果和国际通例比较起来，我们不难发现一种令人扼腕的反差：一方面，我们的美学是那样的畸形繁荣，一套空而又空玄而又玄的艺术哲学教义被推广到了几乎所有的高等院校，就好像它是人人必备的基本文化修养；另一方面，我们的艺术史又是那样的贫弱单薄，只是被放在美术学院里当成未来画家的专业基础课，而就连学科建制最全的大学也不曾想到要去设立这样一门人文系科，更不必说把对于艺术史的了解当成一个健全心智的起码常识了。"（刘东：《艺术究竟是怎样流变的》）也正因为这样，江苏人民出版社的这个最新抱负，也即要在规模庞大的"海外中国研究丛书"里，再从头创办一个相对独立的"艺术系列"，也就密切配合了国内刚刚起步的艺术史专业。

更不要说，我们也有相当充分的理由相信，正是在"中外互动"的"跨越视界"中，这个正待依次缓慢推出的、专注于"艺术"现象的"子系列"，也会促使我们对于自己的母文化，特别是针对它的感性直观方面，额外增补一种新颖奇妙的观感，从而加强它本身的多义性与丰富性。

2023 年 12 月 11 日
于浙江大学中西书院

致阿德里安娜和乔治·石慢

老冉冉其将至兮，
恐修名之不立。

【衰老倏至，即将降临于我，
 我所惧怕的，是我无法留下身后不朽之名。】

——屈原，《离骚》
（译文出自大卫·霍克思的《楚辞·南方之歌》）

中文版序

时光荏苒，距我最初写《米芾：风格与中国北宋的书法艺术》已经过去了近三十年。这本书在很多方面体现出我作为一名初出茅庐的中国艺术史学者的身份。重新审视自己的旧作是令人警醒的，只因作者难免会自我批评并认识到书中的不足之处。与此同时，这本关于米芾书法的书被"挖掘"出来并翻译成了中文，又令我深感荣幸。张荣芳和祝帅就此完成的翻译兼具准确性与可读性，其工作量之大、投入之多不言而喻，我对此深表感谢。

在某种程度上，《米芾：风格与中国北宋的书法艺术》是一个历史事件（Artifact），它见证了1995年前后的那个时刻，除极少数的学者外，西方国家几乎无人知晓中国书法的历史。意识到这一点，当我准备出版这本书时，我力图创造一种叙事方式，既能向西方读者传达米芾艺术的美感和趣味，又能避免太多详细的学术论辩给读者带来阅读负担。时至今日，在米芾如此知名的中国，读者将如何接受这种叙事方式还有待观察。考虑到此书首次出版至今已隔数十年，书中一些内容可能会给人留下过时或浅白的印象。尽管如此，我还是希望这部旧作中尚有一些学术研究和观点对其新读者有参考价值和借鉴意义。从不同的角度或通过不同的镜头来看待艺术总是别有意趣，所谓"横看成岭侧成峰，远近高低各不同"，在这方面，我很荣幸江苏人民出版社将我这本书纳入"海外中国研究丛书"艺术系列。

石　慢

圣芭芭拉

致　谢

最近，一位朋友问我，书法家米芾既负有盛名，在中国又得到了充分的研究，像他这样的人还能有什么新鲜的内容可以挖掘呢？作为一个研究米氏家族艺术已有十多年的学者，我非常能够理解这个疑问。八个多世纪以来，米芾一直被当作一个重要的研究对象。最初，是他的儿子米友仁帮助南宋朝廷收集整理他散落的书法。岳珂、祝允明、张丑、翁方纲……大多数西方读者不知道这些名字，但他们都是中国文化史上赫赫有名的人物，也是几个世纪以前一些专注于研究米芾的学者们。如果没有他们建立起来的基础，关于米芾的研究就无从谈起。我和所有关注米芾艺术的人首先要感激的就是他们。

近些年来，更是有许多学者的工作和成果使这本关于米芾的书得以问世，他们包括中田勇次郎、何惠鉴、雷德侯、方闻、孙祖白、徐邦达、郑进发和高辉阳。我要格外感谢曹宝麟。曹宝麟以"考证"这一传统的方法来研究米芾的生平和书法，其成果是继十八世纪翁方纲以后关于米芾研究所取得的最显著的进展。针对米芾一些作品的创作年份我们的观点有分歧，但曹宝麟的研究成果对校勘和修正本书初稿意义重大。齐皎瀚和艾朗诺的相关学术作品也让我受益匪浅，他们对北宋文学和书法的研究为我了解米芾及其艺术提供了有益的视角和宝贵的资料。

班宗华阅读了本书手稿的初稿，并提出了重要的建议。巫鸿、苏源熙和张隆溪友善地提出了他们对导论的看法。在阅读一些复杂的诗歌和信札尺牍时，李慧漱对我多有帮助。我最感激的人要数理查德·爱德华兹（Richard Edwards），他为耶鲁大学出版社评审了本书稿，并为书稿的修改工作提供了重要指导。我也感谢劳拉·琼斯·杜利（Laura Jones Dooley）对本书文本所进行的专业编辑工作。

台北故宫博物院何传馨和我在东京二玄社的朋友高岛先生、新井先生和森岛先生在此书获取图片和出版许可方面帮助尤多。我还要感谢香港的托马斯·普鲁蒂斯托（Thomas Prutisto）在摄影方面给予我的帮助，感谢加州大学圣芭芭拉分校艺术学院的斯蒂芬·布朗（Steven Brown），他在本书插图数码化方面耗时耗力地予以指导。感谢台北故宫博物院、东京国立博物馆、大阪市立美术馆、大英博物馆、普林斯顿大学艺术博物馆、大都会艺术博物馆、波士顿美术博物馆、阿瑟·赛克勒基金会准许我复制他们的艺术藏品并在书中加以使用。本书部分研究经费由亚洲文化理事会、加州大学圣芭芭拉分校人文学科中心和文理学院慷慨提供。

目 录

导　论

海岳庵之奇景——风格与中国艺术家

在江苏南部镇江市的扬子江南岸有一座山丘，名为北固山。虽然北固山的海拔只有区区190英尺，*然而，它为俯瞰镇江这座城市和浩荡奔流的长江提供了开阔的视野。游人通常从镇焦路进入，穿过令人愉悦的林荫道，会不由得在一座始建于十一世纪的铁塔（卫公塔）前面驻足一会儿。继续往前走，就到了肃穆庄严的甘露寺。寺庙旧日的辉煌已不复存在，然而细心的游客们在读过今日寺庙管理者所建的信息牌之后，或许可以遥想往昔宏伟的殿堂，其中装饰着六、七世纪艺术大家张僧繇和吴道子创作的壁画；在他们心中也不难描画出这样的场景：当时，中国诸多备受尊崇的骚人墨客，也曾如今天的游客一样登上北固山，来欣赏这般壮观的景象。

有一位学者和官员当年也经常登临北固山来探究这番奇景，他就是米芾（1052—1107/1108）。米芾身处中国文化成就最高的时代之一，他精于书法艺术，其言行之古怪癫狂也是远近闻名。北宋时期（960—1127），镇江被称作润州，这里曾是米芾的定居地。米芾在北固山西麓甘露寺下修建了一处宅院（地图1）。根据同时代人记述的一段非常有名的轶事[1]，米芾是用一块研山石而非金钱，从一位文人收藏家那里交换了这块宅基。用于交换的研山石状如山峦，上有三十六个山峰，曾为五代时期南唐后主李煜（937—978）所有。米芾为所建宅院题写了"天开海岳"四字，并将其命名为"海岳庵"，皆因此处可一览山川风光之胜。米芾之子米友仁（1074—1151）所作的一幅画中保存了在镇江东面一座山上重建的旧居的大致

* 约合58米（北固山实际海拔为55.2米）。——译者注

1.蔡絛，《铁围山丛谈》，卷五，第96页。结语部分有此段引文的翻译。

样貌，以及居所中可俯瞰到的风光（图1）。[2]

　　如今的游客从西南山脚下新修的公园入口进入北固山，经过三国时期著名的试剑石，继续前行到寺庙，不知不觉间已经接近米芾海岳庵的旧址。旧址所在地现今已被造船厂环绕。[*]据已退休的镇江博物馆馆长陆九皋先生说，此前就在米芾海岳庵旧址所在处，曾有三间房的纪念厅堂，二十世纪六十年代之后成了中国现代化的牺牲品。

　　更有一些勇敢的旅客因对米芾的浓厚兴趣而前往镇江，他们可能循迹向南漫游，穿过铁轨，经过化肥厂、水泥厂和瓷器厂，来到市郊的边缘以及鹤林寺的旧址，黄鹤山就在附近。1984年我第一次去镇江时，便手拿镇江地图，沿此路线跋涉，只为寻找地图上标出的米芾墓。可惜的是，当地农民拆除了标志"米芾墓"的牌坊，将墓石拿来修建房舍和桥梁，而镇江地图的制作者并没有将当时的这种情况考虑在内。此后，米芾墓又在黄鹤山的西北麓重建，入口处复建了三根石柱，题有现代学者启功的书法。至此，米芾之墓虽被掩藏于山林，游人总算可以满怀敬仰之情，于墓前追思先贤。

　　在近世中国，人们寻访旧迹，凭吊怀古，无不出于对先人由衷的敬畏。这种参与的习俗与现今人们的习惯大相迥异。尽管镇江市重修米芾墓之举值得赞赏，然而精读近几个世纪的地方志，就不难发现还有许多值得纪念的东西曾在这些旧址存在过，现今已经消失。在如今尚有人居住的鹤林寺中，还保存有

2

2.重建后海岳庵的确切地址尚不明确。在1100年一场大火烧毁了甘露寺之后，米芾将其住所迁往别处。

* 经核有关史料，镇江船厂于1951年在北固山甘露寺下建厂，2002年起已陆续搬出北固山风景区。——译者注

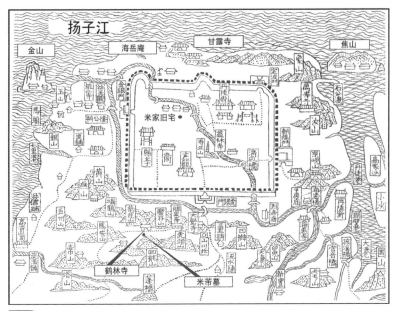

地图1 润州（江苏镇江），改编自《丹徒县志》（1521年）中的一幅地图

人们溢美米芾的记载，内容包括米芾曾委婉提及他经常拜访此地，以及对佛教禅宗思想的体悟，现几不可辨识。米芾墓最初的碑文就是在这里由他的友人蔡肇写就的。与碑文一同出现在墓碑上的，还包括附有其子米友仁题词的一小幅米芾自画像，当然也包括米芾书法作品的片段。与米芾墓同在一处的还有其父母的墓址，以及据说是米芾所建的一处居所。有人后来建了一处小祠庙，奉米芾为"护寺伽蓝"。恐怕用以供奉的不仅有供品，还有寺院的轶事与传说罢。³

3.《鹤林寺志》，5a,6a,7a,18a-19b,20a-23b,27a,30a,32b,35a,38b-39b,41a-b,81a-b。石刻自画像可能是今人所知广西桂林伏波山上一处石刻的修正版（见图33）。

不宁唯是，关于米芾和北固山还有许多故事可说。自十三世纪米芾的仰慕者之一岳珂（生于1183年）开始，米芾海岳庵旧址被多次修复，重修旧有建筑，营建新的建筑，每次修建都有记录。岳珂在此建了"研山园"，以之为居所，并收集散落的米芾书法作品，为米芾散佚作品集的重新整理辑录做出了重要的努力。[4]当地官府要员于明宣德（1426—1435）和万历（1573—1620）年间，曾重修米芾在北固山的居所旧址。1763年，同样是在海岳庵旧址上，后人修建了宝晋书院。当然，北固山这里也不乏米芾本人以及来此赞咏瞻仰他的后人留下的书法石刻和匾额，更有清朝皇帝康熙（1662—1722年

4. 目前米芾广为人知的文集《宝晋英光集》即因米芾在润州宅邸中的书斋"宝晋斋"而得名。《宝晋英光集》八卷，加上补遗一卷，也远不及米最初多达百卷的《山林集》，但《山林集》随着1120年之后北宋政权的颠覆而散佚。后人往往将《宝晋英光集》的辑录归功于岳珂，此集起始处有他于公元1232年作的《宝晋英光集序》，但米芾此文集最初的收集整理是由米芾之孙米宪所做，米宪所辑《宝晋山林集拾遗》刊于嘉泰元年（1201），并在其后作跋文，这在《宝晋英光集》的一些版本中仍可看得到。米宪辑录的《宝晋山林集拾遗》南宋版包含米芾的其他著述《宝章待访录》、《书史》、《画史》、《砚史》，在北京图书馆（现为中国国家图书馆。——译者注）可以寻见，具体可参考徐邦达的《两种有关书画书录考辨》，63-66。台湾学生书局影印发行了台北"中央图书馆"藏《宝晋英光集》的清代手抄本，据阮元1816年题跋所述，此手抄本最初传自刘克庄（1187—1269）家藏，包括了米宪所辑（含米芾的其他四部史学著作）、岳珂增补辑录、其他后来认定为岳珂所录的文章。贯穿本书的对《宝晋英光集》的引用，均受益于台湾学生书局的这一现成版本。我还将这一版本与早先北京的版本以及现存于台北故宫博物院（因此我的译文与学生书局出版的版本之间偶尔会有出入）的吴翌凤（清）抄本进行对照研究。岳珂增补部分合计十七首诗文并其他书法作品，统一标注"新添，见《英光堂帖》"，指的就是岳珂辑刻的米芾墨迹。读者想要获知更多关于米芾书法的这一重要资料，可参考中田勇次郎（Nakata Yūjirō）的《米芾》（*Bei Futsu*，1:167-182）一书。

在位）在一次南下巡查途中，为米芾旧迹御笔亲题的"宝晋遗踪"。[5]

在镇江之外，还有许多米芾的行迹。在湖北襄阳，人们在米氏故居附近修建了米公祠。[6]后世游宦骚人的著录记载了米芾早年到广东、广西、湖南等地的任职踪迹，他们也往往乐意在米芾题刻旁留下赞美之词。[7]苏北涟水，米芾遗风尚在。1725年，也就是距米芾于此处居住约625年后，当地知县为纪念米而建"洗墨池"。[8]然而，不知米芾是否愿意后世的人纪念他在涟水的经历呢？根据一份现代中国地图，安徽无为仍存一处米公祠，米芾在那里为官直至终老，也正是于此地，诞生了常为人说道的"拜奇石为兄"故事。[9]

如果熟悉中国及其传统文化的传承，我们就不会质疑米芾万世不祧的地位，也就不会对存世的大量米芾遗风和遗迹感到惊讶。但这应该引起人们的疑问：米芾有何作为，才得以名垂青史？出自《左传》（即《春秋》的一部注释）的经典语录讨论了中国所谓"不朽"的标准。在此书中，有人问道何为

5.《北固山志》，卷二，10b-11a,20b-21b；卷四，8b,9a-10a；卷五，5a-6b。文中所述同样参考自高辉阳的《米芾家世年里考》。

6.《襄阳县志》，卷二，51页及其后。

7. 翁方纲，《粤东金石略》中"九曜石考"，附录，7b。谢启昆的《粤西金石略》卷十一，21b-23b，载有方信孺所作《宝晋米公画像记》。《湖南通志》，卷269,5489；卷275,5605。此类参考的综述，可参见高辉阳的《米芾其人及其书法》一文。

8. 安东县志，卷二，7a；卷十五，1b-2a。《淮安府志》（叶长扬纂）卷二十八，16a。《淮安府志》（陈艮山纂），卷十四，5b。

9. 叶梦得，《石林燕语》，卷十，15b。结语部分有关于此的翻译。米芾在无为的其他资料，可参考《无为州志》，卷四，2a-3a；卷十四，3b-4a；卷二十八，1a-3a。

古人所说的"死而不朽"，鲁国大夫叔孙豹以"三不朽（three non-decays）"来回应："立德（virtue）、立功（successful service）、立言（wise speech）。虽久不废，此之谓不朽。"[10]具体来说，米芾如何以一己之身立德尚不清楚，但无论如何他肯定不是因此而不朽，也不是因他为国家立下丰功伟绩，更非因为真知灼见的言论。事实上，如果说个人价值的具体表现为立德、立功、立言，那么与此不同的是，米芾外在的风格比内在的德行更能让他名传千古。米芾的声名完全依赖于他在书法、绘画和书画鉴赏方面的能力——于中国传统观点而言，他将本是第二位的追求发挥到了极致，而这种努力本不该是不朽的条件。

有趣的是，米芾本人热衷于求取不朽之名，然而更有意思的是，他最终意识到这一目标的实现无须通过历史认可的"三不朽"，艺术造诣这一所谓的雕虫小技也可为他在后世赢得一席之地。米芾不是惧怕争议之人，他对传统智慧进行了大胆的讽刺。在《画史》一书的序言中，他借唐代朝臣薛稷（649—713）的一幅《二鹤图》对著名诗人杜甫（712—770）的一首诗进行了一种大逆不道的评论：

> 杜甫诗谓薛少保："惜哉功名忤，但见书画传。"
>
> 甫老儒，汲汲于功名，岂不知固有时命？殆是平生寂寥所慕。嗟乎！五王之功业，寻为女子笑；而少保之笔精墨妙，摹印亦广，石涸则重刻，绢破则重补，又假以行者，何

10.理雅各（James Legge），《中国经典》（*Chinese Classics*），5:505-507（襄公二十四年）。

可数也！然则才子鉴士，宝钿瑞锦，缧袭数十，以为珍玩。回视五王之炜炜，皆糠秕埃壒，奚足道哉！虽孺子知其不逮少保远甚。[11]

【杜甫在一首关于薛少保（薛稷）的诗中写道："真遗憾！功名利禄都被埋没，只有书法和绘画流传了下来。"

杜甫这位老夫子，渴求功名。难道他没有意识到这一切都是命运吗？我猜想这是他在孤独凄凉的生活中产生的渴望。唉！五王的丰功伟绩很快成为年轻女子的笑谈。但这位少保的书法，笔触精到，着墨巧妙。人们摹拓他的作品，使之更广泛传播，石碑裂开就重刻，画绢破了就修补。如果一个人谈论他的行为举止，又有多少可以列举？有鉴于此，有才华的人和有眼光的学者认为珍贵的首饰、吉祥的锦缎和数十件织得华丽的衣服是重要的财富。回顾五王的辉煌之举，不过是谷糠和尘土，有什么值得讨论的呢！即使是孩子也清楚地知道，他们的功绩与少保的成就相差甚远。】

5　　清代翰林院的编修们很大程度上刻意掩盖了米芾在此文中表达的讽刺意味，他们认为，关于五王之功业不如薛稷之二鹤的说法属于怪诞肆意之举，仅仅是应了米芾的癫狂之名，并写道"存而不论可矣"。[12]但这种做法其实是值得讨论的，因为

11.米芾，《画史》，187。米芾引自杜甫《观薛稷少保书画壁》，诗出《杜少陵集详注》，卷十一，816-817。五王是指唐代桓彦范、敬晖、崔玄暐（崔元暐）、张柬之、袁恕己，这五人与薛稷是同时代人，活跃在公元七世纪晚期。除了崔，其他人见传记于《旧唐书》，卷九十一，《新唐书》，卷一百二十。
12.《四库全书总目》，957-958。

虽然米芾的这一论点正是他怪癖的极佳佐证，对此存而不论，就相当于忽略了米芾这位极具天赋的艺术家极其关切的、同时也是触及中国艺术根本的一个论题。

这个问题所关切的就是风格，以及中国人最初对于风格的价值的认知。风格的价值体现在对于一种内在品质的传达，正是这种品质构成了一个主体的内容或中心。此处所说的主体（subject），与其说是诗画中描述的事物，毋宁说是创作它们的人类行动者（human agent）。观者通过主体的呈现方式去了解一个主体本身。也正因此，先哲认为，通过乐音可以判断一个国家的气数，通过诗歌可以评价一个人的教养。米芾口出狂言，竟然宣称一幅主题浅薄、仅供赏乐的《二鹤图》比唐代五位有着高尚建树的先人志业更有价值，这无疑冒犯了清王朝的编修们。然而，米芾只不过是以此为论据来得出这样一个结论：一个人的艺术表达可以反映他的内在品质，有时这种品质确实比仕途的丰功伟绩更有生命力。撇开唐代诗人杜甫的思想不谈，米芾对自身是否能够取得"德"与"名"惶惑不安，因此意识到自己唯一获得不朽的路径就是通过艺术技巧来实现。因此，他便坚持美德是可以通过风格来实现的这一观念。在《画史》序言中，米芾将这一观点推到了荒谬的极致，道出一件不可言说之事：艺术是第四个"不朽"。

本书所谈的是风格。更确切而言，是关于中国艺术与表达的方方面面，而用于描述这一切的词汇，在英语中常被译作"风格"。这种区分是极其必要的，因为在传统中国，关于风格的观念与西方差别巨大，这种差别足以改变伦纳德·迈耶（Leonard Meyer）所称的"风格分析师（style-analyst）"的

角色和责任。[13] 从一些差异之处开始讨论，进而建立讨论的界限，这对行文论述是非常有必要的。需要说明的第一点是，我们想要加以区分的东西仍然是非常模糊的。自迈耶尔·夏皮罗（Meyer Schapiro）关于风格的重要文章在1953年发表之后，艺术史家、文学评论家、语言学家和音乐理论家均已经意识到"风格"在英语中的多元语义，纷纷诟病该词的不精确性，有时他们也致力于寻求一个精简的定义。然而，海森堡（Heisenberg）提出的不确定性原理，以及实证主义观察方法本身的某些局限性，或许正可为我们理解风格一词提供线索。正如贝雷尔·朗格（Berel Lang）指出，"当我们越接近于独特的人类现象的中心——视觉或想象力本身的器官（the organ of vision or understanding itself）——越无法把这些中心的元素作为客观对象来进行解析。"[14]

13. 在大量有关风格的批评著作和文章中，以下这些最近的研究尤有价值：阿克曼（Ackerman），《风格理论》（*Theory of Style*）；贡布里希（Gombrich），《风格》（*Style*）；古德曼（Goodman），《风格的地位》（*Status of Style*）；赫希（Hirsch），《风格学与同义性》（*Stylistics and Synonymity*）；库布勒（Kubler），《关于视觉风格的还原理论》（*Towards a Reductive Theory of Visual Style*）；朗格（Lang），《作为工具的风格，作为个人的风格》（*Style as Instrument, Style as Person*），迈耶（Meyer），《关于风格的理论》（*Toward a Theory of Style*）；夏皮罗（Schapiro），《风格》（*Style*）。

14. 朗格，《作为工具的风格，作为个人的风格》（*Style as Instrument, Style as Person*），收录于《批判性探索》，715。（朗格在文章中假设的两种风格的模式，其一是"副词的或工具性的风格模式（adverbal or instrumental model of style）"，其二是"动词的或及物的风格模式（verbal or transitive model of style）"，该文章收录于朗格的《哲学与书写的艺术》（*Philosophy and the Art of Writing*）一书。——译者注）

在《作为工具的风格，作为个人的风格》这篇文章中，朗格假设了两种不同的风格模式，一种我们在语法上将其描述为"副词性的（adverbial）"，另一种是"动词性的（verbial）"，或说"及物的（transitive）"。副词性的风格模式假设主体和其表达方式之间的分离（通常的例句为"主体是说了什么，而其风格是如何说"）。在这种分离的状态下，我们可以把风格比作一种工具，从而与该词拉丁语 stilus（即英文的 stylus，意为古代刻写用的尖笔）的词源——为书写提供形式的工具相联系。风格作为工具，是有形态且可分类的。这样，风格就提供了一种"操纵（handling）"艺术作品的方法。在艺术史的广泛实践中，风格也的确被引入用以阐明原创作者、创作日期、人际关系和作品影响。风格描绘了艺术在空间、时间甚至社会层面的样貌。但是，据朗格观察，风格最终是人类思维和双手的产物。他强调，风格的概念是"一种自足的人格化模式。"[15]这即是他所谓的及物的模式，这种模式的特点是，宣称在"说什么（what）"和"如何说（how）"之间不存在分别。取而代之的是，存在一种"及物的方法"，这种方法明确了创作是一个过程，在这个过程中，内容和形式互为因果关系。风格并不是中心内容的外在表现，而是一个有机的过程，其终极来源是人类行动者。朗格写道："在区分风格的特征时，观众辨识创作者，进而辨识创作者所独有的风格，这一过程是同步的。这样，观众所辨识的，既包括创作者主体，也包括这个主体在观众辨识的过程中所施加给观众的能动性或想象力（agency or vision）。"[16]

15. 朗格，《作为工具的风格，作为个人的风格》（*Style as Instrument, Style as Person*），收录于《批判性探索》，716。
16. 同上，730。

我挑选贝雷尔·朗格的这一论点，正是因为他的风格即个人的观点十分贴近中国古代的风格概念。回顾中国字典中对风格的定义，上述论点变得非常亲切，其中若干定义与朗格文章中题为"风格的相术学（The Physiognomy of Style）"的章节所述很吻合。风格是一个由最常见的两个汉字所组成的词，以"风"为中心，如"风格（风的范畴）"、"风度（风的度量）"、"风调（风的音调）"。然而在艺术批评语境中，"风"与它最初的搭配"骨"连缀时特点最为突出。刘勰（公元六世纪早期）的《文心雕龙》中有一段经常被引用的段落，讲述了作为感化力量的风："斯乃化感之本源，志气之符契也。是以怊怅述情，必始乎风；沉吟铺辞，莫先于骨。【风是一种有感情、有说服力的空气，用以指点和提醒所有来到它面前的人。生成风强大动力的根源在于骨的稳定的结构，词句的秩序感和统一性也依赖于骨。】"[17] 严格地讲，刘勰在文中所说的"骨"并非人格品藻，而是喻指文章的品质。然而，作者所说的"化感之本源"，也暗示了"风"有力量把一个人的思想和情感传递给他人。

中国书法中存在大量与身体相关的比喻，韩庄（John Hay）在一篇重要文章[18]中作了比较详尽的阐述。像"肉"、"骨"、"筋"、"血"、"脉"都是衡量一幅作品状态的评判用词。再者，直接的文本是书写者性格的物质表现，从一个人的书法中，我们能够隐晦地看到笔触之后有关作者情感的、心理的，甚至生理的特征。因此，在一些专用的关于书法的文献中，汉语中

17.刘勰，《文心雕龙校释》（XXVIII），105-109；施友忠（Shih）译，《文心雕龙》，162-163；吉布斯（Gibbs），《风之笔记》，285-293；韩庄（Hay），《价值与历史》，尤其见86-87页；栗山茂久（Kuriyama），《风的想象》。
18.韩庄（Hay），《人体》。

指代身体的"体"也可被译为"风格"。诸如"颜体"和"柳体"（分别指唐代书法家颜真卿和柳公权的书法风格），后来人借鉴这些经典范本时便以此相称，这也可以被看作是这两位书家所散发出之"风"的巨大影响力。

风格可被狭义化地理解为艺术家的个人倾向与爱好，这与"表现"这个概念分不开。也许有人会认为，这种形容个人内在品质的感觉似乎用"调"或"声"来表达更为恰当。这两个词当然也可以传达出"表现"无定形的属性。在极端个人意义上，风格是难以描述的，更不用说精确地分析和测量了。但也正因此，风格的中国模式为艺术史学家建立了一套与众不同的基本准则。一种先验的理解是，风自身所具有的感化人的力量及其与身体结构之间源初的联系，激发了艺术家对于风格的自觉。然而，中国的文学批评清楚地表明了这种理解似乎并不够深入人心。理想的模式是艺术家只是纯粹的形式表达，交流的重任则完全落到了听众的肩上，所谓"知音者"，也就是"一个能听懂这声音的人"（此处指能够理解所奏音乐的理想听众）。[19]对大多数作者而言，因为知道（或寄希望于）有人将侧耳倾听，这就不可避免地影响到了他们创作音乐的方式。更直接地说，因为意识到他人将会视诗歌或书法为作者本人的延伸，创作者们便会更有热情地去操控作品的外观、设计作品的风格。贝雷

19. 本词来源于战国时期擅长音乐的伯牙和他的朋友锺子期的故事。子期死后，伯牙便不再抚琴，仅仅是因为能够理解他琴声的人已经不在了。《列子集释》，卷五，178-179。葛瑞汉（Graham）译，《列子书》，109-110。施友忠（Vincent Yu-chung Shih）将"知音"译为"一个善于理解的批评家（An Understanding Critic）"，取自刘勰的《文心雕龙》（XLVIII）中的章节所述；施友忠译，《文心雕龙》，258-263。有关知音者这一角色，可参考宇文所安（Owen）的《中国传统诗歌与诗学》，54-77。

尔·朗格把"模糊的中心（vague center）"看作是想象力与理解力的有机组成部分，而创作者有意识的设计，正是摆脱同这一暧昧的中心之间不确定的联系的重要一步。

艺术家对于风格的自觉意识，使得风格从无形的范畴脱离出来。风格成为人类意图的产物，与其他有意识的决定一样，可以被清晰地描述、绘制和分析，进而通过将风格作为"模糊的中心（中国人称之为'德'）"的反映和表现，并加以操纵。具有讽刺意味的是，通过将风格视为中国人所称"德"这一中心的反映并加以操纵利用，艺术家就把风格从内部层面移回到了直观的表层。这对专注于发掘风格意图的艺术史家而言具有方法论的暗示意义：不同于主观阐释，发掘风格意图的过程更多地需要历史性的分析。需要指出的是，上述方法论的暗示并不一定适用于中国所有的艺术形式和各个时期所有的艺术家。大致而言，士大夫阶层，也就是受到教育的精英——"文人"，在个人风格方面往往最自觉。文人占据最高社会地位，他们看重德行、策略、政务，以及等而下之的艺术（所有这些都被视为个人内在品质或美德的表现），同时他们也由于这些因素而需要接受世人作出的种种评判。对于那些格外关注上述名列诸末的"艺术"领域的人来说，无论是诗歌、书法、绘画，其作者的风格都成为表现的重要因素，这种表现往往是作者为了以自己的内在价值去说服他人而实施的行为。

论及对艺术的关注，没有人能胜过米芾，毋庸置疑，米芾对艺术是自觉的。米芾善于利用艺术作为个人美德表现的做法也影响到了他的儿子米友仁，有米友仁所作海岳庵图景为证（图1）。此图名为《潇湘奇观图》，这个题目容易让人误解，因为此处的"潇湘"并非真的指远去润州七百余英里（一千多公

里）的湖南省内潇水和湘水流经交汇之地。"潇湘"在此泛指卓尔不凡的烟雨山川。类似地，虽然米友仁后面长篇自题道出所画风景主题取自自家在润州的居所海岳庵，但我们又不能据此认为此画真实地描绘了现实风景。《潇湘奇观图》是米友仁身在四十英里（约六十四公里）之外的南京时为同僚仲谋所作，作画之时（1137年），润州所剩的遗迹已不值得多作描画（约七年前，宋与金兀术大军激烈对战，使镇江满目疮痍）。因此，我们毋宁说，此画仅仅具有象征意义。仲谋和其他十二世纪的观众一样，会立刻将著名的海岳庵与它颇负盛名的主人米海岳联系在一起。（在中国，居所往往与其主人密切关联，因此米芾又称米海岳。）米友仁在题跋的开端引用了当时一位著名学士翟汝文（1076—1141）庆贺米芾新建居所而作的诗文，从而确定了这种联系。《潇湘奇观图》是对米芾成就的纪念，从这方面说，米友仁与后来致力于保存关于米芾记忆的其他人并无二致。

但是，米友仁的画作不仅仅是家庭居所的记录。实际上，画的焦点不是海岳庵，而是绵延至几间草庐的景致。自右向左展开长卷，首先映入观者眼帘的是奇异翻卷、连续延伸的云，随后是绵延的山丘，在画的最末处才是山丘环绕的海岳庵。米友仁写道："此卷乃庵上所见，大抵山水奇观，变态万层，多在晨晴晦雨间，世人鲜复知此。余生平熟潇湘奇观，每于登临佳处，辄复写其真趣，成轴卷以悦目，不俟驱使为之，此岂悦他人物者乎？【现在这幅画卷描绘的是从庵中看到的山景。一般说来，山和云那万千万变化的罕见之处，都呈现在晨雨的忽明忽晦之中，但世上很少有人知道这一点。我一生熟悉潇湘的罕见景色，每次我登山临水遇到绝佳风景，便立刻勾勒出它的真实趣味……这怎么可能只是为了取悦别人呢？】"

9

　　米友仁的前辈苏轼（1037—1101）早在他生活的年代就提出"高人逸才"所绘之物应当"虽无常形，而有常理"，即如水波烟云变化不定，却有最基本的自然之理作为统摄。[20]米友仁以其画作自豪地面对苏轼这一著名的挑战。米友仁利用手卷这一形式所具备的时间性特质，令观者横向观摩画作时就如同在变幻的时空中游赏，然而米友仁此画也暗含曲折。伴随着观者观赏行为的展开（自右移向左），入眼尽是奇异流云，看起来并无浅易清楚的逻辑规则可言。究其原因，云雾的流动变化是朝向相反方向，也就是自左向右的。画卷末处绘米芾居所并米友仁题字，清楚表明了该作品从此处开始观看为最佳视角。由此，其实画家是知道我们最初观画时所产生的疑惑的（"世人鲜复知此"）。实际上，这是米友仁为营造景象的奇异之感而故意为之。如果米友仁把海岳庵放置于画卷伊始，那么所绘之景就在一定意义上变得具有公共性，展开画卷之人都不难发现。但把自家居所置于末处，米友仁便将我们的视觉、想象力与他的（和米芾的）区别开来，并让我们意识到，必须反方向观看才能领略这一番"奇观"。米友仁此画主题既非海岳庵也非润州的风景，而是一种私人的视觉与想象力，一种个人观看的行为。或者如贝雷尔·朗格所写，想象力和个人的在场。

　　当我们越接近贝雷尔·朗格暗指的"视觉或想象力本身的器官"这一中心，就越难以分解这个中心所具备的种种要素。米友仁此画充分地用云雾来象征这个"中心"，云雾的存在意指自然的神秘，并且，通过米友仁所继承的浸透着家族美德感的

20. 苏轼，《苏轼文集》中《净因院画记》，卷十一，367。卜寿珊，《中国文人论画》，42。

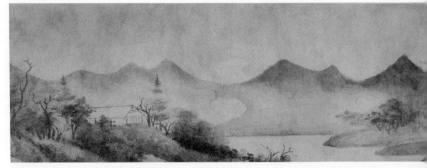

1a 米友仁（1074—1151），《潇湘奇观图》。可追溯至1137年，南宋时期。手卷，纸本墨笔，19.8×289.5cm。北京故宫博物院藏，自右而左，局部。源自《中国历代绘画》，3:2-3。

1b《潇湘奇观图》局部。

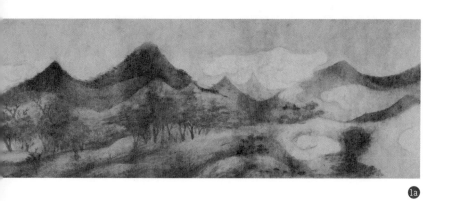

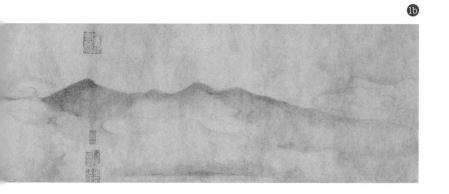

想象力，未知事物的本质被以一种相对模糊的方式移开了。画中云雾自左而右悠然舒展、自山坡处浮现，其中暗含了一种逻辑，那就是传达了"所绘之物有常理"这一观念。米友仁保留了山川云雾的神秘感，一如他意图保留从米芾那继承来的米家眼力与想象力的独特性。最终，"美德"仍然没有得到清楚的定义，人们只能通过暗示来揣测其深度（或深刻性）。

　　米友仁的这幅画是非同寻常的。画作以一种弦外之意的笔触，婉转地表现了艺术家个人的美德，并且将其作为绘画的主题而呈献给观者。这在中国艺术乃至整个文人群体当中都是很少见的。然而，正如后面章节中我将要详谈的，米友仁这样做只是为了长期保存其独有的家族传统。关于这一点，米芾做出了一个中庸之选：那就是他选择了书法而非绘画。他毕生精研书艺，最终达到一种富有表现力的、精微玄妙的境界，这在中国书法史上是独一无二的。自古以来，书法便被赋予一种富含表现力的功能，早在殷商时期作为一种传达神谕的工具，到千年以后成为一种无与伦比的艺术形式，书法在人们看来总是充满启示性的。毛笔连通指、手、腕而到眼与脑，通过笔端蘸墨，落纸而成流畅的线条。曾尝试过操练笔墨的人都会知道，通过看似简单的毛笔留下的字迹，任何技巧或误笔都会一览无余。毛笔可以表达如此精微的情感，这保证了一名有书法修养的观赏者通过书法能够直接感受到作品背后的书家的形象。

11

　　　　　　　　　　米芾：风格与中国北宋的书法艺术

"书，心画也"[21]这句老话，在宋代是广为流传的。

贝雷尔·朗格关于及物的（动词性的）风格模式的论述，尤其适用于中国书法。书法是单向的，因而在时间上和创作形式上是线性的；落笔之后不可修改或擦除，留在纸或绢上的痕迹便是书写过程的清晰记录。若思想意识作用于书法创作，则可能会由里及表地使书写线条产生不自然的扭结。因此传统的书法理论家们一再强调自然（英文可直译为"self-so-ness"）和思想意识的不在场。然而，我们很有必要认识到理论与实践间存在的空隙。虽然书法的本质要求"自然生发"，但若完全将书法视为一种纯粹自然的艺术，则又否认了它可以彰显创作者意图的潜在功用。对风格的自觉追求会导致书法线条的波折形构，而且具有讽刺意味的是，或许愈是注重自然的书法家，愈乐于在行笔构造中置入其思想意识，米芾其人其书恰好体现了这一矛盾。米芾的书法中既有"自然而然"的自发追求，又深含他本人的自觉意识，这二者相互碰撞影响，从而构成了本书的主题。

对于意在塑造个人风格的、具有自觉意识的艺术家而言，其目标就是创造一种具有持久影响力的"风"。在华夏大地上，留存有多处祠庙纪念米芾遗风，也有许多歌颂他的碑刻，更不用说后世诸多书法家纷纷模仿其书风，这些足以说明米芾在艺术追求方面是十分成功的。最后，本书导论中所强调的问

12

21.语出汉代扬雄《法言》。《扬子法言》，卷五，14。引用此语的人包括了米友仁和郭若虚，二者都将书写的功能从自我表达扩展到了绘画艺术。郭若虚，《图画见闻志》，卷一，9；亚历山大·索柏（Alexander Soper）《郭若虚〈图画见闻志〉》译本，15。米友仁对此语的引用则出现在卞永誉的《式古堂书画汇考》（卷十三，22）所载米友仁《赠蒋仲友画并题》的题跋中。

题可以用一个成语来表述，即"自成一家"，[22]也就是"形成（或建立）自己的学派"，直译就是"形成自己的风格"。这里的核心词就是"家"。"家"在先秦的语境中，用于指思想或哲学的流派。然而，当我们从词源学上看"家"这个字（宝盖头下一头猪），可以体会到它更加平易的几个含义：家庭、居所、家人。米友仁所作的海岳庵画卷，可以作为"家"与米氏一家相关性的极佳佐证。一个学派的教化、风格，很大程度上就是源于"使宗族或宗族观念传递下来"这一古老的模式。"自成一家"这个表述概括了个人风格的独创性和持久性，亦即"家"的观念从自身的解剖结构延伸到住所、家人和后世崇拜者的结构。本书内容揭示出这种及物的风格最初形成之时的发展途径。在比喻意义上，米芾的海岳庵无疑是中国艺术史上经久不衰的胜地。何以有此结论？本书的结语部分将有所总结。

关于书法的几点注解

对书法的鉴赏相对灵活简便，唯一的要求就是具备汉字阅读和书写能力，这使得书法在东亚地区成为一门盛行的艺术。可惜，这对于除中国、日本、韩国以外的绝大多数国家的人来说，却是一件非常不容易的事。因此，为了帮助没有什么汉语功底的读者，我将对中国书法中的一些关键规则和艺术特性略

22. 成语"自成一家"源自汉代史学家司马迁（公元前145—约前90）的一封写给其友任安的著名书信，信中描述他欲写《史记》的宏大目标。他写道（詹姆斯·海托华曾就此翻译）："亦欲以究天人之际，通古今之变，成一家之言"（成一家之言，也就是"建立自己的学派"）。司马迁随后还表达了他希望后世有知音出现，并理解他的作品——"藏之名山"。海托华的翻译可见于白芝（Birch）所编《中国文学选集》，101。

作阐释。在传统中国，正是因为书法平易可得、受众广泛，所以也逐渐积累了大量的相关术语和书论。以下几点注解，仅是对一些基本条目最低限度的说明。[23]

以成熟的书写标准来看，中国的汉字或者字形，本质上是由一些确定数量的笔画所构成的固定的形式。个人书写汉字要遵循字符既定的秩序，每一笔落纸后亦有既定的走势。就书法的表现性特征而言，这些书写规矩是非常必要的，它们可以让后来的观赏者得以追寻书写过程。一笔接一笔，一字接一字，一行接一行（自右至左），观者可"回顾"书法最初的创作过程。观者越是了解这一创作过程，就越能通过他（她）自己的书写经验来洞察其间的执笔要领，也就可以对毛笔的起笔和书写节奏有更加鲜活的感知。作为一种艺术形式，书法有其独特的广泛参与性。

书体

中国早期书法史体现为诸多书体的不断演化。其中占据主流的是五种基本的书体，并继而为后世所延续和不断实践。米芾的书法以行书成就最高，但他对其他书体也有广泛实践，这也对他成为一位对书法有广泛领悟的艺术理论家、史学家大有裨益。以下对书法字体的介绍并非按照惯常的年代顺序，而是

23. 随着书法艺术相关书籍的陆续出版，我们可以在一些优秀的著作中找到关于书法基础知识更为全面细致的介绍，例如：傅申（Fu），《海外书迹研究》（*Traces of the Brush*）；中田勇次郎（Nakata），《中国书法》（*Chinese Calligraphy*）；张隆延（Chang）与米乐（Miller），《中国书法四千年》（*Four Thousand Years of Chinese Calligraphy*）；曾佑和（Tseng），《中国书法史》（*History of Chinese Calligraphy*）。

基于它们在宋代的地位。

楷书——即"标准的（standard）"或"规则的（regular）"字体，这是最晚发展为成熟形式的字体，但一经定型，便广泛应用于各种官方和公共场合，包括印刷。楷书形体方正，每一笔皆明晰清爽，又称"真书"或"正书"。古人初学书写，往往会选择这一字体（见图4为例）。

行书——英文名为"semicursive"，或者按字面意思，"跑动的（running）"字体。行书较之楷书相对随意，节奏更快，字体略简，而一字之内笔笔相互牵连。行书在风格上独具特色，在字体上富于表现力，在各种中国书法中形式最为随机，便于抒情达性，因而风靡北宋（见图5）。

草书——英文名为"cursive"，字面意思是"草稿的（draft）"字体（往往被误译为"草［grass］书"），草书行笔最为迅疾，结构最为简省，最初是为应急需、便捷而形成的潦草书写，后来发展成为一种极具艺术感的表现媒介。草书在发展过程中相继演变出三种基本形式：章草（draft cursive）、今草（modern cursive 或简单称为 cursive）以及狂草（wild cursive）。由于章草是早期的草书，尚保留着隶书笔法的形迹（参见下述隶书），其特点大致在于特定笔画收尾处有挑脚，字与字间几乎断而不连。今草更注重书写速度与运笔的流畅性，字形更加简略，同时笔画也更多连缀。由"今草"之名可知其与早前的草书形式有所不同，今草始于汉末，符合了当时书法更加追求的审美性和表现性的潜能（图49）。狂草，如其名所示，是一种尤为狂放不羁、富有表现性的草书形式。狂草根源于早期今草书家更加活力奔放的实践，然而，其作为一种典型书法艺术形式却出现在公元八世纪以后

13

（图50）。在所有书法字体中，草书最为纵任奔逸，纵然如此，即使是狂草流动的笔法与简省的书写，在很大程度上也仍然受到章法和规矩的束缚。

篆书——英文名为"seal script"，产生于商周时期，今天我们可以见到的用于古代祭祀用青铜器上所刻铸的文字即是。到了后世，篆书更多地作为装饰性的字体用于碑额和印章。早期的篆书亦名籀书，其特点为包含有生动的图像化元素、字体繁复而大小多变、笔画往往粗细均衡。在其后的历史发展过程中产生了小篆（lesser seal script），其字体大小更加统一，外观也更加整饬规范。

隶书——英文名为"clerical script"，是秦汉时期在篆书基础上为适应书写简便的需要而产生的字体，楷书即由隶书发展演变而来。后期隶书又称作"八分"，其特点为笔画一波三折，控制有度。八分书善用舒展外拓的"波磔"笔法收尾，也反映出汉代中后期人们逐渐开始重视毛笔的表达潜能。与篆书相似，隶书在后世发展中也经常被用作装饰性字体。

笔画

在楷书中，构成单个汉字的笔画数量少则一笔，多则超过四十笔，且在书法中，笔画的种类可因毛笔笔势运动的细微差别而达到数十种之多。然而，如果谈到中国书法最明显且基础的笔画，其数量则少很多。一个可追溯到公元七世纪的文本记载了七种汉字基本笔法，但最普遍的说法是汉字有八种基本笔法，这刚刚好与寓意吉祥的"永（恒久）"字的八笔形成对应（图2）。然而，作为笔法常用表达，还有另外一套术语，来部分替代图2所示的八种基本笔法，如下所示：

15

横——水平的笔画，书写时自左向右（图2中的"勒"笔）；
竖——垂直的笔画，书写时自上而下（图2中的"努"笔）；
撇——自上掠下的笔画，书写时自右向左（图2中的"掠"笔）；
捺——自上斜下的笔画，书写时自左向右（图2中的"磔"笔）；
点——笔画之一（图2中的"侧"笔）。

除此之外还有其他基本笔法，每种基本笔法又因用笔运笔不同而变化多端（例如，曾有一位作者描述过"点"有二十一种写法，即便这样，他还强调自己所列举的"仅是最常见的"），不过，了解了以上五种笔法，对于理解本书其后几章（关于米芾个人书法的创作）就足够了。关于书法创作，仍有其他重要术语，如飞白（flying white）、藏锋与露锋（hidden and exposed brushtips）。飞白是由于用干枯笔触或迅疾运笔而在纸或绢上所产生的丝丝点点般的白色痕迹。藏锋和露锋亦是指毛笔用笔的两种基本方法，藏锋意为中锋用笔（所以称为"藏"），露锋的用笔则稍微倾斜或笔锋外露，因此在笔画轮廓（尤其在起始和收尾处）方面会产生差别。

美学标准

书法鉴赏可从多个方面入手，诸如探寻书家用笔的特殊技法差异，或者从作品中体会书家的在场和性情，进而产生微妙

16

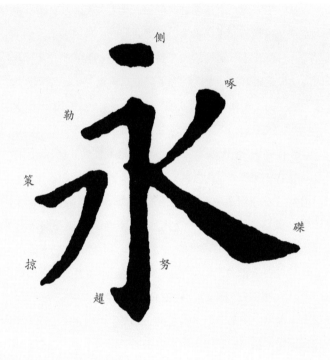

側

啄

勒

策

碟

掠

努

趯

②

的愉悦感。然而从基础层面上讲，一位书法家成功与否，取决于其赋予作品以生命和能量的能力。这种能力基于个人运笔的笔画，因为每个书法家的落笔成字差异极大。在此还有一个基本原则须加提及，如果笔力足够并且技法得当，藏锋用笔可传达出沉着的内在笔力，露锋则更能够让笔画的外在精神显露出来。更进一步来说，书法创作时的笔画相互作用牵制，以此制造出连续、顿挫、行止、平衡、冲突之感……从笔画上升到字里行间，这种感觉得到延续和扩展。在描述和界定书法不同层面的运动和能量时，一个广泛应用到的术语是"势"，它可大致译为"构形力（configural force）"或"动量（momentum）"。

"势"是潜在的和正在运动中的能量的集中表现。比如，有书论将书法中的点比喻为"高山坠石，磕磕然实如崩也。"[24]中国早期书论充斥着类似的隐喻，关于书法的一切显而易见的运动形势都可用任何事物（从熊罴战于高崖到汹涌翻滚之夏云）作比拟，我们亦可从书法与身体器官（骨架、血、筋与肉等）的对比描述中体会到书法之势。一位十一世纪的书法理论家，甚至将身体各个部位与书法笔画一一对应："点者，字之眉目，横画者，字之肩背，直画者，字之体骨，撇捺者，字之手足。"[25]从这些生理特征中体会到书家情绪、情感和个性的痕迹，可谓一捷径。米芾和其他北宋后期的书家尤其善于运用巧妙的比喻来描述先前和同时代书家的特点，他们乐此不疲，却又难免略显古怪尖刻。

24. 出自《笔阵图》（"the Battle Formation of the Brush"），此文献通常认为是晋卫夫人（272—349）所作，后有说为唐代初期作品。《法书要录》，卷一，6。英译文见班宗华（Barnhart）《卫夫人〈笔阵图〉和早期书法文献》，16。
25. 蔡襄论书，陈桷《内阁秘传字府》，见《蔡襄书法史料集》，11。

书法复制

作为中国美术的一种形式，书法作品自古以来就得到广泛的搜集与收藏。如同其他可供收藏的珍品一样，书法也易作伪。然而，书法也是一种实践性的技能，这一事实保证了书法的复制成为一种精熟的技艺。例如，由官府、寺庙、市民委托制作的布告，往往由著名的书家以楷书写成，然后由匠人小心翼翼地转化镌刻到用以纪念的石头上，此为"碑"。尽管碑刻为阴文，且毛笔作品经过凿刻复制已与原件有所差异（图4），但是以石碑为基础制作的拓本，仍为碑刻文本内容和书家的艺术传播提供了一种廉价亲民的途径。一些其他形式的书家墨迹，如信件、诗文、书札等，起初并非为碑刻而作，但的确又弥足珍贵，便称之为"帖"，通常以行书或草书写就，也可刻于石上。系列性的书家真迹，因其创作时采用相对正式的字体，可供临摹取法，便可将它们汇集而成卷册，称为"法帖"（图45），可译作"法书汇编"（compendia of model writings）。法帖往往由藏有重要书法作品（或者有获取途径）的官府或个人收藏家汇刻、拓制。尽管法帖存在着复制技术水平低下和编选欠妥等种种局限，但仍不失为传播前人书法艺术的最重要的一种手段。

早期书法作品还存在一些手工复制的技术，其中包括费时费力但相对精准的"双钩（double-outline）"技法（图3），即先仔细勾勒笔画的轮廓，然后再填上墨色。此外还包括"临"，通常为照着原作徒手仿写。由于学习书法需要不断地临摹仿写，因此，诚实地临摹作品与作伪之间的界限就变得非常模糊。这种界限的模糊本身就是关于米芾书法的故事中一个奇特的主题，米芾在这一点上经常为后世所津津乐道。

第一章

①

『意』与北宋书法

在回顾先前丰富的书法遗产时，明代书法理论家董其昌（1555—1636）将书法发展进程划分为三个重要时期，并对各时期进行了简明概括：晋人书取韵（resonance），唐人书取法（methods），宋人书取意（ideas）。[1]事实上，尽管这三个美学术语复杂又模糊，但时至今日，董其昌这种精练的概括仍被不断地重复引用，这一理论总结与现存的书法作品的对应性是不言而喻的。

"晋人书法"本是一个模糊的标签，广义上可指汉（前206—220年）之后的三国时期（220—280），晋代（265—420），继之以南朝（刘）宋（420—479）、齐（479—502）、梁（502—557）、陈（557—589）之间的作品。而实际上，它几乎专指晋代后半段（317—420）在扬子江流域繁盛之地发展起来、以"二王"——王羲之（303—361）和其子王献之（344—388）为代表的书艺传统。王羲之的书法更被当时的士人阶层认为是一种书写典范，既适用于较为随意的书信手札，又具有典雅的艺术气质。三个世纪以后，唐朝早期的皇帝太宗（626—649年在位）大力标榜王羲之的举世无双，广泛收集他的书法作品，并在朝廷中加以推广。当董其昌谈晋人书法的时候，他指的就是自晋代一直延续到后世的极具影响力的王羲之书风传统。

现存一件唐代双钩摹本的王羲之书信手札《行穰帖》，曾经过明代董其昌鉴赏题跋。此摹本的细节，或可为"韵"作一注解（图3）。书家运笔流畅，几乎都是中锋用笔，以创造出优雅平和的笔触。此帖笔迹之间留有充足的空间，每一个字所散发出来的和谐与轻松自然之感，正是通过形式与力量的微妙平

1. 董其昌，《容台集》，卷4，23b。

衡来实现的。"韵"是一种安静自持的力量，犹如电场般在字迹间共鸣。这种力量肇于自然，启示着书家的心性和创作，熟悉这一时期的人皆知，风流（elan）的精神与自然的风骨被晋人体现得淋漓尽致。

书法的"法"，与"韵"相反，指的是来自更高权威（道德层面、政治层面等）加诸书法创作的规范与法则。我们将"法"与唐代相联系，首先联想到的是唐代立国之初，政治机构日渐完善，统治中国近三百年；各种经典的编纂也保证了"法"之影响深远。一个典型的例证就是唐太宗李世民将王羲之的书法确立为书坛模范，并在庙堂之上大加推广其书风，形成"崇王"的热潮，也促进了"尚法"的确立。唐代书法法度的一个典型例证就是欧阳询（557—641）的书法。

欧阳询是唐太宗的近臣，而且传统的书法评论家认为，他是王羲之书风的优秀传人（图4；亦见图23）。[2]欧阳询的楷书，每一笔都十分严谨，每一个字都疏密有度、欹正得当。晋代洒脱自然的书风至唐代转化为精细讲究的完备状态。欧阳询的书法，无论楷书还是行书，均展现了一派堂皇的庙堂气象：气度优雅而又严谨合法。

何为宋代的"意"呢？"意"指的是意图、意愿、动机，它

————

2. 戈德堡（Steve J. Goldberg），《初唐宫廷书法》。

小縱九人畫

元庭決不大嘗會住

陳大道無名上德不德玄功潛運幾深莫測鑿井而飲耕田而食靡謝天功安知帝

❹ 欧阳询（557—641），《九成宫醴泉铭》，唐贞观六年（632）刻。宋拓本局部，欧阳询《九成宫醴泉铭》，雄山阁出版株式会社，33。

作为一种认知过程，与一个人本身的性格和品质联系在一起，使个体得以与众不同。正如（董其昌在他处所言）"法"不局限于唐代一样，当我们谈宋"意"时，并不是说个体的特质在此前历朝的书法创作中是缺失的，而是说，在活跃于十一世纪下半叶宋代书法家们的作品中，"意"被抬升到前所未有的地位，个人风格和意趣更加彰显。我们不妨拿宋代最著名的书法作品之一，苏轼约创作于1082年的《黄州寒食诗帖》（图5、6）略作说明。该帖揭示出"意"的自觉，很大程度上是因为其背弃了王羲之与欧阳询书法传统的那种优雅与完备。《黄州寒食诗帖》每个字都落笔沉着，体势宽博，偶有下笔时压低笔触而形成的牵丝萦带。宋代书法表现出不同于以往传统的革命性转变，一直以来广为人接受的美学标准和书学实践，在这一时期突然转变为更加个人化、人性化的图景。

22

当董其昌写下"宋人书取意"时，他脑海中首先浮现的无疑是北宋中后期的书法名家：苏轼（1037—1101）、黄庭坚（1045—1105）、米芾（1052—1107/1108）。这三位书家所处的时期，书风产生了充满生机和活力的变化，因而他们的书法也是这一崭新阶段的典型反映。我们需要研究促使北宋书法独具一格的因素，并且围绕诸如苏、黄、米这些大师的创作及其关切提出一些问题，然后我们将会更清楚地理解主导米芾书法创作中的"意"与同时代那些相对保守的人之间的不同之处。

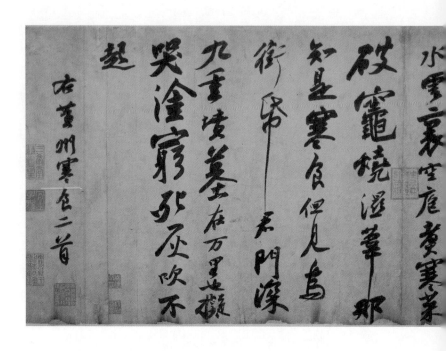

❺ 苏轼（1037—1101），《黄州寒食诗帖》，北宋公元1082年作，手卷，自右向左，墨本，
33.5×118cm。台北故宫博物院藏。

自我来黄州　已過三寒
食年　欲惜春　去不
容惜今年又苦雨兩月秋
蕭瑟卧闻海棠花泥
汗燕支雪闇中偷负
去夜半真有力何殊少
年子病起須已白
春江欲入户雨势来

自我来黄州已過三

食年

欲惜春

窒惜今年又苦雨高

既有的传统

面对着一幅由著名画家吴道子创作于公元八世纪的画作，苏轼不禁由衷感叹："知者创物，能者述焉。"他继而评论道，自夏商周至唐代，"诗至于杜子美，文至于韩退之，书至于颜鲁公，画至于吴道子"，有了杜甫（712—770）、韩愈（768—824）、颜真卿（709—785）、吴道子（约680—759）这四位大师，"而古今之变，天下之能事毕矣。"[3]

苏轼的世界与这些唐代大师分隔已足足有两百多年的时间，这期间所发生的事情，或有助于诠释苏轼所感知到的横亘在大师们和他所处的时代之间那不可逾越的鸿沟。公元九世纪，地方藩镇通过发动战争来争夺领土和权力，极大地削弱了唐王朝的中央集权，公元907年，唐朝灭亡。之后又是持续半个世纪的争斗和短期存在的"五代"（907—960）时期的整体动荡。宋代早期复兴了唐代的许多传统与模式，这些传统与模式在唐初曾是王朝统一的典范，其中最具代表性的就是针对早先的知识和文献组织大型的文集编纂活动。然而，此时社会上发生了其他的变化，使得王朝间的裂痕进一步扩大，并且使真正的连续性难以为继。宋代的印刷术作为一项新兴科技，影响巨大，它使得知识的传播更加便捷，来自传统贵族家庭以外的

3.《书吴道子画后》，《苏轼文集》，卷七十，2210-2211。

阶层和北方中原以外地区的新精英能够脱颖而出。在政府选拔官员方面，通过科举考试选拔人才的方式被提升到前所未有的高度。苏轼自身就是新型文化人才的例证，他出生于四川眉州眉山，家族中至其父苏洵（1009—1066）一辈方有所成就。回顾历史，唐代的成就似乎归属于一个完全不同的世界，在这样一个时代，苏轼就仅仅只能做一位昔日辉煌的叙述者。

　　自唐代秩序分崩离析至五代十国分裂割据，再至宋代，在当时的人眼里，至少在十一世纪评论家的思维中，这段时间的书法是一派衰颓的景象，令人痛惜。自唐灭亡至宋朝初期，感喟书坛衰陋凋敝的哀歌不绝于耳，这种哀歌就像福音书一样在此后的几个世纪里回荡着。然而细观这段历史，却可窥见书坛对"衰陋之气"的指控在十一世纪初一度曾有微妙的变化，这一变化昭示了肇始于十一世纪中叶的一场充满活力的书学变革。

　　欧阳修（1007—1072）最早发出这种变革的声音。欧阳修是苏轼的老师，也是一位热衷书法、对书学有真知灼见的理论家。[4]欧阳修笔记题跋所论述的主旨，是书法实践随着唐朝由盛转衰而逐渐衰微，在当下急需复兴，他在书于1064年的一处题跋中慨叹道："书之盛莫盛于唐，书之废莫废于今。"[5]艾朗诺指出，导致欧阳修持这种观点的原因有二，其一是众所周知的：由于书法是唐朝选用人才时一项很重要的考核标准，激

4.欧阳修自认以自身水平不足以算作一位有名的书法家，但由于其阅书甚多，在书法艺术方面有广泛的学识见解，算得上醉心碑帖的收藏家。《唐玄静先生碑》，出自《欧阳修全集》中的《集古录》，卷六，36。艾朗诺（Ronald Egan）在《欧阳修、苏轼论书法》中关于欧阳修对书法的态度有较好的研究与分析。也可见于中田勇次郎的《欧阳修的〈笔说〉和〈试笔〉》。
5.《唐安公美政颂》，出自《集古录》，《欧阳修全集》，卷六，21-22，艾朗诺，《欧阳修、苏轼论书法》，375。

发了全社会学习书法的风气；其二则是由于唐代相对接近并且延续了源自公元四世纪的丰富的书学传统、风格传承，具体而言，这也就意味着当时的书家可以充分借鉴以往的书学范本。到了宋代，书法实践和书学范本都因上个朝代的灾难而遭到破坏，但这倒也使得五代时期和宋代早期偶然出现的一些优秀的书法作品有脱颖而出的机会。其中一例，正如欧阳修于1063年评价郭忠恕（977年去世）的小楷作品时所谈到的：

25

> 世人但知其小篆，而不知其楷法尤精。然其楷字亦不见刻石者，盖惟有此耳，故尤可惜也。五代干戈之际，学校废，是谓君子道消之时，然尤有如忠恕者。国家为国百年，天下无事，儒学盛矣，独于字书忽废，几于中绝。[6]
>
> 【今天的人们只知道郭忠恕的小篆，不知道他的楷书特别好。人们根本看不到他有楷书刻在石上。这是唯一的一处，因此更值得珍惜。伴随着五代的战争，学校和书院衰落了，这就是所谓的君子之道瓦解的时代，但像忠恕这样的人还是有的。宋朝建立至今已有一百年，天下太平，儒学再次蓬勃发展，只有书法仍然处于衰败的状态，几乎与过往隔绝了。】

欧阳修的态度是务实且善于分析的。书法是一项技能，个人通过学习、训练、实践方能有所成。当学校衰废、范本消失、实践停滞时，结果之衰敝可想而知。而且，正因为书法以学习、培养、实践等具体之事为依托，书法优秀与否便很容易

6.《郭忠恕小字说文字源》，出自《集古录》，《欧阳修全集》，卷六，70。

判断。欧阳修表面上是对唐代一些名不见经传者的书法加以赞扬，实质上是在肯定先前时代存在更高的书法标准这一观点。欧阳修认为，在他所处的时代，对书法艺术有所了解并且能够追随前贤书迹者"未有三数人"。[7] 然而，欧阳修此批评的另一面是：书法中技巧的掌握和运用是最低的要求，在这种能力之上，只有个人的特质才能够让其书法脱颖而出。在欧阳修的心目中，这种特质是与个人的道德价值相联系且不可动摇的：

> 古之人皆能书，独其人之贤者传遂远。然后世不推此，但务于书，不知前日工书随与纸墨泯弃者，不可胜数也。使颜公书虽不佳，后世见者必宝也。杨凝式以直言谏其父，其节见于艰危，李建中清慎温雅，爱其书者兼取其为人也。[8]
>
> 【过去的人都是书法家，但只有贤明的人才能影响深远。当今世人没有意识到这一点。他们只专注于自己的书法，而忽略了一个事实，那就是之前有无数的书法高手，他们的作品已经散佚或被丢弃了。即使颜真卿的书法中不好的，也会被后人珍藏。杨凝式用坦率的语言规劝父亲，他的正直在逆境中得以彰显，李建中为人清正纯洁、严谨、儒雅，欣赏他们的书法的人，也欣赏他们的品格。】

7.《世人作肥字说》，出自《笔说》，《欧阳修全集》，卷五，114。其所讲"三数人"，如欧阳修在另一篇跋文中所提到的，即蔡襄（1012—1067）、苏氏兄弟苏舜钦（1008—1048）和苏舜元（1006—1054）。见《欧阳修全集》中《居士外集》的《跋永城县学记》，卷三，138。

8.《世人作肥字说》。关于杨凝式批评其父杨涉向朱全忠送交唐朝天子印信一事，参考《旧五代史》中《五代史补》，卷128，1685。

欧阳修在他处写到，唐代的书法家们所采用的方法相同，写出来的字却有差异，之所以能名传后世，究其原因就在于勤学苦练且不悦俗取媚。[9] 欧阳修推崇个人特质最明确的论点是他反对"奴书"，即反对一味模仿他人和模范。[10]

在继续对十一世纪的书法进行评论之前，我们需要对欧阳修所理解的"传统"做进一步的界定。其中第一个组成部分当数晋代书法，晋代书法向来为世人推崇，但其影响力在传播到宋代的时候已经逐渐式微。王羲之、王献之以及其他唐代以前书家的书法作品变得十分罕见，即使真有这样的范本，其真实性也复杂难辨。世人大多是通过碑刻拓片来了解晋代的传统的，诸如七世纪晚期的王羲之书法《集字圣教序》拓本（图7），或通过汇刻的法帖而非真迹来管窥一二。关于晋代书法的一个非常重要的资料是992年编辑的《淳化阁帖》，该法帖由宋太宗（976—997年在位）发起，共十卷，其中就收录和展示了二王书法。[11]《淳化阁帖》的编订，是宋朝建立伊始，为了使其政权合法化、以唐太宗的统治为模范而实施的一项引人注目的工程。自唐朝至宋朝建立之间相距近350年，许多原来被定义为晋代传统的事物早已消失或分散，这种现象在十一世纪随着《淳化阁帖》及其编者王著饱受争议与批评而变得愈发明显。苏轼批评《淳化阁帖》，称其真伪杂出、张冠李戴的情况大约

9.《李邕笔说》，出自《笔说》，《欧阳修全集》，卷五，115。

10.《学书自成一家说》，出自《笔说》，《欧阳修全集》，卷五，113。

11.《淳化阁帖》有各种各样的翻刻重印版本，若想了解法帖的内容及其历史评价，可参考容庚的《丛帖目》，1-28；中田勇次郎的《淳化阁帖》；傅申的《黄庭坚的书法及其贬谪时期的杰作〈张大同卷〉》（"Huang T'ing chien's Calligraphy and His *Scroll for Chang Ta-t'ung*: A Masterpiece written in Exile"），199-203。

占了一半。[12] 米芾在作于1088年的一篇跋文中回应了苏轼这一评价，指出该丛帖的严重错误，其中尤以把《千字文》归为汉章帝（75—88年在位）所作（该文实际是由生于其后近500年的周兴嗣编纂），将唐代草书大师张旭的书法作品归到王献之名下，又将某一俗人学习六世纪的智永和尚的书法归到王羲之名下等为最甚。由此可见，尽管宋太宗前期已经付出了诸多努力，但十一世纪上半叶的书法风格仍与晋代传统相距甚远，并且二者之间的相关性十分有限。

相反，唐代书法在当时的影响却非常强烈。活跃在初唐的书法家中，欧阳询的墨迹和碑刻书法在宋代广泛流行，因而对十一世纪的书法家们有最直接的影响。[13] 宋人对欧阳询以及其他著名的初唐书法家诸如虞世南（558—638）、褚遂良（596—658）的重要性大加褒扬，很大程度上是由于这些书法家在建立一种具有持久影响力的王朝书风的过程中发挥了重要的作用。从十一世纪的角度而言，这些书法家所取得的成就体现出晋代传统的强大影响力，唐代书法的兴盛是在晋人风尚的基础上形成的。在所有书法作品中最负盛名的当数王羲之的《兰亭序》，唐太宗一朝产生了各种各样、数量众多的《兰亭序》临摹本，其中包括上述三位书法家对它的临本（图8），[14] 这本身就能

12. 苏轼，《辨官本法帖》、《辨法帖》，《苏轼文集》，卷六十九，2172。米芾的跋文《跋秘阁法帖》见于黄伯思的《东观余论》，卷一，46a-b。

13. 欧阳修对欧阳询书法广泛流行的评价可见《跋茶录》，《居士外集》，《欧阳修全集》，卷三，139。米芾描述了欧阳询的书法风格在唐代末年是如何被广泛学习实践的，参考《书史》19a-b。

14. 想要获取关于《兰亭序》的详尽介绍及其对唐朝朝廷的影响、专门记载此帖的诸多文献和文集，可参考雷德侯的《米芾与中国书法的古典传统》，19-28。

够证明晋和唐之间的紧密联系。尽管相较于生活在四世纪的王羲之这位书学大师的本来面目，《兰亭序》的唐代临摹本很可能更多地反映出唐代对王羲之风格的阐释，但这些临摹本仍为十一世纪提供了极为重要的范本（传说《兰亭序》的原作已成为唐太宗的陪葬品）。

　　唐代书法多能给人以一种统一和力量之感，如此便可以理所当然地肩负起"正统"的责任，即公认之传统。当欧阳修在一篇题记中谈及唐代工于书法的"十八九"位书法家时，他指的是能够坚持家传之法，从而使传统得以传承延续的优秀书法艺术实践者。[15] 若欧阳修将"工书者十八九"详细列举出来，他的名单上应当会包含李邕（678—747）。李邕遗墨众多，因他的书法如欧阳询一般易通过摹拓获得，从而为北宋时期的书法提供了重要的范本（图9）。二王笔法在八世纪上半叶兴盛至极[16]，李邕的书法笔画工整平衡，字迹匀称协调，整体奕奕动人，显示出其工于王羲之传统、贴近《兰亭序》的创作风格（对比图9与图7、图8）。欧阳修将李邕书法中展现出来的豪宕天资归因于他的人格气象。

　　有两位唐代书法家对宋代书家有格外重要的作用，那就是颜真卿（709—785）与柳公权（778—865）（图10；参见图60）。这再次说明书法家的声名是否显著很大程度上取决于其书法作品的流传程度，尤其是是否容易通过碑刻的形式获得。[17] 结体宽博雄浑、骨力遒劲（尤其是柳公权书法）的书法风格，在某

15.《跋永城县学记》。

16. 苏轼，《跋胡霈然书匣后》，《苏轼文集》，卷六十九，2179。

17. 欧阳修，《唐郑澣阴符经序》，《唐李石神道碑》，《唐高重碑》，出自《集古录》，《欧阳修全集》，卷六，54,55。

璇半珠閈道法還十有七

載備通輝典利物焉心以貞

觀十九年二月六日奉

物於弘福寺翻譯聖教

要文凡六百五十七部引大

❼ 《圣教序》，唐朝，碑刻立于公元672年，由唐太宗（626—649年在位）撰写文本，王羲之（303—361）书，怀仁于648年从王羲之书法中集字。拓本局部。————

种程度上难以与传统所认同的风流飘逸的书风互相调和，因而并不能获得广泛的欣赏和推崇。例如，五代时期南唐最后一位国君李煜（937—978）就认为颜真卿的书法失于粗鲁："如叉手并脚田舍汉。"[18]但对于欧阳修而言，颜真卿是朝廷坚定的守卫者，是死于叛贼之手的烈士，他刚劲独立的书法风格与他一代名臣、忠勇之士的英雄形象十分契合。[19]欧阳修强调颜真卿书法笔画之中所呈现出来的"法"，因而将其归为唐代杰出的书法家。[20]苏轼则更进一步体察到颜真卿书法能够集古今笔法并融会贯通，变法出新。

从欧阳修到苏轼再到下一代，早期书法评论逐步发展的过程中，颜真卿是一个微妙但却至关重要的新起点。这个起点的中心是从强调法度转向强调个人表达的变化。这种变化最早出现在关于晚唐、五代、北宋早期的书法家的评论之中。欧阳修以颜真卿作为模范，推崇个人风格与道德品质，将其作为书法法度与技能之外必不可少的评判标准，或为"个人表达"这一新的重点埋下伏笔。即便如此，对传统传之于后世书家的法

32

————

18.董史，《书录》，卷二，6b。
19.《新唐书》，卷一百五十三，4854-4861；青木正儿（Aoki Seiji）的《颜真卿的书学》；倪雅梅（McNair）的《苏轼临〈争座位帖〉》。
20.《唐颜真卿小字麻姑坛记》，出自《集古录》，《欧阳修全集》，卷六，27。

脩竹又有清流

引以為流觞曲

無絲竹管弦

❽《兰亭序》，神龙本，一说唐冯承素摹。王羲之此序的原迹作于353年。手卷局部，
墨本，24.5×69.9cm。北京故宫博物院藏。

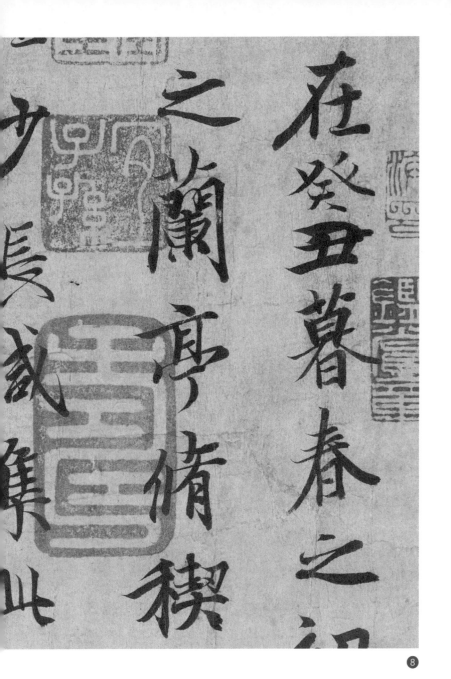

少長咸集此

之蘭亭脩禊

在癸丑暮春之初

❾ 李邕（678—747），《李思训碑》，约书刻于公元739年。拓本局部，取自二玄社《唐李邕李思训碑》，9。

度，欧阳修仍保持了一以贯之的关注与尊重。从他的角度来看，书法传统在当时并没有得到有效的继承，因此他格外留心那些身处五代时期衰陋寂寥的废墟中却卓然不群的书法家，并加以记录和称赞，诸如王文秉、李鹗、郭忠恕、杨凝式（873—954）、罗绍威、钱俶（929—988）等。[21] 相反，我们可以从欧阳修的追随者的书法评论脉络中体察到一种历史的必然性——一股衰陋之气弥漫于九世纪晚期到十世纪之间，即使重振法度也难以挽回这种颓势。在欧阳修遴选出来的一批书法佼佼者中，甚至就所有五代时期的书法家而言，只有杨凝式的名字获得了一致且持久的尊重。苏轼对他的总体评价是这样的：

> 自颜、柳氏没，笔法衰绝，加以唐末丧乱，人物凋落磨灭，五代文彩风流扫地尽矣。独杨公凝式笔迹雄杰，有二王、颜、柳之余，此真可谓书之豪杰，不为时世所汩没者。[22]
>
> 【颜（真卿）、柳（公权）离世之后，笔法已衰落到与过往断绝的地步。再加上伴随唐朝灭亡而来的混乱局面，有才能的人凋零、磨灭，之后的五代时期文人们那横溢的才华与潇洒的风度都被完全摧毁了。只有杨凝式的笔迹是雄伟

21.《跋永城县学记》，欧阳修着重强调了王文秉的小篆、李鹗和郭忠恕的楷书、杨凝式的行草。钱俶则以草书见长。
22.《评杨氏所藏欧蔡书》，《苏轼文集》，卷六十九，2187。

牧道孚伯考自

家馬洎孫漢前

將軍廣子侍中

又拒之出爲集州

刺史新野公後朝

朝望引至御榻曰

見危授命臨大節

⑩ 颜真卿（709—785），《颜氏家庙碑》，刻于公元780年，唐朝。拓本局部，取自《颜真卿》，5:241。

杰出的，带有二王、颜、柳的遗风。他真正可以称得上是一个擅长书法的英雄，一个没有被时代埋没的人。】

十一世纪后期的评论家们几乎是众口一词对杨凝式赞赏有加，其原因很有趣。杨凝式的壮年生活精确地对应了唐朝末期与五代时期。他在唐昭宗在位期间（888—904）登进士第，昭宗是唐朝倒数第二位皇帝。此后杨凝式相继在各个短暂存在的北方政权（合为五代）中担任官职。如此这般历仕不同政权，容易背上不忠不义的骂名，与杨凝式同一时期的冯道（882—946）便饱受道德上的非难。[23] 但是，后世鉴赏家们宁愿忽视杨凝式这位书法家"不甚光彩"的履历，并认为他在某种程度上从当世的战乱纷扰中脱离了出来。杨凝式被视为无拘无束的一类人，这类人的主要兴趣在于在洛阳寺庙道观的墙壁上题咏挥毫。少数保存至北宋后期的杨凝式纸本或绢本书法作品印证了他的这一形象。更有一份保留至今的墨迹展现出了杨凝式是多么的无拘无束、恣意洒脱（图11）。这幅书法作品是写给一位僧人的信札，给人以草书之感，行笔不拘泥于细枝末节，字体大小各有差异，每一列字都变动取势、夸张险崛。能够流传至今、让我们可以评价的杨凝式书法作品少之又少，而真正幸存

23. 欧阳修因为这一问题而强烈批判冯道。见王赓武，《冯道：论儒家的忠君观念》（*Feng Tao*）。

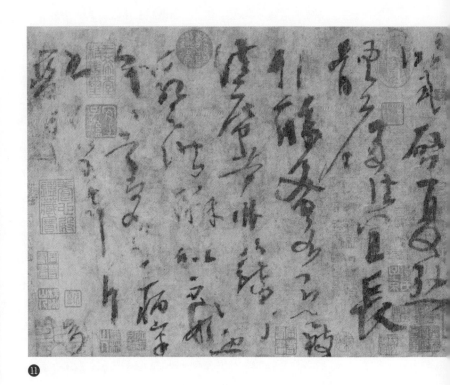

下来的作品又各有不同的字体风格，这就使他本人的形象非常复杂多变。[24] 尽管如此，杨凝式和他的书法明显受到后世评论家的推崇，正是因为其人其书自然洒脱，才使得他可以在某种程度上独立于既有的传统之外。

李建中（945—1013）的书法（图12）与杨凝式形成了鲜明的对比。李建中是北宋早期的官员，他曾在洛阳待过相当长一段时间，据说他盛赞杨凝式的书法。然而截然不同的是，李建中书法风格淳厚而魅力十足，充分体现出了对唐法的延续和运用，他的书法作品一改杨凝式奔放奇逸的书风，呈现出高雅端庄、自在闲适的风貌，颇具公元八世纪书法家们（诸如李邕）的风格（对比图9）。黄庭坚称赞李建中的书法"肥而不剩肉，如世间美女"，这种充满韵味和魅力的特质结合扎实的书写技巧，使得李建中在北宋早期十分受欢迎，许多当时的书法家选择以李建中的书法为范本加以临摹学习。[25] 在欧阳修早先的评论中，他对李建中书法技巧的推崇仍然显而易见。然而，苏轼对李建中的评论却极为苛刻，在高度评价了颜真卿、柳公权、

24. 郑珉中，《记五代杨凝式法书》；傅申，《黄庭坚的书法及其贬谪时期的杰作〈张大同卷〉》，214-222；徐邦达，《杨凝式墨迹真伪各本的考辨》和《古书画过眼要录》，99-104。

25. 黄庭坚，《跋湘帖群公书》，出自《山谷集》，卷二十九，14b。《宣和书谱》，卷十二，2b-3a。

門兩坐者復未知

批示春夏不衣曆頭

其宅地甚尹宅者

明難商量耳且

穩便者若有淺見

泗丰二及　止

李建中（945—1013），《土母帖》，北宋。册页局部，纸本墨迹，31.2×44.4cm。台北故宫博物院藏。

杨凝式之后，苏轼写道："国初李建中号为能书，然格韵卑浊，犹有唐末以来衰陋之气，（在他那一代，）其余未见有卓然追配前人者。"[26]

值得注意的是，苏轼谈到的是书体而非技巧，他对李建中书法的书写技巧是没有异议的，因此，我们有必要认识到苏轼评判的主观性。正如许多同时代的书法家一样，李建中是一位优秀的书法家，北宋晚期与书法相关的文献中也偶有评论支持这一观点。然而，李建中在他所处的时代是一位不折不扣的正统书法家，而这一时代在苏轼看来，旧有的书学法度出现了凋敝式微之态。苏轼的评论实质上是对传统的否定，他坚定的态度意味着一种深刻的认识转向，甚至不同于欧阳修和历代书法家。自此，社会基本观点的变化程度可以用苏轼年轻的友人黄庭坚的一段言辞来衡量。黄庭坚认为，甚至像初唐欧阳询、虞世南、褚遂良这样的传统书法楷模都应该受到批判，只因他们"皆为法度所窘"。[27]

人们往往认为书法是一种高雅但却相对次要的艺术，这正是因为它在更宏伟的社会发展层面上显得不那么重要，所以即

26. 见注释22。北宋晚期徽宗宣和年间宫廷所藏书法作品的书法书目《宣和书谱》指出，苏轼针对的是李建中书法的字体淳厚、不够飘逸这一问题。《宣和书谱》，卷十二，3a。
27.《题颜鲁公帖》，出自《山谷集》，卷二十八，16a。

使像欧阳修、苏轼这般酷爱书法之人，也未必会耗心力去系统化地整理他们关于书法的观点和评论。今天，我们只能探寻其中总体的趋势，尽己所能地依照评论家们已有的观点以及他们的批评对象，去阐释一些他们相对明显的观点。与早期书法尤其是公认的书法传统形成鲜明对比的是欧阳修倡导的"古文运动"，这是一场声势浩大、引人注目的文学改革运动。与此同时，欧阳修和古文运动中的其他人所表达的关于文体和诗歌的观点，往往与诗文的姊妹艺术——书法具有相关性，这有助于我们理解书法领域产生的变化。然而，毕竟由于这两种不同的艺术形式在传统与实践方面存在差异，我们需要提醒不要把二者作太过具体的联系。[28]

古文运动针对的是北宋早期应用于科举取士制度的雕琢浮夸、绮靡晦涩的骈俪文风。改革者们对这种华而不实、堆砌典故的写作文风极为不满，认为其过于强调外在的技巧风格而忽略了实质内容，对考官评判考生文章优劣的作用不大。早在中唐时期，就发生过由韩愈领导的反对这种文风、文体的改革运动，韩愈力争以朴实直接的写作方式取代骈俪文，提倡向古代经典学习。到了宋初，先后有学者柳开（947—1000）、王禹偁（954—1001）和欧阳修重新发现、发展了韩愈的主张，欧阳修最终于1057年成功推动"古文"风格成为科举选拔人才的标准。苏轼将韩愈与杜甫、颜真卿、吴道子这些唐代大师相提并论，认为他们都是集大成者，自此"古今之变，天下之事毕

28. 关于"古文运动"，可参考齐皎瀚（Jonathan Chaves）《梅尧臣与早期宋诗的发展》，第二章、第三章；艾朗诺《欧阳修的文学作品》，12-29,78-84；包弼德（Peter Bol）《斯文：唐宋思想的转型》，131-140,160-166。艾朗诺在《欧阳修、苏轼论书法》中讨论了"古文运动"的价值观对书法的影响，379-385。

矣"。通过苏轼的这一结论，不难想象韩愈的散文风格在十一世纪后半叶受推崇并被尊为模范的程度之深。

北宋初期骈文创作的代表人物是杨亿（974—1020）。杨亿是位很有才华的文学家，他在文学方面的造诣也延伸到了诗歌中，[29] 是"西昆体"诗歌流派的代表人物。西昆体得名于杨亿所编的诗集，该诗集创作于十一世纪初，包含了杨亿本人和另外十六位同时代文人的诗歌唱和之作。就如同西昆派的文章一样，西昆体的诗歌精丽工巧，注重用典，但对于批评它的人而言，西昆体诗歌内容却贫乏空虚。对于活跃在十一世纪中叶的改革派来说，西昆体代表着晚唐和五代时期以来诗歌凋敝现象的延续。之所以会形成这种认知，在很大程度上是由于西昆派诗人以善于用典、风格秾丽的晚唐诗人李商隐（813—858）为创作典范，而与比他早一个世纪的盛唐诗人李白（701—762）和杜甫的"豪放之格（欧阳修语）"截然相反。

通过回顾进入十一世纪后的诗歌发展趋势来审视书法领域所发生的变化，我们可以发现二者惊人的相似性。公元八世纪以后，文坛与书坛整体上渐趋衰颓凋敝，偶有才能卓越的人打破这种局面（尤其是活跃在公元九世纪早期的文坛领袖韩愈和一众志同道合之士）。如同其对于书法的评论一样，欧阳修认为西昆体最根本的问题并不在于采用哪些具体的创作方法——在一篇题记中，他还为杨亿和西昆派用典的情况进行辩护[30]——而在于这些方法运用得是否合适。如齐皎瀚所提到的，欧阳修

29. 齐皎瀚《梅尧臣与早期宋诗的发展》，64-68；艾朗诺《欧阳修的文学作品》，78-81；包弼德《斯文：唐宋思想的转型》，161-162。
30.《诗话》，《欧阳修全集》，卷五，109-110。齐皎瀚在《梅尧臣与早期宋诗的发展》一书中作了相关翻译，75-76。

⑬ 李宗谔（964—1012），《送士龙诗》，北宋。册页局部，纸本墨迹，34.8×31.1cm。台北故宫博物院藏。

所要批判的并不是西昆体的代表诗人，而是争相效仿他们的同时代人和后辈学者，这种风格在效仿者手中逐渐堕落，变得空洞浮华。[31] 欧阳修再一次对先前的文学家和既有的传统表达了某种程度的敬意，当然这不包括那些效仿者。与欧阳修相反，石介（1005—1045）作为他的同辈人却站在强硬的立场上，激进地为古文运动的价值观辩护，抨击杨亿与一众西昆派诗人所制造的怪乱之象"破碎圣人之言，离析圣人之意"。[32]

正因为宋初针对诗歌和书法的这些理论和评论有相似之处，所以石介对西昆派诗人尖锐且详尽的批判，或可间接透露出北宋早期书学既有传统的实践者们具体存在的缺点。他惋惜杨亿的诗歌"穷妍极态"，"淫巧侈丽，浮华纂组"[33]——这些描述与黄庭坚形容李建中的书法为世间美女的言论异曲同工，可惜杨亿自己的书法并无存世，[34] 但现存西昆派另外一位代表诗人李宗谔（964—1012）的一份书法手迹（图13），该书法的内容为一首典型的西昆体风格的诗歌，这一书法作品为这种饱受攻

31. 齐皎瀚，《梅尧臣与早期宋诗的发展》，76。
32. 石介，《怪说》（下），出自《徂徕石先生文集》，卷五，4b；引自齐皎瀚，《梅尧臣与早期宋诗的发展》，72。
33. 同上。
34. 在陶宗仪的《书史会要》中，有一段关于杨亿小楷技法的记录，见卷六，16b。

詩送

士龍腹兄

從表弟翰林學

魚四明守竹馬

年兄擦柱河梁別

行登樓知日近傍

郡政廳多暇新詩

⑬

击的北宋初期诗歌形式提供了有趣的视觉对照。

石介将西昆体的诗歌描述得极为妍丽浮华，这难免会让人想象，西昆派人物的书法作品也是极力仿效二王优雅妍媚的书风传统，但观看李宗谔的书法却并非这般情形。他的作品笔画往往极其厚重，字体比例肥扁，给人以大胆自信之感，这在很大程度上与晋人书法的风格与形质是对立的。而且，李宗谔书法形式矮宽而朴拙，与比他年长的同时代书家李建中书法相去甚远，李建中的书法更多些许优雅与魅力（见图12）。即便如此，若将二人的书法细细比对，可以发现二者之间的相似性要远远超过我们的第一印象。李宗谔书法的肥厚特征根源于唐代法度严谨、雍容宽博的正统书风，只不过他的一些特殊书写习惯，诸如竖画偶尔弯曲，特定的文字结体奇特，使他的书法相较于李建中的书法显得怪异一些罢了。十三世纪的书法评论家董史记载："宋初，李建中妙绝一时，而行笔结字亦主于肥厚，至李昌武以书著名而不免于重浊。"[35]董史又接着指出，当欧阳修写下"世之人有喜作肥字者，正如厚皮馒头，食之未必不佳，而视其为状，已可知其俗物。字法中绝，将五十年"时，心中想到的正是李宗谔。[36]

宋初的书坛形势之所以与西昆体诗风所代表的弊病相对应，与其说是王羲之书学传统的传承，不如说是更多地继承了

35.董史，《书录》，卷二，6a-b。

36.《世人肥字说》。对于董史指出李宗谔是欧阳修所批判的"馒头书法"的具体对象，我们须强调欧阳修在一篇题跋中有"昌武笔画道峻，盖欲自成一家"这样的话，从而客观看待董史这一观点，并加以限定。《跋李翰林昌武书》，出自《居士外集》，《欧阳修全集》，卷三，136。尽管如此，李宗谔书法所明显展现出来的矫饰趋势，证明了当时的书风传统在多大程度上远离了唐法的秩序与美感。

唐代主导的书风所致。如李建中书法所呈现的，此时书法风格过于妍丽工巧，引来许多人不满，但最基本的问题是书学传统已经远离其本源，此后又过于注重书法的外在形式与技法。在过去的几十年直至十一世纪中叶这段时间中，对于那些推崇并学习李建中和李宗谔等书法家的人而言，这种问题变得愈加严重，因为随着标准的不断变化，下一种最流行的风格也即将随之改变，正如我们在如下米芾的评论中所见到的，风格和标准的改变很大程度上取决于谁继承了文化领袖的衣钵：

> 本朝太宗……一时公卿以上（宋太宗）之所好，遂悉学锺、王；至李宗谔主文既久，士子始皆学其书，肥褊朴拙，是时不誊录，以投其好，用取科第，自此惟趣时贵书矣；宋宣献公绶作参政，倾朝学之，号曰"朝体"；韩忠献公琦好颜书，士俗皆学颜书；及蔡襄贵，士庶又皆学之；王荆公安石作相，士俗亦皆学其体，自此古法不讲。[37]

【开国之初，公卿大臣都按照宋太宗的喜好，学习锺繇（151—230）和王羲之；后来，李宗谔主导文坛相当长一段时间，因此士民开始学习他那肥扁朴拙的书法风格。所有的人都投其所好，用他的书法风格来写考卷。从那时起，士子唯一的兴趣就是学习当时流行的显贵们的书法；宋绶（991—1040）做了参知政事，朝廷都学习他的风格，称其为"朝廷风格"；韩琦（1008—1075）很喜欢颜真卿的作品，士民皆学颜真卿；蔡襄（1012—1067）显达后，士民都学习他；王安石（1021—1086）做了宰相后，士民都学习他的书

39

37.《书史》，38b-39a。

体和文风。从此以后再也没有人谈起古法了。】

米芾的评论指出，十一世纪下半叶的书法家们面临的基本问题是需要重新发现书法艺术更早的根源。然而，因为现成的、公认的模范已经缺失，这并不容易实现。认识到时下既有的传统所存在的弊端是一回事，去修正它们又是另外一回事。十一世纪下半叶的书法特点，可以归结为不断摸索实践以寻找解决办法，正如我们将要领略到的那样，其结果既有趣而又不可预测。

十一世纪下半叶的趋势与议题

与唐末到宋初书风根本决裂的观念导致了书法的高度不稳定性。对"法"模棱两可的态度就是很好的例证。由于法度本来就在书法学习过程中不可缺失，加之既有传统中挥之不去的书写习惯，使得当时并不需要过于强调法度的重要性。欧阳修警示书家不要作一味模仿他人的"奴书"，并赋予个人道德风节以重要价值，这可能助长了人们将法度之外的其他关切放在首位的诉求。纵然如此，法度依然是书法艺术的基础。确实，欧阳修认为书法法度的普遍缺失导致了宋代书法中的一些问题。即使如黄庭坚，他曾强调书法不要受法度的束缚，也相信儒家正统的学习、实践、训练。在《题颜鲁公帖》中，他表达了对初唐书法家们过于沉迷法度的不满，但同样在这篇题跋中，黄庭坚也提到了杨凝式，认为他尽管能够学得一些王羲之和颜真卿的精神气质，却多少有些欠缺规矩："杨少师

颇得仿佛，但少规矩。"[38]显然，在过多法度与过少规矩之间急需找到某种平衡。

如果没有其他的因素，黄庭坚的评论所反映出的正是这些年间围绕书法的不确定性。建立新的书法结构已经成为共识，但关于这种结构从何而来，如果不是继承自先人遗产的话又该如何推动，一时还难以确定。随着既有的传统失去权威，书法家纷纷发掘新的模范，或者去重新审视旧模范的本来面貌。然而这种努力有变得个人化和主观化的可能性。我们再次以黄庭坚为例（图14）。正如学者们早就注意到的，黄庭坚书法风格瘦劲、古怪，其很重要的一个范本就是字迹模糊而又神秘的《瘗鹤铭》（图15）。《瘗鹤铭》是润州焦山的山崖石壁上的石刻铭文，由于山石断裂落于水中，只有秋冬季节趁江水退落时才可以观看。[39]当地的传统是将这一铭文归于王羲之名下，而有一些来自诸如欧阳修和蔡襄的判断则更为严肃和理性，认识到《瘗鹤铭》的不同寻常，认为其与已知的二王传统存在根本的矛盾（蔡襄评论《瘗鹤铭》"殊无仿佛也"）。[40]然而无论如何，黄庭坚都坚持认为这是王羲之的作品。王羲之的名字是卓越与正统的同义词，这恰恰契合了黄庭坚想要与这种吸引他的书法品质联系在一起的心愿。另一个因素是《瘗鹤铭》与黄庭坚所推崇的颜真卿书法有相似之处。因此，这一铭文在黄庭坚的心

38.《题颜鲁公帖》，见注释27。

39. 傅申，《黄庭坚的书法》，224-233，293-294，注释107。方闻，《心印》，76-82。

40. 蔡襄，《端明集》之《书评》，卷三十四，17b。蔡襄认为《瘗鹤铭》创作于隋朝（581—618）。流行的观点认为其出自陶弘景之手，约书于512—514年。关于欧阳修的题跋，见《集古录》，《欧阳修全集》，卷六，63。

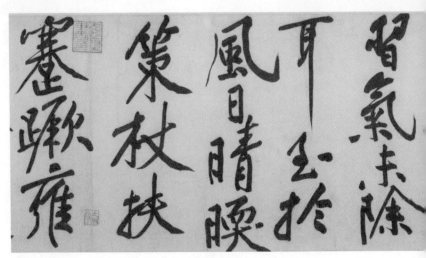

⑭

⑭ 黄庭坚（1045—1105），《赠张大同卷跋尾》（亦称《张大同乞书帖》《为张大同书韩
愈赠孟郊序后记》），作于1100年，北宋时期。手卷局部，纸本墨迹，34.1×552.9cm。
现藏于普林斯顿大学艺术博物馆。———————————————————

⑮ 《瘗鹤铭》，一说陶弘景（452—536）所作，六世纪。江苏省镇江焦山摩崖石刻拓本
局部。出自《中国美术全集：书法篆刻编》，2:144。———————————————

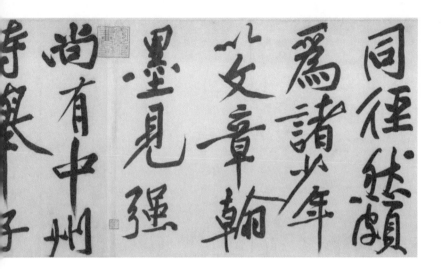

目中成为王羲之与颜真卿之间的纽带，从而形成了一种个人认可
的新模式，既代表过去的传统，又代表美德和正义。这一模式
构成了黄庭坚的书法结构。吊诡的是，这一结构所导致的是整
个中国书法史上最为怪异（idiosyncratic）的结果之一。

　　刻意跨越既有的传统进而去师法先贤模范的尝试，在与欧
阳修同代的书法家蔡襄身上开始展现出来。蔡襄是一位来自南
方福建省的学者，他坚决拥护范仲淹（989—1052），支持十一
世纪三十年代至四十年代的改革运动（欧阳修发挥了主要作
用），赞同古文运动的价值观。欧阳修评价蔡襄的书法"独步
当世"，二人志同道合，经常一起品评书法。[41]因此我们不难发
现蔡襄的书法在很大程度上符合欧阳修的评论。蔡襄的书法有
两点尤其引人注目：技巧精湛，且对多种书体都有涉猎。后来
的评论家们注意到蔡襄用笔谨慎而精熟，讲求对法度的传承。
他们也注意到蔡襄书法的一笔一画都有先前书法家的出处。蔡
襄自己对书法的评论也显示出他非常热衷书法艺术，从古代的
篆书到唐代书家的狂草，蔡襄对书法主要的发展趋势和历代名
家十分熟悉，他忠实加以揣摩和临摹，以供自己和后人参考：
"当作诸家体以传子孙"。[42]欧阳修谈及十一世纪书坛整体呈现

41.《跋茶录》；《苏子美蔡君谟书》出自《试笔》，《欧阳修全集》，卷五，118。
42.蔡襄，《书评》，17a。

襄曆大研盈尺風韻異常
齋中之華縣是而至花盆
亦佳品慮芳厚意以珪易
鋒若用商於六里則可真則
趙璧難捨為未泆之更須
面議也

襄

上

一派颓靡之势，唯有蔡襄的书法是一个例外，这是因为蔡襄以匠人之精神努力复兴了与唐代书法家息息相关的法度。

一封1064年写给唐询（1005—1064）关于砚台的书信，非常充分地展示了蔡襄书法研习的一个重要来源：颜真卿（图16）。颜真卿的书法风格雄浑宽博、直率鲜明，为韩愈所倡导的恢复古代朴素文风的道统提供了最为接近的视觉对应物，因此在十一世纪中期的古文运动追随者之间格外受到欢迎。而且，颜真卿刚正不阿的人物形象对范仲淹、欧阳修等一众致力于政府改革的人士具有特别的吸引力。通过模仿学习颜真卿雄劲挺拔的风格，蔡襄引出了这些刚正不阿、率真坦荡的人格气象——这或许有些奇怪，毕竟这封书信内容是关于为书斋添置砚台和其他小摆设这样的琐碎事情（唐询是一位砚台迷）。与此同时，蔡襄加入了一些微妙和谐的处理，使得颜真卿风格中的锋利棱角被打磨得柔和了许多。[43] 蔡襄的其他书法作品充分传承了唐代对于正统的王羲之草书传统风格的诠释；也有的作品显示出他还受到了唐代其他书法家诸如柳公权的影响。然而，最重要的是蔡襄对各种风格的混合，纵使来源明显可见，却仍然能博采众长，融会贯通。

欧阳修文人团体中有一位声名显赫的诗人梅尧臣（1002—1060），他在一首诗中所作的评论，或可成为我们了解蔡襄这位书法家的线索。梅尧臣对他所处时代的诗歌作了评价，他将欧阳修比作韩愈，将欧阳修文人团体的其他成员比作韩愈了解和欣赏的诗人：石延年（994—1041）比作卢仝（逝于835年），苏舜钦（1008—1048）比作张籍（约765—830），梅尧臣本人比作

43. 倪雅梅在她的一篇短文《宋代书法家蔡襄》中讨论了这封书信，67。

孟郊（751—814）。[44]这首诗的主题跟书法无关，也根本没有提及蔡襄，但是梅尧臣此诗透露出来的对唐代百花齐放的文化气象的认同感却跟蔡襄有所关联。它反映出文人们盼望时光能够倒流，从而抹去两个世纪以来的卑陋文化景象，重拾唐代失落的典范这种理想。蔡襄的书法展现了同样的目标，蔡书融合了先前最优秀的传统，同时追求唐代最杰出的书法所展现出的古典理想。

在对宋代书法的传统评价中，蔡襄与苏轼、黄庭坚、米芾一道被称为"宋四家"。蔡襄是四人中最年长的，却排在了最后面，这不免让人觉得奇怪，但这或许正反映出长久以来人们认为蔡襄的书法与年轻一代书家的书法从根本上有所差异，在北宋所崇尚的时代书风中不具有代表性。[45]元代书法家兼鉴赏家虞集（1272—1348）直言道："大抵宋人书自蔡君谟（蔡襄）以上，犹有前代意，其后坡（苏轼）、谷（黄庭坚）出，遂风靡从之，而魏晋之法尽矣。"[46]虞集认识到自蔡襄之后出现重要转折这一点是正确的，但他对苏、黄影响力的评价却失之偏颇。蔡襄的书法几乎在十一世纪下半叶即遭到忽视，但这并不能直接归因于苏轼和黄庭坚。相反，苏轼相当肯定蔡襄，为他作为书法家所具备的能力作辩护，批评那些诋毁他的人，并且一再强

44.梅尧臣，《依韵和永叔澄心堂纸答刘原甫》，出自《宛陵集》，卷三十五，6b-7a。齐皎瀚，《梅尧臣与早期宋诗的发展》，82。

45.早在明代早期，就有宋四家的"蔡"姓并非指蔡襄而是指北宋晚期书法家蔡京（1047—1126）的说法，然而这一理论除了解决了名单上的排序问题外，再无他用。蔡京作为书法家的名声远不如蔡襄，关于宋四家争论的结论，见《蔡襄》，1-4。

46.虞集，《题吴傅朋书并李唐山水跋》，出自《道园学古录》，卷十一，13a。"坡"与"谷"分别为苏轼和黄庭坚的绰号"东坡"与"山谷"的简称。

调欧阳修对蔡襄"本朝第一"的评价。[47]

世人攻讦蔡襄的点是"弱"，蔡襄几乎所有的书法作品，包括他对颜真卿书法的演绎，都给人以含蓄蕴藉之感，众人的责难便起于此。米芾用一个比喻来描述他的书法："蔡襄书如少年女子，体态妖娆，行步缓慢，多饰繁花。"[48]苏轼通过赞扬蔡襄书法的扎实基础来挑战那些对于蔡襄书"弱"的责难。他反驳道，若谈到书法之弱，则"若江南李主，外托劲险而中实无有，此真可谓弱者"。苏轼似是提议书法的力道就如同建筑一样，是通过结构和基础而非外表的装饰来衡量的。

在关于蔡襄的争论背后，是评价书法的第一标准发生了明显的变化。尽管有苏轼的辩护，但蔡襄那样对书学正统之传统的求索与精熟，以及老一辈书法家们普遍对法度的关注肯定已经过时了。尽管没有人否定他们的重要性，但毕竟他们在崇尚个人风格的时代书风面前就是次要的了。蔡襄的书法被认为有女子气或者缺乏特色，随着新一代书法家登上历史舞台，他的光环迅速褪去。然而，他的努力对于后来发生的事情也并非无关紧要。通过对先前一些特定书法大家的考察和学习，蔡襄确立了一种重要的模式。米芾指出，王安石私下学习杨凝式（图

44

47.《跋君谟书赋》和《跋蔡君谟书》，《苏轼文集》，卷六十九，2182,2192。后者作于1085年，表明此时蔡襄的书名已不如前。
48.《书评》，出自《宝晋英光集》补遗，5a。

安石陟過從謂必得奉

見承

書示乃知

達豫又不敢謂見惟祈

將理以副頌朌又宣安石上

通判比部　閤下

17）。[49] 比他年轻的同时代人李彭"法右军（王羲之）之赡丽，用鲁公（颜真卿）之气骨，猎奇峭于诚悬（柳公权），体韵度于凝式"。[50] 这些宋以前的书法名家以及其他几位经常被宋人提及的书法家，成为欧阳修之后一代文人习书的模范。然而，他们转化应用的表现方式却与蔡襄的书法有明显的不同。值得注意的是，一般的评论认为，王安石的书法独特，极具个人风格，似晋宋（东晋至刘宋）间人笔墨。[51] 但只有像米芾这样训练有素、眼光敏锐的鉴赏家才能辨别王安石书法所受到的杨凝式的影响。直白地讲，在蔡襄的书法作品中可见早期书法家们的法度，因为这些法度正是超越个人风格、实现古典理想的本质要求；而法度在王安石和其后书法家们的作品中就不那么明显，因为此时法度的功能已经变为协助书法家找到自己的风格和定位的工具了。

或许蔡襄之后能够反映时代新风尚的最佳例证就是苏轼的《黄州寒食诗帖》了。此帖约作于1082年（见图5、6）。此作一直以来因其自然与创新的充分结合而被公认为苏轼的代表作。从右上角起笔怪异的"自"到全帖结尾，整幅作品随着苏轼忘情而不拘泥于法度的探索，始终呈现出一种不断变化的节奏、形态和语调，有时会呈现给人以怪异杂乱之感，但整体构成了一幅独一无二、充满创意的作品。因此，当我们读到黄庭坚在此帖后的跋文中称苏轼"此书兼颜鲁公、杨少师、李西台笔意"时或许会感到意外。将苏轼的书法与颜、杨、李的作品

49.《书史》，23b。

50.董史，《书录》，卷二，31b-32a，李彭书法的范本可见于《故宫历代法书全集》，13:10-11。

51.董史，《书录》，卷二，13b。

相比，可能会有那么一点点相似之处，但无论苏轼从先前的三位书法大师那里学到了什么，都已被隐藏在这件书法作品的自我表达之下了。更出人意料的是，黄庭坚声称对《黄州寒食诗帖》书风有影响的早期书法家当中，有一位是李建中，毕竟苏轼认为这位北宋早期的书法家俗鄙且名不副实。同样地，黄庭坚经常把苏轼用墨丰腴、恣意天真的惯常书写风格与唐代书法家徐浩（703—782）相提并论，李建中书法有似徐浩书法的风格。但苏轼对自己书法与徐浩书法相似一说大加否定："世或以谓似徐（徐浩）书者，非也。"[52] 由于黄庭坚和苏轼是好友，二人经常一起探讨书法，所以我们不能想当然地以为黄庭坚的观察既不准确又忽视了苏轼自己的说法，相反，黄庭坚的观察暗示了关于个人风格发展的一个重要的特点。在早期的学书过程中，书写习惯会变得如此根深蒂固，以至于后来很难改掉。关于这一点，苏轼自己也曾就蔡襄书法作过一个比喻："学书如溯急流，用尽气力，船不离旧处。"[53] 据黄庭坚的观点，对于苏轼而言，"旧处"就是王羲之的《兰亭序》，苏轼年轻时就以此为范本学书。[54] 然而考虑到人们对《兰亭序》的了解情况，特别是对在四川腹地这个地方长大的苏轼来说，很可能苏轼所见和所实

52.黄庭坚，《跋东坡墨迹》，出自《山谷集》，卷二十九，4a。苏轼，《自评字》，《苏轼文集》，卷六十九，2196-2197。归于徐浩名下的书法名作可参考《故宫历代法书全集》，2:23-33。蔡絛曾提及，因为宋神宗（1067—1085年在位）喜爱徐浩书法，因此徐书在他统治期间很受欢迎，他特别指出，他的父亲蔡京与苏轼于十一世纪七十年代早期在杭州时曾一同学习过徐浩书法。蔡絛，《铁围山丛谈》卷四，76。然而苏轼的书法风格在十一世纪六七十年代并无多大变化。

53.《记与君谟论书》，《苏轼文集》，卷六十九，2193。欧阳修也曾用过这个比喻，《苏子美蔡君谟书》，出自《试笔》，《欧阳修全集》，卷五，118。

54.《跋东坡墨迹》，出自《山谷集》，卷二十九，4a。

践的，正是由像徐浩这样的唐代书法家经过自己的诠释，然后通过李建中传给苏轼家族中长辈的既有传统。关于这个问题，纵使苏轼自己没有意识到，李建中的书法也仍然可能是他孩童时期的书学模范。

尽管人们普遍认为苏轼的书法和李建中、徐浩有相似之处，苏轼也表达了对二人的不认同，但是他从未试图改变自己的书法风格，因而他究竟有没有师法李建中和徐浩就显得不那么重要了。据推测，他本可以这么做。黄庭坚在一篇跋文中讲述了自己曾经在苏轼那里阅览了两袋苏轼藏前人遗墨，其中有若干幅类似柳公权、褚遂良的墨迹（这唐代两位书法家的风格都以遒劲著称），这些"绝胜平时所作徐浩体字"。[55] 但苏轼从来没有强迫自己远离自我的风格，如船不离旧处。

具有讽刺意味的是，这种无法轻易摆脱"旧船"的矛盾之感很可能对苏轼的书法产生了解放作用。与自己书学模范的纽带越紧，就越难以摆脱欧阳修所说的"奴书"标签。毫无疑问，纽带的强度既取决于公众的价值观，也取决于个人的偏好。在唐代，书法有一种占据主导地位的规范，到了十一世纪中叶，书法规范缺失，学书但凭个人选择。当一个朝代的潮流像唐朝那样清晰地呈现出来时，那些自成一派的人就有可能被贴上"异端"的标签。到北宋中后期则没有这样的限制。苏轼也许无法（或不愿意）消除李建中、徐浩等人遗风的影响，但鉴于当时盛行的观念和态度，他也不需要理会他们。之前的书法家们往往心照不宣地对学书模范保持忠诚，而苏轼得以从这种责任感中解脱出来，并充分张扬自己的个性。换句话说，他

55.《跋东坡叙英皇事帖》，出自《山谷集》，卷二十九，2b-3a。

任由毛笔和墨迹忠实地记录自己的学书历程，通过这种方式来达到对自身的专注。苏轼约创作于1070年的一首诗歌中所表达的正是他所实践和追求的："我书意造本无法，点画信手烦推求。"[56] 苏轼在一篇讲述自己文学创作方法的著名自叙文章中，把他的写作比作喷涌的泉源，可以随物赋形，自由流动："所可知者，常行于所当行，常止于不可不止。"[57] 毫无疑问，这一比喻也可以用在他的书法上。

47　　正如苏轼所倡导的，书法本是一种自然的艺术，但并不是所有的书法家都愿意信笔书写、直抒胸臆，或者如接受镜面反射一般直射自己的内心。像米芾所说的，一些人仅仅是盲目跟从新近的书法风尚，但与此同时还有另一些人，他们敏锐地认识到书法越来越被视为个人的记号，因此需要有意识地用力"划桨"来塑造并铸就自己的风格。人们不断探索书学模范的新组合，新的思想也层出不穷。正是在这种罕见的个人主义氛围中，米芾成长起来了。正如以下自白所揭示的，米芾也曾为自己的书法面貌而烦恼："余年十岁，写碑刻，学周越、苏子美札，自作一家。人云有李邕笔法，闻而恶之。"[58]

米芾学书自碑刻始，这里的碑刻指的是通过拓印而传播的楷书。我们从其他资料可知，米芾早年的学书模范是颜真卿和柳公权。[59] 所有学习书法的人都是从控制毛笔和楷书书写来入

56.《石苍舒醉墨堂》，出自《苏轼诗集》，卷六，235。参考傅君劢（Michael Anthony Fuller）的《东坡之路：苏轼诗歌创作的发展》（*Road to East Slope*），122-124。

57.《自评文》，《苏轼文集》，卷六十六，2069。

58.此米芾自述记录于张丑的《真迹日录》，卷四，2b。

59.《学书自叙帖》，出自《群玉堂帖》，参考《米芾》，2:161-171。

门的（宋代书家尤其强调在以行书和草书"奔跑"之前，要先以楷书"学步"），颜真卿和柳公权书法结体严谨，为书法学习提供了充分优异的范本。因而米芾1060年左右初涉书法便是从练习楷书开始。同样地，在学习非正式的书法字体方面，由于周越和苏舜钦（字子美，1008—1048）都是前辈书法家中写行书和草书的佼佼者，米芾试图模仿学习周越和苏舜钦的风格也就不足为奇了。周越的书名并不持久，但是在天圣、庆历年间（1023—1031，1041—1048），"子发以书显，学者翕然宗之。"[60]苏舜钦的书法就更受赞誉了。苏舜钦仪表堂堂、性格豪放，但在官场上，他的政治抱负遭受了挫折。苏舜钦犀利大胆的诗歌创作被好友欧阳修赞为"金玉"。"善草书，每酣酒落笔，争为人所传。及谪死，世尤惜之。"[61]可以想象，米芾在十几岁还是少年的时候就骄傲地指出，自己通过学习广受赞誉的周越和苏舜钦二人，已然形成个人的书法风格。

但是，为何米芾听到有人说他的字与盛唐书法家李邕（见图9）相像就会烦恼呢? 李邕一向是一位德高望重的书法家。据欧阳修的观点，李邕是书坛精英，笔法精湛。[62]事实上，当欧阳修第三子欧阳棐告诉苏轼"子书大似李北海"时，苏轼对此予以认可，丝毫没有不愉快之感。[63]也许这仅仅是因为，即便只有些许偶然的相似，就已使得米芾的书法没有达到他预期的那样富有个性。然而，个性的问题并不能完全解释米芾的敌

60. 朱长文，《续书断》，卷二，《中国书论大系》，4:515。
61. 欧阳修，《苏氏文集序》，出自《居士集》(2)，《欧阳修全集》，卷二，122。《续书断》，卷一，参考《中国书论大系》，4:437。
62.《李邕书》，出自《试笔》，《欧阳修全集》，卷五，118-119。
63. 苏轼，《自评字》，2196-2197。

意。倒不如说，米芾书法似李邕的这种说法，将米芾和李邕归为一类，这一点深深地困扰着米芾。这就是他的反应如此有趣的原因。

很快，米芾的叙述为他自己的不愉快找到了一个原因："遂学沈传师，爱其不俗"。沈传师（769—827）是一位文质彬彬、治学严谨的官员，他在研究史学方面功力深厚，同时他书法风格放逸而质朴，尤以楷书和行书名世，与李邕形成了有趣的对比。才华横溢、狂傲无礼、颇有道德问题的李邕经常在朝廷中招惹麻烦。这原本并不能阻止米芾对这位唐代书法家的崇拜，但李邕却公然愿用自己的文学和书法作品换取来自贵族和宗教机构的大量黄金和丝绸，这一鬻文获金的做法明显会让米芾心生排斥。米芾评李书"如乍富小民，举动崛强，礼节生疏"。[64]相反，据说尽管沈传师的同僚都是一流的名士，他却从不利用书法来讨好有权势的人。[65]米芾在贬低李邕书法之后，紧接着称赞沈传师书法不俗，说明他对个人书法风格的判断在一定程度上与品德因素联系在了一起。我们感到米芾深信"字如其人"，也注意到他一旦意识到自己的书法与厚颜无耻地利用一技之长谋取钱财之人的书法相似时，便急于寻找补救方法，这种自觉意识正是米芾书法中"意"的主要来源。

米芾初学颜真卿、柳公权、周越、苏舜钦，这对于十一世纪六十年代的学习书法的年轻人来说再平常不过，这一时期的书法学习还结合了欧阳修文人圈的古文运动价值观，并受到

64.《书评》，出自《宝晋英光集》补遗，5a。

65.《续书断》，卷一，见《中国书论大系》，4:429。《旧唐书》，卷一百四十九，4034-4038。沈传师书法的一个例子《柳州罗池庙碑》可参考《书道全集》，第十卷，104—105。

了本朝早期有名的书法家们的影响。与苏轼不同，米芾并不愿意受制于传统。与米芾同时代的人在书法方面因为没有名师传授，所以容易"趋时"学习新近流行的风格，而米芾对于什么是好的书法有明确的观点，他以令人耳目一新的信念来实践、发展这些观点。的确，米芾的观点反映了他一种高度独立甚至古怪的个性，但这些观点绝不是随意形成的，而是经过多年仔细学习和观察才确立。欧阳修在他反对奴书的文章中指出学书要有开阔的视野："书必博见，然后识其真伪。"[66] 米芾似乎将欧阳修的话牢记于心，观摩书法、辨别真伪成为他一生中最重要的事情。米芾的这一学书方法，正暗合了后世董其昌所言"行万里路，读万卷书"，成为他建立自己风格的途径："壮岁未能立家，人谓吾书为集古字，盖取诸长处总而成之。既老始自成家，人见之，不知以何为祖也【我早年无法确立个人风格。人们说我的作品是古代文字的集成，因为我选取了历代大师的长处，然后加以综合。随着年龄的增长，我终于建立了自己的风格。现在，当人们看到我的书法时，竟不知道是什么来源】。"[67]

正统的儒家观念是米芾研究书法的基础，理论上来说他所采取的方法是合适的，然而在实践中却产生了问题。世俗社会对书画艺术有一定的偏见，这使得人们无法太过认真地面对相关的实践和学习，绘画尤其如此，但书法也可能成为批评的对象——如果过于追求它，会损害一个人的判断力。欧阳修曾批评同时代的文人因沉迷于学习如王献之这样的晋代书法家，导致书写时往往采用形式自由的书信体，以至于不恰当地用这

66. 见注释10。
67. 米芾，《海岳名言》，参考《中国书论大系》，4:356。

49

种书风撰写重要的国家文件："至或弃百事，敝精疲力，以学书为事业，用此终老而穷年者，是真可笑也【有些人甚至放弃了所有其他的活动，耗费了大量的精神和力气，把练习书法作为生活中最重要的一件事，坚持到生命的尽头，这多么荒谬】。"[68] 我们可以将欧阳修此言与米芾承认自己沉迷书法的自陈作一番比较："余无富贵愿，独好古人笔札，每涤一研、展一轴，不知疾雷之在旁，而味可忘。……恐死为蠹书鱼，入金题玉躞间游而不害【我不贪图名利，唯独喜欢古代人的信札。每次清洗砚台、展开书卷，就会连身边轰鸣的雷声都听不见，食物的味道也忘却了……我认为自己死后会变成一条吃书的鱼，畅游在书画之中而没有危害】。"[69]

米芾当然不可能是欧阳修批评的对象，因为欧阳修于公元1040年写下上述批评时，米芾才十二岁，但是此后，欧阳修的第一代追随者苏轼就有言语，直接指向米芾所犯的相同的错误。苏轼告诫人们不要过分迷恋书画，这一点在一篇散文中得到了最清晰的体现。这篇散文不是为米芾写的，而是为另一位无可救药的艺术爱好者王诜写的，王诜是米芾在京城的一位收藏家朋友。苏轼以自身经历解释说，适当的审美追求是健康的，但过分耽溺于书画之中会生出祸害。他自嘲道，当自己年少时，"吾薄富贵而厚于书，轻死生而重于画。"而现在他则以中国艺术史上最令人难忘的比喻之一来形容自己对书画二物的看法："譬之烟云之过眼"[70]。

—————
68.《晋王献之法帖》，出自《集古录》，《欧阳修全集》，卷五，208。艾朗诺，《欧阳修、苏轼论书法》，377。
69.《跋秘阁法帖》，见注释12。
70.《宝绘堂记》，《苏轼文集》，卷十一，356-357。

⑱ 王诜，《颖昌湖上诗与蝶恋花词》，作于1086年，北宋。手卷局部，纸本墨迹，31.3×271.9cm。北京故宫博物院藏。

这是中国书法崇尚个人风格的时代。作为一种业余爱好，书法为个体提供了一个探索自我表达方式的难得机会，同时社会预期的阻力相对较小。每个书家的书艺旅程都有其独特之处，这在他们对自己的描述中得到了证实。例如，苏轼形容黄庭坚书法瘦长的笔画"几如树梢挂蛇"（见图14），而黄庭坚回敬苏轼其字褊浅，"亦甚似石压蛤蟆"（见图5）。[71]在一个较罕为人知但同样有趣的对比例子中，黄庭坚将王诜独特的行书作品比作自己所见蕃锦上的怪物："余尝得蕃锦一幅，团窠中作四异物，或无手足，或多手足，甚奇怪。……今观晋卿行书，颇似蕃锦，甚奇怪"（图18），[72]因为我们如今已经无法获知黄庭坚所提到的蕃锦是什么样貌，所以可借用著名的《楚帛书》中的奇人异物来说明黄庭坚的描述（图19）。黄庭坚接着说道："非世所学，自成一家。"

"自成一家"——黄庭坚在其评论中语气勉强地对此表示赞同，而毫无疑问，这正是王诜想要达成的目标。这是一个实现艺术自由和自我表达的机会，而这种机会很少出现在文人士绅阶层。文人通常担负着世人可见的公共角色，他们被儒家正统和礼教规则编织成的复杂网络所包裹和约束。像苏轼、黄

71.曾敏行，《独醒杂志》，卷三，4a。
72.《跋王晋卿书》，出自《山谷集》，卷二十九，19a-b。

小雨初晴迴晚照，金翠

楼台倒影刘芙蓉沼

巾垂垂风袅袅前无

牧青钿小似去圖書无限

⑱

⑲ 王诜《颖昌湖上诗与蝶恋花词》和《楚帛书》局部,《楚帛书》中的人物形象是取自一张照片。阿瑟·赛克勒（Arthur M. Sackler）藏品。照片由阿瑟·赛克勒基金会提供。

庭坚这样著名的公众人物有能力发展出高度个性化的、非正统的书法风格，这也正证明了十一世纪下半叶书坛的独特之处。

后世的追随者通常将苏轼、黄庭坚、米芾归为代表宋代书坛个性化的"三驾马车"。然而，米芾的个性还须与其另外两位朋友区分开来。在某些特定的方面，他甚至恰恰与苏、黄相反。米芾的同僚们往往在公共场合不敢行动逾矩，而米芾本人却不惮于向外界表现出他的怪癖——拜奇石，着古装，并且如强迫症一般随时都要洗手。然而，米芾在公共场合常常缺乏礼仪之感的举止却正是他书法中的主导力量。米芾选择与晚唐和五代时期书法家们留给十一世纪的遗产做对抗，在这一点上，他为自己的艺术实践和研究赋予了一种严肃感和使命感，如欧阳修和苏轼的评论所示，这种过度的艺术实践在他人看来是完全错误的。与米芾所谓的怪癖和离经叛道之举相比，正是他对艺术的痴迷和投入成就了他的"颠"名。

十一世纪后期，人们认为风格是由人的本质决定的。苏轼这样描写他的好友文同（1019—1079）："与可之文，其德之糟粕。与可之诗，其文之毫末。诗不能尽溢，而为书，变而为画，皆诗之余。其诗与文，好者益寡。有好其德，如好其画者乎？悲夫【文与可的文章与他的美德相比不过是糟粕，他的诗与他的文章相比就如同毫毛的末端。但是他的诗里没有用尽的东西，都溢到了他的书法里，他的书法变成了他的绘画，两者都是他诗歌

53

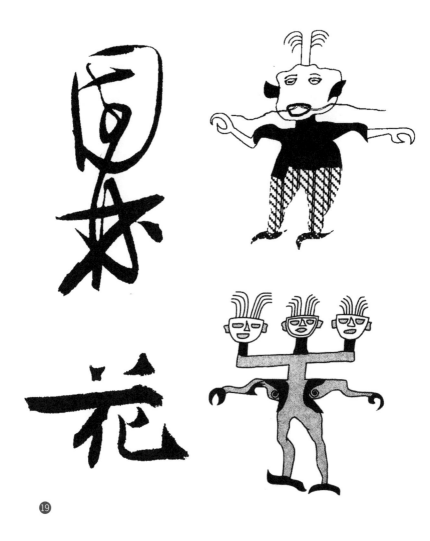

的剩余。欣赏他的诗歌和文章的人已经不多了，还有人像欣赏他的绘画那般欣赏他的美德吗？真可惜】！"[73]文同，字与可，以善画竹著称。米芾对苏轼此言不会有异议，但由于他一心一意地致力于书法创作，并终其一生专注于自身思想和创作风格的表达，所以他经常会意识到自己的本质，或者说美德，与其说是通过书法表现出来的，不如说正是被书法所定义的。这种"干与枝"（本末），即"什么是主要的，什么不是"的倒置，成为米芾一生的中心悖论。

73.《文与可画墨竹屏风赞》，《苏轼文集》，卷二十一，614。参考卜寿珊（Susan Bush）的《中国文人论画：从苏轼到董其昌》（*Chinese Literati on Painting*），12。

第二章

②

一位鉴赏家的风格

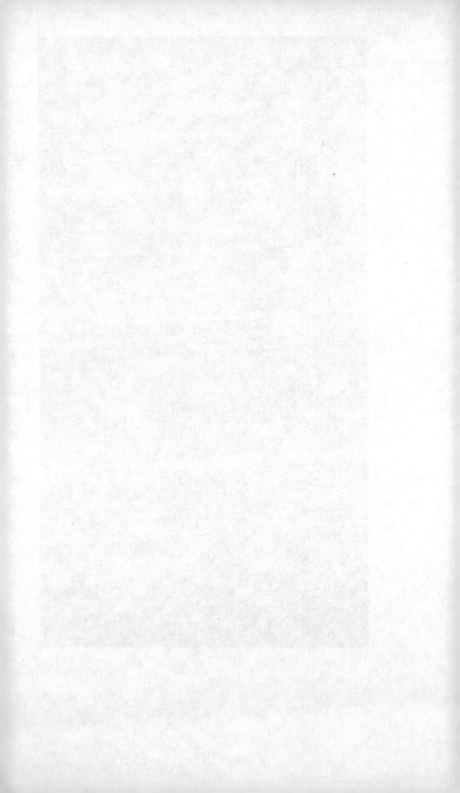

米芾声称他的个人风格到晚年才形成："既老，始自成家"。但是，如果我们把衡量风格特征的标准理解为对某种可识别模式的持续复制——例如能够反映个人特质的运笔和长期以来形成的结字习惯——的话，那么在米芾相对短暂的一生中，早在晚岁以前，他个人风格的基本元素就已经很明显了。要追溯这些元素是如何形成的，我们必须关注从十一世纪七十年代末到1088年秋这段时间内，米芾作为书法家的发展历程。现存两幅重要的诗卷，是米芾这一时期风格的见证。米芾学书的范本和他对范本中显著特征的阐释，是我们理解他早期阶段书法的关键，但同样重要的是他这种选择背后更广义的动机。正如本章标题所揭示的，米芾早期书艺发展的一个根本动因，就来自他对自己毕生要做个人艺术信念之学徒的自我认同。米芾之所以怀有如此抱负，既是对前人留下的书法遗产的一种反馈，也是面对自己恨不得忘记的一段家族遗产时的一种姿态。

在成书于1376年的《书史会要》一书中，陶宗仪对苏轼的父亲苏洵（1009—1066）做了如下评论："先生工书法，律不足，气韵有余。蜀人不能书，元祐间，轼始以字画名世，其流虽出于晋唐，其实已滥觞于洵之泉源矣【先生是一位技艺娴熟的书法家，缺乏训练，但胜于气韵。蜀国从来都没有好的书法家，但在元祐年间（1086—1094），苏轼的书法和绘画开始赢得广泛赞誉。虽然苏轼的书法与晋、唐是一脉相承的，但事实上，这种书风在苏洵这里就已经发源了】。"[1]现存的苏洵书法作品并不多见，但其存世的书法作品显示出一种轻松而熟练的书法风格，这种风格

1.陶宗仪，《书史会要》，卷六，6b。

❷⓿ 苏洵（1009—1066），《道中帖》，北宋。册页局部，纸本墨迹，31.5×23.5cm。台北故宫博物院藏。————————————

❷① 苏氏家族书信局部，右为苏轼（1037—1101）书，中为苏辙（1039—1112）书，左为苏过（1072—1123）书。台北故宫博物院藏。————————————

是经过传承自唐朝的保守模式训练出来的，而这也是苏轼书法学习的逻辑起点（图20）。学书往往是家传世袭、师徒授受，道统绵绵不绝。苏洵另一个儿子苏辙（1039—1112）的书法同样出类拔萃，与年岁稍长的兄长苏轼相比，水平不相上下。到了下一代，苏轼之子苏迈（生于1059年）和苏过（1072—1123），以及苏辙之子苏迟（逝于1155年），通过向他们声名卓著的父辈学习，进一步巩固了家族的书法风格（图21）。[2]

苏氏家族作为一个典型的例子，说明了家族风格是如何围绕一位杰出人物形成的。它起初相对单纯，苏洵的书法在他那个时代的流行趋势中无足轻重。然而，随着第二代人的杰出表现，这种风格相应地得到强化，进而固化。到了第三代，苏氏家族的子弟在孝道的约束和同辈的期望下，自觉地延续着自己著名的父亲所建立的家族形象。苏过就是一个很好的例子：相对于其父的"大坡"（苏轼号东坡居士），他被世人亲切地称作"小坡"，苏过的书法与苏轼的书法一脉相承。根据一位艺术家的书艺水准和声望，这种家族风格有可能会被后来的追随者永久地保持下去。

这种模式在很大程度上也适用于米氏家族，但又有一个重

55

————

2. 关于苏迈的书法作品，可参考《故宫历代法书全集》，10:16-17。苏迟的唯一存世书法作品是为怀素《自叙帖》所作的跋文，现藏于台北故宫博物院。

要的区别。从某种意义上说，米氏家族缺乏第一代文人名士，没有家族遗产能够让米芾借力以崭露头角。众所周知，米家风格就肇始于米芾，而且从他自己的评论和行动来看，一切都是从零开始的。鲜有人提及米芾的家学传承，这是有原因的。据不止一处宋代史料记载，米氏家族起源于西域胡人一族。胡人是一个通用术语，指的是中国边界以北的突厥等部落。近期有研究显示，米姓是米国人东迁入中国所采用的姓氏，米国即古索格底亚那，位于中亚锡尔河与阿姆河之间，现为乌兹别克斯坦。[3] 然而，有关米芾家族起源最重要的证据，是由米芾之孙米宪整理的一份现已失传的家谱。[4] 据记载，米家的第一代从米信（927—993）算起。米信比米芾早五世，他骁勇善战，曾效力于五代时期后周的周太祖（951—954年在位）和周世宗（954—959年在位）。北宋建国以后，开国皇帝宋太祖（960—976年在位）对他十分信任，任命他为殿前都指挥使——御林军的高级军官。到了宋太宗（976—997年在位）时期，米信在战场上又立下赫赫战功。至此，米信取得了相当大的成就。米信对宋朝建立所做的贡献对米家在中国的土地上立稳脚跟有最直接的作用。[5]

根据宋朝正史的米信传记，米信是奚族人，奚族勇猛凶

3.高辉阳，《米芾其人及其书法》，13-49，引用《姓氏急就篇》，出自《玉海》，第八册。

4.陈振孙，《直斋书录解题》，卷八，5a。高辉阳，《米芾其人及其书法》，20-21。详细的家谱已经不可见，但它可以重建的部分如下：米信（927—993），米继丰（950—1020），？，？，米佐（1025—1100？），米芾（1052—1107/1108），米友仁（1074—1151），？，米宪（1125—1201之后）。

5.《宋史》，卷二百六十，9022-9024。王称，《东都事略》，卷二十八，6a-b。惜秋，《宋初风云人物》，251-255。

094

米芾：风格与中国北宋的书法艺术

悍，是鲜卑人（东突厥人）的后代，他们主要居住于现在河北承德附近地区，以能够熟练猎杀野猪而闻名。[6] 米信的直系家族可能集中在山西朔州这一更靠西的地区。在任何情况下，他的大多数亲属都居住在宋朝边境以北契丹人控制的地区。有一个故事讲述的是米信的兄长米全*冒着生命危险穿过边境投归宋朝。米全在宋朝边境的代州满怀期待地住下，伺机把亲属们从朔州接来，但这一计划被机警的契丹边境侦察兵挫败了。米信慷慨陈词："吾闻忠孝不两立，方思以身徇国，安能复顾亲戚哉！"他面朝北方，号啕恸哭，告诫他的儿子和侄子不要再提这件事。[7]

关于米信的事迹，有两点值得注意。第一点，是米信的胡人家族背景，以及这种背景和他出生入死建立、与他关系密切的新王朝之间的冲突。在米全试图带亲属们越过边境却最终失败的叙事表象之下，存在一个更为根本的困境，即米信认为他必须在自己旧有的本土文化和一个认同中华文明的未来之间做出选择。他的最终选择从他留给下一代的告诫中显露无遗。第二点则与他的这一最终选择所导致的直接后果有关。不管米信对他的家族发展存在什么意愿，他本人在展现"文"的美德这一方面彻头彻尾地失败了，而重文正是宋朝的标志。因为米信目不识丁，所以他在989年知沧州（河北）时，不熟悉政事治理，履职不尽如人意。朝廷任命年轻官员何承矩（946—1006）担任节度副使，实际专管州事，与此同时米信则恣意妄为、目无法纪。米信和他的军队恶劣行为很多，诸如殴打无辜百姓、

6. 李涵、沈学明，《略论奚族在辽代的发展》。
* 此处原文存疑。米全应为米信兄长之子。——译者注
7.《宋史》，卷二百六十，9023。

非法占有私人财产、擅自掘人坟墓等。在一名年老有病的家仆被其责罚致死之后，朝廷再也不能无视米信的罪行，遂将他关押审讯，在此期间米信故去。[8]

鉴于奚族的尚武本性，对于朝廷而言，米信行事鲁莽也就不足为怪了。无论如何，这些行径都并没有影响到宋太宗对米信过往事迹的赞赏。他死后获得追封，其子米继丰还入宫担任内殿崇班、阁门祗候。几代人以来，米氏家族的仕途前程一直与军队紧密联系在一起。例如，米芾的父亲米佐官至左武卫将军。然而到了米佐这一辈，米家无疑已经完全汉化了，他们祖先的生活方式已经成为过去。据说米佐自己亲儒重文，喜欢读书与结交学者，其妻姓颜。到此时，山西太原被认为是米氏家族的祖籍。[9]

根据米芾的好友蔡肇（1079年进士）为他题写的墓志铭可知，米氏家族最后几代已经搬到了湖北襄阳。襄阳位于中国的中心地带，远在太原以南，是周朝中后期楚国的领地。米芾后来试图伪造他认为像样的祖籍系谱，反复强调自己祖居襄阳这一事实。就算米芾真的在襄阳居住过，他在襄阳的确切时间也很难确定。然而，米芾与襄阳又确实有一定的渊源。[10]据一处相当古老的传统文献记载，米芾少年时代最初曾

8.《宋史》，卷二百六十，9023-9024，另见何承矩的事迹史传，卷二百七十三，9328。
9.蔡肇，《故宋礼部员外郎米海岳先生墓志铭》，出自《鹤林寺志》，20a-23b。
10.襄阳现有米公祠建立在米家旧址上，经清代重建保留至今，祠内保存了很多米家后裔摹刻的米芾书法以及后来的崇拜者所题写的赞美米芾的碑刻。《襄阳县志》，卷二，51页及其后。米芾这一代与襄阳有关联，但是有一处碑刻——郑继之作于1619年的《米氏世系》碑，为我们提供了一些关于米家后辈在此处往来的详细信息。

临摹过唐代书法家罗让作于789年的《襄阳新学记》碑，罗让作为书法家的名气不大，但是如果米芾少年时代有一段时间是在襄阳度过的，那么这里的这处碑刻当然有可能对他早年发展产生了影响。[11]

　　米芾生于仁宗皇祐辛卯年的腊月，相当于公元1052年的年初。[12]蔡肇略有提及米芾之母阎氏与皇子赵曙（1032—1067）之妻高氏（1032—1093）之间存在某些关系，这使得米佐一家得以受邀入住赵家府邸。这处府邸很可能是赵曙之父、濮王赵允让的藩邸，赵曙与高氏婚后住在此处。有其他的信息来源指出，米芾的母亲是高氏的保姆。目前还不清楚赵曙家的哪些孩子可能受到了阎氏的照顾，也不清楚具体是何时发生的，但结果就是米芾是在赵宋贵族家庭中长大的。公元1063年，赵曙即皇帝位，是为英宗，这给赵允让家带来了莫大的荣誉和特权。两年以后，高氏被册封为皇后。米芾的命运在很多方面都

11.《襄阳县志》，卷一，28a-b。将米芾的早期书法与罗让的碑刻建立联系，最早可见于十二世纪葛立方《韵语阳秋》，卷十四，1a。罗让生平简介可参考《新唐书》，卷一百九十七，5628-5629。

12. 米芾在谢安《八日帖》（应为《八月五日帖》。——译者注）的跋文中，道出了自己的出生年月，《宝晋英光集》，卷七，8a-b。如卜寿珊指出的，米芾提到的"辛丑月"是农历的第十二个月份，也就相当于1052年的年初。卜寿珊，《中国文人论画：从苏轼到董其昌》，4，注释6。关于米芾出生年月的讨论还可见于高辉阳《米芾其人及其书法》，51页及其后；徐邦达《历代书画家传记考辨》，10-15；也可见于《中国书法全集》中曹宝麟所作年表，38:549-558。

与这个女人的权力和威望有关。[13]

米芾少年时就和年轻的皇族子弟在一起，诸如赵允让之孙赵仲爰（1054—1123）、赵令穰（其字"大年"更广为人知）。这两位年轻人均热衷书画，后来成为艺术收藏领域的精英，与米芾交往甚密。这个圈子的核心一定是在早年的皇室赵家形成的；这样书香浓郁的环境肯定会促进艺术的实践和欣赏。在这个圈子中，另一个可能与少年米芾结交的是王诜，北宋中后期最重要的画家之一。王诜的家族背景与米芾有几分相似。王诜是北宋开国将领王全斌之后，且他与米芾一样，成长环境也与皇室密切相关。当王诜迎娶宋英宗与高皇后的二女儿——魏国公主（1051—1080）时，他与皇室的紧密关系得到了巩固。[14]米芾的母亲作为高氏保姆所扮演的角色——或许恰好哺育了后来王诜所迎娶的孩子——很容易解释米芾与王诜后来的密切关系。

到了米芾这一代，米家仅有两个孩子，米芾是唯一的儿子。[15]根据他的墓志铭，他年少时聪颖过人，六岁时便能每天阅读并记住一百首律诗。对于那些有非凡才能的人，世人在其

13. 能够说明米芾的母亲阎氏曾为高氏保姆的相关信息来源，包括杨万里的《诚斋诗话》，14b，庄绰的《鸡肋编》，卷一，10a。也可参考《宋史》中关于高皇后的传记，卷二百四十二，8625-8627。宋英宗与高皇后至少育有六个孩子，其中四个儿子：赵顼（1048—1085），后继位为神宗（1067—1085年在位），赵颢、赵颜、赵頵（1056—1088），至少两个女儿：魏国大长公主（1051—1080），与魏国大长公主同胞出生的韩国魏国大长公主（1051—1123）。此外，英宗还有两个女儿：舒国公主，早逝；魏楚国惠和大长公主，其母不详。

14.《宋史》，卷二百四十八，8778-8780。关于公主的传记中提到过她的住处靠近王诜和他母亲的住处："主处之近舍"。

15. 米友仁（字元晖）在其《潇湘烟雨图》的题词中指出"先子只一同胞姊"。卞永誉，《式古堂书画汇考》，卷十三，24。

逝去之后作这样夸张的评述是司空见惯的现象，但蔡肇对少年时期的米芾所作的另一种描述却也十分有趣：

> 博记洽闻，于书务通大略，不喜从科举学。议论断以己意，其说踔厉，世儒不能屈也。刻意文词，不剽袭前人语。经奇蹈险，要必己出。[16]
>
> 【他知识渊博，博览群书，但他致力于获得书籍的大致内容，不喜欢为科举考试做准备。他总是根据自己的想法与他人议论事情。他的理论和思想杰出而尖锐，使文人学士难以推翻。他致力于文学，但从不剽袭古人的词句。对他来说，无论经历不寻常的事还是踏足险峻的去处，最重要的是让自己的个性彰显出来。】

上述言语让人脑海中不由得浮出这样一个画面：一个在优越环境中长大的年轻人，他固执己见，虽然继承了父亲对文艺的兴趣，却缺乏在科举考试中想要取得成功所必需的耐心和自律。侥幸凭借其母与皇后的关系，担任秘书省校书郎。然而米芾在这一职位上并没有任职很久，公元1070年，他获"升迁"，任含洭（今洽洸）县尉，此地现今属广东省英德市，然而，就十一世纪而言，这是一个在已知文明边界之外的地方。米芾后来显现出侮辱权贵的癖好，或许可以解释他为何突然被迁到山遥路远的中国大南边任职。

就这样，米芾开始了长达二十年的奔波转徙，直至他的家人最终定居在润州，并称之为家乡。润州今位于江苏省的长江

16.蔡肇，《故宋礼部员外郎米海岳先生墓志铭》，21a。

岸边。就这一点而言，米芾确实在求知的道路上做到了"行万里路"，但似乎他一门心思求索的都是书法知识和经验。在岭南任职的这段时间里，米芾独特的人生模式首次开始备受关注，具体记载如下：公元1074年，米芾从含洭县调任西边的临桂县，今为桂林（广西壮族自治区），这一地区尤其以绮丽的山川风景而著称。米芾与当地的朝奉大夫关杞结交。[17] 关杞处藏有初唐著名书法家虞世南（558—638）作品的双钩唐摹本，该摹本原藏于寺庙梁栋的龛内。关杞肯定很是喜欢与眼光敏锐的米芾分享这些艺术藏品，以及他带到临桂一隅的其他珍玩。关米之交是米芾近些年建立的数十段往来交际中的一段，对米芾的书法创作大有裨益。五年后，关杞想起当时在长沙任职的朋友米芾，就把唐代著名书法家张旭的一组书法的拓本送予他。米芾曾在书中写道，他幼时初次见到该书法的拓本，在临桂为官时，通过与关杞交谈，才发现原刻石在钱塘（浙江杭州）关氏家族，而最初的墨迹则在杭州陆氏处，"真迹四帖，在杭州陆氏大姓家"。三年后，米芾在钱塘拜访了关杞的长兄关景仁（1059年进士），恰逢陆氏子弟前来谒见，米芾有机会见到了真迹。故事并没有到此结束，该书法真迹原有五帖，被一位重要的官员——太守沈遘（1028—1067）借去观赏，沈遘将其中四帖拆走。米芾找到沈遘的弟弟沈遴，追问之下，得知此四帖现在他的侄子延嗣处。最终，米芾见到并获得了此帖缺失的真迹。[18]

60

17. 关杞（字蔚宗）为关鲁（?—1052）之子，其生平资料载于《湖南通志》，卷二百七十五，5603-5604。有关米芾这一时期游历的原始资料见本书导论，注释7。

18. 米芾，《宝章待访录》，15；《书史》，15b-16a。

公元1075年，米芾主动向朝廷提出要求"便养"，并获准调到长沙担任一个低级行政职位长沙椽，从此结束了他的临桂县尉一职。之所以申请调任，一个很重要的原因是他的长子米友仁的出生。接下来，米芾又有十二个孩子出生：四个儿子和八个女儿，然而大多数孩子的寿命并不长，包括米友仁的所有兄弟。[19]米芾在长沙的官职不大，但身处这样的大都会有诸多好处。由于缺乏官场的资质，米芾在官场上可以说完全仰赖他人的举荐，所以他给别人留下直接印象就显得格外重要了。不管他的管理才能如何，他在艺术方面的造诣的确为他带来了更多的机会。当时所有的官员都自认为很有文化和艺术修养，其中不少人拥有古代书画。这些书画中有些是真迹，大多数不是，但无论在什么情况下，它们都是身份的象征。米芾在文物鉴赏方面水平颇高，其作为一个鉴赏家的名声日益显赫，这把他提升到文人精英的水平。长沙地处湘江流域腹地，是中国南方经济活动的重要中心，历史悠久，留下了丰富的文化遗产。米芾二十三岁来到长沙任职，自此远离了荒蛮的桂林，向重返文明世界迈出了一大步。米芾在长沙停留六年，此间每一件书法名作都可能被他仔细品鉴过。他与襄阳同乡魏泰、潭州知州谢景温（1049年进士）等收藏家结下了长久的友谊。长沙有众多的古寺名刹，且能让人见识到诸多碑刻、牌匾、罕见手稿真迹等形式的古代书法宝藏，这些对米芾来说意义重大。在后来的作品中，米芾提到了许多他在长沙看到的书画珍玩，但最常提及的是初唐的书法家欧阳询。欧阳询是长沙人，这就解释了为何

19. 有关米芾呈请的信息，可见于他《题浯溪石》一诗后的题书。该诗作于公元1075年农历十月十五日，米芾自临桂北上长沙赴任的途中，并刻于湖南省祁阳浯溪的摩崖上。《湖南通志》，卷二百七十五，5605。

欧阳询的书法在长沙广为流行，也可以解释现存米芾最早的书法手迹为何明显受到欧阳询的影响。有一件信札手稿《送提举通直使江西诗》创作于米芾任职于长沙期间（图22），[20] 手稿的内容是他为一位即将到江西就任新职务的上司所创作的诗歌，语气稍显阿谀奉承。尽管《送提举通直使江西诗》内容本身无关紧要，但作为书法作品却是极其罕见的。书画艺术家这么早就有作品流传下来是不寻常的，对米芾来说更是如此，因为据说他在三十岁的时候就毁掉了自己早期的所有作品。[21] 这首诗是米芾在二十五六岁时写成的，它侥幸流传下来，让我们第一次清楚地了解到他所追求的个人风格是如何发展的。

同样，还有一幅更为罕见的书法珍品幸存了下来，它是书法大家欧阳询本人的笔迹（图23）。《仲尼梦奠帖》是一系列汇集欧阳询书法作品的字帖《史事帖》其中之一。米芾于公元1079年从魏泰处获得了此系列的另外一件作品。这一事实凸显了欧阳询书法对理解米芾早期书法风格的重要意义。[22] 米芾书法与欧阳询书法的相似之处在于二者笔画皆迅疾峭劲而棱角分

20.《送提举通直使江西诗》可通过诗中提及湘江以及书法风格来确定创作年代。书法风格与米芾在阎立本《步辇图》（北京故宫博物院藏）画末题写的观后跋语极为相符，该跋作于公元1080年农历八月二十六（卷后跋文为八月二十八，"襄阳米芾，元丰三年八月廿八日长沙静胜斋观"。——译者注）。郑进发，《米芾〈蜀素帖〉》，79-80。《古书画过眼要录》，331。

21. 曾敏行，《独醒杂志》，卷五，9b-10a。

22. 米芾所得为《度尚帖》。三年之后米芾又购得此系列之《庾亮帖》。《欧阳询〈度尚〉〈庾亮帖〉赞》，《宝晋英光集》，卷六，7b-8a。董其昌辑刻《戏鸿堂法帖》卷五所收《度尚帖》尚有可疑之处。《史事帖》另有两件作品《卜商帖》《张翰帖》的双钩摹本现藏于北京故宫博物院。《古书画过眼要录》，52-58；杨仁恺，《欧阳询〈梦奠帖〉考辨》和《〈仲尼梦奠帖〉的流传真赝年代考》，出自《沐雨楼书画论稿》，297-305。

明，结字中宫收紧且字形稍有伸长（图24）。欧阳询的书法注重内在结构胜过外在变化，或者说"骨"胜过"血"，但这并不是否认其生动性。欧阳询书法中的变化之感存在于每个字所生发的力量之间的微妙平衡——一种寓于稳重之中的运动感。如果缺乏像唐代书法家们那样对细节一丝不苟的关注，很难习得这一微妙之处。可惜这似乎正是米芾的个性所欠缺的，《送提举通直使江西诗》这一书法作品整体给人以突兀之感，恰恰体现了米书与欧阳询书法风格的不相协调，也难免让米芾感到些许挫败。因为在运笔、结字方面刻意地去塑造运动变化，米芾此书最终以一种急躁之态取代了欧阳询书法的庄严优雅。

米芾晚岁创作了著名的《学书帖》，自叙其作为书法家的发展经历，借此我们可以对米芾从以《送提举通直使江西诗》为代表的书法创作阶段转向求新、探索自己独特书风的这一过程有更加准确的认识：

> 余初学颜，七八岁也，字至大一幅，写简不成。见柳（公权）而慕紧结，乃学柳《金刚经》，久之，知出于欧（阳询），乃学欧。久之，如印板排算，乃慕褚（遂良）而学最久。又慕段季（段季展）转折肥美，八面皆全。久之，觉段全绎展《兰亭》，遂并看《法帖》，入晋魏平淡。[23]

23.《学书自叙帖》，出自《群玉堂帖》；"米芾书"，2:161-71。翁方纲（1733—1818）在对此帖的评论中，将段季定为唐代元和年间（806—820）的一位学者段文昌，我按照中田勇次郎的建议，认同此处的段季是鲜为人知的段季展（同前所述，1:138）。关于段季展书法作品的简略描述，可参考《续书断》，卷二，出自《中国书论大系》，4:492。

攀寰雲看雲致
蹲酒屢觀山之別不可
尖樂使秋水浮湘月
天子瑞芒高如松一歲
箸對

㉒ 米芾（1052—1107/8），《送提举通直使江西诗》(《三吴诗帖》)，约作于公元1080年，
北宋。册页局部，纸本墨迹，30.6×63cm。台北故宫博物院藏。

芾謹以鄣詩送

提舉通直使江西

襄陽米黻上

三吳有文夫篤於古

海水開口谕古事惜

㉓ 欧阳询（557—641），《仲尼梦奠帖》，公元七世纪，唐代。手卷局部，纸本墨迹，25.5×33.6cm。辽宁省博物馆藏。

仲尼夢奠其七十有二周王

迄齡俱不滿百彭祖資

以漢善興重任性裁過

㉓

107

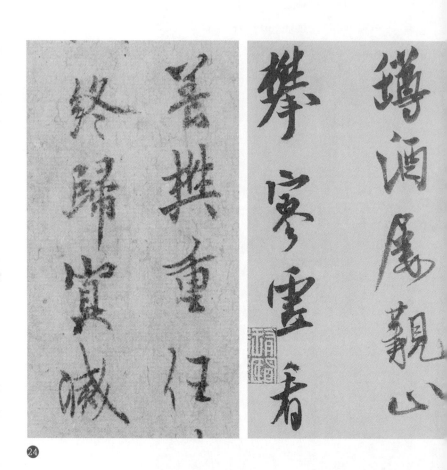

24 左图为欧阳询《仲尼梦奠帖》局部，右图为米芾《送提举通直使江西诗》局部。

【一开始我学习颜真卿，那时我七八岁，写的字和纸一样大，但我不能写尺牍信札。后来我看到了柳公权的书法，倾慕他的紧凑结构，于是学写柳公权的《金刚经》。过了一段时间，我意识到柳公权的书法从欧阳询那里发展而来，所以我又研究欧阳询。随着时间的流逝，我的书法像是印印板、排算子，所以又迫切地学习褚遂良，我学习他的时间最长。我也被段季展（公元八世纪）的书法那曲折、丰富的美所吸引，他的书法八面都很完整。时间长了，我意识到段季展的书风完全是从《兰亭》发展而来的，于是我开始看《阁帖》的拓本，进入了晋魏平淡。】

当我们将这段自叙与米芾关于自己早期书法学习的其他言论结合起来时，不难看出米芾有两个并存的学书过程，二者之间开始相互影响。其一是米芾对楷书的研习，始自颜真卿。他努力学习颜书浑厚宽博的体势，后又转向另一位楷书大家柳公权，学其《金刚经》。[24]不难看出，米芾自颜书和柳书中所学所悟，最终不仅应用于他以楷书写就的文章中，还体现在他以周越和苏舜钦为师学习创作的行书结字实践中。至米芾创作《送提举通直使江西诗》时，此两段书法学习历程开始相互影响。

24.《书道全集》，第十卷，图版82-83。

或者自从米芾在长沙得见欧阳询字迹，才意识到他所钦慕柳书之结体严谨源自欧阳询，于是开始学习这位初唐书法家。然而，在习得欧阳询书法字体紧结之后，米芾意识到自己的书法缺失了流动感与节奏感。针对这个问题，米芾转而向新的学书模范——褚遂良和段季展学习，这两位唐代书家的作品多起伏转折。米芾书法研习的这次重要调整自他在长沙时开始，除却褚与段，又通过向沈传师学习，使自己的书法与李邕书法之"俗气"区分开来。米芾在长沙时，曾向道林寺借得一书法木牌长达半年之久，木牌上有沈传师自撰的一首诗，米芾描述该书法有"飘渺萦回飞动之势"。[25] 米芾力图将轻逸与动感融入书法创作中，从《送提举通直使江西诗》中不难看出这一点，这种风格与欧阳询对他书法的影响产生了碰撞，但结果并不理想。

一个人年少时的作品往往是生动有趣的，因为这时的不成熟恰恰可以极为清晰地揭示他所受到的影响及其主观意图。《送提举通直使江西诗》与欧阳询的影响密切相关，展示了米芾如何专注于研究先前书法家的作品。米芾学欧楷后改易其风格，揭示了他对某些品质的觉醒和认知，这些品质与他对自己是谁，以及想要成为什么样的人的理解是一致的。米芾年届三十，本可止步于此，如同诸多同时代的人一般，对已获得的书学知识和技能加以吸收和提炼，建立自己的风格。然而事实是，米芾此时才刚刚起步，学书的热情尚在萌芽之中。他不断变换学书模范，取长补短，只要有可能、有条件，就通过判

25. 此句话可见于米芾对当地僧人"希白"所摹沈传师书《道林寺诗》所作的评论中。《书史》，19a。欧阳修也曾提及沈传师此诗，称此书法"尤放逸可爱也"。《唐沈传师游道林岳麓寺诗》，出自《集古录》，《欧阳修全集》，卷六，51。

定这些范本的书法以何为出处来分析其优势。因此，米芾不可避免地会从正统的唐代大师转向魏晋的先贤名家。虽然米芾起初尚未察觉，但这对他而言将是一个终生的挑战，因为正如《自叙》所言，米芾从学书伊始，就非常依赖《淳化阁帖》这样的汇刻帖拓本。

米芾接下来的学习成就可以通过他的另一幅传世的书法作品体现出来，即《龙井山方圆庵记》帖，该作品是米芾游宦杭州时于1083年创作的（图25）。[26] 此帖保留了欧阳询的一些风格元素，但新的形态笔意乍现，其优美、潇洒的形式体现出对晋人传统的效仿。然而有趣的是，传统的评论家指出米芾此帖所呈现的新形态的来源是王羲之著名的书法碑文《圣教序》（见图7），而非《淳化阁帖》中的晋人法书。《龙井山方圆庵记》与《圣教序》总体相似之处较多，通过对二者的逐字比较不难看出这一点。但除了米芾此帖所呈现出来的对《圣教序》的直接借用、吸收之外，传统评论家的这种观察和评论还另有一定的逻辑。一旦我们考虑到《圣教序》是什么，这一逻辑就会浮现出来。《圣教序》的文本并非出自王羲之，他仅是提供了单字。《圣教序》文章由距王羲之三百年后的唐太宗撰写，后由沙门怀仁从王羲之的书法中集字，刻制成碑文。[27] 此举目的在于将王羲之引入公元七世纪，为喜爱和推崇他的帝王歌功颂德。怀

26.《龙井山方圆庵记》本是守一和尚为高僧辩才的隐居处所——杭州附近的寿圣院所作的文章，守一向米芾索字，米芾此书法作品被摹刻上石，一早期拓本为明代艺术家沈周（1427—1509）收藏，后几经易手，被多位明清时期的鉴赏家收藏。现在引用的评论出自1800年周而衍的题跋。《米芾宋拓方圆庵记》；《米芾》，1:193。

27. 日比野丈夫（Hibino Takeo），《关于集王圣教序碑》；中田勇次郎，《唐代的碑刻》。

子品席而坐相視而

徐曰子胡未乎曰顏省

鳥法師曰子囵觀矣而

將奚觀乎笑曰於法

仁功力精深，将王羲之的字巧妙地整合在一起，很好地体现了王羲之的书法艺术风格，这一点令人钦佩。然而，从数量众多的不相关来源中拼接集字，必然导致不协调。与之相似，在米芾的《方圆庵记》中也不难发现不协调之处，字与字之间在风格和表现上差异明显，可以称为仿作。这并非因为它也是由第三方集刻的，而是因为此时书法家正处于学习阶段，整体吸收新的形式，书学积累日益丰富，但尚未做到得心应手进而转化成自己的风格。杭州的此处碑刻恰恰说明了为何米芾早期的书法被批评为"集古字"。

公元1081年底，米芾一家离开了长沙，沿长江北上，进入长江流域。在接下来的七年里，因为总有变动，所以米芾的行迹难以追踪。自山阳（江苏淮安）至江宁（南京），再至杭州、苏州，米芾奔波于长江南北，辅佐高官，留心寻访书法名迹。此时米芾过着四处奔波的生活，但这对他的书学研究和收藏很有帮助。至公元1086年，也就是米芾离开都城到中国南方的十六年后，他回到了开封（东京汴梁）。在此处以及在西边的洛阳，米芾与最杰出的收藏家交往密切。此次回京对米芾而言意义重大：他足迹广布整个宋帝国，闻见浸多。元祐元年（1086）八月九日，米芾撰写的《宝章待访录》面世，这一著录将他本人至三十四岁所"目睹"和"的闻"之晋唐书法名迹记录在案，充分彰显了他的书学专长。此书令人印象深刻，如同通行证一

般，足可以打动他在都城的朋友交游和那些尚未被"访"的收藏家。至元祐元年岁末，米芾声名鹊起，终被世人誉为中国艺术史上最伟大的鉴赏家。

入晋平淡

鉴赏力是影响风格的决定性因素。人们从自身看到的事物中学习，一个人在书法或绘画方面的经验和阅历越深广，他在面对任何特定的作品时所见所感也就越多，更能得其妙处，这最终让人有所增益，从而做到心手相应、意到笔随。这一原则在中国艺术悠久的历史中根深蒂固，这也解释了为什么中国艺术史时至今日仍坚持鉴赏和艺术创作不可分割。[28] 同时，鉴赏力也以另一种微妙的方式决定着风格。鉴赏力是一种精英气质，是从基于个体所获得的观看经验中培养出来的，是以特殊天赋为前提的：也就是说，要具备辨别"鱼目混珠"的敏锐洞察力。这种精英主义可以成为一种强大的动力，并以各种方式影响到一个人的艺术创作。这可能会导致人做出一些投机取巧的小动作，也可能促使人有意识地展示自己的博学多才。最重要的是，鉴赏力让艺术家具有独一性（exclusiveness），赋予艺术家无形的优越资产，除了对用笔技巧或创作主题的细节呈现有所助益之外，书法家兼鉴赏家们还可以利用这一特权的神

28. 长期以来，有一种相反的论点认为，好的鉴赏家不习书法，好的书法家不是鉴赏家，所谓"善写者不鉴，善鉴者不写"。提出此论点的不是别人，正是王羲之，见于《书论》一文，《全上古三代秦汉三国六朝文》，卷二十六，11a-b。米芾在评论唐代书家柳公权时重复了这一论点（《书史》，6a-7a）。具有讽刺意味的是，与米芾同时代的黄伯思在批评米氏之鉴赏力时也用了这一论点。《东观余论》，卷一，1b。尽管如此，这一反对鉴赏家进行创作的论点对千百年来的中国艺术与鉴赏实践的影响其实是微不足道的。

秘性问道先贤，得古人玄妙。"俗鄙"之人不得其门而入，而这些拥有特权的鉴赏家则会有这样一个认知：自己所学所悟的只是更伟大的奥秘的有限组成部分。

"独一性"成为米氏风格的典型特征之一。十一世纪八十年代，伴随着米芾书法学习逐渐摆脱《阁帖》的限制，最终转向晋人墨迹，这一特征开始逐渐清晰。晋人书法对于鉴赏家米芾而言是终极的挑战，他不得不从几代人误传的《阁帖》中脱离出来，追寻过往的墨迹以窥探真实的一面。在这一过程中，米芾以无与伦比的技巧揭露出一个隐藏着秘密和双面行为的世界，而许多同时代的人尚被《阁帖》遮蔽，未能看到书史的过往真相。米芾以私家侦探般的眼光，将对"二王传统"的歪曲与混淆溯源到唐太宗（626—649 年在位）统治时期，其中涉及一位不太高明的鉴赏家柳公权（778—865）。雷德侯在《米芾与中国书法的古典传统》一书中对米芾这一巧妙之举作了很好的描述。[29] 尽管如此，由于这是米芾一生中极具代表性的成果，仍然值得我们在此书中再讲述一番。

争议的焦点是由两帖组成的一卷书信手迹，据传为王献之书，后归一位名叫刘季孙（约1033—1092）的收藏家所有。[30] 第一帖名为《送梨帖》，附有柳公权的跋，记述了该帖曾被误当作唐太宗书。柳将其鉴定为王献之书，又将其与名为《思言帖》的书信装裱在一处，并仍将《思言帖》定为王献之书。米芾认同柳公权关于《送梨帖》作者的论定，并看到该书法作品的作

29.雷德侯（Lothar Ledderose），《米芾与中国书法的古典传统》，83-85。
30.据苏轼所言，刘季孙"死之日，家无一钱，但有书三万轴，画数百幅耳"。《记刘景文诗》，《苏轼文集》，卷六十八，2153。曹宝麟，《米芾箧中帖考》。

者最初之所以被混淆，原因在于其表象之下暗藏了唐太宗与王献之之间的复杂关系。米芾指出，尽管唐太宗在极力推崇王羲之的同时贬抑王献之，但其实他私下学习过小王。但是，米芾不同意柳公权对《思言帖》的作者认定，他认为此是大王遗墨。米芾在关于《送梨帖》一卷的长文述评中贬斥了柳公权的鉴赏辨识能力，还嘲笑他曾经误将一般唐朝经生所书《西升经》指为褚遂良手笔。米芾在此后以跋文的形式鉴定了二帖的归属。[31]

那么，米芾的同时代人如何看待这种鉴赏力的展示呢？苏轼在此卷之后有跋诗一首，极有可能与米跋作于同一时间，我们从中可略知一二。根据此后研究苏轼的学者判断，此年为公元1087年。当时，权力掌握在保守的元祐党人手中，苏轼是其中一员，他与诸多好友都在京城。对刘季孙所藏这一卷两帖的重新鉴定，米芾非常自负，并就此作了三首诗在文人雅士间流传。此三首题诗又由黄庭坚（1045—1105）、蒋之奇（1031—1104）、吕升卿（1070年进士）、林希（1057年进士）、刘泾（1073年进士）、余章等一众书画友和诗，并题于其后。[32]米芾的后二首和诗以及诸位友人的和诗，被与传王献之所作《范新妇帖》*的唐摹本装裱成一轴，而苏轼所题的两首诗却并未被米芾采纳并装裱在一起，其原因显而易见，稍后便知。首先是米芾的三首诗：

> 贞观款书丈二纸【此卷两张纸有贞观签名，一码长】，
> 不许儿奇专父美【不让儿子的罕见盖过父亲的妙处】。

31.《书史》，6a-7a。
32.《书史》，24b-25a。此处余章身份不详。
*此处原文存疑。《范新妇帖》应为传王羲之所作。——译者注

何为寥寥宝是似【为什么现在这样的珍宝如此罕见】？

遭乱真归火兼水【多因遭遇灾难，比如真遇到了水与火之灾】。

千年谁人能继趾【一千年后谁能继续这条路，使其薪火相传】？

不自名家殊未智【如果自己不是名家，还真无从知晓】。

嗟尔方来眼须洗【嗨！刚收到此作，我的眼睛必须清洗】，
玉躞金题半归米【这幅书画就要归到米家啦】。

云物龙蛇森动纸【纸上云雾缭绕，龙蛇飞舞】，

父子王家真济美【二王父子真正继承了古法】。

张翼小儿宁近似【庾翼小子的书法怎么会与此作接近，以假乱真呢】？

沧溟浩对蹄涔水【这样就如同把无边无际的海洋比作马蹄坑中的积水】。

腾蛇无足鼫多趾【腾蛇是没有脚的，鼫鼠有很多脚趾】，
以假易真信用智【想要以假乱真，就必须要知道内情】。

龟擘虽多手屡洗【尽管我的手已经擦洗得干裂发白，但还是接着洗】，

卷不生毛谁似米【说到不弄脏卷轴，谁能和我米芾比】？[33]

33. "生毛" 在此处用 "smudging" 表达比较适宜，但也不完全准确，直译的话倒可作 "sprouting hair（长出毛发）"。米芾诗中 "生毛" 是指作品展开收起不当或过度磨损导致纸张表面出现绒毛。某些种类的纸张比其他纸张更容易 "生毛"。（石慢将 "卷不生毛谁似米？" 英译为 "When it comes to keeping a scroll from smudging, who can compete with Mi?" ——译者注）米芾关于将古旧书法作品重新装裱的详细论述，参见《书史》（27b-29a），特别是 27b-28a。此处引用也与第三首诗的第一行有关。

直裂纹匀真古纸【撕裁得直，纤维均匀，的确是古纸】，

跋印多时俗眼美【过往的印章和题跋在俗人看来很美妙】。

诚悬尚复误疑似【柳公权曾误判书画真假】，

有渭方能辨泾水【必须先有渭河，才能辨别泾河】。

真伪头面拳跌趾【真和假、头和脸、拳头、脚跟、脚趾】，

久假中分辨愚智【长时间存在于虚假之中，才能区分智者和愚者】。

宝轴时开心一洗【当这珍贵的书卷展开时，我的心被彻底地净化了】，

百氏何人传至米【几百个氏族世系，谁会把这书卷传给米家呢】？

米芾的诗读来给人以愉悦、随意之感，看起来只适用于不怎么严肃的话题。然而，在戏谑、自嘲的语气下，也暗自持续传递着一种严肃性。具有讽刺意味的是，正是这种严肃性赋予这几首诗以真正的幽默感。第一首诗中的贞观落款指唐太宗，其统治时期年号为"贞观"，有人把王献之的书法误作这位唐代君王的书法，而将其名号加在了《送梨帖》之上。这次误识混淆的后果出现在第二行，也隐约暗示了太宗对王献之书法的压制。米芾将自身定为能明辨是非之人，与之相反的是诚悬（柳公权），他的鉴赏力被米芾在第三首诗中比作泾河的浑水。[34] 米

34. 渭河与泾河在西安市高陵区相汇。泾河水浊，渭河水清。《诗经·邶风·谷风》里有一句"泾以渭浊，湜湜其沚"，《中国经典》一书中将此句英译作 "The muddiness of the King appears from the Wei.（泾水的浑浊从渭水中显现出来。）"（理雅各，《中国经典》，4:56）。米芾暗指自己视野清晰、泾渭分明，与柳公权的鉴赏力形成对比。

米芾：风格与中国北宋的书法艺术

苪以庾翼（305—345）的故事来证明王氏之书难以模仿。在湖北荆州任职时，庾翼抱怨道，年轻一辈都学王羲之的书法，只是因为他的书法像野鹜一样少见："小儿辈乃贱家鸡，爱野鹜，皆学逸少书。"他把自己的书法比作一种过于常见而不被重视的物象——家鸡。[35]

关于这些诗，最后还有两点值得注意。其一，是米苪在第二首诗的结尾承认自己有洁癖，这至少证实了米苪的一个著名怪癖。其二，是他对有望得到这幅珍贵卷轴的兴奋之情无法抑制。第一首诗的最后一行暗示此卷轴可能已经安排好交易流通了。米苪自述刘季孙已经同意米用欧阳询真迹两帖、王维（699—759）《雪图》六幅、正透犀带一条、玉座珊瑚一枝、砚山一枚来交换这幅卷轴。然而，最后一件物品被王诜借去未还。在一封米苪写给刘季孙的信中，我们发现米试图加大筹码，增加唐草书大师怀素的法书作为交换条件，并承诺"砚山明日归也"。但事实上，王诜直到刘季孙他处赴任、已经离去两天之后才归还砚台，这场交易也就落空了。最终，这一包含二王手迹的著名卷轴以二十倍于原价的价格被另一收藏家置得，这让米苪十分懊恼。[36]这件事大概发生于苏轼题诗之后，这样看来，苏轼诗中的告诫语气是不难理解的。

35. 王僧虔，《论书》，出自《法书要录》，卷一，18；《中国书论大系》，1:206。在有些版本的文本中，"野鹜"被省略了。

36. 《书史》，6a-b，也可见于《刘季孙跋题》，出自《宝晋英光集》，卷八，5a-b，也可参考米苪流传后世的尺牍《篋中帖》（现藏于台北故宫博物院），该帖是米苪在刘季孙前往隰州赴任前夕所作，《故宫历代法书全集》，11:54-55。该尺牍大约作于公元1092—1093年之间，极有可能作于米苪雍丘任上，雍丘离京城不远。由于米苪诗中暗含正在进行交易之辞，所以米苪与苏轼的和诗互动可能发生在大约1092年，而不是苏轼诗集编者所认为的1087年。

《次韵米黻二王书跋尾二首（其一）》

三馆曝书防蠹毁【朝廷三馆将书卷拿到太阳下暴晒，以防止虫害】，

得见来禽与青李【我得以看见王羲之的传世名作《青李来禽帖》】。

秋蛇春蚓久相杂【秋蛇春虫早已纠缠在一起】，

野鹜家鸡定谁美【野鸭和家鸡，谁更美】？

玉函金籥天上来【这稀世珍宝从天而降】，

紫衣敕使亲临启【穿紫袍的御前使者亲自到来宣布了这一消息】。

纷纶过眼未易识【无数宝卷从我的眼前经过，不容易辨认）】，

磊落挂壁空云委【混杂凌乱地悬挂在墙上，周围云雾缭绕】。

归来妙意独追求【回家之后，奇妙的念头一直在我脑海中盘旋】，

坐想蓬山二十秋【二十多年来我一直独坐想象神奇的蓬山】。

怪君何处得此本【我问您究竟从哪里找到这卷书卷的】？

上有桓玄寒具油【上面有桓玄用寒具招待客人后残留的油汁】。

巧偷豪夺古来有【巧偷豪夺这种事情自古就有】，

一笑谁似痴虎头【但谁能像"痴人"顾虎头一样，失去妙画还能一笑而过呢】？

君不见长安永宁里【您岂没有看见长安的永宁里】，

71

米芾：风格与中国北宋的书法艺术

苏轼在《三馆曝书帖》诗的开头，就把米芾的珍藏拉低到世俗的物质层面上来。本诗以米芾为引开始讲述，主题是世事如烟。而今威胁书法作品保存传承的不是什么大动乱，而是自然规律下的机体损耗：虫蠹毁书。然后非常巧妙地转到可降解的水果"来禽""青李"上来，进而引出王羲之的一幅名作。³⁸第三句格外严酷，是引《晋书》之《王羲之传》后的"太宗赞"来贬低王献之书法。唐太宗将王献之书比作秋蛇春蚓，称其"无丈夫气"。³⁹通过将王献之书法比作一堆纠缠而令人作呕的蛇虫，苏轼亦是将米芾的鉴赏力视为无关紧要的事情。他用接下来的反问句证实了这一点，用庾翼和王羲之的典故来反驳米芾对书法优劣的判断。

苏轼诗中间部分挪揄地描绘了米芾作为"紫衣敕使"的形象，这位紫衣敕使亲临宣告这稀世珍宝自天而降，并直率豪爽地邀请苏轼与自己一起欣赏这"过眼云烟"。苏轼展示了书法的真正价值，即书法是一个促使人产生联想，并进行自我反省

37.《次韵米黻二王书跋尾二首》，《苏轼诗集》，卷二十九，1536-1537。米芾在《书史》一书中引用了另一首苏轼作于刘季孙止二王卷轴上的跋诗，见《书史》，6a，这首诗即《书刘景文左藏所藏王子敬帖》，也收录于苏轼的诗集，《苏轼诗集》，卷三十二，1685。研究苏轼的学者将该诗追溯到1090年。
38.《青李来禽帖》是《十七帖》丛帖之一。《书道全集》，第四卷图版57。
39."无丈夫气，行行若萦春蚓，字字如绾秋蛇"，见《晋书》，卷八十，2107-2108；雷德侯将此译为"He has not the atmosphere of a gentleman. Line for line his calligraphy creeps along like spring earthworms; character for character it is entangled like autumn snakes.（他缺乏绅士的风度。一行接一行，他的书法像春天的蚯蚓一样爬行；一字连一字，就像秋天的蛇一样缠绕在一起。）"《米芾与中国书法的古典传统》，107，注释70。

的载体：魏晋这一书法的黄金时代和二王所处的环境背景，让苏轼联想到辞去官职归隐田园的杰出诗人陶渊明（365—427）；卷轴之上行云流水般优美的笔迹，也许让苏轼联想到传说中的东海仙岛，那仙岛的山峰远看云雾缭绕。最后，诗文的焦点微妙地转移到苏轼自己身上来，并与那些仅为收藏而收藏、过于沉迷收藏而失去本心的人进行了一种对比，正如他劝告王诜一般："君子可以寓意于物，而不可以留意于物……然留其意而不释，则其祸有不可胜言者。"

最后六行与结论形成反差。米芾自诩在不经意间就得到了与名流雅士交易珍玩的机会，这让苏轼感到反感，进而有了后面的说教。苏轼提到桓玄（369—404），表面上是赞美书法作品年代久远、价值不菲——这件轶事讲述了桓玄这位东晋著名的书画收藏家以寒具（一般指咸馓子）招待来访的客人，粗心的客人吃了这种油腻的小吃后，未洗手就接触书画，使书画沾了油汁。然而，接下来我们可以看出，苏轼提及此典故的焦点是桓玄，桓玄在书画收藏方面十分贪婪而不择手段，对于有价值的书画艺术品总想据为己有。著名画家、"痴人"顾恺之（约345—406年），即苏轼诗中的"虎头"，就曾在桓玄这里吃过苦头。顾恺之有一次把一个贴了封条的橱柜寄放在桓玄处，里面装着他最珍惜的画作。桓玄从后壁打开了橱柜，将画作窃取一空，再把后壁按原样修复后还给顾恺之。当顾发现这些画不见时，天真地感叹道："妙画通灵，变化而去，亦犹人之登仙。"[40] 像桓玄这样贪婪的人又会怎么样呢？最后一个典故暗指另一位著名的收藏家、唐朝官员王

72

40.《晋书》，卷九十二，44b-45a。

涯，他以金钱与权势获取并积累了大量书法名画，存于自家精心设计的隐秘之处。当王涯因"甘露之变"而丧命时，其家产被没收，田宅入官，"众人得其卷轴，皆取其套盒、金玉、牙锦，其余弃于道旁"。[41] 总之，苏轼这首诗旨在警示艺术收藏变幻莫测，也意在督促米芾把精力放在更有价值的活动上。

米芾第一次见到苏轼是在1081年秋，当时米芾任满，与家人离开长沙，特地经过黄州（在今湖北省内），拜谒被流放而谪居的苏轼。苏轼在黄州的岁月（1080—1084）对他成为一个诗人和书法家至关重要，米芾似乎也对苏轼的绘画印象颇深。[42] 然而人们不禁要问，这两人究竟有多少共同之处。与米芾当时已经开始确立自己鉴赏家和收藏家的身份形成鲜明对照的是，苏轼在黄州的这段时间曾写道，古代艺术品和古玩如今于他而言如同粪土。[43] 一位与米芾几近同时代的文人曾讲过："米元章元丰中谒东坡于黄冈，承其余论，始专学晋人"，这句话又被后人引用，[44] 但苏轼从未公开支持过晋代书法。黄庭坚曾写道，苏轼中年时期的灵感来自颜真卿和杨凝式，黄庭坚还指出，苏轼的代表作《黄州寒食诗帖》（见图5、6）兼具颜真卿、杨凝式、李建中的笔意。对于一位十一世纪的文人来说，或许不难看出飘逸而无拘无束的杨凝式之书法与晋代书法的相似之处，即便不

41.《新唐书》，卷一百七十九，14a-b，苏轼在为王诜的宝绘堂所作记中也曾用此典故，《王君宝绘堂记》，见本书第一章，注释70。

42. 米芾与苏轼的此次会面可见于米芾《画史》一书，200。

43.《苏轼文集》，卷六十，1819，此处引自艾朗诺，《作为历史和文学研究资料的苏轼书信》（"Su Shih's 'Notes'"），571。

44. 温革（1115年进士），清李宗瀚于1825年所作《方圆庵记》拓本跋文中曾有引用，见《米芾宋拓方圆庵记》。

是在风格上，也在精神上有某种关联。但颜真卿的书法风格雄劲开阔，与二王书法的优雅风韵却是相去甚远的。

我们不应误解米芾和苏轼之间的这种差异性：毕竟，二人的友谊是真诚的，米芾显然也渴望得到苏轼的尊重。然而，这些差异也是非常真实和重要的。他们二人的个性和价值观在一定程度上是不同的，这导致了他们风格发展道路的差异。米芾追求自由洒脱，如同磁石般被晋代书法紧紧吸引。苏轼作为政治家则以更广阔的视角看待晋代书法，他由衷地赞叹其优雅和飘逸，但也认识到这与民意要求的官员社会责任并不相容。在这方面，苏轼以他的恩师欧阳修为榜样。欧阳修非常欣赏如二王这样人物所作的短笺家书，却也承认他们的风格与公职公务所需求的东西是对立的。唐朝名臣颜真卿的风格就很符合民意，欧阳修称赞其书法展现了一种刚正不阿的形象："颜公书如忠臣烈士，道德君子，其端严尊重，人初见而畏之，然愈久而愈可爱也。"[45]

北宋文人欧阳修、苏轼、黄庭坚等人对晋代书法的评论充斥着一种强烈的悖论。往往有一篇赞美的题记跋文，就会有一篇批评性的文章出现。出现这种悖论的原因是多样、复杂的，但有一项原因特别明显：那就是优雅漂亮的书法风格，往往容易与软弱、肤浅和谄媚的品格联系在一起。[46]然

45.《唐颜鲁公书残碑》（原书误植为"Tang Yan Lugong shu Cao bei"。——译者注），出自《集古录》，《欧阳修全集》，卷六，31。参考艾朗诺的译文，载《欧阳修、苏轼论书法》（*Ou-yang Hsiu and Su Shih*），372。
46.这一联系最为人知晓的是韩愈的诗《石鼓歌》，在这首诗中，王羲之的书法"趁姿媚"，与在陕西一带石鼓上所发现古文字的古老力量相比，气势、姿态逊色太多。韩愈，《五百家注昌黎文集》，卷五，13a-17a。宇文所安，《孟郊与韩愈的诗歌》，247-256。

而，米芾却是一位坚定的晋代书法的拥护者，一如他在晚年坚定地表达出对颜真卿书法由衷厌恶，越看越反感。从表面上看，苏轼在书法方面对米芾似乎是有影响的，但实际上这种影响力非常有限，这恰能证明米芾独立而富有主见的人格魅力。

米芾与晋代书法的互动是中国书法史上的一个分水岭。他几乎是一手复兴了"二王"传统，建立了其历史书迹的典范和标准，同时剔除糟粕，并定义了其美学评价指标。米芾对晋代书法的探索，最初可能只是起源于对自己年轻时书法研究和鉴赏实践经验的延续，但他很快就从晋代书法的风格中发现了自己原本就孜孜以求的那些特质。晋代书法如行云流水般飘逸、典雅，展现出一种无拘无束、超然洒脱的美感，这对一位追求独一性的鉴赏家极具吸引力。最重要的是，人们透过书法这一形式可以体味与晋人有关的诸多奇闻轶事。晋人浪漫风流又清新脱俗，晋代男子追求高雅、自然、率真，独具时代特色，他们的轶事广为后世知晓。他们的机智、放诞、不从流俗，都与米芾的个性不谋而合。米芾转而向这些公元四世纪的人物学习，如同自己就是他们的家庭成员，在这一过程中展现出对他们生活和艺术的每个方面都高度熟悉。可以毫不夸张地说，晋代已经成为米芾的个人遗产。

公元十一世纪八十年代，米芾开始研究晋代书法，此时他正身处江南（长江以南区域，晋朝中心）河网密布的温婉水乡（见地图2）。大概在1084年，米芾从杭州搬到了文化名城苏州。这里有苏、丁两家族收藏的王羲之、王献之真迹，以及精工的唐摹本可供研究。米芾在苏州的一两年时间里，书画收藏急剧增加，这是因为许多古老家族遭遇经济困境，而被迫

向"老妇驵"*出售自家的藏品。米芾此间所获最重要的宝物是王献之的《十二月帖》，此帖是其于1084年从好友苏激处换得（见图31）。两年后，米芾在开封又从苏激那里获得了另外两件重要的晋代书法：王羲之《快雪时晴帖》和一幅手卷《晋贤十三帖》。[47]

米芾对晋代书法的研究成果在他随后的两幅日期确定的书法作品中展现了出来，即《将之苕溪戏作呈诸友诗卷》（《苕溪诗》）和《蜀素诗帖》（见图26、27）。这两幅长卷共同为我们了解米芾在那段时间内的个人生活提供了重要的延伸。公元1088年六月，米芾离开都城回到江南，住在太湖以北的无锡。太湖南岸的湖州太守林希邀请他到太湖附近的苕溪去郊游。米芾以作于农历八月初八的一卷六首诗《苕溪诗》予以回应。此次苕溪出游，米芾还创作了数首其他诗文，林希请米芾将其中七首**题写在自己珍藏二十多年的一卷蜀素（四川产的一种生绢）长卷上。《蜀素帖》作于农历九月二十三日。[48]

我们一眼就能看出晋代书法对米芾的影响。尤其是《苕溪

*"老妇驵"一词出自《书史》，指年长的女掮客，以书画寻购业务为生计。
　　——译者注

47.《宝章待访录》，14-16；《书史》，37a；《宝晋英光集》，卷六，8a；卷七，7a-b，9b-10a；卷八，2b；雷德侯，《米芾与中国书法的古典传统》，47-48。米芾自称在苏州时曾花大量时间临摹古代书法。他的近邻葛藻将他临帖的书法收集起来，仿效伪刻了张彦远《历代名画记》中所载古时赏鉴印章加之于上，进而装裱成一卷。葛藻后来将此卷赠予陈史，陈史将此作为古代书法的真迹。《书史》，27a-b。

**《蜀素帖》除包含米芾苕溪出游的七首诗，还有一首《重九会郡楼》，合为八首诗。——译者注

48.《米芾》，2:3-31；《故宫历代法书全集》，2:122-32。郑进发《米芾〈蜀素帖〉》。

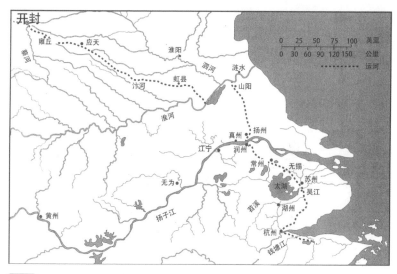

淮南东路和淮南西路*（约公元1100年）。

诗》，作于纸本之上，线条流畅，笔触匀称，与唐双钩摹本《行
穰帖》（见图3）大有相似之处，此帖向来被视作王羲之笔法的
最好例证。但想要理解此时米芾书法产生的变化，仅仅靠这样
打眼一看是不够的。通过将米芾作于公元1088年的手卷书法与
其早期书法作品进行逐字比较，我们可以看出米书的字结构实
际上没有发生根本改变。与之前不同的是书法的统一性：轻快
灵动如舞蹈般的字迹，表明作者书写时干脆爽利，不再有丝毫
犹豫。但如果仔细观察，我们仍然可以看到因风格不同而书法
形态特征骤然转变，那就是最初给人以混乱印象的东西现在变
得更加流畅，乃至个性化。

*北宋置淮南路，熙宁五年分淮南路为东西两路。——译者注

半巖依倩竹三時看好

花懶傾惠泉酒點盡

磐源茶一席多同好群

耆伴不譁朝來遂窀呰

簡便起好巢呰　余居半巖

随着形式语言的定型，风格对于米芾来说，也就在很大程度上变成了选择如何改变他的"声音"的问题。《苕溪诗》和《蜀素帖》这两幅手卷上一系列的诗歌证明1088年米芾的"声音"微调过，以适应七百多年前古人的思想和生活：

> 松竹留因夏【夏天我驻足于松竹之间】，
> 溪山去为秋【秋天我流连于苕溪山水】。
> 久赓白雪咏【我常常歌咏"白雪"曲】，
> 更度采菱讴【如今继之以"采菱"歌】。
> 缕玉鲈堆案【像一缕缕玉般的鲈鱼堆满案桌】，
> 团金橘满洲【像一团团金子的橘果长满小洲】。
> 水宫无限景【水宫风景无限好】，
> 载与谢公游【引得戴逵与谢安一同出游】。*

米芾在第一首为准备苕溪出游而作的诗歌中描述了人在山水之境的悠闲生活。此种生活方式远离世俗，使人得以沉浸于新歌曲的创作，而新歌的曲调恰恰根植于江南文化。江南这一

*本书作者石慢把米芾《苕溪诗》最后一句"载与谢公游"的"载"字错误地辨识为"戴"，从而将此句误释为"戴逵"和"谢安"。事实上，此处的"谢公"当为谢灵运。——译者注

27 米芾，《蜀素诗帖》，作于1088年，北宋。手卷局部，绢本墨迹，27.8×270.8cm。台北故宫博物院藏。"长"字是自右起第五列的第三个字。——

地理空间存在于古往今来连绵不断的文艺创作中：米芾想象中与他一同出游的戴和谢这两位人物，指的是四世纪的戴逵（卒于396年）和谢安（320—385）。[49] 米芾沉浸于晋代书法之中，过往与现实在他脑海中交融，例如，诗中第六行描述的岛上满眼的橘子，显然不是太湖附近的秋景，而是指向王羲之在一件手札中所提到的他赠送亲友作为礼物的三百枚橘子。[50] 米芾通过阅读这些公元四世纪的短笺手札，全心投入到当时的世界。确实，如果不考虑这一层关系，就不能恰当地理解《苕溪诗》的第二首诗：

49. 关于谢安、戴逵以及其他多位四世纪人物的奇闻轶事，多见于刘义庆的《世说新语》（马瑞志有《世说新语》译著 *Shih-shuo Hsin-yu:A New Account of Tales of the World* 可供参考）。米芾作此诗时想象的《世说》情节是戴逵与谢安会面后，只谈琴与书。《世说新语校笺》，209；马瑞志（Richard B. Mather）译著《世说新语》，192。

50. 《奉橘帖》，指今藏于台北故宫博物院的唐双钩摹本（《故宫历代法书全集》，1:6-7），米芾对此比较熟悉，见《书史》，3a；雷德侯，《米芾与中国书法的古典传统》，101。在《书史》关于本帖的叙述中，米芾提及韦应物（737—?）所作的一首诗就是用了王羲之此帖的典故。在《蜀素帖》第二首诗《吴江垂虹亭作》中，米芾又用到了霜降后洞庭湖（湖南省）橘子的典故。

晈々中天月圍々往平

一水兩足已過三娑羅

形大地々惟東吳備

中有晈々人還夜玉

列仙長學興平年

壽追々頹拾頹金暉

頹逐雲檣玉朝隴

半岁依修竹【半年来我与苍翠的竹林为伴】，

三时看好花【观赏春、夏、秋的美丽花卉】。

懒倾惠泉酒[51]【慵懒惬意地斟酌惠泉美酒】，

点尽壑源茶【时常细细品味壑源好茶】。

主席多同好【主人有诸多趣味相投的宾客朋友】，

群峰伴不哗【大家欢聚一堂，有群山静静相陪】。

朝来还蠹简【清晨我来归还被虫蛀的书信】，

便起故巢嗟【不由得引发思乡之情】。

　　余居半岁，诸公载酒不辍。而余以疾，每约置膳清话而已，复借书刘、李，周三姓。

　　米芾此诗最后一句，使人体会到一种与其余诗句不相协调的悲哀情绪，细品则可意识到他此番嗟叹或是时间错位了。这其实与1088年秋的米芾无关，他当时可能连一个可称得上"故巢"的地方都没有。更确切地说，这句诗体现出米芾富有同理心和想象力，他在脑海中重新体验了四世纪初西晋灭亡后人民逃亡和被流放到南方的经历。这场幻想可能是受到从刘、李、周姓朋友处借来的古代书信的启发。[52]

　　《蜀素帖》的第四首诗很好地展示了米芾如何将书法研究投射到对人物形象的选择上。林希此次组织聚会是为庆祝农历

51.惠泉酒指的是以无锡西边惠山之中有名的山泉水酿的酒。

52.米芾此处提及的刘、李、周三位友人的身份尚不能确定，诗中"蠹简"的确切内容也待考。米芾心中所想可能是类似王羲之《王略帖》这般。王羲之在《王略帖》这一信札中表达了他闻听旧都洛阳被晋军夺回的喜悦之情。雷德侯，《米芾与中国书法的古典传统》，81-82。

九月初九的重阳节（又称重九节）。重阳节有饮菊花酒和佩插茱萸的习俗，寓意吉祥长寿。米芾借此场合回忆起了著名的兰亭集会。这场集会发生在公元353年的春季，是为庆祝上巳节而举行祓禊，王羲之将兰亭集会上友人们所作诗赋辑成一集并为之作序，从而诞生了有史以来最著名的书法作品（见图8）。米芾在他诗中的第四行引用了《兰亭集序》的内容：

《重九会郡楼》

山清气爽九秋天【九月深秋山清气爽】，
黄菊红茱满泛船【游船中载着黄菊和茱萸】。
千里结言宁有后【与朋友远隔千里定约相聚，是否有
后续呢】，
群贤毕至猥居前【如今德才兼备的人都到了，我不敢
站前面】。
杜郎闲客今焉是【今天谁会是如杜乂这样的清闲之
人呢】，
谢守风流古所传【谢守的风流神采自古流传至今】。
独把秋英缘底事【独自把玩秋花却是为何】，
老来情味向诗偏【只因年纪渐长，趣味转向了诗歌】。

自从陶渊明于五世纪作了一首关于变老与死亡主题的诗以来，文人骚客对于死亡的惆怅感伤就一直与重阳节紧密相连。事实上，米芾所作《重九会郡楼》一诗的结尾处便暗含这位隐

士诗人的遗风：独自手持心爱的菊花。[53] 在这一点上，米芾巧妙而自然地将《兰亭集序》的典故融入自己的诗中，而且也如同王羲之作的序一样，以感喟时间的流逝和生命的脆弱为主题。

诗中第五行的"杜郎"指的是杜乂。[*]杜乂性格纯和，温文尔雅，但却英年早逝。米芾通过对杜乂踪迹的追问，不仅引出了死亡这一主题，而且还微妙地暗示了他个人对王羲之的认同感，因为正是王羲之对杜乂美貌的描写确立了杜乂在后人眼中的形象。[54]米芾在本诗上一行中引用《兰亭集序》，自认堪比魏晋风雅之士，尽管他表示"猥居前"，也依旧显得不像话、不谦虚。主持这次聚会的郡守林希更是被米芾比作谢安。[**]

有人可能会争辩说，米芾在《重九会郡楼》引用《兰亭集序》之语，纯粹是因为受到林希组织聚会的喜庆气氛以及《兰亭集序》之内容与自古以来雅集传统相契合的启发。然而在1088年秋，米芾心中已时时记挂《兰亭集序》。该年早些时候，大约在离开都城的前夕，他以多幅画作为交换条件，从苏泊那里得到了一本精妙的唐摹本《兰亭》。米芾详细描述了该本中多处单字的点画、笔法，可见其对这一摹本作了仔细审察和推敲。雷德侯指出，米芾在创作《蜀素帖》时，其中"长"字的笔

53.《九日闲居》，《陶渊明集》，卷二，2b-3a。戴维斯（A. R. Davis），《中国诗歌中的重阳节：一个主题下的变更之研究》。

[*]本书作者此说有待商榷。由于杜牧曾有"景物登临闲始见，愿为闲客此闲行"的诗句，故米芾诗中的"杜郎"当是指杜牧。——译者注

54."当王羲之见到杜乂的时候，王由衷地赞美：'他的脸娇嫩如同凝结的油脂，眼眸乌黑深邃就像点漆，他大概是神仙下凡吧'"。原句为"面如凝脂，眼如点漆，此神仙中人"。刘义庆，《世说新语》，340；马瑞志译著《世说新语》，314。也可参考《晋书》关于杜乂的传记，卷九十三，2414。

[**]本书作者认为"谢守"是指东晋名臣谢安。本诗中"谢守"是谁存在争议，当指谢灵运或谢朓。——译者注

法、结体可以证明他已经把对此《兰亭》摹本的研究付诸实践："长"字上半部分内部的两横画互相接近、相对紧凑，正如米芾描述他所得这一本《兰亭》中"长"字的特点一样（见图27）。[55]这些微妙之处，如果不是最有见识的鉴赏家是不能轻易看出来的，但毫无疑问，米芾会很乐意指出这一点，是因为他出游时随身携带着珍贵的《兰亭》摹本。

就这一点而言，《苕溪诗》中有一个有趣的细节值得一提。米芾所作第三首诗第一行中的第五个字"友"，出现了难看的瑕疵，由于多次书写覆盖而留下了大量墨痕（图28）。对此，观者一般认为米芾是先写了另一个字，然后在其上进行修改。在许多书法名品中，错别字是常见的。然而，通常情况下只需在错误旁边做一个小的删除标记。例如，米芾在《蜀素帖》长卷的错字近旁就使用了这样的标记。那么，为何《苕溪诗》反而采用了这种反复书写的错字更正方式？在《兰亭集序》原作中，王羲之多次更改序文中的文字，就连文章最末尾的"作"字也改成了"文"字（图28）。在各种情况下，王羲之都是直接在原字上进行书写覆盖的。也许米芾此处"友"字根本不是旨在纠正错写的内容，而是在有意识地再现王羲之的《兰亭集序》。"友"书写的间架结构与"文"很相近，当书写这个字的时候，

55.米芾对各种版本《兰亭集序》的广泛接触，在雷德侯《米芾与中国书法的古典传统》一书中有较为详细的叙述和讨论，《米芾与中国书法的古典传统》，76-80，102-103。也可参考《米芾》，1:42-47。关于米芾从苏泂家所获得《兰亭集序》摹本的描述，主要见于《书史》11a-b。雷德侯，《米芾与中国书法的古典传统》，103，注释69和插图48。

其致一也後
於斯

雜辭友知
已復信書劉

㉘

米芾很可能产生了展示自己作为鉴赏行家的冲动。[56]通过这种相当微妙的暗示，林希和他的宾客、友人们或已意识到一位新的书法大师——宋代"王羲之"——大胆宣布了自己即将登上历史舞台。

据说米芾声音洪亮而极具穿透力，能让人闻其声便知其人："音吐鸿畅，虽不识者，亦知为米元章也"。如果他不出声，人们也能从着装上辨识他，因他冠服喜欢仿效唐人。[57]米芾是一个喜欢寻求别人关注的人，正如他于1088年所作手卷所展示的那般，他利用自己的才能和对书法的理解来吸引人们的注意。虽然他痴迷于晋代书法和文化的做法可能显得有些古怪，但却并不肤浅。在他余生二十年的生活中，晋代书法将会吸引他大部分的注意力，他对此的理解力和鉴赏水平也会随着时间的推移而不断提高。从很多方面来说，研究米芾的风格就是研究他对不同风格的探究和学习，因为他所强调的先贤书法之审美价值不断发生变化，也最能清楚地反映他自己书法风格的不断变化。

56. 王羲之及《兰亭集序》的另一位拥趸是唐代书法家陆柬之，陆柬之也注意到了原序中的文字错误和改正方式。在陆柬之抄写的陆机《文赋》（现藏于台北故宫博物院）中，"文"字用重墨反复书写，显示出陆柬之对他所学的典范王羲之的追捧和尊崇。《故宫历代法书全集》，1:64-79。
57. 蔡肇，《故宋礼部员外郎米海岳先生墓志铭》，23b。

所幸米芾并不羞于发表自己的见解，而且其表达方式多样，不只局限于文字记录。米芾时不时就各种艺术形式（尤其书法）写一些文章和笔记，并且与其他人写过的任何东西都不同。它们的独特之处就在于米芾如何通过创造自己的书法作品，使其为所写的文章和笔记的内容提供视觉的对照。

这首先表现在两则简短的书论笔记中，名为《李太师帖》和《张季明帖》，这两帖可能是米芾于十一世纪八十年代中后期书于同一手卷之上的作品（图29、30）。虽然二者的内容乍一看毫无关联，但被米芾以书法的形式统一起来，这就建立起了单一风格标准。

李太师收晋贤十四帖。武帝、王戎书若篆籀。谢安格在子敬上。真宜批帖尾也。

【李太师的收藏中有一卷晋代十四位贤人的法帖。武帝和王戎的书法就像古篆书。谢安的品格比子敬（王献之）好，他在王献之书法的末尾加上批注当然是合适的。】

余收张季明帖，云"秋深，不审气力复何如也"，真行相间，长史世间第一帖也。其次《贺八帖》。余非合书。

【我收藏了张季明（张旭）的一封短信，上面写着："秋深了，我不知道你的健康是否恢复了。"这种书法是楷书和行书的结合。这是张旭存世排名第一的法帖。其次是《贺八帖》。其他的甚至不能算作书法。】

第一则笔记说的是一幅著名的手卷，该手卷为检校太师李

玮所藏，李玮是米芾在京城认识的重要藏家。[58]米芾在该笔记中评论了该手卷所收的三位书法家：晋武帝司马炎（265—290年在位）和王戎（234—305），二者墨迹取法篆籀，其古拙纯朴的品质令米芾着迷，再就是公元四世纪杰出的政治家、文人名士谢安。历史上有一则关于谢安与王献之的著名故事，讲述了谢安如何屡次拒绝王献之以书法打动他的尝试："安辄题后答之"，谢安把王献之的书信送还，并在信后的空白处回信，而不是将其保存下来。[59]米芾第二则笔记是关于他所获得唐代书法家张旭的《秋深》一帖，米芾在临桂尉任上时，从关杞那里了解到此帖相关刻石和真迹的收藏脉络，《秋深》帖是杭州陆家所藏五帖真迹之一。它和另一《贺八清鉴帖》一道，是仅有的米芾对张旭持正面评价的两件书法作品。[60]

米芾此二则笔记都体现出高人一等的优越感和对某些书风的排斥，而米芾本人的书法恰恰以精确的技法和独特的审美契合了他的主张。虽然第一则笔记中提及王献之时并不是正面的形象，但王献之的出现对这二则笔记均有启发。正如雷德侯和中田勇次郎所指出的，《张季明帖》第三行是用的所谓"一笔书"技法写就，而一笔书正与王献之书法密切相关，特别是王献之的《十二月帖》（图31）。米芾于公元1084年获得此帖，并作如下描述："此帖运笔如火箸画灰，连属无端末，如不经意，所

58.李玮因与宋仁宗长女福康公主成婚而与皇室关系密切，在米芾和王诜成长的圈子里，李玮年纪稍长一些。这件有十多位晋代名家法帖的手卷在雷德侯《米芾与中国书法的古典传统》89-91、111页和《米芾》1:69之后的多页中有详细的记述。《宝章待访录》，20-21；《书史》，1a-b。此处米芾所提及"藏家"，在本书第五章也将作讨论。

59.虞龢，《论书表》，出自《法书要录》，卷二，44；《中国书论大系》，1:192。

60.《宝章待访录》，15-16；《书史》，15b-16b。

㉙ 米芾，《李太师帖》，约作于1086—1088年，北宋。单页装裱为手卷，纸本墨迹，27.3×34.3cm。日本东京国立博物馆藏。

怡武帝求我書若

李太師收晉賢十四

余收張季明帖云秋

氣深不審

（草書）

行相同　長史世間第

一帖也　其次賀八帖

徐非合書

30 米芾，《张季明帖》，约作于1086—1088年，北宋。单页装裱为手卷，纸本墨迹，27.3×34.3cm。日本东京国立博物馆藏。

谓一笔书，天下子敬第一帖也【这一法帖上的运笔像用火箸在灰烬中作画。笔画连续，既没有开端也没有末尾。作者书写的时候看似不经意，这就是所谓的一笔书。这真是普天之下王献之排名第一的法帖】。[61]

　　王献之也许是漫不经心作一笔书，但米芾这两则笔记却并非如此。很明显，他仔细研究了"一笔书"技法，并将其应用在了《李太师帖》和《张季明帖》中，使得字与字之间互相连接，从而再现了王献之书法的灵魂。这两则笔记都确立了米芾与晋人的同盟关系。在《李太师帖》中，米芾以鉴赏家的身份发现晋代名家书法的具体优点，以此来评论《晋贤十四帖》手卷。在《张季明帖》中，他的批评语气是如此的肯定，毫不留情面。宋代通过崇尚晋人书法来贬低唐代书法，通过贯通而下的一笔书我们可以体会到晋代书风的精髓：如随风飘动的丝带——呈现给世人一种无拘无束的视觉形象。米芾自述道："遂学沈传师，爱其不俗，自后数改献之字，亦取其落落不群之意耳"。自从学习沈传师书法之后，米芾改变了许多字的笔

61.《书史》，4a；雷德侯在《米芾与中国书法的古典传统》一书中有对此帖文句的整理和翻译，86-88,109；《米芾》，1:64-65,212。岳珂的《宝真斋法书赞》，卷四，46-47，则包含了李玮在1087年的题跋和此卷在后世的流传信息。

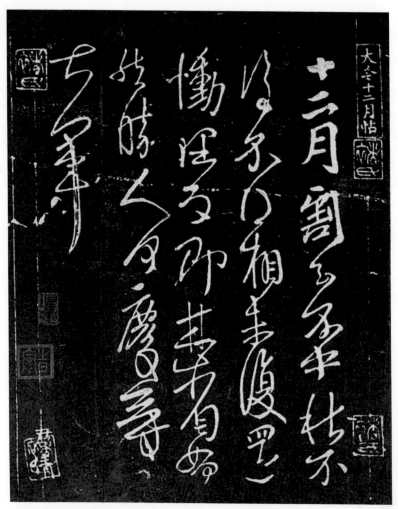

③

法，使之颇具王献之笔意，正所谓"落落不群"。[62]《李太师帖》和《张季明帖》的书法，恰到好处地诠释了米芾在其先贤导师的作品中所感受到的那种落落不群。

鉴于《张季明帖》中"长"字并没呈现出苏家所收《兰亭集序》之影响，*《李太师帖》和《张季明帖》创作时间相较1088年的诗卷《苕溪诗》和《蜀素帖》极有可能要早一两年。在《苕溪诗》和《蜀素帖》中，受其所获两幅至关重要的书法作品（《十二月帖》、唐摹本《兰亭》）的影响，米芾学习书法的对象也许已经从王献之悄然转向王羲之，由子及父。此时米芾心中已十分清楚羲献书风之间的差别，从大的方面来说这一转变或许微不足道，但对于我们来说看到他的这一认知就已足够。在此，我们可以站在苏轼"秋蛇春蚓久相杂"的立场上，认识到对于十一世纪八十年代末的米芾而言，晋代书法是优雅的典范。此时此刻，当米芾落笔成书时，所呈现出来的形象就是他个人所追求的风格。从长时段的历史视角来看，我们认识到至公元1088年，米芾书法风格发展的第一阶段已基本上达到顶峰。之所以做出这样的判断，与其说是米芾接受了某个特定的书学典范，不如说是出于这样一个基本的事实：米芾开始投入毕生精力来探索艺术的奥秘，这才正是他作为一位艺术家的风格所在。

62. 张丑，《真迹日录》，卷四，2b，与本书第一章注释58为同一处参考文字。
 *米芾在《书史》中曾指出此本《兰亭》中"'长'字其中二笔相近，末后捺笔钩回，笔锋直至起笔处"。——译者注

第三章

3

风格：在朝与在野

　　一幅以元代画家倪瓒（1301—1374）为中心的肖像画，呈现了一位温文尔雅的鉴赏家的典型形象（图32）。倪瓒手持纸笔坐于榻上，似是兴会神到，即将挥毫落纸，一吐胸臆，从文艺神坛上给世间降下书画名作。一方砚台和一捆卷轴极好地烘托了此情此景。在他左边的桌子上，放置着中国收藏家的其他标志性的事物，其中包括一个山形笔架。一个仆人像守卫一样高举自己的旗帜：一把羽扇（或是羽毛拂尘），似是随时准备抵御恶俗的风格。倪瓒身侧的侍女展示了最后一道防线：水匜、提梁壶和毛巾，以防任何世俗灰尘弄脏艺术家的手。倪瓒孤标傲世，背后是具有他本人风格的"丘壑"山水屏风，暗示了他所向往的自然、纯净的理想境界。屏风中广阔而平静的景色非常符合倪瓒的形象，他身处污浊的世间，却干净通透，就像一朵白莲浮于平静的池塘上。[1]

　　倪瓒的肖像画与前朝鉴赏家米芾的自画像有着明显的相似之处，这并非巧合。根据好友张雨（1283—1350）在此画上的题赞，倪瓒认为米芾是其知己。因此人们不禁要问，倪瓒出了名的怪癖，尤其是他的洁癖，在某种程度上是不是模仿了他的这位北宋前辈？无论如何，这里描绘的悠闲文人形象可以作为一种典型样式，很大程度上是在后人对米芾的认知基础上形成的。但这是否就是米芾对自己的认知？与米芾同一时代的人对他的印象又是如何？

　　我们可以端详这件从旧石刻拓印的《米芾自画像》（图

1. 高居翰（James Cahill）与方闻（Wen Fong）分别在《隔江山色》的114、116页，以及《心印》的105页及其后有介绍和讨论。

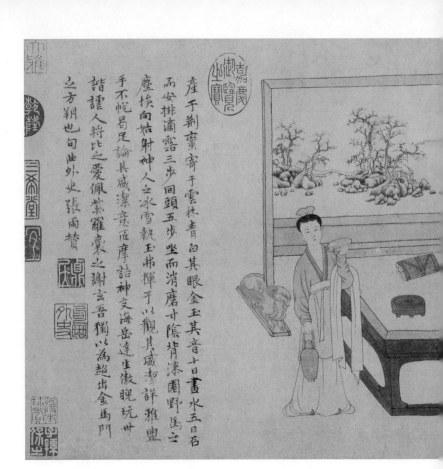

産于荆蛮寄于雲林青白其眼金玉其音十日畫水五日石
而安排滴露三少回頭五步坐而消磨寸陰背涤園野馬之
塵埃向姑射神人之冰雪執玉弗揮于以觀其威㴋詳雅盟
手不帆昌足論其威㴋肆意摩詰神交海岳達生傲睨玩世
諧謔人將比之愛佩紫羅囊之謝玄吾獨以為超出金馬門
之方朔世句曲外史張雨贊

32 佚名,《倪瓒像》。约作于1340年, 元代。手卷, 纸本墨迹淡彩, 28.2×60.9cm。
台北故宫博物院藏。

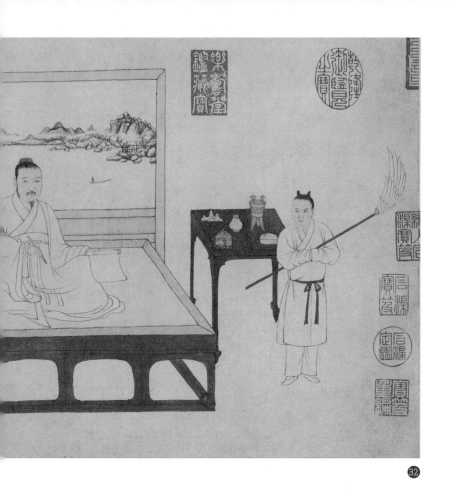

33)。[2] 米芾在画中将自己描绘成身着宽松长袍、半袒胸膛,活脱脱一位潇洒豪迈的学者形象。但见他两臂转向左,与他下半身移动的方向相同,但他上半身转向我们,头转向右边。这就好像米芾将自己置于一个谈兴正浓的对话情景中,他右手舒二指,兴奋地解释着某件事情,而他的注意力又突然被引向相反的方向。这一姿势可以通过一幅更早期的画——晋代画家顾恺之(约345—406)所作《女史箴图》的局部得到更多的诠释(图34)。此画展现了一个表现拒绝的著名场景("欢不可以渎,宠不可以专"),画中男子的姿势与米芾自画像中的姿势有共同之处,面对紧随其后的女子,其回身做摆手相拒状。米芾承认他在人物画方面取法顾恺之(他曾道"余乃取顾高古"),所以

2.该自画像石刻是方信孺(1177—1222)在游览广西桂林伏波山时,受到米芾熙宁七年(1074)五月在此处所作题刻的启发,于公元1215年刻在伏波山还珠洞的一处崖壁上的。米芾最初的题刻只有简短随意的一句话,以纪念其与潘景纯一同出游。米芾自画像下方是方信孺所作长篇《宝晋米公画像记》(部分由于石头受风雨侵蚀而残损)。据《宝晋米公画像记》,米芾自画像刻石是依据恰在此处为官、名叫国秀的米芾后人所藏米芾自作小像绘制。米芾自画像的右方刻有其子米友仁跋语,记述了此真迹如今归宋高宗(1127—1162年在位)御府收藏。在自画像上方,有宋高宗所作像赞。此刻石如今仍在伏波山。该自画像和方信孺的《画像记》收录于多种文献、志书和碑文集,例如谢启昆的《粤西金石略》,卷十一,21b-23b。想要获取关于这方面信息的更详尽资料,包括米芾自画像在十七世纪的其他版本,可参考《米芾》一书,1:244-245。

二者相似之处并非巧合，只是画中这种扭转身体的姿势在表现方式上有细微的差别。顾恺之笔下的人物都保持着一种安静的端庄感，即使在最生动的场景中也是如此。他画中那人物的姿势和如丝般纤细的线条所产生的能量是向内牵引的，就像在独立的圆圈中移动一样。而米芾的自画像却并非如此。画中长袍的底部、袖子和手势都通过一种离心力将人物的能量向外推。米芾对顾恺之的画有所了解并受此启发，因此将自己描绘成一位晋人的形象，依托古人以显示自己画格的"高古"。然而，米芾的自画像在表现高古方面未免也过于张扬和高调了些。

米芾那股不可抑制的能量总是显而易见的。这就是他的书法与二王书法的区别，也正是他的自画像与顾恺之所绘人物形象的区别。尽管在自画像拓本中表现得不甚明显，但是米芾与推崇他但又有些古板、挑剔的名家倪瓒之间还是有鲜明的差异。黄庭坚针对米芾书法曾有深刻的评价，其中充分显明了这一差异，他在褒奖之余又指出了问题："余尝评米元章书如快剑斫阵，强弩射千里。所当穿彻，书家笔势亦穷于此，然似仲由未见孔子时风气耳【我曾评论米元章的书法如同利剑斩向军阵，如同强弩远射千里，能射穿所抵挡之物，在笔势方面应是无出其右了，然而其书法给人以莽撞之感，正像尚未见到孔子的仲由】。"[3]

3.《跋米元章书》，出自《山谷集》，卷二十九，19a。

仲由字子路卞人贈

衛傷

孔室惟先 不奈雄⋯ 陵雄知雄 姜賢可賢

一秋言蘭 ⋯ 言⋯耳 仲庄扱陽

35

156

③⑤ 佚名,《孔子弟子仲由像》。原迹为李公麟（1049—1106）所作，1156 年刻石，南宋。浙江省杭州市孔庙刻石拓本。本图出自《李公麟圣贤图石刻》第 10 页。——

90 　　根据汉代史学家司马迁的记载，年轻时的仲由（即子路）"性鄙，好勇力，志伉直，冠雄鸡，佩猳豚，陵暴孔子。孔子设礼稍诱子路，子路后儒服，委质，因门人请为弟子【仲由生性莽撞爽直，好逞勇斗力，头戴雄鸡羽毛装饰的帽子，佩剑的剑鞘用公猪皮制成，直到他遇到了孔子，受礼乐教化并成为其弟子】"。[4] 一幅作于十二世纪的仲由画像，很形象地展现出了他鲁莽强悍的天性。在此，我们将这幅画同其他几幅肖像画放在一起，用以诠释人格面具（personae）和第二自我（alter egos）（图 35）。

　　倪瓒和米芾的肖像画都是一种表现行为。他们将画面主体描绘成自己希望被观众看到的形象。然而，正如黄庭坚所言，这种描述有时会与真实情况相矛盾。米芾盛赞晋人高古之气，几个世纪以来，评论家们也都忠实地将米芾的观点运用到对他书法作品的评价中，这就导致观者在面对米芾肖像画时只是简单地接受它的表相，而忽视了其创作动机、着意呈现的姿态和一个复杂人物的真正成就。其实，效法二王只意味着米芾创作生涯初始阶段的结束。随着十一世纪八十年代后期其个人风格的逐渐显现，如同世人通过衣着打扮来呈现自己的个性一样，

4. 司马迁，《史记》，卷六十七，2191。此处的仲由切勿与三国时期的魏国重臣、著名书法家钟繇混淆，二者名字读音相似，却并非同一人。

米芾开始将注意力转向调整书法作品的形式，使之能够传达不同的想法和情绪。

本章和接下来的一章讲述的是米芾在十一世纪九十年代的书法。这十年之中，伴随着书法家兼鉴赏家的米芾不断探索能够使个人和社会文化认知相协调的适当表达方式，其书法风格发生了根本性的转变。隐藏在这种曲折历程背后的是一种我们熟悉的范式：儒家礼教往往与朝廷、官场生活的礼仪和规则联系在一起，具有相当的限制性；而传统道家思想则崇尚自由、无束缚，寻求在山水之间与更广大的天地自然之力交流互通。此二者形成了鲜明对比。倪瓒在其肖像画中所处的位置正是一种隐喻：他正处于画面下方公务繁忙的尘世和身后纯净高洁的屏风景象之间一个狭窄的中间地带。九十年代上半叶，米芾对儒家、道家思想兼收并蓄，并相应地对自己的书法创作进行了调整。

从楚仙到雍丘县令

十一世纪八十年代，江南美景与晋人遗风的结合让米芾找到安家之所。此后他还会继续辗转他处，但现在毕竟有个地方能够让他回归了。他此时唯一要做的就是选择润州，也就是现在的镇江，作为他生活家园的中心。润州位于大运河与长江交汇处，地理位置优越，在十一世纪晚期是一个繁荣的经济与文化中心。此外，它是一个美丽的城市，面向长江的一面有焦山、金山两座岛屿，南部又有起伏环绕、林木蓊郁的山丘，绵延至城市之中（见地图1）。米芾选择了润州，从某种意义上说，以这里作为栖息之处让米芾能够探寻更广阔的天地。当米芾在润州城稍东的一座小山上重建"海岳庵"时，他的年轻朋友翟汝

91

文（1076—1141）通过一首诗将米芾和海岳庵神化，使之名垂千古。诗的开头是：

> 楚米仙人好楼居【楚国有位米姓仙人喜欢住在高楼上】，
>
> 植梧崇冈结精庐【他在高山上种植梧桐并建了雅致的房舍】。
>
> 下瞰赤县宾蟾乌【他俯瞰神州大地，与太阳月亮、金乌蟾蜍为邻】，
>
> 东西跳丸天驰驱【他驰骋天地间，东西往来，以掷丸为戏】[5]。

在汉代，人们认为以青铜铸成人手持铜盘的形象，并将铜像置于高台之上，就可以招来神仙喝铜盘里聚集的露水，因为"仙人好楼居"。[6]一千多年后，又有一位与众不同的"神仙"降临人间，他倒不是被露水吸引，而是为景色壮丽的山河湖海而来。正如翟汝文诗中所言，这位米仙人的活动范围向西至少延伸到古代楚国，楚国是先秦时期位于南方的诸侯国，版图涵盖了米芾的家乡湖北襄阳。

米芾自诩为楚国人，他的署名和印章充分显示出这一点："襄阳漫士""鹿门居士"（鹿门山在襄阳附近）及"楚国米元章"

5. 此诗出自米友仁《潇湘奇观图卷》题跋（可参考本书导论）。翟汝文的诗约作于1101年。（"东西跳丸天驰驱"一句，本书作者将"跳丸"理解为古代一种游戏。此处"跳丸"当为比喻时光飞逝，自东向西至日月出入之处不过倏忽一瞬。——译者注）

6. 司马迁，《史记》，卷二十八，1400。华兹生（Burton Watson），英译本《史记》（*Records of the Grand Historian*），1:63。

等。但米芾对襄阳和楚国的认同感不仅仅局限于地理概念上的疆域，他以"丹阳米芾"等名号试图把根基建筑在楚国历史的源头，因为丹阳是楚国分封的源地，也是楚国最早见于记载的都城所在地。米芾后来又有"火正后人""鬻熊后人"等名号。火正，即管理火之官职，是传说中上古时代"五帝"之一的帝喾统治时期一位功绩卓著的人物重黎的官职。而帝喾是黄帝第五代、楚国先祖高阳第三代后裔。鬻熊是周文王的贤士，他的曾孙熊绎受周天子分封建立楚国，芈姓，熊氏。熊绎的宗族居于丹阳。[7]

人们从米芾选择的这些别号中可以感受到他在艺术方面的自负，但这也反映出了他个人的一种不安全感。米芾试图与最早期的楚文化建立历史联系，此举非同寻常，因为这显然与他具有外族血统这一事实直接相悖。在宋朝，这可不是开玩笑的事，其他人不会忘记米芾真正的身世。米芾晚年时，曾有一份官方文件指控其有各种各样的不良行为，并指出米芾"出身冗浊"。[8]这也正是黄庭坚对米芾书法之批评如此尖刻的原因。熟悉米芾家世背景的同时代人，不可能看不到内心善良但尚未开化的仲由和米芾那位野蛮的祖先米信之间的联系。如果追溯得足够远，甚至可以联想到擅长狩猎野猪的奚族人。根据翁方纲（1733—1818）的分析，公元1091年，当米芾在润州安顿下来的时候，便试图改名，这背后也有一种想要摆脱其家族出身的愿望。[9]众所周知，米芾将其名字中的"黻"改作"芾"，根据米芾自述，"芾"与其姓氏也有关联。此番改名可以说是一字双关，

7.司马迁，《史记》，卷四十，1689-1692。
8.吴曾，《能改斋漫录》，卷十二，42a。译文见本书第六章。
9.翁方纲，《米芾年谱》，7b-8a。

即巧妙又略显狡猾："芈芈，名连姓合之，楚姓米，芈是古字，屈下笔乃芈字。"[10]

建立楚国的熊绎一族为芈（其发声如羊叫）姓，而非米（其义为粮食），米芾深知这二者不同，他将"米黻"改作"米芾"，假设这只是"芈芈"的另一种写法，或是楚国先人姓氏的叠字。通过这一番操作，米家便从胡人部落的背景转变成古楚贵胄的后裔。以下是黄庭坚对米芾这一荒唐之举的反应：

> 米元章自书其姓名及所用图记，"米"或为"芈"，"芾"或为"黻"。"黻"与"芾"犹可通用，"芈"乃楚姓，米氏自出西域米国胡人，入中国者因以为姓……非若"楼"之与"娄"，"邵"之与"召"同所祖也。姓故不可改，字音之相近者，宁可混而一之耶！[11]

> 【米元章书写自己的姓名或是所用的印章，"米"有的时候写作"芈"，"芾"有的时候写作"黻"。"黻"与"芾"还可以通用，"芈"是楚姓，米氏一族源自西域米国胡人，来到中国后才以"米"为姓……这可不像"楼"与"娄"、"邵"与"召"是同宗同源。姓本来是不可更改的，怎么能因为字音相近就混为一谈呢！】

10.《宝晋英光集》，卷八，5a。原注可见于《绍兴米帖》，《中国书法全集》有收录，参考《中国书法全集》，卷三十八，图版140。《宝晋英光集》版本中有些许小的文本缺损，后米芾提到"如三代……合刻印记之义"，也即引用了先前三国时期的印章将两字合二为一的例子。（原著中作者将三代合文这个例子中的"三代"理解为三国时期，当为夏、商、周三个朝代。——译者注）

11. 在《古今图书集成》之《氏族典》姓氏的条目中，"米"姓可见于卷四百一十九，44645。见于黄庭坚的文学作品《豫章黄先生文集》，援引自高辉阳，《米芾其人及其书法》，22。（此段文字另见于元代黄溍所作《日损斋笔记》。——译者注）

黄庭坚是赞赏米芾的，但黄庭坚对米芾的赞赏态度却因自身所坚持的礼数而冲淡了，这也似乎是米芾对周遭每个人的试探。在一个由礼仪规则统治的社会中，不墨守成规的人会遭到一些人的怀疑，也受到一些人的钦佩，但至少所有人对他都会抱有好奇心。认识米芾的人最热衷的一种消遣，就是将米芾究竟是否癫狂作为谈资。黄庭坚似乎已经说服自己米芾其人并不癫狂，尽管他的理由不是特别地令人信服："米黻元章在扬州，游戏翰墨，声名籍甚，其冠带衣襦，多不用世法，起居语默，略以意行，人往往谓之狂生，然观其诗句，合处殊不狂。斯人盖既不偶于俗，遂故为此无町畦之行以惊俗尔【米芾米元章在扬州玩弄笔墨，他的名声很大。他的冠帽、腰带和衣服常常是反传统的，他的行动和言论也通常由他自己的想法和感受来决定。人们常称他为疯子，但当人们看到他诗歌中的诗句时，就会知道他根本不是疯子。这个人只是不想与世俗的人交往，所以故意做出离经叛道的行为，意在让世俗的人感到震惊】"。[12]

黄庭坚从米芾惊世骇俗的举动中推断出米是早有预谋的，但这种预谋的动机是想效仿超然不俗的先贤，诸如竹林七贤，或公元四世纪江南那些风流不羁的名士们。或许米芾并不癫狂，但他也并非完全正常，他的"不偶于俗"之举似乎也不太可能只是为了"惊世骇俗"。

米芾充分发挥他那天马行空般的想象力，像仙人一样轻快地畅游于中国的历史和传说之中。润州的风景很适合米芾畅想神游。扬子江上，薄雾低垂，烟波浩渺，只有金山和焦山这两座岛屿依稀可见。米芾有时会登上北固山峰顶的甘露寺，在多

12.《书赠俞清老》，《山谷集》，卷二十五，19a-b。

景楼上俯瞰江景，以追求他所说的"壮观"。此情此景之下，米芾曾作一首诗，具体日期虽不可考，但可能是1091—1092年作于润州期间，这首诗很好地展示了他是如何做到同时向外和向后进行一番求索的——向外至眼底山川，向后则追溯到历史长河中的神话传说（图36）。

《秋暑憩多景楼》

纵目天容旷【我极目远眺，天高地广】，

披襟海共开【水面开阔无边，如同我舒畅的心怀】。

山光随眦到【目光所及之处，皆是山色美景】，

云影度江来【云影低回，渡江而来】。

世界渐双足（惟未入闽）【除却福建，我足迹已遍布大好河山】，

生涯付一杯【我这一生的喜怒哀乐都付与手中这一杯酒】，

横风多景梦【横风扑面，万般景象如梦】，

应似穆王台【此多景楼就如同穆王台一般】。

周穆王（公元前1001年—前946年在位）为"西极之国"的"化人（掌握方术或修行极高之人）"建造了穆王台，极尽土木之功，用尽府库珍藏，有千仞之高，可比终南山，号曰"中天之台"。[13] 米芾用了这个比喻，表明自己可以和古代那些与神仙一起戏耍竞技，并神游天外的"化人"们相媲美。来自古代楚

13.《列子集释》，卷三，90-91，葛瑞汉（A. C. Graham）所译《列子》一书的61-62页。

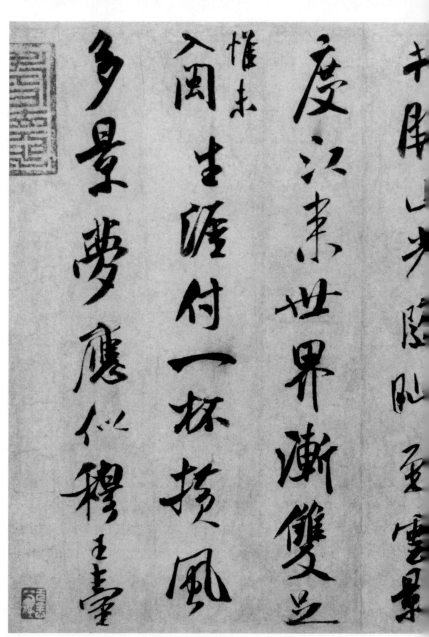

③ 米芾，《秋暑憩多景楼帖》，约作于公元1090—1092年，北宋，册页，纸本墨迹，27.6×34.3cm。北京故宫博物院藏。

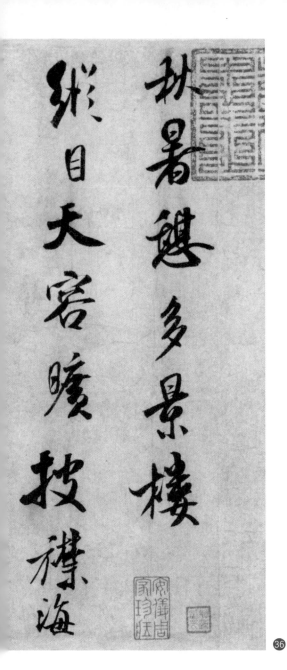

縱目天容曠披襟海

抃暑懷多景樓

地著名的诗歌总集《楚辞》[14]中呈现的意象和状态用在此时的米芾身上再恰当不过。此时的他是豪放的，"放肆而英勇"。豪放是人的一种行动，而米芾的豪放则是基于这样一个事实：四十岁时，除却闽南（福建），他已踏足整个帝国的大部分地方。然而，在这首诗里，米芾在极度沉静中全神贯注于眼前的山川景色时，才体现出了最无拘无束的豪放洒脱。

米芾在润州一直住到1092年。他在州县学校担任一个不重要的职务（润州州学教授），他的职责肯定不大，空闲较多。米芾在林希（林希当时任润州太守）等老朋友的陪伴下度过了一段闲暇舒适的时光，并继续收藏和研究书法。多年之后，在缀于米芾这一时期临摹的王羲之书法之后的一段跋文中，其子米友仁描述了他的父亲天天研究、临摹这些书法宝藏，睡前必定要收入箱中，放在枕边才能入睡："先臣芾所藏晋唐真迹，无日不展于几上，手不释笔临学之。夜必收于小箧，置枕边乃眠。"[15]润州在六朝时期是一个重要的中心，受到周围美景的熏陶，也受到枕边保存的古代信笺墨迹的启发，米芾似乎在继续实现六朝之遗梦。正如翟汝文诗中所称，在润州的家中，米芾就是楚仙。

米芾在十一世纪八十年代于江南各处的旅程中，逐渐养成了"豪放"的自由精神。然而，这个角色越来越多地以一种特定的方式与润州本身联系在一起。原因很简单，但也很重要：润州永远是米芾入仕后各个阶段都随时可以回归的家园，是米芾追求自由生存的空间和精神场域。在他人生的现阶段，润

14. 大卫·霍克思（Hawkes）译《楚辞：南方之歌——中国古代诗歌选》。
15.《宝真斋法书赞》，卷二十，300-301。

州这一优越的特质可能表现得还不够清晰，因为米芾还没有真正体验到官场上的约束。然而在接下来的几年间，这一图景或曰模式越来越清晰地呈现出来，并对米芾的书法产生了重要的影响。通过对晋代书法的研究，米芾发现了生活方式与书法之间的必然联系。具体来说，他是通过发生在王羲之和王述（303—368）之间较量争斗的旧事而有所感悟的。王羲之十分鄙视王述，认为他真率直言，令人厌烦。后来王述母亲逝世，时任会稽内史的王述离职办丧事，由王羲之代领会稽。有一次王羲之前往吊唁，故意侮辱王述。此后几年，双方的敌意与日俱增，直至王述被任命为扬州刺史，成了王羲之的上司，这让王羲之大为震惊。随后，王述针对王羲之"检校会稽郡，求其得失"，通过详细调查，发现了王羲之在处理该地区税收方面存在不当行为。王羲之受尽屈辱，称病辞官归隐，在父母坟前发下誓言，再也不出仕为官。王羲之辞官之后，与渔夫和道士为伴，游山玩水，足迹遍布东南名山大川。[16] 米芾在对一些尚未考证的王羲之书法进行短评的《论书》的一则中曾言："因为邑判押，遂使字有俗气。右军（王羲之）暮年方妙，正在山林时。吾家收右军在会稽时《与王述书》，顿有尘气，又其验也。"[17] 这是说，王羲之在辞官之前沾染尘俗之气，未能平淡，《与王述书》就是证据。其书法至暮年才妙不可言，有清逸的山林气。米芾将其最初的文集命名为《山林集》，足以证明王羲之与王述的故事对米芾的意义之深远。

16. 刘义庆，《世说新语校笺》，496-497，马瑞志《世说新语》英译本，492-494。《晋史》，卷八十，2100-2101。

17.《宝晋英光集》补遗，6a。王羲之的官方传记证实，他的书法是在晚年才真正登峰造极的："及其暮年方妙"。《晋书》，卷八十，2100。

米芾在多景楼上所作《秋暑憩多景楼》诗，其书法博大精深，结构从容，行距较大，横画明显弯曲回收，表达出一种英勇的精神力量，正是这种精神力量造就了这首豪放的诗歌。将这里的文字和1088年的手卷文字对比，就会发现润州此诗的节奏更慢、更均匀，而且更严谨地关注每一笔画，映衬出了此时米芾身处世界之巅时油然而生的一股庄严雄伟之感。将此帖称为米芾有"山林"之气的作品可能还为时过早，但如果说书法的一面是入世使得书法有尘俗气，另一面是出世归隐得书法之妙的话，我们不妨将此帖看作是已具备其中的一面。米芾在1092年得官雍丘（河南）县令后，才开始认识另外一面（见地图2）。

在传统中国，衡量个人和家庭成功的唯一标准是一个人的仕途，而即便是与此相反的主张，诸如表达对远离宫廷政治和官场俗务、归隐山林的渴望仍然是对这种绝对真理的反应。因此，米芾升任雍丘县令是一个重要而喜庆的时刻。由于雍丘离京城很近，所以这一官职特别吸引人：这意味着米芾又可以和苏轼圈子里的文人精英交好了。而这段时间内苏轼自己也经历了官场生活的起起落落：他于1089年离开京城，出仕杭州，1091年被召回开封，1092年被调往扬州，但在同年秋天再次被召回，任兵部和礼部尚书，这一次是苏轼历任的最高官职。

米芾这位楚仙是如何适应并担负起县令职责的呢？幸运的是，对此米芾可以转换为另一种角色，那就是做一个老子《道德经》中所描述的道家圣人，进而遵循"道法自然、无为而治"的道家哲学，追求"处无为之事，行不言之教""为无为，则无

不治"。[18] 从米芾早年在雍丘任上写的一封名为《岁丰帖》的信札可以看出，这种转变出乎意料地自然。在该帖中，他陈述了自己探索出的为政治理之道，至少他声称自己已经达到了这个开明的阶段，然后他向同僚提出了"驾轻就熟"的建议。这位同僚"初当轴"，也就是刚刚担任要职，尚以"德政、仁政"等儒家思想作为自己积极的行动指南（图37）：

> 芾顿首再启：弊邑幸岁丰无事，足以养拙苟禄，无足为者。然明公初当轴，当措生民於仁寿，县令承流宣化，惟日拭目倾听，徐与含灵共陶至化而已。芾顿首再启。[19]
>
> 【芾再次叩头下拜：我所管辖的雍丘今岁收成很好，太平无事。我一边领俸禄，一边无为而治，没有什么可"为"之事。但是明公初担大任，应以仁爱的美德，给民众带来长寿的福祉。作为一县之长，我承接良好的历史传统，宣扬传布君王的恩泽以教化百姓。我每天拭目倾听君王的贤明教诲，期待自己和天下有识之士一道，慢慢地改变并塑造"至化（极其美好的教化）"之境。芾恭敬地叩头下拜。】

尽管米芾的信读来装腔作势，但看上去是非常严肃的。从这封信和他在雍丘时所写的至少另外两封信来看，米芾很好地履行了职责，这给了他一个机会来证明自身的能力不仅仅局限于艺术领域。例如，在其中一封信中，为了解决开封城外严重的"河事"问题，米芾大胆地向一位有影响力的水路管理长官

18. 引自刘殿爵（D. C. Lau）所译《道德经》，58、59。
19. 此处原著英文翻译部分参考方闻（Wen Fong）《心印》一书，87。

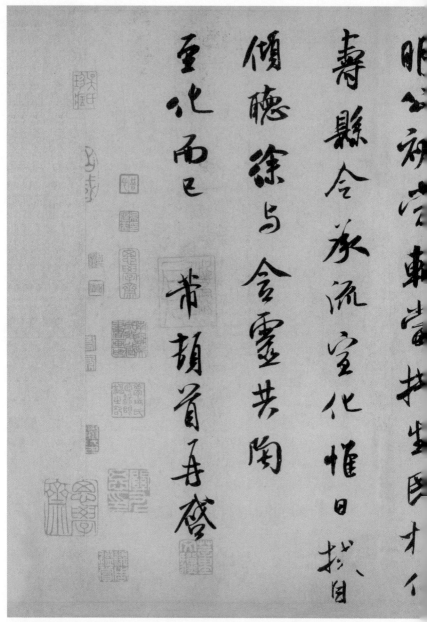

㊲ 米芾,《岁丰帖》, 出自"尺牍三札"（另两札为《逃暑帖》和《留简帖》）, 约作于公元1092年, 北宋, 册页, 纸本墨迹, 31.7×33cm。美国普林斯顿大学艺术博物馆藏。

芾頓首萬啓獎邑秊歲豊

無事呈以養拙荀祿無以為

者然

进言自荐，信中说明了自己足以担任治理运河的工作，并在信的附言中对京城和应天（河南商丘市）之间的汴河性质提出了简洁的看法。[20] 在另一篇名为《烝徒帖》的文章中，我们发现，当米芾搁置无为的表象并做了一些实事时，很快就产生了"宏大"的错觉。在谈到一项战斗建筑工事时，他夸耀自己的领导才能可以把普通工人像京师的禁卫军一样动员起来（图38）："芾烝徒如禁旅严肃，过州郡，两人并行。寂无声，功皆省三日先了。蒙张都大、鲍提仓、吕提举、壕寨左藏，皆以为诸邑第一功夫。想闻左右，若得此十二万夫自将，可勒贺兰。不妄、不妄。芾皇恐【我带领队伍，两人并排行进，如京师的禁卫军一般庄严地走过州郡，四周没有发出一点声音。这项任务提前三天完成了。张都大、鲍提仓、吕提举、建筑工事的工长之处、左藏（国库之一）之处，都认为我们的工作是诸邑中最好的。您觉得呢？如果有十二万这样的人马，在我的带领之下，定可掌控贺兰，此言并非儿戏】。"[21]

贺兰山脉地处宋朝北部边境，在西夏都城之外。因为该地区长期以来一直被视为宋朝领土，因此，收复贺兰以及北部边境的一些其他区域一直是北宋朝廷从未放弃的愿望。当然，米

20. 米芾，《张都大帖》，台北故宫博物院藏。《故宫历代法书全集》，11:58-59。公元1093年的农历一月、八月和1094年的前两个月，"河事"频频成为北宋政府关注的问题。李焘，《续资治通鉴长编》，卷四百八十，13b-17a；卷四百八十一，8a-11b,14b-15a。《续资治通鉴长编拾补》卷八，15a-16a，卷九，1b-13b。

21. 《烝徒帖》中的"张都大"与米芾《张都大帖》中向其反映河事的"张都大"为同一人。《烝徒帖》中负责壕寨建筑工事的工长之处或者指的就是当时负责水路的管理机构。徐邦达将此两封信的创作时间定为米芾雍丘任上。《古书画过眼要录》，342-343。这两封信到底作于何时？另一种说法可参考曹宝麟，《中国书法全集》，38:517-518。

芾在信中的说法纯粹是虚张声势，对于那些坚持认为其"癫狂"的人来说，此言更是火上浇油。

可惜对于米芾而言，县令的工作远比他在《岁丰帖》中描述的要多得多。朝廷每一年要征收两次赋税，当天灾导致粮食歉收时，平民百姓的负担就会加重。公元1093年初，持续的暴雨淹没了华中地区，四个月不止，雍丘显然将难以缴纳今年的夏税。米芾发现自己身处具有讽刺意味的两难境地："一司日日下赈济，一司旦旦催租税"，一方面他试图立即向朝廷上报，请求免除夏税并请拨款赈灾，另一方面又要面临监司频频地催要租税。[22]方闻曾通过不同的信札将此时的几个事件联系起来，从中我们可以发现米芾"逃暑"可能不仅与炎热的天气有关，还与前来巡行视察的一位林姓官员有关（图39）。米芾和他的家人离开雍丘，到山里居住避暑，并打算在山中一直待到秋天。[23]然而，他最终还是无法逃避与上级的交涉，在1093年末或1094年初，米芾与监司官僚的纠纷争执引起了朝廷的注意。尽管此次他没有担什么罪责，但仍因病辞去职务（至少他是托病辞官）。很明显，米芾在这一事件中得罪了重要人物，朝廷批准了他的请求，任命他为中岳监庙，这一荣誉头衔虽没有明着降职，却意味着

101

22. 见米芾《催租诗》，出自《宝真斋法书赞》，卷二十，290。米芾在雍丘遇到的问题和事件的相关重要记载，可见于李焘《续资治通鉴长编》，卷四百八十三，8b。

23.《逃暑帖》确切的创作时间未知，从文本内容也无从判断。方闻将此帖的创作时间定于米芾在雍丘期间，依据是有记录的两封书信。在一封信中，他请求延期上缴农作物税收（因此可推算是1093年夏），并且抱怨当时极度炎热的天气。在另一封信中，米芾提及在逃避暑热的同时，正不安地等待一位官员前来巡察。《宝真斋法书赞》，卷十九，267-268（第五封与第七封）。另一种观点可参考曹宝麟，《中国书法全集》，38:491。

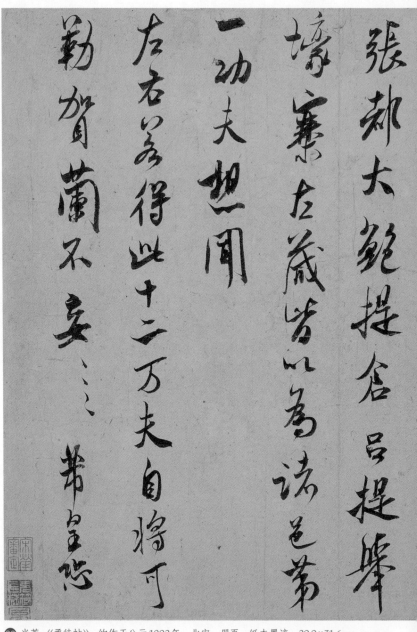

張赫大觀提舉呂提舉墻寨左藏皆以為諸邑帶一功夫想聞左右以為得此十二万夫自將可勤賀蘭不妄、、芾皇恐

38 米芾，《箧徒帖》，约作于公元1092年，北宋，册页，纸本墨迹，29.9×31.6cm。
台北故宫博物院藏。

苦飛使如茉旅嚴肅過

州那兩人兰行宆各聲了

力古古古

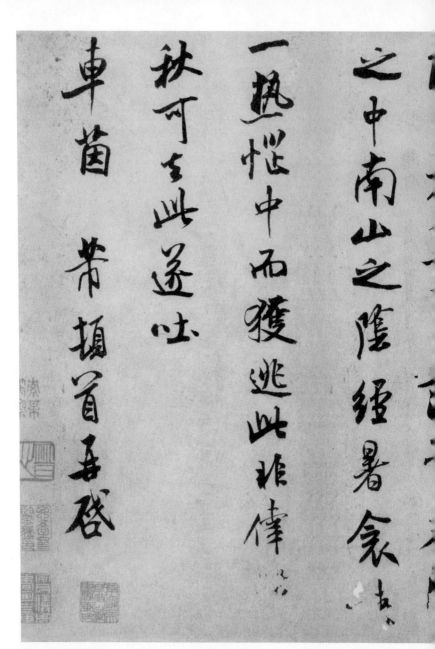

39 米芾,《逃暑帖》,出自"尺牍三札",约作于公元1093年,北宋,册页,纸本墨迹,
30.9×40.6cm。美国普林斯顿大学艺术博物馆藏。

176

帯頓首再啟帯逃暑

山事諸安適人生幻法中

為瘧而熱為悒諼以豊

"退居二线"，反映出他之前的工作处理不当。[24]中岳庙是指位于河南省嵩山上的崇福宫，嵩山是中国五岳的中心。米芾此时的职位就是监督这座宫观。然而实际上他担任的这个闲职几乎没有任何工作可言，可以自由地在润州的家中度过任期。雍丘之任让米芾第一次真正尝到官场的滋味，却在1094年这样匆匆结束了。雍丘的许多事情——米芾对税收问题的不当处理，与地方监司的冲突，以及因病请求辞官——与七百年前王羲之和王述的往事惊人地相似。这种巧合于米芾应该是心有戚戚焉的。

现存米芾作于雍丘的书信很好地向世人展示了他在书法方面的天赋。尺牍信札，因其随意性和自发性，在中国尤其受到重视，它是最直接、最真实反映执笔人之形象的写作体裁。自公元一世纪始，书法就被公认为具有自我表达的特质，从此之后，收件人都是小心翼翼地保存起字迹优美的名人信札。三百年后，晋代的尺牍信札艺术更是达到了无与伦比的水平，对信札的鉴赏也达到了新高度。谢安将王献之的"佳书"附上评语并退回的故事之所以如此有名，正是因为它道出了一种最微妙复杂的潜规则下的轻侮之举：谢安不保留小王的书信，实际上是在告诉他，自己并不关注、也不重视其人其书。谢安和王献之对尺牍信札暗含的审美价值如此敏感在意，表明信札的自发性背后隐藏着某种程度的个人艺术技巧。然而，宋朝文人似乎

24. 米芾在写给"乐兄"（《乐兄帖》，日本私人收藏；《书道全集》，15:105-106）的信札中讲述了这件事情。方闻在《心印》一书中讨论了这一信札，见86-88。也可参考徐邦达，《古书画过眼要录》，345-346，此处将信札的创作时间定为公元1096年。也可参考曹宝麟《米芾〈乐兄帖〉考》。《宋史》（卷一百七十，4081-4082）明确指出中岳庙的监庙一职并不能"求"来，这与米芾所写《求监庙作》一诗的题目相矛盾。《宝晋英光集》，卷五，1a。公元1094年农历十月份，米芾开始担任监庙新职。《露筋之碑》，《宝晋英光集》，卷七，3b-4a。

都毫不质疑地相信，这些公元四世纪的尺牍信札完全是在一种无意于佳的自然状态下创作的，欧阳修评论晋人书信是"逸笔余兴，淋漓挥洒"。[25]这正是米芾认为自己需要继承的书学传统。米芾充分认识到书信这种形式可以让他以最直接的方式展现出自己的两大资本：个性表达和书写技巧。

米芾对尺牍信札的重视充分体现在《烝徒帖》和《岁丰帖》中，这两封信肯定是在相当接近的时间（1092—1093年）内写成的，但风格却截然不同。《烝徒帖》用笔恣意挥舞，多用侧锋（见图38）。纤薄如刀削般的笔触给人一种切割迅速、变化轻盈的整体印象。这种风格恰如其分地表达了米芾指挥他的工人队伍提前三天完成建筑工事的那种轻松和高效。米芾另有一信札《河事帖》，也是吹嘘自己在工程方面的能力，该信同样使用了这种艺术风格，因此我们有理由认为米芾想用这种风格来展现他的领导有方（图40）。然而，当米芾想要塑造一位"无为"的领导形象时，我们又可以通过信札发现不一样的风格。在《岁丰帖》中，大多使用中锋，笔触匀速移动，从而呈现出一种典雅的人物形象（图41），这种风格表达的是轻松的优雅之感：笔触按照道家"大道"之节奏而移动变化，从中自然而然地呈现出繁荣盛世的景象。信中条理有序的文字，传递出本县良好的管理与教化，以及米芾恪尽县令职守之感。

以上我们这些解读性的描述可能并不完全是米芾心中所想，但这并不重要，重要的是通过这两封书信，我们能直观地察觉到米芾试图通过高超的书法技巧向不同人物传达不同信息

104

106

25.《晋王献之法帖》，出自《集古录》，《欧阳修全集》，卷五，208。艾朗诺《欧阳修、苏轼论书法》（*Ou-yang Hsiu and Su Shih*）中有相关英文翻译，377。

的做法。凭借心中印象，他相信手中之笔能够准确传达心境和情绪，同时又完全保留那种自发、随意的表象。正如方闻所讲，这些信札书法风格的形成或与晋代书法家的信札艺术直接相关，但这些尺牍信札所展示的个性和情感之细微差别可能又已经超越了艺术历史类型学的定义。第三封信《逃暑帖》很好地说明了这一点，其基本风格与《岁丰帖》相近，传达出米芾作为地方长官"无为而有为，无用乃大用"的理念，不过现在的笔触有些磕磕碰碰，流畅清爽的风格表面之下，字体边缘不甚整齐（图42）。无论其原因是酷暑难耐，还是米芾近期遭遇烦心事，我们都能透过信札感受到毛笔背后一种忧愁和不安的心境。作者试图表现出《岁丰帖》中那种卓尔不群的豪放洒脱之感。根据信中描述，米芾及家人幸运地找到了一处山中安适之所，可以在阴凉的地方休憩避暑，远离世间诸多烦恼，不过信札所呈现出的米芾人格此时似乎正萎靡不振。我们只需比较这两封信的第一个字，即右上角米芾的"芾"字，就可以直观看到这种变化（图43）。《岁丰帖》中"芾"字呈现自信骄傲、昂首阔步的形态，而在《逃暑帖》中，"芾"似乎背负着沉重的负担：此字正如一个人一般，双肩下塌，双臂下垂，整个形象勉强靠一根立柱站直，但却摇摇欲坠。如果米芾日后再看到这封信，也许会感受到其中的拘谨、尘俗之气，正好似当年王羲之写给王述的书信一般。

南京以上方
乃能到向

42 米芾,《逃暑帖》局部。

风景与书法

苏轼晚年身患重疾，即将走到生命尽头。离润州江岸不远处屹立着一座岛屿，名为金山。苏轼游岛上佛寺时，在那里看到了好友李公麟（1049—1106）数年前为自己画的一幅肖像画。苏轼在这幅画上题写了一首短诗，并提出了一个令人沉思的问题：

> 心似已灰之木【我的心如同木头烧成的灰烬】，
>
> 身如不系之舟【我的身体就像一艘没有停泊的船】。
>
> 问汝平生功业【我问你这一生的成就是什么】，
>
> 黄州惠州儋州【黄州、惠州、儋州】。[26]

黄州、惠州和儋州是苏轼在其坎坷仕途中被贬谪去的三个地方，因此，面对"问汝平生功业"这一发问，他在肖像画上的题诗作答读来既含讽刺意味，又有听天由命之感。然而这首诗前两句典故却暗示了另一层意思，其取自道家经典《庄子》"形固可使如槁木，而心固可使如死灰乎"及"泛若不系之舟，虚而遨游者也"，指的是不受世俗羁绊的高人，可以超越情感的无常，按照道法进入自然、自由的精神境界。[27]

26.《自题金山画像》，《苏轼诗集》，卷四十八，2641-2642。傅君劢（Michael Anthony Fuller）的《东坡之路：苏轼诗歌创作的发展》（*Road to East Slope*），4。
27.《庄子集释》，卷一，43；卷十，1040。

43

在一个以入仕从政、为朝廷效力为唯一现实途径来获取地位和经济回报的社会里，贬谪，无论是最极端的流放还是比较常见的降职，抑或被迫"退居二线"，如果以积极的态度来对待，本是件怪事，但这是一个古已有之的观点，苏轼早就知道。贬谪意味着离开中心，远离不愉快的政治内斗。类似新旧党争这种规模不大的政治冲突，胜利一方往往被视为不择手段的操纵者，而失败者则会赢得正直不阿的美名。然而，获得了声名，往往也伴随着惩罚。降职和贬谪可以理解为去荒凉落后的地方，同时也是去往山水自然之中。不管这在实际意义上意味着什么，从象征意义上说，贬谪和流放代表了一个道家理想中修身养性、融入自然的机会，这极具浪漫主义色彩。苏轼的朋友王诜曾画了一幅山水画《烟江叠嶂图》，而苏轼就画中山水胜境题诗一首。诗中苏轼提到，他也曾去过一个像传说中桃花源一样的地方，那里山川秀美，一年四季皆可流连，自己在那里醉眠五载。那个地方就是黄州。[28]

107

关于官场失意的文人被贬往穷乡僻壤，历来还有另一个重要的观点，即世人相信当一个人被剥夺官员的特权后，会促使他在文艺方面有所作为，从而产生伟大的文学和艺术作品。公元803年，诗人孟郊（751—814）遭遇仕途挫折、生活困顿之时，他的朋友韩愈安慰并鼓励他，指出事物处于不平衡状态的时候其声音才会彰显，所谓"不平而鸣"，或者换句话说，就是

28.《书王定国所藏烟江叠嶂图》，《苏轼诗集》，卷三十，1607-1609。艾朗诺，《论苏轼与黄庭坚的题画诗》（*Poems on Painting: Su Shih and Huang T'ing-chien*），428-429。王诜的一幅同样名为《烟江叠嶂图》的著名山水画现藏于上海博物馆。

苦难造就伟大的文学。[29]北宋文人在学习借鉴前朝一些著名人物诸如隐逸山水诗人孟浩然（689—740）、杜甫、孟郊和本朝梅尧臣等人时，难免会把仕途困顿落魄与寄身山水、写出好诗文的直接经验联系起来。[30]无论是因休闲还是贬谪，往往文人在出世、在野之时，世人对其在艺术表现方面的期望反而会提高。

当然，这也是苏轼的《黄州寒食诗帖》在历史上一直如此撼人心魄、备受推崇的原因之一（见图5、6）。历代文人们都知道黄州的重要意义，正是在黄州，苏轼成了永恒的"东坡居士"，其懂得欣赏乡野生活的朴实乐趣、不为物所执的圣贤诗人形象变得鲜活起来。[31]苏轼在写《黄州寒食诗帖》时，似是已经有了更高的期望。其用笔大胆率意——独特的无拘无束——是有意识地追求自然的结果，以符合苏轼在第一次贬谪期间的自我认同：

> 春江欲入户【春天江水即将冲进门户】，
> 雨势来不已【大雨倾盆下个不停】。
> 小屋如渔舟【小茅屋像渔船】，
> 濛濛水云里【迷失在水和云中】。

29. 韩愈，《送孟东野序》，《五百家注昌黎文集》，卷十九，12a-14b。蔡涵墨（Charles Hartman）《韩愈和唐朝对统一的追求》（*Han Yu and the T'ang Search for Unity*），230页及其后。

30. 这个问题在我的文章《骑驴者之形象：李成与中国早期山水画》（*The Donkey Rider as Icon: Li Cheng and Early Chinese Landscape Painting*）中有论述。

31. 傅君劢，《东坡之路：苏轼诗歌创作的发展》（*Road to East Slope*），251页及其后。

空庖煮寒菜【我在空荡荡的厨房里煮寒菜】，

破灶烧湿苇【在破炉灶里烧潮湿的苇草】。

那知是寒食【我怎么知道这是寒食节】？

但见乌衔纸【只因看到乌鸦衔着纸钱】。

君门深九重【君主的城门有九重深】，

坟墓在万里【我的家族坟墓在万里之外】。

也拟哭途穷【我也想为这穷途末路而悲泣】，

死灰吹不起【死灰被风吹过，不会被重新点燃】。[32]

"死灰"和"不系之舟"——《庄子》中的经典意象在苏轼《黄州寒食诗帖》的第二首诗中得到了有力的回响。苏轼直白地讲述着自己的悲惨境遇：远离京城，远离家乡，厨房空空，炉灶也是破的，雨下个不停，居所像一艘迷失在云水中的渔船。诗的最后两句提到了一个著名的故事，讲的是早年性格古怪的阮籍（210—263）喜欢驾车漫无目的地游荡，走到路的尽头再无路可走时，就恸哭而返。[33]苏轼此诗开头表现出一派淡泊平和的态度，穷而后工，从而使其书法变得更加生机勃勃。

苏轼与黄庭坚既是师徒，也是挚交。通过黄庭坚的文学作品，也可以看出作者已经意识到世人对在野书法的高度期待。在贬谪至戎州（四川省）期间，黄庭坚为其甥张大同抄写了一

32.收录在苏轼的文集中，题为《寒食雨》，《苏轼诗集》，卷二十一，1112-1113。《黄州寒食诗帖》第一首诗的英文翻译可参考艾朗诺的《苏轼生活中的言语、意象和事迹》（*Word, Image, and Deed in the Life of Su Shi*），254。
33.参见刘义庆，《世说新语校笺》，393；马瑞志译著《世说新语》，331-332。

篇古文——《古代的散文》(见图14)，[34] 在尚存的跋尾中（原文已佚），黄庭坚把自己描绘成一个年老、不中用的人，与乡野之中那些雄心勃勃地向他咨询求教文章和书法的年轻后学形成鲜明对比，黄庭坚描述这些后辈"尚有中州时举子习气未除耳"。就像苏轼一样，黄庭坚也强调了自己的悲惨处境。此时的他患有腹心之疾，腹痛胸也痛；脚的毛病使他不能弯腰。他的家在城南，靠近一处屠夫的屠宰场："蓬藋拄宇，鼪鼯同径"【杂草长得高到屋顶，狭窄的小路上有野老鼠】。然而傅申通过仔细研究发现，在其他文献中，黄庭坚对他在戎州的谪居生活所作的描述几乎都是田园式、带有欣赏眼光的：他悠闲地看着微风吹拂着花草，在几亩闲地上种菜植果，品尝简单而营养的食物。在戎州，黄庭坚将住所命名为"任运堂"，并作《任运堂铭》进行解释："今日任运腾腾，明日腾腾任运……余已身如槁木，心如死灰。"[35] 黄庭坚通过对居所命名传达出其已经超越了外物的束缚，并将生死置于度外的明确信息。他以书法为媒介，通过强调自身命运的种种悲惨之处，让观看他书法的人为自己这种超越、豁达的人生态度而赞叹和折服。就像黄庭坚在《行书赠张大同卷跋尾》中所言："未知后日复能作如许字否？"假使作于此跋尾之前的书法文本能留存下来的话，黄庭坚被贬谪这一事实与这篇瘦劲而有力的书法作品之间的关联或者会更加清晰吧。黄庭坚为张大同所写书卷的内容正是韩愈为终生贫困的老友孟郊写的文章《韩愈赠孟郊序》，这篇赠言为我们讲述了物

34.傅申，《黄庭坚的书法及其贬谪时期的杰作〈张大同卷〉》，224-33,293-94，注释107。方闻，《心印》，76-82。
35.傅申，《黄庭坚的书法及其贬谪时期的杰作〈张大同卷〉》，20,21。

不平则鸣的道理。[36]

　　"不平"一词，恰恰可以用来形容米芾在雍丘遭遇之后的心境，他也不平则鸣了。并且，就像苏轼和黄庭坚一样，我们也从中听出了超越之音。然而，米芾这次发声似乎并不那么令人信服，从他的语气中我们更多感受到的是挑衅，而非超然物外。以下两首作于公元1094年的诗，呈现出一种愤懑不满和安贫乐道心态混杂的矛盾感（图44）：

<p style="text-align:center">《其一》</p>

　　　　云水心常结【这颗心永远与云和水纠缠】，
　　　　风尘面久卢【但这脸被风沙和灰尘吹得憔悴了】。
　　　　重寻钓鳌客【我再一次试图追寻钓鳌龟的人】，
　　　　初入选仙图【于是第一次玩选仙游戏，进入《选仙图》中】。
　　　　鼠雀真官耗【老鼠和麻雀确实是官场的祸害】，
　　　　龙蛇与众俱【龙和蛇混杂在人群中】。
　　　　却怀闲禄厚【但我珍惜这工作少却有俸禄的官职】，
　　　　不敢著《潜夫》【因此不敢写《潜夫论》】。

<p style="text-align:center">《其二》</p>

　　　　常贫须漫仕【因为总是贫穷，需要做一个四处漂泊的官员】，

36.傅申，《黄庭坚的书法及其贬谪时期的杰作〈张大同卷〉》，74-77。

闲禄是身荣【所以闲职俸禄是个人的荣誉】。

不托先生第【我不会在先生的门口提出要求】，

终成俗吏名【最后我将被认为是一个无用的官员】。

重缄议法口【我再一次封住这试图议论国家律法和政策的嘴】，

静洗看山睛【静静地清洗看向山峦的眼睛】。

夷惠中何有【伯夷和柳下惠之间有什么】？

图书老此生【不过是伴随着绘画和书法了此一生】。

这两首诗明确地揭示了在朝与在野的区别。在朝做官，清官也是穷官，注定要从一个职位漂泊奔走到另一个职位，此生怕是要籍籍无名了。清官如龙一般的美德被周围的蛇掩盖，他的价值无人知晓。米芾此番因与吞噬国家财富的"老鼠麻雀"对抗，内心是痛苦愤怒的，他试图效仿王符（约76—157年），写一本针砭社会时弊、讨论治国安民之术的著作，即《潜夫论》。[37]然而由于自己尚领着朝廷的"闲禄"，便克制了自己的这一批判性创作之举。当然，真正的原因还是米芾不希望自己"潜"太久。

相比之下，远离朝廷的生活则意味着回归文人学士的初心和本性，通过寄身山水、借景抒情的方式表达出来。云和水，无边无际而又千变万化，象征着自身心境的开阔豁达；雄伟的高山逐渐涤荡自己眼睛里的污秽风尘。回归自由不羁需要调整生活方式，因此，米芾此时开始设法重塑超越世俗之纷扰、蕴含豪放之个性的人格形象，他宣称自己有心以唐朝"海上钓鳌

37.王符，《潜夫论》。《后汉书》，卷四十九，1630。

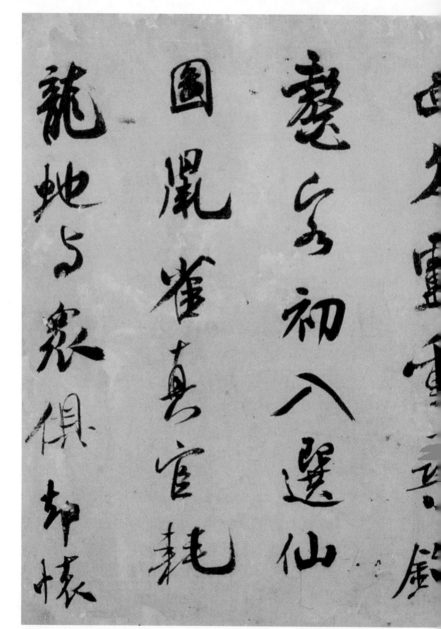

44 米芾,《拜中岳命作》,约作于公元1094年,北宋,手卷局部,纸本墨迹,29.3×101.8cm。北京故宫博物院藏,米芾的署名"芾芾"在右起第二列,出自《故宫博物院藏历代法书选集》,第一集。

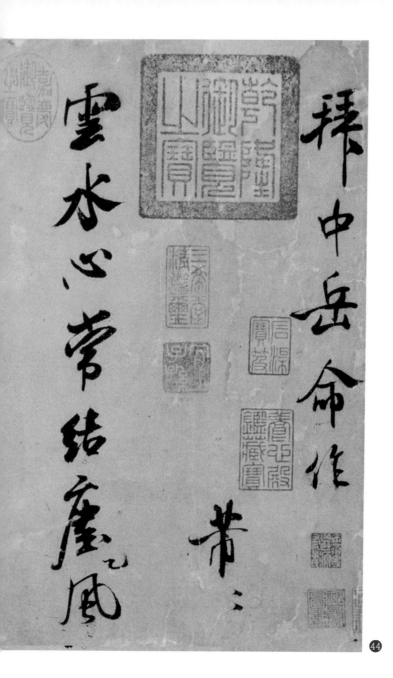

拜中岳命作

米

二

雲水心常結庵風

客"——诗人李白（701—762）为榜样，只因李白声称在海上钓传说中的鳌龟时，以虹霓为丝，明月为钩，以天下无义气丈夫为饵。[38]《拜中岳命作》诗中"初入选仙图"一句更是表达出米芾意欲成仙：宋时有一种选仙游戏，用到《选仙图》，也用骰子比色，不断进阶，先为散仙，次为上洞，最终达到蓬莱、大罗这样的高等级，一步走错就可能谪作采樵、思凡之人。[39]诗中最生动的典故出现在第二首诗的结尾处。"夷"和"惠"是指德行高尚的历史人物伯夷和柳下惠（展禽）。商朝灭亡后，伯夷和他的兄弟叔齐选择逃亡隐居，宁可饿死也不侍奉新的周朝。柳下惠在鲁国做官，接连三次受到黜免，但他选择留在鲁国，而不是离开生养自己的故乡。[40]米芾选择这些纯粹和充满正义感的典范来描述自己的处境并不奇怪，但他将伯夷和柳下惠臆想成读书治学之人，从而为自己余生致力于读书做学问和搞艺术创作、收藏的生活计划找借口，这就离谱了。为了强调楚仙人回来了这一点，米芾在这两首诗的手卷上署名"芾芾"，以证血统渊源，他更希望我们将他的名字读作"芈芈"罢。

米芾《拜中岳命作》的书法风格与早前作于公元1088年的那些诗歌卷轴之风格基本相同；米芾作为在野之人的新身份并没有立即对他的书法产生影响。但也许这是很自然的，因

38. 赵令畤，《侯鲭录》，卷六，2b-3a。

39. 金学诗，《牧猪闲话》，17b-18a。

40. 米芾此处所用典故的出处可能是《列子》中的一段话（卷七，221，葛瑞汉《列子》英译本，141）。在这段话中，作者批评伯夷和柳下惠是"清贞之误"，也就是过于执著和强调自己清高的人品。尽管《列子》一书有这种评论，但是米芾似乎认同二人不妥协的本性和品格。

为在很大程度上米芾是在自己熟悉的地方重新过上了熟悉的生活，这一时期的书信往来、诗歌和碑刻证明了他在润州的生活是非常文雅且闲适的。此时的米芾参加聚会雅集，游览焦山、金山上和润州城南郊的当地寺庙，沉迷于自己所谓的"江湖之心"，实际上与真正的隐居生活相去甚远。然而有证据表明，米芾这一时期的作品中出现了一种非常独特的书法新形式：将行书和草书结合，行中杂草，其字体明显比我们看到的米芾以往任何字体都大，即使以米芾自己的标准来看，这种风格也异常大胆。

 这一证据并非没有争议。这种风格恣意的书法仅见于南宋《宝晋斋法帖》中所收录的少量诗歌和宋词，而此拓本在鉴定方面也存在一些问题（图45）。事实上，米芾在此处的书法风格与他那典型的较小行书字体差别很大，足够让一些人质疑其可靠性。不过毫无疑问的是，米芾偶尔也会写大字书法，至少有一幅未注明创作日期的手卷《吴江舟中诗》（图46）就有行书草书相杂之处，与《宝晋斋法帖》拓本中所见相似。这里选择《宝晋斋法帖》中的《观潮记》来对照《吴江舟中诗》，以更好地阐述这一问题。《观潮记》作于1095年秋。虽然我们使用这一史料时必须持谨慎态度，但《观潮记》可能是确定《吴江舟中诗》年代的关键。从杭州（潮水的所在地）到润州（见地图2），米芾可能经过了吴江（江苏省），这正是《吴江舟中诗》的创作地点。无论如何，不管是就大字行书这种类型自身的特殊性而言，还是就米芾离开仕途生活中心舞台后的作品风格需要与之相适宜这一点而论，这两首

45 米芾，《观潮记》，作于公元1095年，北宋，此处为《宝晋斋法帖》中拓本局部。
出自宋拓《宝晋斋法帖》，卷十。

⑯ 米芾,《吴江舟中诗》, 约作于公元1095年, 北宋, 手卷, 纸本墨迹, 31.3×559.8cm。美国纽约大都会博物馆藏, 顾洛阜 (John M. Crawford Jr.) 因方闻教授在大都会艺术博物馆任职之故, 将其捐赠博物馆收藏。

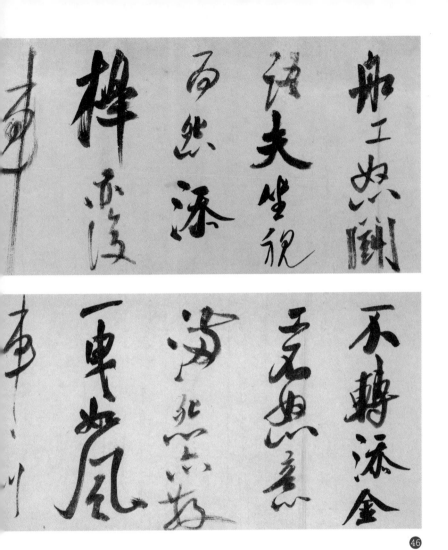

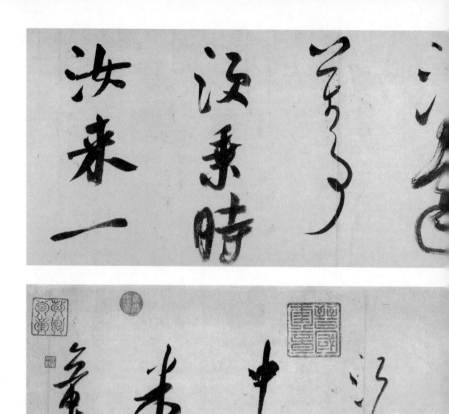

汝来一

汝乘時

况彼西 不一没 岸一滴 崖

何晚 朱邦 彦自 委重

诗的共同特点都值得我们注意。[41]

《观潮记》

怒势豪声进海门【愤怒的气势和豪迈的声音冲破了海门】，

州人传是子胥魂【当地传说这是子胥的鬼魂】。

天排云阵千雷震【天排兵，云列阵，千万雷声隆隆】，

地卷银山万马奔【大地如银山卷起，万匹骏马奔驰】。

高与月轮参朔望【潮水高到天上的圆月，与月相连】，

信如壶漏报朝昏【如同宣告黄昏和黎明的漏壶那般可信】。

吴争越战成何事【吴国、越国的战争，到底成就了什么】，

41. 除了《观潮记》，《宝晋斋法帖》中有一首米芾作于1096年春天、与润州太守周穜（1076年进士）品茶欢聚的宋词，还有另外两首词（《诉衷情·献汲公相国寿》和《鹧鸪天·献汲公相国寿》。——译者注）是于1096年农历五月写给大臣吕大防（1027—1097）以庆贺他七十岁生日，这些作品都有创作日期，并呈现了正文中提到的那种恣意无拘的书法风格。米芾另有两首这种书法风格的佳作（《长寿庵咏梅诗》和《祝寿纪庆诗》。——译者注），有可能也是1096年春写给吕大防的。所有这些诗歌和宋词都收录于《宝晋斋法帖》卷十。其中一首词牌名为《满庭芳》的词暴露出了特殊的问题：米芾使用了错误的纪年年份（绍圣年间没有丙戌年，其意应是丙子年，即1096年），而且同一首词出现在与米芾同时代的秦观（1049—1100）的诗文集《淮海集》中的《长短句》（2）卷，见8b-9a。这个问题如何解释尚存在争议，张伯英曾质疑这些书法作品的可靠性，其评论载容庚的法帖细目汇编《丛帖目》，1:147-163。容庚并不认为张伯英的观点就一定是正确的。叶恭绰《米南宫书吴江舟中诗真迹》和中田勇次郎的《书法风格与诗歌手卷：论米芾〈吴江舟中诗卷〉》（*Calligraphic Style and Poetry Handscrolls*）都将《吴江舟中诗》的创作时间定为十一世纪九十年代中期。

一曲渔歌过远村【渔夫的歌声从远处的村庄传来】。

钱塘江涌潮的规律性暗示着时间的浩瀚磅礴，从而引发人们对遥远的历史人物的追思：伍员（子胥）破楚报父兄之仇和遭受背叛被吴王所杀的悲剧故事，恰恰是东周时期社会动荡混战和吴越争霸的缩影。[42] 书法家米芾看到大自然这一无比壮观的景象显然十分震撼，他以诗中热烈的意象主导自己的毛笔，万丈豪情直抒胸臆，随手刷掠，运笔迅疾，产生了"飞白"的效果，进而为诗中咆哮奔腾的潮水描写提供了有力的画面补充。与书法的蓬勃张力形成对比的是诗人在一旁抽离、静观的姿态。他只是在描述潮水，态度超然洒脱，就像诗的最后一行中那位独来独往的孤独渔夫，追求着自己的永恒的信念，而不去理会历史的沧桑和时间的流逝。

与《观潮记》类似，《吴江舟中诗》也呈现了一种抽离的视角，然而《吴江舟中诗》是米芾领略到的另一番景象（图46）：这里的重点是人际关系中的世俗琐事，诗人让自己扮演其中的一个角色。然而，尽管诗中有米芾的在场，但在描述船夫如何与突然阻碍行船的逆风进行搏斗时，诗中的声音却是抽离、超然的。

《吴江舟中诗》

昨风起西北，万艘皆乘便【昨天起了西北风，江上的船只利用了这一优势】。

42.当伍员被迫自杀时，他令门客将他的眼睛挖出并置于城东门之上，这样他就能亲眼看见越国灭吴。伍员早就预见到越国对吴国的威胁。司马迁，《史记》，卷六十六，2171-2183。

今风转而东，我舟十五纤【今天的风从东方来，我的船要用十五个人来拉】。

力乏更雇夫，百金尚嫌贱【纤夫们力气耗尽，我再雇些人，但他们认为一百金太少】。

船工怒斗语，夫坐视而怨【船夫生气地讲挑衅的话，劳工们满是怨恨地坐在那里看】。

添楪亦复车，黄胶生口咽【我们为缆绳添加了绞盘和滑轮，船夫们的喉咙里更添了厌恶】。

河泥若祐夫，粘底更不转【但河泥似乎站在工人一边，船被困在水底，动弹不得】。

添金工不怒，意满怨亦散【我加钱后，船夫们心满意足，不再生气，怨恨都消失了】。

一曳如风车，叫嗷如临战【随着剧烈拉动，船如飞行的战车，船工呐喊如同冲入战场】。

傍观莺窦湖，渺渺无涯岸【我望向一边的莺窦湖，它如此广阔，看不到湖岸】。

一滴不可汲，况彼西江远【连一滴水都不可以汲取，遥远的西江又有什么用】。

万事须乘时，汝来一何晚【万事万物自有其时，你为什么来得这么晚】？

从一开始，米芾的书法就暗示了外部环境的变幻莫测：前两列文字，先是向一侧倾斜，然后又向另一侧倾斜，以顺应诗中风向的变化。接下来书写几乎是试探性的，但大约是在第十列写船夫之怒以后开始，文字变得疏松，所组合的形象也变得越来越戏剧化，节奏变化更大。到"战"这个字时，围绕这艘

船的事件达到了爆发性的高潮,"战"字写得很大,占据了两列的空间,并且清楚地表明米芾意识到文字和诗歌的语义可以通过书法表达出来。在这次爆发之后,随着船继续前行,诗人书写的节奏趋于平稳,心胸也变得开朗。结尾处的典故取自《庄子》,讲的是一条小鱼困在了车辙压出的小水洼中,水洼即将干涸,它请庄子救它,庄子提出要去南方引来西江水救活它,于是这条鱼反驳说,到那时恐怕自己都已挂在干鱼店里了。[43] 这首诗的主题到这里就讲得很清楚了,即凡事都必须在适当的时间去做,一个人必须调整自身以适应当下的环境,并愿意采取相应的行动。在以上的诗中,庄周取一瓢水就可以救活小鱼,米芾多加一些钱就可以让船顺利前行。《吴江舟中诗》和《观潮记》关注的都是诗人周围的世界,并强调了此时此地的即时性。

我们可以把《吴江舟中诗》当作风景书法,此处的"风景"定义很广泛,包括了书家身外的物象、他的自我意识和情感。这种张扬大胆、充满活力的书法与超然象外的心境之间的联系在禅宗那里就已经建立起来。这一话题最初出现在二百五十年前韩愈为僧人书法家高闲所作的序言中。高闲是一位有名的僧人,擅长狂草。在历史传统中,狂草总是与嗜酒、酣醉和消忧解愁联系在一起。这是公元八世纪的书法家张旭的遗产,他是最为著名的狂草书家。然而韩愈却对张旭的艺术进行了与众不同的解读,他把这种风格上的力量与放任归因于张旭的情感。他认为,高闲作为一个潜心修道的佛教徒,不可能像张旭那样经历那么丰富的情感,因此,他质疑高闲的草书之狂一定是

43.《庄子集释》,卷二十六,924。

装腔作势和故意欺骗。[44]韩愈这一批评是相当严厉的，他假设高闲在书法这门崇尚自然高于一切的艺术中使用了某些人为的伎俩。高闲对韩愈的冷眼作何感想不得而知，但苏轼曾在写给十一世纪末著名僧人道潜的一首诗中为高闲辩护。苏轼此诗的重点是诗歌的创作，但他诗中对照韩愈《送高闲上人序》，说明诗人和书法家的角色在此处是相似的。以下我们基于艾朗诺的翻译和研究对相关诗句进行翻译：

退之论草书【韩愈评论草书】，

万事未尝屏【认为草书可以反映任何人类之关切】。

忧愁不平气【忧虑、悲伤，如此种种心中不平】，

一寓笔所骋【都可以寄于笔端，尽情挥洒】。

颇怪浮屠人【所以他觉得僧人有点怪异】，

视身如丘井【把自己的身体视作一口枯井】。

颓然寄淡泊【既然颓然遁世，那僧人的内心世界应该是"淡泊"的】，

谁与发豪猛【谁又能引发他心中的"豪放与勇猛"之气呢】？

细思乃不然【经过仔细思考，我发现这是错误的】，

真巧非幻影【真正的技巧并不是欺骗和幻术】。

欲令诗语妙【如果希望自己的诗歌精彩绝伦】，

无厌空且静【那就不能回避虚空和平静】。

44. 韩愈，《送高闲上人序》，《五百家注韩昌黎文集》卷二十一，3b-5a；蔡涵墨，《韩愈和唐代对于统一的追求》，222-223；艾朗诺，《欧阳修、苏轼论书法》，406-408。

静故了群动【正是在平静的状态下，一个人才能领悟到万千运动】，

　　空故纳万境【正是在虚空之中，一个人才能感受到万般景象】。

　　阅世走人间【为了观察这个世界，我们穿梭于芸芸众生之中】，

　　观身卧云岭【为了自省，我们高卧云岭之上】。[45]

　　当外部世界所有的现象、形象、运动变化都很明显时，书法家就不再需要让内在的情感成为灵感的来源。而且，诗人和书法家只有在情感空寂的情况下，才能充当外界所见的中介。从米芾受命担任中岳庙监庙所作的两首诗来看，他是在突然从雍丘离任所造成的不平衡中寻求平衡。如果《吴江舟中诗》是在这种背景下创作的，那这就表明米芾是在用一种自由放纵的书法风格来证明他已经找到了这种平衡。

　　由此可见，个性张扬的大字书法与米芾远离朝廷的生活之间存在着某种关联。但这种关联是否也可以在其他一些呈现类似风格的米氏书法那里得到印证呢？答案是肯定的。除了《宝晋斋法帖》中的例子，还包括米芾为一山形砚所作题跋《研山

<hr>

45.《送参寥师》，《苏轼诗集》，卷十七，905-907。艾朗诺，《欧阳修、苏轼论书法》，406-408。有一点很重要，就是继张旭之后，在狂草书法创作方面知名的人物都是佛教僧人，包括怀素、鲁光、高闲、贯休和亚栖。米芾在书画界的友人刘泾在其文中曾将以上这些人列为唐代五位草书书僧，所有人均见录于徽宗《宣和书谱》卷十九。唐五代时期还有一位擅长狂草的僧人，名叫彦修（其他不详），在西安的一处石碑上保存有其作品。《西安碑林书法艺术》，202-203。

铭帖》、《多景楼诗册》、米芾关于其书法的《自叙帖》以及他于晚年途经虹县（江苏省北部）所作的《虹县诗卷帖》（见图74）等。[46] 其中，有证据有力地表明，米芾在写《虹县诗卷帖》时，又刚刚经历了一段不受朝廷器重、降职又复官的时期；另外三幅作品则无法确定确切的创作日期。[47] 但是，把降职和贬谪的事实作为此种大字书法的决定性因素可能是错误的。毕竟中国自古就有"大隐于市"的典范——即真正的隐士是在市井和朝廷的繁华喧嚣之中保持清净的心境、超然物外。[48] 重要的是，通过以上每一幅书法作品，米芾都表现出自己参与到了远离官场生活的事物和活动之中。有时，从他对楚仙人形象的运用上便可以窥见一斑：当米芾站在北固山顶的多景楼上畅想种种奇幻景象时，当他端详手中的砚山时，道教的神仙意象为他的举动和书法敷上了一层神话色彩。当谈到书法和收藏时，米芾的帖中又含蓄地呈现出了这些兴趣与远离刻板而沉闷的官僚体制之间的关联。这在米芾晚年表现得尤为真实，他的《自叙帖》和《虹县诗卷帖》都是晚年之作，共同的特点是都充分彰显了米芾其人不受官场俗务影响的自由精神。

　　《吴江舟中诗》中所呈现的，是通过书法对外部景象的情境式描绘，但这种情境描绘未必存在于以上所提及米芾所有

46. 藏于日本京都藤井有邻馆的《研山铭帖》和藏于上海博物馆的《多景楼诗册》，均收录于《中国书法全集》，38:297-299,412-419。《自叙帖》收录于《米芾》一书，2:161-171。《虹县诗卷帖》将在后文讨论。
47. 从米芾《多景楼诗》后所附的简短题跋中可以明显看出，米芾此帖是在公元1100年甘露寺大火之后创作的，由此可知米芾这段时间在润州。
48. 马瑞志（Richard B. Mather）《六朝宗教史上的一致性与自然性之争》(The Controversy over Conformity and Naturalness During the Six Dynasties History of Religions)。

自由放纵的大字书法中。尽管如此，每一幅作品又都可以贴上米芾书法的"山林"标签，因为每一幅作品都呈现出米芾远离朝廷、出离尘世之后从王羲之书法中所体味到的那种自由与率性。就这一点而言，我们不妨参考一下黄庭坚第一次遭贬谪至四川黔州时，在当地领略宋王朝大好河山对他的书法所产生的有益影响："每于此中作草，似得江山之助。"[49]黄庭坚所谓的"江山之助"大概并非指任何直接的感官刺激——诸如据说唐代僧人怀素的草书灵感来源于夏云这样——而仅仅是指在惬意愉悦的环境中，他的心情放松自适，给他以随意、自在地挥洒笔墨创作书法的契机。

在无羁绊的自由状态下的书法创作最能准确反映背后的挥毫之人。我们且看苏轼对黄庭坚书法中"三反"的幽默评价。其中两反（两处矛盾）尤其涉及书法风格与黄庭坚本人之间的关系：尽管黄庭坚坚持"平等观"，但他的书法却取势欹侧而不平；尽管他的相貌直率严肃，但他的书法却表现出戏谑之意。[50]苏轼此言，并非旨在强调黄庭坚的书法不能传达创作者的个性，恰恰相反，黄庭坚的个性就隐藏在他的书法中。即使对黄庭坚的书法稍加考察，也可以发现苏轼所描述的这些个人品质在黄庭坚遭贬谪期间所写的气势雄健的大字书法中恰恰得到最为淋漓尽致的呈现，诸如他为张大同写的《行书赠张大同卷》（见图14）。在这种"不平则鸣"的书法作品中，我们最能

49.《书自作草书》，《山谷集》，卷十，9a-b。引自傅申，《黄庭坚的书法及其贬谪时期的杰作〈张大同卷〉》，19。

50.《跋鲁直为王晋卿小书尔雅》，《苏轼文集》，卷六十九，2195。苏轼第三"反"是说尽管黄庭坚志向远大，性格宽宏大量，却"以磊落人书细碎事"，在细节上吹毛求疵。

清晰地听到书法家个体声音的独特之处。

　　米芾和他的大字书法也是如此。黄庭坚结构奇特的书法中包含了书写时审慎、深思熟虑的舒缓意态，与之形成鲜明对比的米芾《吴江舟中诗》则展示了一种原始的、快速运动的力量。舟中，米芾抬眼望向舟外，信手挥洒。奇特的是，越是进入忘我之境，越是能够彰显出真实的自我：振迅天真，难以捉摸，正如黄庭坚所描述的那样，好似强弩远射千里，能射穿抵挡之物。

第四章

④

平淡美学

"平淡（the even and light）"作为一种美学理念，通过米芾的作品而广为中国艺术研究者熟知。这个词频繁出现在米芾的书画史著述中，几乎专门用来形容那些他认为值得效仿的艺术家或作品。不出所料，在北宋以降的几个世纪里，平淡一词也用来形容米芾本人及其书画作品。然而在中国，还没有哪个美学术语像"平淡"一词这样具有误导性以致屡受误解。以我们在第三章中所见《吴江舟中诗》为例，"平淡"一词中暗含的矛盾冲突之处就在此显明了：用"平（even）"和"淡（light）"来描述《吴江舟中诗》这件书法作品显然并不合适。

考察米芾对"平淡"一词的使用，特别是这个词在宋代文学批评中的使用语境、来源和关联，对我们的讨论是有启发的。有证据表明，米芾是在其涟水军使任上最早接受"平淡"的美学观念的。涟水地处现在的江苏省北部（见地图2）。后世的文学艺术理论自有其理论基石，然而想要追溯这些基石形成的历史根源却不容易：人们不应该忘记，即使是普世信条，也是在特定的时间和特定的环境下由某个特定的个体塑造的。在这一点上，涟水之于米芾的生活和艺术，就如同黄州之于苏轼那般有着至关重要的地位。在这里形成的书法批评思想直接促进了米芾书法风格的发展成熟。

草书书法

公元1096年，米芾在其中岳庙监庙的任期即将结束时，曾写信给一位他称之为"乐兄"的人讲述了自己在雍丘的困境，并宣称自己希望能够复职。他写道："仆仆走黄尘，未能高卧

【自己一直在官场中沉浮，不能隐居不仕】"[1]。米芾重返官场的计划标志着他的人生进入了一个新的阶段，这与王羲之建立的"官场不顺即谢病归"模式有了显著的不同。

公元1093年至1094年，米芾陷入困境的同时，他原来的恩人高太皇太后也于1093年农历九月驾崩。太皇太后原本一直是保守的元祐党人的主要支持者。随着她的去世，年轻的哲宗皇帝（1085—1100年在位）开始恢复改革者的权力，并重新实施王安石的"新政"。米芾离开都城，或多或少与苏轼、吕大防等人的失势有关。苏轼于1094年秋天被流放到遥远的南方，宰相吕大防（1027—1097）是元祐党人名义上的领袖，虽然他的降职比苏轼迟缓了些，却也是几度遭贬谪，至公元1097年春，他被贬至"关口以南"的瘴疠之地，在此处第四个月就去世了。[2]在吕大防遭贬谪之前，米芾改官涟水军使。在动身前夕，他为这位前辈友人写了一首有趣的长诗：

百尺青琅玕，浸以万丈澜【有一棵高百尺的珊瑚树，没于万丈深的海浪之下】。

我欲擷柯梗，一蠡酌知难【我本想折下一根树枝，但又知晓用瓢测量大海何其难】。

屡亦为世有，岂不诘其端【它在世间出现过多次，那为何不做进一步探查呢】？

巍巍吕汲公，捧日当碧天【吕汲公威武而高尚，侍奉太阳，矗立于蓝天下】。

1.见第三章，注释24。

2.《宋史》，卷十八，342；卷三百四十，10844。（《宋史》第十八卷有"己亥，吕大防卒于虔州"；第三百四十卷有"至虔州信丰而病……遂薨"。——译者注）

简直抱一气，代理夫何言【恕我直言我们心怀一样的愿望，汲公作为代表有何要说】？

有志隆宋业，无心崇党偏【有志向光大我大宋基业，却无心卷入党争】。

透璞辨珉玉，披蓁刈兰荪【透过没打磨的石头辨识美玉，拨开荆棘才能收获香兰】。[3]

这首诗提出了关于政治忠诚的有趣问题。因雍丘距离京城较近，米芾在雍丘任上时与吕大防逐渐熟识。虽然并不算元祐旧党的一员，但朝廷中的革新派掌握权力之后，米芾因为与吕大防、苏轼等人交往密切，有可能受牵连，三年前所遭遇之困境就可能与之相关。[4]然而，米芾的朋友圈中，也包括与旧党相对立的新党人士：林希、章惇（1035—1105）、后来投靠章惇的蔡京（1047—1126）等人。这样看来，米芾确实无心搞党派政治，更重要的是，他在政治舞台上根本无足轻重。把他的命运与一个即将被贬谪到南方瘴疠流行之地的党派领袖关联起来，似乎不太合适。米芾重获官职这件事也证明了他在北宋新旧党争中的地位并没有那么重要。

米芾这首写给吕大防的诗非常重要，因为其中所呈现的形象和思想在接下来的几年里不断出现在米芾的书法作品中，甚至成为他生活和艺术创作的主导性主题。这首诗的开头是一棵巨大的珊瑚状琅玕树，根据古代文献的描述，它是由堆积的岩石形成，"积石为树"，树上结着珠玉似的果实，为南方的凤鸟

3.《芾顿首今日去国……》,《宝晋英光集》, 卷二, 3b-4b。
4. 米芾尚在雍丘任上时, 曾于1094年年初写信给吕大防。周必大在一篇题跋《米元章上吕汲公书》中曾提到此信。周必大,《文忠集》, 卷五十一, 4b-5a。

提供食物。[5] 米芾将它从中国地理神话的低处搬到了海底,并将它与另一棵神奇的树——月宫中的桂树相结合,折取其枝条象征着应考得中和事业有成。如今这棵树被淹没于海底,就像其所象征的贤能之士吕大防一样。然而这一目不可见的宝藏景象,或者说这股被遮挡的道德能量却意义重大。这就如同香兰隐藏在荆棘之中,或如未打磨过的璞玉,其纯洁之质一旦显露出来,便可呈现出玉石闪光的本色。

诗中继续对革新派("腐儒自束发,口诵六艺言"【迂腐的官员们道貌岸然,口口声声地引经据典】)进行了抨击,并向吕大防保证,属于他们的时代终将到来("明时贵知用,自古迟暮年"【对古代贤能之士的认可总是姗姗来迟】)。米芾问道:"岂徒琢空文?"这暗示他本人有与未经雕琢的玉石相同的本质。与此形成对比的是那些出自不道德的人之口、意在蒙蔽大众("笼群顽")的恶言恶语。米芾劝吕大防耐心等待,然而继续读这首诗,我们会发现米芾根本无法保持低调:

朝哦不求和,暮吟不揭竿【我朝暮吟哦,不求有人能和,也不欲倡导别人揭竿反抗】。

不叹岁不与,惟恐枉所存【我不哀叹岁月不等人,唯恐这一生终将是徒劳】。

愿披向龟鉴,大叫出肺肝【我愿敞开心扉并警戒与反省,从肺腑发出呐喊】。

精诚露皎皎,洞彻金石坚【我的诚心日月可鉴,洞彻我心意,如金石一般坚硬】。

5.《山海经校注》,302-303。

"洞彻我的精诚之心吧！"米芾以一种对自身美德绝对肯定的信念恳求道。《庄子》中写道，精诚的最高境界是真（genuineness），[6]米芾诗中告诉我们，这种至高无上的价值观是由内而生的。这首诗接下来是一系列政策宣言，这些宣言是米芾为官的指导方针，是他为接下来的任职所作的承诺。然而，就像该诗结尾处阴郁的基调所暗示的那样，米芾意识到自己可能得不到赏识：

> 亦不叹折腰，所叹志不宣【我不为屈身事人而悲伤，只叹自己平生之志不能实现】。
>
> 时乎恍易失，发白怅刚悁【时光易逝，倏忽一瞬，恐怕头发白了，失去了坚定的决心】。
>
> 迟迟竟去国，浼浼临长川【我悠然徘徊，终将离开家乡，此时面对江水浩浩荡荡】。
>
> 此志苟不遂，江湖终浩然【如果我的志向不能实现，不如寄身江湖，无拘无束】。

124 　　从字里行间可以看出，米芾对他新的任命有些心灰意冷。涟水位于淮河北岸，距离润州正北一两百公里，但是此处偏陋荒疏，多盐滩，又容易遭受自然灾害，再加上吏治难于管理，让这段赴任之路更加漫长了。涟水偏居海隅，文化凋敝，令人不快。事实上，根据米芾下面的这封信札，涟水所能提供的不过是来自福建（闽）的水手和从山东半岛飞越黄海而来的蝗虫：

6.《庄子集释》，卷三十一，1031-1032。

涟，陋邦也，林君必能言之。他至此见，未有所止，蹄涔不能容吞舟。闽士泛海，客游甚众，求门馆者常十辈，寺院下满，林亦在寺也。莱去海出陆有十程，已贻书应求，倘能具事，力至海乃可，此一舟至海三日尔。海蝗云自山东来，在弊邑境，未过来尔。御寇所居，国不足，岂贤者欲去之兆乎？呵呵！甘贫乐淡，乃士常事。[7]

【涟水是个鄙陋的地方，林先生一定已经告诉您了。到目前为止，他仍然没有找到一个地方居住，水坑不能容纳一艘船（地方小，容不下大的事物）。自闽而来的水手多得惊人，经常有几十人来找住宿之处，寺庙里都挤满了人，林也住在寺中……听说蝗虫从山东越洋而来，到了弊邑边界处，但它们没有飞过来。"国不足"指在此处宜居的地方实在有限（因此蝗虫都犹豫着不飞过来）。这是否预示着一位贤者即将离开？呵呵！享受贫穷，在平淡中寻找乐趣，这些不过是士人的常态罢了。】

这里这位急于离去的贤人当然是指米芾自己了。然而事实证明，米芾在涟水熬了三年，这给了他足够的时间去"甘贫乐

7.《德忱帖》（台北故宫博物院藏），为米芾著名的《草书九帖》之一，现有更详细的讨论。《故宫历代法书全集》，3:42-45。德忱极有可能是现已遗失的米芾《家计帖》中所提及的葛蕴（字叔忱，1063年进士）之兄。葛氏家族居于丹徒（润州地区）。《京口耆旧传》，卷一，13a-1a；《至顺镇江志》，卷十八，22a。"林君"或是指林希。曹宝麟先生明确指出米芾"国不足"一句引自《列子》，指的是古代郑国的荒年。《中国书法全集》，38:497。米芾的"贤者欲去"巧妙地暗合列子离开郑国。《列子集释》，卷一，1；葛瑞汉所译《列子集释》一书，17。

淡"[8]。米芾在涟水度过的三年实际上相当于流放生涯。从这一时期无数的诗歌、信札以及其他书法作品中，我们很明显可以觉察到米芾的思乡情绪。他建造了一间名为"瑞墨堂"的书房画室，其后面是洗笔濯砚的洗墨池。他搜罗、收藏奇石，建亭台楼阁，又以奇特的名字为其命名，比如"宝月观"，[9]这就是他对涟水的回应了。米芾这一时期的诗和词描写的多是幻想的世界，其所处的严酷现实环境则在诗词中难觅踪迹。特别是这里夜晚的景象，皓月当空，万般事物在月亮的魔力下闪着银光，米芾把平平无奇的涟水转变成了风景迷人的永恒之地，而他自己也变成了另一个时空的人。

125

在这种情况下，米芾的想象力就成了一种强大的优势，能够为他自己、也为那些欣赏他这种特立独行之风格的人创造引人入胜的内在世界。米芾有两位性情相投的友人，他们对艺术和鉴藏同样十分热爱，相同的志趣为三人的深厚情谊奠定了基础。其中之一是刘泾（1073年进士）。刘泾是一位颇有名望的文人，又擅长书画，曾受王安石提携。和米芾一样，刘泾也是一个雄心勃勃、颇具传奇色彩的人，他在北宋官僚体制中非常

8.《安东县志》这一地方志书（卷八，2b-3a）记载，元祐年间（1086—1093）米芾在涟水为官两年多，但这明显有误。根据一本南宋时期镇江地方志书记载，公元1100年，米芾仍在涟水。《嘉定镇江志》，卷十，7a。
9.《宝真斋法书赞》，卷二十，292-293。《安东县志》，卷十五，1b-2a。《英光堂帖》早期拓本的米芾第九件信札对"宝月观"有描述。该帖在《中国书法全集》一书37:221处有图片复制。

努力进取，却常遭排斥，仕途委曲。[10]然而最能反映米芾在涟水的行迹与个人发展的是他与另一人的情谊，这个人便是薛绍彭。相较于米芾和刘泾，薛绍彭的性情要温和得多。作为世家子弟，薛绍彭在艺术和收藏方面与米芾爱好相同。[11]他尤其擅长鉴赏晋代书法，米芾视他为书画鉴赏方面的知音。薛绍彭的书法呈现出一种平淡冲和、不浮躁的风格（图47），观其书可强烈地感受到自王羲之至唐代的书学正统、晋唐古法，以至于在北宋晚期尚意的个人主义语境中似乎显得不合时宜。但米芾很欣赏薛绍彭的这一点，因为米芾知道，薛书精湛的笔法和朴素的审美观是建立在他对早前书法真迹的细致研究之上的。这种风格来自一种严谨的追求，对此米芾也完全理解。

米芾与薛绍彭情谊之重常常体现在二人对书艺的切磋和研究中，其书信往来多是交流此类信息。尽管米芾的书画鉴藏活动在其到涟水任职之前的几年里也并不少，但如今这令人压抑的新环境无疑会促使米芾在古代艺术品中寻求解脱。米芾在涟水写给薛绍彭的一首诗，充分体现出内心世界的富足：

10.《宋史》，卷四百四十三，13104-13105。邓椿，《画继》，卷三，16。米芾的书法和著作中大量提及刘泾其人，流传最广且最生动的描述，出现在《书史》一书的25b-27a，在这一段的结尾处是一些诙谐的诗句，如"唐满书奁晋不收，却缘自不信双眸。发狂为报綦龙子，不怕人称米薛刘"，这实际上宣告了米芾、刘泾、薛绍彭作为收藏家和鉴赏家的共同使命。

11. 薛绍彭是薛向之子（《宋史》，卷三百二十八，10585-10588），薛颜（953—1025，《宋史》，卷二百九十九，9943-9944）的曾孙。根据陶宗仪著作记载，薛绍彭自谓"河东三凤后人"，这三凤指薛元敬、薛收、薛德音，这三位都是唐初名人。《书史会要》，卷六，18a。

老来书兴独未忘，颇得薛老同徜徉。

天下有识谁鉴定，龙宫无术疗膏肓。

淮风吹戟稀讼牒，典客闭阁闲壶浆。

吟树对山风景聚，墨池濯研龟鱼藏。

珠台宝气每贯月，月观桂实时飘香。

银淮烛天限织女，烟海括地生灵光。

携儿乃是翰墨侣，挟竹不使舆卫将。

象管钿轴映瑞锦，玉麟棐几铺云肪。

依依烟华动勃郁，矫矫龙蛇起混茫。

持此以为风月伴，四时之乐渠未央。

部刺不纠翰墨病，圣恩养在林泉乡。

风沙涨天乌帽客，胡不东来从此荒。[12]

【我现在老了，但对书法的兴趣还没有减退，幸而有薛老你同我一道徜徉于书艺之中。天下有识之士，谁能鉴定真伪？纵使龙宫之中也无法医治病入膏肓之人。风从淮河上吹来，摇动衙门里的戟，官府里事务和诉讼不多，负责接待的官员关上门，闲来无事饮酒浆茶水。面对山林，各种景象汇集在一起，在堂前的聚墨池里洗砚台，惹得池里的鱼儿和乌龟躲了起来。珍珠台上的珠光宝气每每穿透月亮，宝月

12.《书史》，33a-b。关于诗中意象，段成式的《酉阳杂俎》中描述过昆明龙宫和神奇药方，卷二，12a-13a。"壶浆"这一典故出自《孟子》，形容百姓用箪盛饭，用壶盛汤来欢迎他们爱戴的军队，理雅各（James Legge），《中国经典》，2:170。神仙织女被迫与牛郎分开，之间隔着一道银河，一年方可见一次面，这难免令人联想到米芾在涟水期间孤寂、与世隔绝的处境。"玉麟"可能指得是镇纸一类的事物，"棐几（Yew table）"一词，系米芾借用自《王羲之传》中"见棐几滑净，因书之，真草相半"，《晋书》，卷八十，2100。烟华、龙蛇都是与中国书法有关的物象。

陌前嶺躋攀困竄到新

此畫之永巍巍石城出步

步松径引青霄层萬楹

下俯二川境玉墨連金鴈

西軒列阡輪畛青城與

47 薛绍彭,《云顶山诗卷》，出自"四诗帖轴"，作于1101年，北宋。手卷局部，纸本墨迹，26.1×303.5cm。台北故宫博物院藏。

雲頂山詩

山歷眾峯首寺占紫雲

頂西遊金泉来登山緩

歸輪昨暮下三學出谷

己延頸山名高匃外回首

观中的桂花成熟，偶尔散发阵阵清香。淮河闪着银光，照亮了天空，阻挡了织女，海上薄雾笼罩大地，生发光辉。我的儿子们如今在文章书画方面大有进步，伴我纵情翰墨，庭院里修竹环绕，省去了车轿和卫兵。象牙制的毛笔、金银镶嵌的卷轴与绚丽的锦缎交相辉映，麒麟和榧木做的几桌摆好，展开白纸。缕缕轻烟轻柔地环绕盘旋，便有了笔底龙蛇飞舞。我将此爱好作为清风明月之伴，常年欢乐不尽。刺史不能为我纠正翰墨错误，皇恩浩荡让我养在这林泉之乡。风吹起漫天沙尘，戴乌帽的名士何不到东方来一趟，与我在这荒远之地见一面？】

米芾作诗最突出的功力不在于抒情，而在于他能够将辞藻、对偶句串联起来，同时又保持押韵，在这些方面米芾具有突出的才能。这些词句结构严谨，读来朗朗上口，往往能掩饰住内容上的跳脱和荒谬，呈现一种滑稽有趣之感。尽管在这一语境中，这种滑稽很大程度上是以米芾的孤独为代价的。在诗中，米芾扮演起了"典客"的角色，这是负责从官方层面迎待宾客、照顾朝廷来访的高官要员，而薛绍彭作为"部刺"本应行使监察之职责，但这位地方检察官在诗中的任务却是纠米芾的书画之误。可惜部刺没来，典客落单，只能闭阁闲居，手里空捧着奉"客"的壶浆。这里用了一个特别巧妙的典故，米芾将薛绍彭带回了晋朝，让他扮演王述的角色，而自己则扮演王羲之。当王述被任命为扬州刺史将去就任时，他前往各地与地

126

方官员告别，但路过会稽时，故意没有拜访王羲之便离去。[13] 在涟水陋邦，只有月亮每晚把这里变成米芾想象中的神仙住所，所幸还有书法给米芾以慰藉，让他释怀。昆明湖的龙宫中藏有仙方三千，但只有目光敏锐如米芾和薛绍彭两人，才能真正探知其中奥秘。

这里的模式早已有之，鉴赏家或其鉴赏力"自成一家（exclusiveness）"，让人回忆起米芾十年前流传于京城的那首诗。然而，米芾以往还可以相对无忧无虑地自我吹嘘，如今却已不似旧日光景了。现在，他的书画鉴藏成了与两位好友之间的私事，即使并非别有用心，他笔下的笑话、用典和奇思妙想的隐喻中也总有那么一丝严肃的意味。这种严肃源于对时间流逝的感知，对生命可能是一场徒劳的认识，而且其在书法艺术历史评论的发展初期就有所呈现。对此，米芾寄给薛绍彭的另一首诗作了很充分的表达。与此前类似，该诗的语气是荒谬的，但表达的观点是坚定的：

> 薛书来云"购得钱氏王帖"，余答以李公炤家二王以前帖，宜倾囊购取。寄诗云【薛绍彭寄来一封书信，称自己从钱勰那里购得王（羲之）书迹。我回答他说李公炤（李玮）家藏的一轴较"二王"更早的墨迹值得倾囊购取。然后我给薛绍彭寄诗】：

13.《晋书》，卷八十，2100，刺史（Regional inspector）在北宋时已经成了虚职。想要了解这一职位的更多信息，可参考贺凯（Charles O. Hucker）的《中国古代官衔辞典》（*A Dictionary of Official Titles in Imperial China*），504,558。

欧怪褚妍不自持【欧阳询书法怪异，褚遂良书法妍媚，都不够自我克制】，

犹能半蹈古人规【尚且有一半心思去遵循古代书家的规矩】。

公权丑怪恶札祖【柳公权书法丑怪，堪称拙劣书法的鼻祖了】，

从兹古法荡无遗【自此古法荡然无存】。

张颠与柳颇同罪【张旭癫狂，罪名与柳公权一样】，

鼓吹俗子起乱离【教坏凡夫俗子，离乱古法】。

怀素獠獠小解事【怀素这个南蛮不通事理，不解书法之道】，

仅趋平淡如盲医【如盲医一般追求"平淡"之法】。

可怜智永砚空白【可怜智永和尚，徒劳无功空研墨】，

去本一步呈千嗤【离开根本一步，就遭到诸多嘲讽奚落】。

（米芾原注："法帖所载可见"）

已矣此生为此困【噫！我这一生都耗费在翰墨上，深陷其中】，

有口能谈手不随【嘴上说得清，手却不相应】。

谁云心存乃笔到【是谁说只要心在笔就会相随的】，

天工自是秘精微【天工，也即天然的技巧，本就是最微妙的秘密】。

二王之前有高古【二王之前更有先贤高古之气度】，

有志欲购忘高赀【想要购买，却忘了价格有多高】。

殷勤分治薛绍彭【恳切地叮嘱薛绍彭】，

散金购取重跋题【花重金买来，重新题跋】。[14]

薛绍彭来信宣称新购得王羲之书法，促使米芾写下这首诗。本着胜人一筹的精神，米芾借由此诗让大家知道，他的兴趣在于最终能获得一幅卷轴，即他曾在检校太师李玮家见到的那卷《晋贤十四帖》，上面有比王羲之更早的十四位晋代书法家的作品，米芾称之为"高古"。接下来的问题变成了如何获得这样的高古之作——无论从物质层面还是从艺术层面。

米芾这首诗歌的基本主题，是后世书法的创作离本源越来越远。他从初唐书法家欧阳询和褚遂良开始点评，这两人的书法作为典范呈现出两种截然不同的风格：一位书风峭劲有力、严谨工整，另一位书风怡然自适、遒媚飘逸。尽管两人有不同之处，但都被认为是王羲之的追随者，只是从其学书模范这里选择了不同的方向，或如米芾所言，偏离了"古法"。然而，在晚唐书法家柳公权所处的时代，书法已经跨过了一条界线。如果说欧阳询书法的"怪异"尚可接受，那柳公权的楷书

14.《书史》，33b–34a。诗中第九行和第十行提及智永和尚，米芾自称藏有智永的一方砚台，由于智永和尚曾不断研墨，以致砚台呈凹形，这也证明了智永勤学苦练书法，功力深厚。《书史》，29b；《中国书论大系》，4:368，《海岳名言》。诗中"法帖"应指《淳化阁帖》，但米芾具体所指尚不清楚。《淳化阁帖》中所集智永法帖仅为一书信（《代申帖》，又称《还来帖》，卷七），似是被误作王羲之书；此帖世多论为差误，有人也将帖中落款识作"智果"，而非"智永"。《书道艺术》，2:189。米芾针对此淳化阁帖的跋文，即《跋秘阁法帖》中，曾对《阁帖》作尖锐批评，尤其讽刺"以俗人学智永为逸少"（第一章，注释12）。《淳化阁帖》里集的所谓智永法帖或许就是本诗米芾心中想到的"帖"，他此处指的应该也是该帖。米芾在本诗第十三行提出的问题指的是柳公权，柳公权曾在回答穆宗皇帝（公元820—824年在位）问题时，讲到"用笔在心，心正则笔正"。《宣和书谱》，卷三，出自《中国书论大系》，5:92。

则过度了，丢失了根本和基础。同样过分的还有张颠，或称张旭（约700—750年）。米芾现存一幅作于涟水任上的书法作品很贴切地为上面这首诗作了注脚。这幅作品名为《草圣帖》，命名此帖之人若非愚钝，就是有心讽刺，因为"草圣"是张旭的另一美称（图48）：

　　草书若不入晋人格，辙徒成下品。张颠俗子，变乱古法，惊诸凡夫，自有识者；怀素少加平淡，稍到天成，而时代压之，不能高古。高闲而下，但可悬之酒肆。嗣光尤可憎恶也。

　　【如果一个人的草书并没有进入晋代人的格调，它就成了低劣的作品。疯癫的张旭，那个粗俗的家伙，变乱了古人的笔法，颇能煽动一些凡夫俗子（站起来跟随他），其实没有几个人能够真正理解。怀素添加了点"平和轻淡"，稍微达到了一点自然的程度。但时代反对他，以至于他无法真正实现"高古"。高闲和他以后的书法家的作品顶多可以挂在酒馆。嗣光的书法尤其可恶。】

　　草书传统有两个基本的历史变化。第一次发生在公元四世纪，在王羲之所处的时代背景下，发展出了"今草（modern cursive）"。四百年后，随着"狂草（wild cursive）"的出现，草书又发生了划时代的变化。狂草书的出现与张旭有着莫大关系，他是杜甫笔下著名的"饮中八仙"之一，其人精神饱满，任情肆意，酒醉之后更是癫狂，趁兴挥毫泼墨以释放能量。据传，有时他甚至把自己散乱的头发浸入墨汁中用头书写，酒醒后，张旭看着自己用头写的字，得出的结论是神异所致："以为

神，不可复得也"。对于张旭狂草书创作背后的灵感，更世俗的解释则不可避免地涉及外部刺激因素，诸如受挑夫挑着重物又要保持平衡的启发，或者观看公孙大娘舞剑器而有所领悟。[15] 不管张旭的灵感来源是什么，其面貌都与之前王羲之的草书传统截然不同，这种明显的区别使中田勇次郎等人将张旭视为发生在公元八世纪中国一场艺术革新运动的领袖之一。[16] 以张旭为引领，僧人怀素（725?—785?）、高闲、瞽光等都是著名的狂草书法实践者。

通过对比孙过庭作于公元687年的传世名迹《书谱》（图49）和由公元十一世纪一位擅长草书的佚名书家誊写的《古诗四帖》卷轴，传统今草与狂草书的区别就显而易见了。《古诗四帖》其中两首是庾信（513—581）的作品，另两首是谢灵运（385—433）的作品（图50）。《古诗四帖》卷曾被认为是张旭所作。但最近有学者指出，其中有一首诗的文字变更或许反映出北宋早期的文字避讳，从而确定了该卷创作日期应不早于公元1012年。[17] 这就很能印证我们的想法：毕竟，尽管米芾矛头直指张旭，但其不满之处实则是针对张旭的追随者的。

15.杜甫，《饮中八仙歌》，《杜诗详注》，卷二，80-85。《续书断》，卷一，出自《中国书论大系》，4:403-404。《宣和书谱》，卷十八，出自《中国书论大系》，6:147。

16.中田勇次郎，《唐代革新派的书法》。

17.徐邦达，《古书画伪讹考辨》，94-98。（徐邦达举出断定上限的确证，为《步虚辞》第十一行第四字"丹水"的"丹"字，依据《庾开府集》各种刻本，本应为"玄"字，改为"丹"字应是宋人避所谓赵氏始祖"玄朗"讳。——译者注）启功，《旧题张旭草书古诗帖辨》。由于《古诗四帖》在徽宗《宣和书谱》中有记载，并被归于谢灵运名下，则此书法应不晚于十二世纪早期就已出现。该卷更有可能是创作于十一世纪上半叶。《宣和书谱》，卷十六，见于《中国书论大系》，6:99。

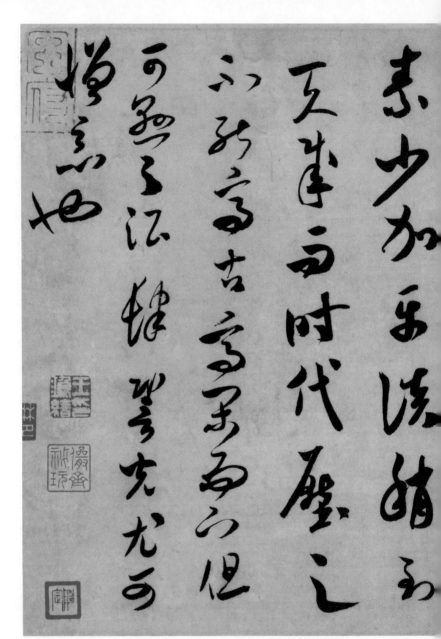

48 米芾，《草圣帖》（又名《论草书帖》、《张颠帖》等），约作于1097—1099年，北宋。

册页，纸本墨迹，24.7×37cm。台北故宫博物院藏。

学书以入君人格

弼法本必以古修

子实古法奉书

凡夫自子浅者惟

49 孙过庭,《书谱》, 作于687年, 唐朝。手卷局部, 纸本墨迹, 26.5×900.8cm。台北故宫博物院藏。

49

草敬種之又云子敬心之錘

法錘備於此矣得見之者

子敬書當自有別此法精熟池水

盡墨俟之直人說之善也東

必海之乃拖法此錘之云如

寄之者擅鬆去染於寄而觀

孙过庭的书法呈现出初唐的严谨和精确，历代草书多以之为取法范本。其形式规矩正统，每一字的省减缩略均符合草法，整体结构和谐，同时运笔爽利而流畅，字与字之间少有连带。孙过庭一丝不苟地保持着每个字的完整性，从而使《书谱》节奏保持均匀。正是因为每一个字结体严谨整饬，每一列互不侵犯，进而全篇书法呈现出强烈的垂直流动感，使得其通篇行笔都如平稳的溪流般神秘奥妙。相比之下，《古诗四帖》则像火箭弹爆炸一样冲击着观众的感官，其单字大小不一，差距极大；字形往往夸张变形，有几处字形甚至变得极其狭窄。更常见的是，其章法曲折激烈，强调横向的穿插，以至于打破了竖列的边界。"狂"的意思是行为无常，而这种不可预测性正是书家的追求。孙过庭的《书谱》展现了正统的合宜与控制，而《古诗四帖》则展现了一种原始的、不受拘束的能量。

狂草书的魅力在于它的原始天真。在一个由严格的行为规范所统治的社会里，人们对那些存在于无数学问规矩和礼制之下的东西——人的原始本性——有着强烈的迷恋和真诚的渴望。艺术家通过狂草书法，尤其是在酒醉之后的落笔少了世俗束缚的时候，恰可以窥见这种本性。但狂草书也有令人不安的地方。首先，真正纯粹的混乱状态是可怕的，这与精英士大夫所代表的文明统治模式是公然对立的。第二，从自然和自发产生的意义上讲，特别是当有特定的观众和市场对这种新鲜且令人兴奋的书法表现形式有一种接受期待之时，野性也并不一定总是意味着真实。

这些担忧出现在了北宋后期对张旭的书法批评中。苏轼和黄庭坚都谨慎地强调，张旭的狂草书是建立在正统书学研究和实践的坚实基础之上的，若非如此，他的大胆实验将是不可接

受的。此言的证据是一块刻有张旭真书（正楷）的石碑，即其作于公元741年的《郎官石记》，该书法被认为是唐代法度的典范（图51）。[18]苏轼将其博大、纵逸的结构描述为"简远"，并与晋代传统联系起来，称张旭"作字简远，如晋、宋间人"。黄庭坚干脆称此书法"唐人正书，无能出其右者"。[19]从这两位宋代大家的评论中我们可以明显地看出《郎官石记》的重要性。该作品证明了张旭深谙传统规矩和章法，世人也就因此认可了张旭非传统的草书。有张旭的追随者或冒充者模仿其书法作"狂怪字"，黄庭坚以能辨别这类伪作而自豪，他所凭借的正是伪作缺乏这些规矩和章法。苏轼和黄庭坚都极力强调张长史纵然酒酣不羁，但挥毫落墨时点画都得其所宜，这正是张旭和其追随者之间的差别。后来的追随者只顾模仿张旭书法的"狂"，书写时"有意而为之"，而非以正统书学的坚实基础为根基，做到自然生发、从容落笔。苏轼和黄庭坚对张旭的评价中最奇特的一点，就是二人都强烈暗示晋代古法和二王传统是张氏书法

18.郎官是郎中（相当于正司长）和员外郎（相当于副司长）官职的总称。石碑原是为了纪念当时填补郎官职位的六十一人而立，记录了其名字。《书道全集》，8:100-103。

19.苏轼，《书唐氏六家书后》，《苏轼文集》，卷六十九，2206。黄庭坚，《题绛本法帖》，《山谷集》，卷二十八，10b-11a。

方法的重要组成部分。[20]

　　仅仅把张旭与狂草等同起来是不够的，因为这阻碍了任何在他的狂草书中探究正统问题的尝试。但张氏追随者的轻率之举，也的确可以从令人眼花缭乱的《古诗四帖》（图50、52）中看出。对于此件书法作品，读者若想有完整的体验，必须阅读诗歌文本。以下是庾信《道士步虚词》十首诗中的第一首：

　　　　东明九芝盖，北烛五云车【东明仙人的九芝辇，北烛仙人的五云车】。

　　　　飘飘入倒景，出没上烟霞【飘着飘着就进入了倒景，在烟霞间出没穿梭】。

　　　　春泉下玉溜，青鸟向金华【春泉流下一条碧玉般的小溪，青鸟向金华殿飞去】。

　　　　汉帝看桃核，齐侯问枣花【汉武帝查看仙桃核，齐景公询问枣花的情况】。

　　　　应逐上元酒，同来访蔡家【人们应该一起造访蔡经家，

20. 黄庭坚，《跋翟公巽所藏石刻》，《山谷集》，卷二十八，20a；《跋周子发帖》，卷二十九，17a-b。苏轼，《书唐氏六家书后》。苏轼曾于公元1085年为一帖王羲之书迹题诗，该诗概述了米芾在《草圣帖》中所表达的态度。诗的开头是这样的："颠张醉素（怀素）两秃翁，追逐世好称书工。何曾梦见王（羲之）与锺（繇），妄自粉饰欺盲聋。"《题王逸少帖》，《苏轼诗集》，卷二十五，1342-1343。但总的来说，苏轼对张旭的狂草书也有积极的评价。黄庭坚毫不吝惜对张旭的赞美之辞，认为几百年来仅有三人参透草书的奥秘，一人是张旭，另外两人则分别是怀素和他自己，"数百年来，唯张长史、永州狂僧怀素及余三人悟此法可"。《跋此君轩诗》，《山谷集》（《别集》），卷十一，10b-11a。也可参考傅申的《黄庭坚草书》。

追求上元佳节的美酒】。[21]

这首诗表面上记叙了仙人在天上恣意的旅行，实则是在庆祝酒醉所赋予人的灵感。诗中充斥着神话中的人物和场面。人们不需要知晓其中所有的人物和典故就能欣赏和体验这生动的画面与景象，无疑是书家选择这首诗的原因。上下阅读着每一栏文字，会让人产生一种乘坐仙人的云辇遨游倒景，抑或如西王母的青鸟飞至汉武帝（公元前140—前87年在位）金华殿般的感觉。《古诗四帖》书法中一些值得注意又略显自负的构思，体现为诗中"翻滚过山车"（roller-coaster）式的流动之态，特别是对诗中定向词位置的有意布置，促使人们意识到书法与实际物理维度的对应。"东"字在诗的右上方起始处，而"北"字（北烛名字的一部分）则在此列的另一端，这很难说是巧合。第四和第五列又恰好分别以"上"字和"下"字起始。在接下来的一首诗中，"北"字和"南"字又在顶部毗邻而居。诗中"出"、"没"二字也可能是有意为之，"出"字用墨浓重，但很快至第三列末尾"没"字就转成轻淡的"飞白"效果（图52）。此帖也许还有其他文字游戏。这恰是被米芾讥讽"可悬之酒肆"

21.庾信，《庾子山集》卷五，5a。诗中"东明"指夏启，传说为天界四明公之一。北烛是中国古代的神仙。倒景是指月亮和太阳之上的境界，在离地面四千里之外，因日月之光都是从下面照过来，因此这里的景象是颠倒的。青鸟是西王母要来汉武帝宫中的先兆和信使。诗的下一句就讲到了武帝，他从王母娘娘那里得到了四个仙桃，吃完后把仙桃核都留了起来，王母却告知他仙桃三千年才结一次果。齐国君主齐景公问晏子（晏婴），有一种枣树长在东海，只开花却不结果是什么原因。因此有"齐侯问枣花"一句（《古诗四帖》将庾信诗歌中的"枣花"写作"棘花"。——译者注）。道教人物蔡经是一个以后注定要成为神仙的平民，另一位道教人物王远预知此事后，曾住在蔡经家度化他。

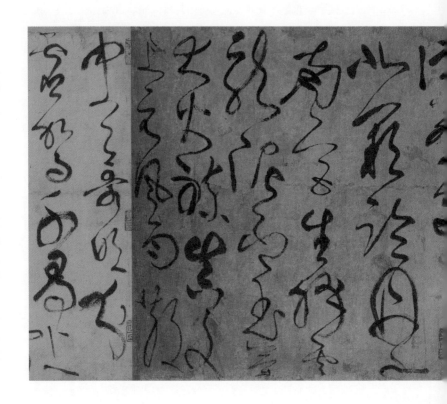

⑩ 佚名，《庾信和谢灵运诗四首》(《古诗四帖》)，作于十一世纪，北宋。手卷局部，五色笺墨笔，29.1×195.2cm，自右向左。辽宁省博物馆藏。————

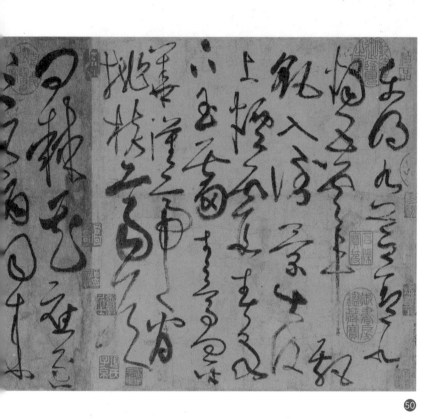

张旭，《郎官石记》，作于公元741年，唐朝。拓本局部，原书图片摘自
《中国美术全集》之《书法篆刻编》，3:120。

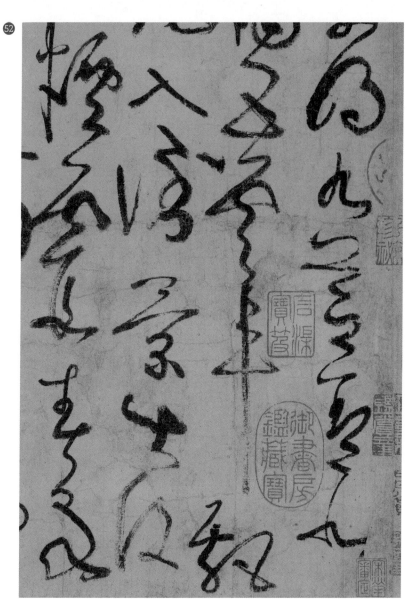

52 《草书四帖（庾信和谢灵运诗四首）》局部，"出没"二字在此图中右起第三列最后。

的书法作品。毫无疑问，如果以此帖作为当地烈性酒的广告，是再合适不过的了。

苏轼、黄庭坚、米芾可能会喜欢《古诗四帖》，但却不会认真对待它。书家那夸张且毫不隐晦的手法在米芾看来就是"俗子"之举。具有讽刺意味的是，米芾的《吴江舟中诗》很容易让人联想到这种狂草书（事实上也确实如此[22]），但这并不是我们所见到的米芾作于涟水任上的那种书法。在涟水，米书发生了一个重大的变化。此时的米芾在痛苦中转向书法，又在书法中寻求一个新的个性形象，一个通过引用"古法"来对抗蛮夷之地和书法研习困境的个性形象。此时米芾该怎么做呢？在张旭和他的追随者之间划清界限显然是行不通的。古法不仅需要存在，而且还必须加以强调。带着这个使命，米芾开始重新审视草书传统。

我们对米芾在涟水期间所作书法的理解，很大程度上源自一套南宋时期收集的他的书法作品，名为《草书九帖》。[23]这些草书作品作为一个整体，生动地展现了米芾是如何与周围环境

22.傅申、中田勇次郎，《欧米收藏中国法书名迹集》，1:140。

23.此九帖名称取自米友仁对其真伪考证的跋文，且原跋文就在卷轴末尾处。原来九帖中的两帖现在已经散佚。尽管如此，由于整幅卷轴都被收录在文氏家族于十六世纪集刻的《停云馆帖》中，所以其原貌仍清晰可见。余下的七帖草书目前分别由台北故宫博物院和大阪市立美术馆收藏，同时，米友仁的鉴定跋文藏于大阪市立美术馆。《米芾》，1:212-215,2:44-57。更多关于南宋时期对于米芾书法的收藏和编辑，参见石慢《恪尽孝道的米友仁》一文。从内容上看，《草书九帖》几乎都可以追溯到米芾知涟水军时。中田勇次郎首先提出了所有九帖草书都作于涟水的可能性，他的理论在一定程度上来自对整体风格一致性的鉴别（《米芾》1:215）。我在文中支持中田勇次郎的这个观点。另一种观点见曹宝麟，《中国书法全集》，38:471（在《张颠帖》这一标题下）。

和谐相处的。米芾在写给刘泾和薛绍彭的诗中不断地表达着思乡之情，慨叹没有访客登门。上文引用的那封寄给润州一位熟人、开玩笑提及蝗虫犹豫着不飞过涟水来的《德忱帖》就是一个例子。另有一些草书书札专注于书法，其中最重要的是《草圣帖》（见图48、53）。此帖格外清晰、突出地呈现了九件草书作品的整体风格。米芾的涟水书札内容中描述了新的审美立场，而《草圣帖》正可被视作与这一新审美立场相对应的视觉图式。

与《古诗四帖》形成鲜明对比的是，《草圣帖》写得慢而有节奏。字与字互不相连，笔尖一般谨慎地保持中锋，使文字显得华贵、大方、圆润。低调含蓄中透出活泼与生气：所书之字通过微妙的平衡而相得益彰，创造出好似华丽舞蹈般的运动变化。这些特质在前两列的一处细节中得到了详细诠释："不入晋人……"和"下品，张颠……"（图53）。右列的每一笔都如同丝绒一般。米芾一丝不苟地保持字间距匀称，"晋"字起笔时，顶部的横划抬高，让人的目光得以温和地从上面的"人"字落下，从而确保连续性。与此同时，视觉上和谐一致的"人"和"人"微微向左拉，产生一股能量转移的潜流：韵律的共鸣。"不"和"人"都是简单的汉字，笔画很少，而当米芾在相邻的一列中写到相同位置时，出于有意或无意，他很轻快地写下了两个同样简单、视觉上相似的汉字："下品"。这两个字虽不连续却是掷地有声，形成一股左右抗衡的力量，如同赛场上的对手般，用以对抗向左倾斜的"不入"，不同列的文字间因此产生了更多的力量。也许这种微妙的对比是为下面两组文字作铺垫。接下来的对比是字义层面的：在"晋人"的正对面，我们看到的是"张颠"二字，写得极为优雅而谦恭。

《草圣帖》就是米芾对"高古"的展示。"高古"是一个相对而言的术语，这种书法风格需要进一步的分析，以确定米芾在具体文本和语境中传达的意思。然而，我们最初关注的不是某个特定的书学范本，而是这种书法风格所代表的个性形象。对此，最好的诠释出现在上文所引米芾信札中的一句简短而重要的话："甘贫乐淡，乃士常事。"在涟水，米芾渴望扮演一个"无怨无悔"地接受命运的文人。这又使我们想起韩愈宽慰孟郊所言：大凡物不得其平则鸣，只不过现在放肆呼喊的场景不是在山林中罢了。在这种不平衡的状态下，米芾通过追求"平淡"来达到平衡与秩序。此时他抛弃了无拘无束的生活方式，退回到道德操守的茧房中，而道德操守的范式是由古代的正统观念所定义的。

虽然关于"平淡"及其各种相关术语本书已多有涉及，但其对米芾的重要性使我们有必要对其显著特征做一个小结。[24] 若不是就这个术语的字面意思，而是考究"平淡"的概念史，则最初出现在道家经典《道德经》和《庄子》中，书中将"道"本身描述成无味的存在，其平静而淡泊，沉默而无

139

24.关于"平淡"及其在宋代诗歌中的地位，可参考横山伊势雄（Yokoyama Iseo）的《关于宋代诗论中的"平淡之体"》和齐皎瀚（Jonathan Chaves）的《梅尧臣与早期宋诗的发展》，85页及其后。齐皎瀚的研究令我获益匪浅。

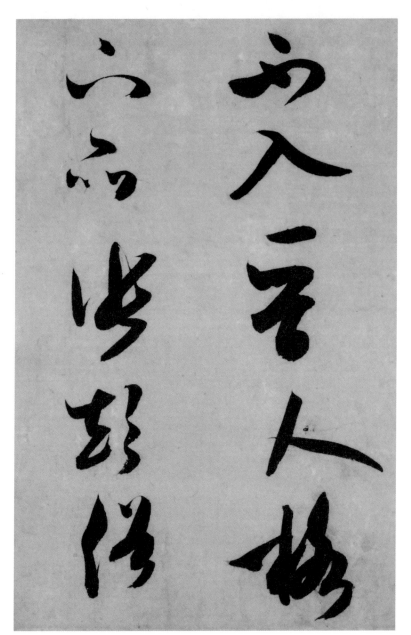

而入一言人悔
亦而出彭得

为。[25]正如齐皎瀚观察到的，这是一个典型的道家范式，在这一范式中，那些看似虚无的品质作为绝对属性被赋予了积极的价值。平静和淡泊意味着和谐——在道的空虚中，所有的事物都均衡、和谐地发生发展。这样，世间高士就有一个共同点：其品性根源于虚静恬淡，因而可以做出平衡与和谐的判断。三国时期魏国（220—265）学者刘劭的《人物志》中有一段描述很好地说明了米芾在涟水试图模仿的人物形象。齐皎瀚对这段话的翻译是："一个人的品质中，最珍贵的是平衡与和谐。平衡和谐的品质，必须是平和、淡泊、无味的。也正因如此，这样的人能够在同等程度上发展五种美德（勇，智，仁，信，忠），并灵活地变通转化以适应环境。因此，在观察一个人并判断其品质时，必须先考察他是否是'平和淡泊'的，然后才是考察他的智慧【原文为：凡人之质量，中和最贵矣。中和之质必平淡无味，故能调成五材，变化应节。是故观人察质，必先察其平淡，而后求其聪明】。"[26]

刘劭在道家模式上增加了一层儒家的道德外衣。纵然如此，一切事物在"平淡"的平衡和谐中沿着其自然进程流动运转的观念仍然沿袭了下来。因为"道"讲求无味、平静、淡泊，与文人们摒弃骈丽的声律与华丽的辞藻、追求以质朴的文体表达深刻的思想和感受的做法相契合，所以十一世纪中期的文人，诸如欧阳修、梅尧臣等人认识到平淡之中暗含着适用于文

140

25.《道德经》第六十三章："为无为，事无事，味无味【做不需要采取行动的事情；追求不需要参与的事物；品尝没有味道的东西】。"刘殿爵译，《道德经》，124。《庄子集释》，卷五，457："夫虚静恬淡寂漠无为者，万物之本也【空虚、静止、清澈、沉默、无动于衷，就是万千事物的总根源】"，齐皎瀚，《梅尧臣与早期宋诗的发展》，117。
26.刘劭，《人物志》，卷一，1b。齐皎瀚，《梅尧臣与早期宋诗的发展》，118。

学表达的潜在模式也就不足为怪了。换句话说，这一模式完全符合古文运动的诉求：内在价值高于外在价值，内部的实质与本性高于外部的表象与技巧。我们在苏轼对陶渊明诗歌的评论中可以清楚地看到这一点。在先前所有的诗人中，与十一世纪的"平淡"联系最为频繁的就是陶渊明。苏轼曾说过："吾于诗人，无所甚好，独好渊明之诗。渊明作诗不多，然其诗质而实绮，癯而实腴【我没有特别喜欢的诗人，唯独喜欢陶渊明的诗。陶渊明的诗表面上质朴简练，实则绮丽优雅；表面上清瘦，实则丰腴】。"[27]在苏轼看来，"平淡"的质朴乏味仅限于表面，实则里面蕴藏着丰富的内容。在另外一处苏轼写道："所贵乎枯淡者，谓其外枯而中膏，似淡而实美……若中边皆枯淡，亦何足道【干枯平淡最可贵之处，是外表枯萎但内里丰润，看起来平淡无奇，但实质上华美动人……如果内外都干枯平淡，还有何值得评论的呢】？"[28]

141

　　的确，在最初应用于文学批评时，"平淡"用于形容从内到外干枯或空洞的诗歌，似乎具有贬义。锺嵘（公元六世纪初）所作《诗品》的序言中写道，永嘉年间（307—313年），诗人们对黄老之学的推崇，使其"稍尚虚谈，于是篇什，理过其辞，淡乎寡味【永嘉时诗人偏向于乏味。彼时，他们的诗歌在内容上过于铺陈义理，超过了文辞本身，从而晦涩难懂，使诗歌内容变得无比贫乏】"。[29]这就引出了平淡美学的一个重要争论点。这

27. 苏轼之弟苏辙在《子瞻和陶渊明诗集引》中援引过苏轼这一段话，《栾城后集》，卷二十一，出自《苏辙集》，1110。苏辙的这篇序言作于1097年。
28.《评韩柳诗》，《苏轼文集》，卷六十七，2109-2110。
29. 锺嵘，《诗品》，卷一，1b。齐皎瀚，《梅尧臣与早期宋诗的发展》，116，翻译时稍作修改。

智永,《真草千字文》，公元六世纪，隋朝。手卷局部，纸本墨迹，日本小川家
（Ogawa Collection）藏。

个争论点将"平淡"在艺术中的应用与其在哲学话语中原本的含义区别开来。道的空虚和平淡不足以应用于艺术。借用公元三世纪一位评论家的话，道的本质是根本的虚无，然而对于扎根于现象世界的宋代儒家学者来说，平淡的诗歌必须在一定程度上呈现出平淡的人格所结出的良好果实，即一定是存在着某些实质性的东西。因此，我们发现在宋人对平淡美学的定义中，"藏而不露"的观点是一个关键的元素。陶渊明的诗在质朴表面的掩盖之下，其内在实质可能不明显，但肯定是存在的。

　　"平淡"一开始并没有精确对应的风格特征，但却在实践中不断发展出自身的特色。而进一步说，这些特色通常与古代相关。当然也有例外，尤其是在诗歌领域，但无论如何，很明显，平淡概念的基础要义——简单和质朴，也都可归属于古代的品质。[30] 这一点在书法领域尤其明显，我们不难发现"平淡"及其相关术语经常用来形容唐代以前的书法作品。例如，苏轼曾将公元六世纪传承王羲之书风的重要人物僧智永（永禅师）

142

30.梅尧臣评价一位友人写的诗时将其描述为"平淡"（梅尧臣诗中有"作诗无古今，唯造平淡难"一句。——译者注），"像古代音乐"。苏舜钦也将平淡与古代音乐，至少是琴瑟演奏的音乐联系在一起（苏舜钦《和绮翁游齐山寺次其韵》中有"重以平淡若古乐，听之疏越如朱弦"一句。——译者注）。在欧阳修和梅尧臣之前，韩愈和王禹偁（954—1001）都喜欢用"古淡"这一形容词。梅尧臣还将"平淡"追溯到中国古代诗歌总集《诗经》。齐皎瀚，《梅尧臣与早期宋诗的发展》，114-123。

比覬孔懷兄弟

以況孔懷兄苟

交友投分切磨

交發投分切磨

㊹

的书法与陶渊明的诗歌进行对比分析。智永《真草千字文》的一处细节可以印证苏轼的评论（图54）。"永禅师书，骨气深稳，体兼众妙，精能之至，返造疏淡。如观陶彭泽诗，初若散缓不收，反复不已，乃识其奇趣【永禅师的书法骨气深厚而沉稳，其书体博采众长。但在笔法精到的同时，意外地创造出了疏淡之感。这就像阅读陶彭泽的诗一般。乍一看似乎是散乱松懈，但经过一次又一次的观察，就会认识到它的奇趣】。"[31]

此外，苏轼在其他作品中评价古代书法家锺繇和王羲之的书法——在这一语境下可以认为是对所有魏晋书法的总体描述——"萧散简远"。他写道："妙在笔画之外"。[32]对于宋朝文人而言，晋代书法有一种干净简洁之美，笔法流畅，书写时虽稍有变化调整，但结字洗练萧疏，这种朴素反而增强了书法的美感。正如苏轼所揭示的那样，只有反复观看才能领会到那些被掩盖的妙处。苏轼认为书法的复杂性是客观存在的，但这种复杂精妙是自然生发的过程，非人力所能及。萧疏与平淡之美就存在于这样一个悖论之中：色彩恰是在最暗淡的地方显得更明艳，而滋味恰是在最微妙的时候变得更浓郁。

这些都是米芾在涟水期间希望自己的书法能传达出来的品质。为了实现这一目标，他选择了已知最早的信札书法作品作为临摹范本。当代学者启功敏锐地观察到，《草书九帖》代表了米芾对章草（草稿草书）书法的尝试。[33]章草是草书的一种早期形式，源于汉代快速简捷书写文字的实际需要。关于它在宋代的发展以及可能存在的解读等细节问题，尚有诸多含糊不

31. 苏轼，《书唐氏六家书后》。
32.《书黄子思诗集后》，《苏轼文集》，卷六十七，2124。
33. 启功，《论书绝句》，72。

明之处。然而，米芾涟水所作书法中，确乎常见一些粗矮、省略字，笔画简短，收笔之处偶尔爆发张力，且有明显摒弃竖栏连字的趋势。王羲之的晋代前辈们曾广泛实践这种章草书法形式，这些都微妙地表明了米芾对章草的兴趣。作于涟水的《草书九帖》中《吾友帖》的风格和内容证实了这一点（图55）：

> 吾友何不易草体? 想便到古人也。盖其体已近古，但少为蔡君谟脚手尔! 余无可道也，以稍用意。若得大年《千文》，必能顿长，爱其有偏倒之势，出二王外也。又无索靖真迹，看其下笔处。《月仪》不能佳，恐他人为之，只唐人尔，无晋人古气。[34]

> 【我的朋友，为何不改变你的草书形式呢? 如果你能改易，我相信你其后就能达到古人的水平和境界。如今你的书法形式已经接近古人了，但稍稍有些蔡襄书法那般"脚和手"之感。还需我多说吗? 最近你开始用意于书法。如果能获得赵大年的《千字文》，那你将毫无疑问地在短时间内取得突破，我爱其书偏倒之势，此非二王传统之所有。而且，没有索靖的真迹了，你只要看每一个笔画的起笔就知道了。《月仪》不可能是真迹，恐怕是他人仿作，只可能是唐代书家仿的，没有晋人高古之气。】

米芾否认索靖（239—303）真迹的存在，但这位章草大师的名声本身就表明这里真正讨论的话题不是改易张旭的狂草书——这大概无讨论余地——而是改易被广泛认为是准绳

34.后世有多种法帖将《月仪》拓本归作索靖笔迹。

55

米芾,《吾友帖》, 约作于1097—1099年, 册页, 纸本墨迹, 26.8×43.3cm。日本大阪市立美术馆藏。

的"二王"草书传统, 而这一传统在十一世纪下半叶最突出的代表是比米芾长一辈的蔡襄。我们从别处得知, 赵令穰手里的《千字文》是公元八世纪的书法家锺绍京所作, 锺绍京是三国时期魏国著名书法家锺繇 (151—230) 的第十代后人。[35] 米芾的意思是说, 这处锺绍京的真迹比那些作伪的索靖书法更有价值, 主要是因为它具有二王传统之外的品质。

　　这明显是对二王传统的重新评价, 其影响我们将在下一章中加以讨论。现在, 我们只要认识到米芾并不是在否定二王传统, 相反, 他追求的高古精神与晋代相关, 而他正在将自己的追求推进到同时代人几乎知之甚少的领域, 这就足够了。上面米芾送给薛绍彭的那首诗就已经提出了这个主题 ("二王之前有高古"), 诗中指的是李玮家藏手卷上的晋代十四位书法家作品。十有八九, 米芾选择效仿的正是这幅价值连城的众先贤书迹手卷。正如诗中所写的那样, 原作并不在米芾手中, 但据推测, 他将一份细致的摹本带到了涟水。

146　　李玮家的《晋贤十四帖》手卷早已遗失, 因此我们无从知晓是哪一位先贤影响了米芾在涟水的书法创作。或许也没有具体的书学范本, 晋代书法整体的高古气息已经足以鼓励米芾去探索章草这一书法形式。然而, 确实有一件令米芾赞叹不已

35.《书史》, 10b。

的重要书法作品可能已经对他的书法产生了直接影响，这就是
王羲之的《破羌帖》（又称《桓公至洛帖》）。此帖为九行字的
信札，米芾赞其为"天下法书第一"（图56）。[36] 米芾赞扬二王
传统之外的书法，却又以王羲之的书法为范本，这似乎有些矛
盾，但也有一种可能的解释：虽然王羲之通常与今草（modern
cursive），即由章草发展而来的草书风格联系在一起，但这两
种书法形式之间的界线并不总是很清楚。对于王羲之来说这一
点无疑更是明显，他的许多重要作品都是以章草形式写就的。[37]
这件如此重要的作品现如今仅存石刻拓本，其中有原作的石
刻拓本，也有米芾临本的石刻拓本，纵使米芾如此推崇这一信
札，现存的石刻拓本都未能呈现特别清晰的墨迹原貌。尽管如
此，石刻这一模糊的形式仍然呈现出《破羌帖》与米芾《草圣
帖》有趣的相似之处。这一点在米芾临摹的《破羌帖》中呈现

36.《海岳名言》，出自《中国书论大系》，4:368。《宝章待访录》，27。《书史》，
7b。《宝晋英光集》，卷六，7a-b；卷七，9a-b。后两处参考文献分别是题
赞和跋文。前者（即《破羌帖赞》。——译者注）藏于北京故宫博物院，《中
国书法全集》中有相应的图片38:325-327，而后者（即《跋王右军帖》。——
译者注）的拓本见于《群玉堂帖》，《中国书法全集》亦有相应的图片38:322-
324。米芾与《破羌帖》的关系在雷德侯《米芾与中国书法的古典传统》一书中
有详细记述，81-83。

37.尤其是王羲之的《十七帖》，《书道全集》里有相应的图片，第四卷，图版
46-57。

玄雲溝出極以然主流与

撑破兒深、重而憨

寫之主睡好及鹿藷炙

燃淚滅公戲眠宴之為

自當來之於古焂㝠

戲史人第主高此祖

繞如王浮堂笑怖汪清口

而色云以云局實

得更为明显：该帖起初笔画匀称，但随后逐渐转变，行笔略微加速，至结尾尤甚。

这种视觉上的相似之处远非确定的结论，事实上，这也是表明《破羌帖》对米芾潜在影响的唯一证据。米芾从未在其任何可追溯到涟水的书法作品中提到它，而且从各种迹象来看，直到数年后米芾才获得这一书迹。[38]尽管如此，米多年来想方设法获取《破羌帖》，足见他对该帖有所了解。正如对待李玮家的《晋贤十四帖》一样，米芾很可能保留了自己的见解。米芾对《破羌帖》这一信札的理解，以及高度重视此帖种种之理由，使得人们对此帖之于米芾书法的潜在影响这一问题格外感兴趣。米芾写道："一日不书，便觉思涩。想古人未尝片时废书也。因思苏之才《桓公至洛帖》，字明意，殊有工，为天下法书第一【我一天不写书法，就觉得思路堵塞了，想来古人练书勤勉不会浪费任何时间。由此我想起苏之才收藏的《桓公至洛帖》，字迹表达了王羲之的思想，功力不凡，应该算是天下第一的书法作品了】。"[39]

此书法传达出的意趣是什么呢？王羲之听说东晋大将桓温

38. 米芾为《破羌帖》作跋的时间是公元1103年（见注释36）。在跋文中，他描述了苏氏家族早许诺将此帖让与他，但后来被宗室赵仲爰购得，米芾不得不以高价从赵氏手中买回，却发现原帖已经被赵仲爰使人重新装裱过，旧有题跋被庸工损坏了。米芾现存的一封名为《适意帖》的书信，可以追溯到公元1103—1104年，也提到了《破羌帖》（台北故宫博物院，台北，《故宫历代法书全集》，2:154-155）。米芾在此信中提到，自己花了十五年的时间才获得这一卷信札。米芾与此帖的关系与纠葛，差不多限于1088—1103年这段时间。最后一处证实米芾在公元1103年购得此帖的证据，见于黄伯思的《东观余论》，卷二，1b-2a，其中直接说明米芾在那年春天购买了这幅书法。米芾在《适意帖》中提到黄伯思通晓书法。
39.《海岳名言》，出自《中国书论大系》，4:368。

（312—373）收复旧都洛阳，内心是非常愉悦的，又知悉新近受命担任军事指挥官的谢尚（308—357）似乎疾病好转，内心宽慰，这正是此书法之笔意了。正如雷德侯所描述的，从《破羌帖》的内容和主旨中我们可以知晓，米芾最欣赏此书法的一点在于该帖直接、诚实地表达了王羲之的感情。当信札展开的时候，米芾有没有觉察到王羲之落笔之手逐渐变得急促？随着书写这一行动与书家本人心意相通而生发出自然的节奏，米芾有没有感受到王羲之在书写节奏变换中表达出来的喜悦呢？

147　　《破羌帖》有力地说明了平淡美学中的悖论，也就是影响米芾涟水时期书法创作的根本矛盾。梅尧臣主张陶渊明的"平淡"，他写道："诗本道情性，不须大厥声"。[40]《破羌帖》用书法体现了这一原则：表面上安静自持，仅仅是一封书信，但米芾声称自己于笔触之间洞悉了王羲之的每一点思想和情感。这种无形之"质"定义了王羲之的美德。同样，在《草圣帖》中，米芾可能试图向世人传达这种蔽而不彰的美德印象。在离开润州之前，米芾写给吕大防的诗中还有"愿披向龟鉴，大叫出肺肝"之语。而在涟水，米芾觉得这一声呼叫应该是典雅的、无声的，所以他躲在一扇不透明的屏风后面，因为他知道应该如此呈现给世人一副平淡的外表。然而，米芾要竭力展现的却并非他的内在本质，此举恰好背离了自己的初衷。

　　一百三十年以后，南宋收藏家、鉴赏家岳珂在整理编纂米芾散佚书法方面发挥了重要作用。他曾获得一幅米芾的诗歌手

40.梅尧臣，《答中道小疾见寄》，《宛陵集》，卷二十四，15b-16a。齐皎瀚，《梅尧臣与早期宋诗的发展》，124。

迹，这首诗经米友仁鉴定为其父所作《道林诗》。道林大概指的是现在湖南长沙以西的道林寺，我们且相信米友仁的鉴定是正确的，则根据此诗，可大致将米芾在这座南方城市的早期行迹追溯到十一世纪七十年代的后半段。然而，在这首短诗之后，米芾注明是在涟水"涟漪瑞墨堂书"。这一矛盾之处让岳珂感到困惑，他似乎从来没有考虑过米芾可能会改写二十多年前的一首诗，他认为也许米友仁的鉴定被错误地从其他来源挪过来，附在了这首诗后。当然，我们今天没有办法解开这个小谜团，这首诗太微不足道，不值得太多关注。不过，岳珂的评论还是很有意思的，因为他早在二十多年前就曾到过涟水，对这首诗中所描述的景象与自己在当地所见之间的差异感到不解。米芾的诗和岳珂的大部分题赞如下：

陟巘不自期，孤云挂松顶【当我爬上小山时，没想到松树顶有一朵孤独的云】。

一揖不相期，飞云无留影【连一句问候都没来得及，飞云散去，不留痕迹】。

云已去，泉更长【云已散去，溪水长流】。

云泉毕世友，相得每相忘【云与溪流是一生的朋友，彼此理解，却总是忘记对方】。

予开禧丙寅以南徐庚吏被檄犒师，宿泗至于涟漪。荒垒颓垣中，有十数立石，皆灵壁，奇甚。狐榛兔葵芜秽埋没，或指谓予曰：此瑞墨堂故基。后二十三年而得此帖于京口，道林在三湘间，岂涟漪别有其名耶？极目莽苍，又岂云泉松阴随时变迁耶？不然则友仁之鉴定或在他帖，而此诗非

道林之真耶？……赞之以传疑焉：

> 赞曰：道林之名，予不得而知。云泉松石之胜写于涟漪，必其地之景物足以称其诗也。今其陈迹杳然，已无复遗，予盖尝登瑞墨之基，渺一境之陂陀，皆平芜与荒畦，又恶睹所谓毕世相忘之奇，泉邃云归，松桥斧随。[41]

【公元1206年，我在南徐（润州）任管理粮仓之职，奉命给军队送粮。我在泗水上过了一夜，到了涟漪。在断壁颓垣之间，有十几块立着的岩石，它们都是灵璧石，甚是奇特，可惜如今埋没在荒凉的灌木丛中，无人关注。有人指着此处荒地对我说："这是瑞墨堂的旧址。"二十三年后，我在京口（润州）得到此帖。但道林是在三湘地区（环绕长沙），涟漪怎会有此别名？我目力所及之处尽是贫瘠的乡野，怎么会有孤云、溪流、松阴？事物随着时间的推移而变迁。*不然的话，就是米友仁此处的鉴定来自其他书法作品。如果是这样，那么这首诗就不是真正的"道林"……我作一段题赞来表达我的怀疑：

> 道林这个名字，我不是很清楚。米芾描写涟漪的云泉松石之胜景，则此地定有这番风景使他在诗歌后题"涟漪瑞墨堂书"。如今，这些陈迹已经消失，几乎什么都不剩了。我曾登上瑞墨堂旧基，凝视着大地起伏的轮廓，并没有见到米芾提及的那般云泉世友、相得相忘的奇景。溪水已逝，云已重回栖息之地，松树被斧头砍下，变成了桥梁。】

41.《宝真斋法书赞》，卷二十，292-293。

*此句意或为：孤云、溪流、松阴这些东西怎么会随着时间的推移而变迁呢？——译者注

当然，岳珂关于景象随着时间的推移而发生巨大变化的解释并不能令人信服，尤其是米芾在自己的书法作品中还证实了涟水是荒芜鄙陋之地。米芾为这首诗所题"涟漪瑞墨堂书"，不管怎么解答这首诗的标题方面的疑问，很明显，岳珂发现了但却不能理解的，正是米芾的理想与现实之间存在的差距。一首以道家超然物外的态度写就的诗，可能也很好地反映了人们对无法回避的人间烦恼、世事纠葛的关切。正如一种力求"平淡"的风格出现，其背后也蕴藏着表象之下那焦虑不安的心态，而这似乎是与"平淡"的本意背道而驰的。米芾在涟水时期的书法正是北宋士人自我意识的一个缩影，它呈现出这种自我意识与难以企及的"回归自然"的目标之间的辩证关系。这一矛盾冲突的成果，就存在于中国艺术史上任何艺术家笔下那些最引人入胜的作品之中。

自
然

北宋之后，朝代更迭。数百年以后，著名书法家、画家徐渭（1521—1593）对包括米芾在内的历代大师的作品作了一个扼要的评价。徐渭称赞米芾书法具有崇高的气质，并认为这是他人所无法企及的，但他对米芾书法中的不调和感到困惑：米书时而雅致，时而粗糙，相比之下，黄庭坚的书法风格则相对统一。[1]徐渭的评论无关乎艺术质量，而是关于风格，这就反映出想理解一位具备风格意识的艺术家是多么复杂的一件事。因为一般艺术家会遵循一致的创作路径或有序发展的风格，这些艺术家的成长道路是可以预见的；而想要理解像米芾这样的艺术家则不然，人们必须破译一幅由米芾个人的决断所构成的地图，而这些决断的精确轮廓在很大程度上是难以预测的。这就是米芾许多现存作品的创作日期至今仍存在争议的主要原因。

米芾的书法具有多样性的特点，这种多样性在十一世纪九十年代表现得尤为明显。米芾在这一时期不断进行修补、探索和调整，他笔下的个人风格在更高层面的架构中交替出现和消退。然而，正如徐渭所言米字"生熟不匀"那般，这种多样性也是有问题的，因为风格的自觉和所谓"尚意（ideas）"，往往是与书法中的自然理想相对立的。"意"代表着主观的努力与塑造——但如果一个人更偏向"心"而非"手"，则会丧失天真之趣。有趣的是，当以"意"统领书法时，其结果反倒很可能是导致对自然的关注。这种关注不仅出现在北宋后期，而且在从欧阳修到苏轼乃至后世的艺术理论之争中占据了主导地位。

"自然天成"逐渐成为米芾最关心的问题，甚至可以说是贯穿他一生的一个主题。例如，他早期沉迷晋代书风，很大程

1.徐渭，《评字》，《徐文长逸稿》，卷二十四，1b。

度上是因推崇公元四世纪书法家落笔之自然率真。此外，米芾那伴随其困顿仕途的自由纵逸之书风，与他对张旭狂草传统的批判，一道彰显了他对于自然的追求。但直至《草书九帖》之后的某个时间，米芾的书法才契合了"自然"的修辞。米芾书中之"意"变得不是那么一目了然；他的手与笔变得从容适意，或者至少看起来是这样。这是米芾书法的一个重要转变，至此其对自身的认识和评价更加深刻，这从他写给一位未具名友人的信中可见一斑：

> 学书来，约写过麻笺十万，布在人间。老来写益多，特出少年者，辄换下也。每以新字易旧札，往往不肯，盖人不识老笔乏姿媚，乃天成入道。老来作书有骨格，不专秀丽，浑然天成，人眇能识，往往多以不逮少小。[2]

> 【从学习书法到现在，我大概用了十万张纸，现如今这些作品散布在人间。但随着年龄的增长，我的书法水平变得更加出色。每当我看到年轻时的作品，就立即尝试用一些新作替换掉旧时书法。然而，人们通常不允许我这样做。他们没有意识到，我年老时的作品减少了妍媚、优雅的神态，却是自然的。我晚年的书法有骨格，不在文雅秀丽的表象上下功夫，很少有人能体会其中的浑然天成之感，人们还误认为我最近的书作不如年轻时好。】

151

2.公元十七世纪张丑的《真迹日录》中记录有一段米芾自述，米芾叙述了自己早年书法的发展及其与李邕的相似之处。见第一章，注释58。这段自述应为米芾《学书自叙帖》的延续部分。不过，该书作者省略了两处引用之间的一小段话。

米芾所谓年老时的书法，以及与这种风格的出现高度相关的其个人境遇，将是本书下一章的主题。但此处可以用一幅作品作为极好的示例，只要一瞥其中细节就足以证明这种转变的深刻意义。这张快速写就的短笺《紫金研帖》就是缺乏姿媚气质的书法例证（图57；也可参考图71）。此帖极少在意单个笔画和文字是否得当，在某些地方笔画合为难以区分的墨迹，比如"紫"字。帖中文字偶尔会出现失衡和形态欠佳的情况。通帖看起来不仅草率，而且，与二十年前的《张季明帖》（见图30）等早期作品相比，尤其显得有悖于一般人的审美。不难理解，米芾书法的浑然天成之境界并不是适合所有人的。

　　是什么导致米芾书法产生这种转变？要探究这背后蕴藏的观念，必须从米芾自己的作品开始：米芾书法理论框架的构建过程始于涟水，此后持续发展并到达顶点，为评价米芾晚年书法提供了相应的批评模式。其中，涟水之后的一件作品因其鲜明的审美价值与批评论述而显得尤为突出，这就是米芾的《海岳名言》。然而，作为《海岳名言》的引子，我们需对"平淡"的一些问题进行重新的思考。坦率地说，米芾在涟水时期草书中所实践的某些美学元素是互相矛盾的。认识这些矛盾、了解米芾在采纳和拥抱"自然"之路上如何消解这些问题，是描述他书法转变的第一步。

152

　　读者可能已经确定，在某种程度上，本书第四章可说是对米芾"平淡"风格这一普遍观念的控诉。事实上这个想法并不新鲜。徐复观指出，董其昌在三百多年前就得出了这一结论："米云：以'势'为主，余病其欠'淡'。淡乃天骨带来，非学可及。内典所谓无师智，画家谓之气韵也【米写道，'结构力（势）'在书法中起着最重要的作用，但我对他缺乏'平淡（淡）'感到不

57 米芾，《紫金研帖》，作于1101年之后，北宋，册页局部，纸本墨迹，28.2×39.7cm。台北故宫博物院藏。"紫"字位于右上。全帖可参考图71。———————

满。自然结构（天骨）将平淡发扬光大，这不是可以学习的东西。这就是佛经所说的并非从老师那里获得的知识，画家们称之为'气息共鸣（气韵）'】。"[3] "天骨"可能指一个人所写文字的基本构成——即个人风格减至不可再细分的层面，或者虽经后来的沉淀、积累和变换，仍保持相对稳定的部分。它的字面意思是一个人出生时的骨骼结构，延伸意思是一个人的基本个性和品质。董其昌所言米芾书法不平淡，是因为他这个人不平淡。总的来说，我同意董其昌的观点，并在文中以大量资料来展示米芾真正的不淡之"淡"。但我们必须区分作为属性的"平淡"和作为风格的"平淡"。平淡作为一种风格，尤其是在书法中，自然会倾向于一个固定的定义：晋代书法很好地诠释了"平淡"之义，简朴、节奏均匀、平和、沉静。董其昌在批评米芾书法时心中就是这样一番图景，大概是想到了文献中记载的魏晋风流，而不是现实中米芾在涟水的作品。然而，平淡作为一种属性，从定义上就无法进行任何类似这样的描述。正如"道"一样，它是虚空的、暗淡的、无形的。把这种虚空与一种特定的风格联系起来是一种便利之举，这种方式赋予无形之物以有形之质。其内在矛盾与老子《道德经》开篇第一句所说的"道可道，非常道"在本质上是一样的。

3. 董其昌，《容台别集》，卷五，8b-9a。徐复观，《中国艺术精神》，413。

紫金研吾屬其子

入棺吾今得之不以

斂傳世之物也豈

作为一种属性，平淡不是体现在风格方面，而是体现在塑造风格的方法方面。在这一点上，"平淡"与"自然"的概念实际上是可以互换的，自然是指在平衡状态中自发地出现或生发的事物，所以它被诗歌领域所认可。梅尧臣为宋朝早期诗人林逋（967—1028）的诗集作序时曾写道，林逋"顺物玩情为之诗，则平澹邃美"。[4]齐皎瀚指出，梅尧臣很可能是受到了《庄子》中一段话的影响，在这段话中，天根向无名人请教如何把天下治理好的问题，最终得到了以下建议："汝游心于淡，合气于漠，顺物自然而无容私焉，而天下治矣【让你的心灵在平淡恬静中徜徉，将你的灵魂与广漠浩瀚融为一体，顺其自然，不给任何个人观点和主张留下空间，那么这天下就可以治理好】。"[5]这里的关键词是"顺物自然"，是对自然的推崇和追求，自然意味着不事雕琢，在诗歌中，这一点最常见的表现就是避免使用华美的、矫饰的辞藻。技巧无处可寻，必须自发地出现。因此，当王蕃寄信与黄庭坚切磋诗文、求教学问时，黄庭坚是这样答复的：

> 所寄诗多佳句，犹恨雕琢功多耳。但熟观杜子美到夔州后古律诗，便得句法简易，而大巧出焉。平淡而山高水深，似欲不可企及。文章成就，更无斧凿痕，乃为佳作耳。[6]

4.梅尧臣，《林和靖先生诗集序》，《宛陵集》，卷六十，1b-2b。齐皎瀚，《梅尧臣与早期宋诗的发展》，58,117。
5.《庄子集释》，卷三，292-294。华兹生（Burton Watson），英译本《庄子》，90-91。齐皎瀚，《梅尧臣与早期宋诗的发展》，117。
6.《与王观复书》，《山谷集》，卷十九，17b-18a。杜甫于公元765年至768年在四川夔州。杜甫在长江峡谷中夔州这个令人生畏的荒凉偏远之地度过的时光，也被普遍认为是杜甫最多产和最有创造力的时期。

【你寄给我的诗中有许多佳句，但我不喜欢你多精雕细琢。在诗歌创作中，你只需要充分熟悉杜甫到夔州后所作古律诗，学得其简易的句法，进而简易中所含"大巧"就能由内而外自然生发。优秀的文章貌似平淡，实则高深，人们希望模仿古人，但这技巧不是通过追求就能获得的。在文学造诣中，当没有斧凿痕迹时，才会有真正的佳作。】

陶渊明、杜甫等诗人那未经雕琢的词句透出一种引人入胜的简洁和坦率，但人们通常忽视的一个事实是，使用"非诗意"的语言同时也会令人难以理解。这有助于解释梅尧臣写给晏殊（991—1055）的一首诗，诗句与他对林逋的描述相呼应，声称作诗时"因吟适情性，稍欲到平淡"，但又描述了自己措辞生硬，"刺口剧菱芡"。[7] 更早之前，韩愈曾言贾岛（779—834）在其诗歌中多用"狂词"，而"往往造平淡"。[8] 齐皎瀚对"狂词"如何与"平淡"风格保持一致表示困惑。蔡涵墨（Charles Hartman）就同一问题解释说，这两种风格的并列体现了韩愈的诗歌风格观念中兼收并蓄的精神，可以包容截然不同的两极。然而我认为，这种矛盾的根源恰恰在于我们自然而然地倾向于将"平淡"视为一种定义明确的风格。当我们不通过这相关联的两个字"平"与"淡"去理解"平淡"，而是从"自然"

7. 梅尧臣，《依韵和晏相公》，《宛陵集》，卷二十八，10b。齐皎瀚在《梅尧臣与早期宋诗的发展》一书中有翻译，114。
8. 韩愈，《送无本师归范阳》，《五百家注昌黎文集》，卷五，12a。引自齐皎瀚《梅尧臣与早期宋诗的发展》一书第120页。也可参考蔡涵墨的《韩愈和唐朝对统一的追求》第271页，以及宇文所安的《韩愈和孟郊的诗歌》第224-225页。

的角度去加以感知和理解时，矛盾就消解了。令人困惑的是，公元十一世纪作为一种风格的"平淡"经常被认为是如今的样子，即我们以今人的视角看待古人的平淡之风，差别在于我们只是研究它。宋朝的诗人可并非如此，他们不得不为如何运用"平淡"而绞尽脑汁，因此对于他们而言，"斧凿的平淡风格"在措辞上是矛盾的。苏轼在给其侄的一封信中再次提出了这个问题：

> 二郎侄：得书知安，并议论可喜，书字亦进。文字亦若无难处，止有一事与汝说。凡文字，少小时须令气象峥嵘，彩色绚烂，渐老渐熟，乃造平淡。其实不是平淡，绚烂之极也。汝只见爷伯而今平淡，一向只学此样，何不取旧日应举时文字看，高下抑扬，如龙蛇捉不住，当且学此，只书字亦然，善思吾言。[9]

> 【二侄：我收到了你的信，知道你一切都好。你的讨论读起来很有趣，你的书法也有所进步。你的（散文）写作似乎没有问题，但有一件事我想告诉你。说到写作，一个年轻人应该努力使自己的风格高尚而大胆，使其感觉丰富而绚烂。年龄越大，越成熟，就创造了平淡。事实上，这不是平淡，而是"绚烂、丰富"的高级阶段。今天，你所看到的只是你伯父（我）的作品的平淡阶段，你就直接学习这种风格。你为什么不看看我早年准备考试时写的东西？它们高低起伏，顿挫跌宕，就像无法抓住的龙蛇。这是你应该学习的。书法也是这样。好好考虑我说的话吧！】

9.《与二郎侄书》，《苏轼文集》，补遗附录卷，卷四，2523。

苏轼的这段话，充分暴露出以往书论中非常罕见的自我意识与风格选择之间的难题。苏轼的侄子效仿他的伯父，这显然是可以接受的，但没法效仿的是伯父渐老渐成熟的人生阶段。因此苏轼勉为其难地告诉侄子要顺从自然的规律。这一举动恰好可以看出，儒家正统的准则甚至已经延伸到了发扬人的本性这样的问题上。苏轼没有指出他的侄子在风格上模仿他这位大名鼎鼎的伯父所存在的问题，他似乎认为是理所当然的，也并不关心侄子这一代人的经历与他年轻时的经历其实各不相同。他认为人生都是渐老渐熟乃造平淡，青春的活力减退后，平淡就会自然地发展起来，进入老年时就会变得平静。整个问题在于，"平淡"作为一种可识别、有明确定义的风格，是允许人们回避这个有机发展的过程就可以直接感知到的，但在某种意义上，这个发展过程本身又恰是对"平淡"本义的嘲弄。苏轼试图解释这一点。一个人不用真的去刻意创造平淡，而只是需要不断地发展、纠正自己，平淡就自然而然地生发了。

虽然情境不同，但这一论点的主旨可以在米芾涟水时期的书法上得到印证。像苏轼的侄子一样，米芾一开始就塑造了平淡的美学风格。但在涟水时期之后，他改变了策略。早在涟水时就已经有迹象表明，米芾开始越来越多地认为"平淡"是与"自然"紧密相连的。例如在《草圣帖》中，我们可以发现"自然"与"平淡"的联系，其中说"怀素少加平淡，稍到天成【怀素将'平淡'加入书法创作，稍微达到了'自然天成'】"。但正如米芾写给薛绍彭的一首诗中所提到的那样，此时的米芾仍然缺乏一种自信，而这种自信是想要充分拥抱自然之美时所必需的：

已矣此生为此困【噫！我这一生都耗费在翰墨上，深陷其中】，

有口能谈手不随【嘴上说得清，手却不相应】。

谁云心存乃笔到【是谁说只要心在笔就会相随的】，

天工自是秘精微【天工，也即天然的技巧，本就是最微妙的秘密】。[10]

自然（naturalness）和天工（natural skill）之间有一个重要的区别。天工只是创造出杰作的先决条件。正如米芾自己也承认，他的心和手之间存在着一定的距离，但仍然致力于将自己的手提升至优秀的水准。不管出于什么原因，米芾在离开涟水之前，还没有准备好接受《庄子》中的那位无名人"顺物自然"的建议。离开涟水之后，米芾接受了书法创作顺应自然的意愿，这就是对米芾后期书法风格最重要的诠释。

海岳名言

在米芾大量的艺术著作中，最著名的是他的两本书画史学著作——《书史》和《画史》，二者可能都成书于公元1103年至1105年之间，《书史》前身应为米芾作于公元1086年的《宝章待访录》。这两部书都不是正式的史学著作，而是包罗了个人回忆的所见所闻、实际书画收藏、审美判断、奇闻轶事和诗歌。在书中，米芾一方面讲述自己作为收藏家和鉴赏家的经历，另

10. 见第四章注释14。一些版本记载的gong字，是"公（lord）"，而非"工（skill）"，一字之差，对这句话的解读则完全不同。我的选择是基于相对可靠的《书史》文本和首都图书馆所藏南宋版本的米芾《宝晋英光集》，两者均为"工"字。

一方面对上述相关问题进行多方面的评论。米芾其他的书画评注则散见于书信、诗歌、便笺中，有的留存于世，有的作为拓本保存在法帖集刻中，有的则记录在目录和文学典籍中，其中包括米芾的《山林集》遗存。在以上这些艺术遗珍中，还有一处充分体现米芾智慧的佳作没有得到应有的重视，那就是他以《海岳名言》为题发表的一系列评论。事实上，《海岳名言》是米芾美学思想最鲜明的体现。[11]

《海岳名言》最早著录于公元1144年左右张邦基的《墨庄漫录》。张邦基介绍了这一文献，且称赞米芾"得古人玄妙"。《海岳名言》是米芾的得意之作：这是两个精彩的手卷，包含一系列的笔记，米芾用高丽纸写就，赠予其同时代人张大亨。[12] 手卷上没有创作日期，但内在证据表明作于公元1102—1103年。[13]

11.世人并不总是把米芾的名言看作智慧之源。清代《四库全书》的编纂者甚至认为，米芾对早期书法家直言不讳的评价是一种诽谤和自我推销。《四库全书总目》，958。《海岳名言》最常见的版本可见于黄宾虹、邓实选编的《美术丛书》。此外至少还有两种注释版本：一种是中田勇次郎所著，收录在非常实用的《中国书论大系》丛书中；另一种是沙孟海所著，附有曹宝麟的补充说明，重印于《中国书法全集》丛书《米芾》的第二卷（第38册）中。这里引用的是中田勇次郎的《中国书论大系》版本。

12.张邦基，《墨庄漫录》，卷六，1a。

13.这一说法的依据来源于米芾最年幼的儿子米尹知（一作友知，尹智），尹知生于公元1084年，约公元1103年去世。另一个参考依据是许将（1037—1111）。尹知自幼习书，深得米芾喜爱，赞誉他为"能书儿"，又提及其令小尹知自己代笔来书碑的情况，这说明米芾写《海岳名言》时，尹知至少已经十五六岁了，米芾在书中这样写道："门下许侍郎尤爱其小楷，云每小简可使令嗣书之，谓尹知也。"这一提及儿子的方式也暗示了米尹知还在世。许将于公元1102年农历五月被任命为门下侍郎。最后一个证据是文中提及王羲之的《破羌帖》（《恒公至洛帖》），看来米芾写《海岳名言》时，《破羌帖》还在他人手中。公元1103年农历三月，他为《破羌帖》作跋赞，最终确认该帖归于自己手中。这就意味着《海岳名言》是在这个日期之前写就的。

米芾在第一卷里表明他写作此书的目的，是为书法创作提供具体建议。他抨击了自古以来使用间接表达和抽象隐喻（"如龙跳天门，虎卧凤阙"）谈论书法的做法，又批评了书论中追求华丽辞藻的行为。由此我们可以认识到，米芾在涟水时期的书法创作也是这样严肃认真的。尽管如此，这些评论本身少有内部的条理。因此，本书将其作为主要的资料来源，来对米芾后期的书法理论进行一种广义的讨论和说明。

《海岳名言》和米芾后期作品中最突出的是关于自然的修辞。最常用来呈现自然这个概念的术语是"天真"。"天"指的是宇宙的自然过程或秩序。"真"是天的属性。有一件重要的书法作品被米芾贴上了"天真"的标签，那就是颜真卿的《争座位帖》，米芾形容透过这幅作品可想见颜真卿"忠义愤发"（图58）："顿挫郁屈，意不在字，天真罄露"。[14] 这是说颜真卿这幅作品忠义之气横溢，顿挫起伏而又迂回曲折，不在意字的工拙，因此尽显天真。《争座位帖》是颜真卿写给他的对手、官员郭英乂（卒于公元765年）一封信的手稿，信中颜真卿愤怒地抨击了郭英乂罔顾朝廷礼仪规制，抬高宦官的座次。[15] 这一件书法作品以生动的笔法直白有力地传达了颜真卿的刚正不阿，因而在公元十一世纪广受赞誉。不过，这却是颜真卿的书法中几乎唯一一件能得到米芾称赞的作品。

《争座位帖》正好契合米芾关于"自然"的论述，因为它标志着米芾的价值观与同时代人有了明显的分歧。欧阳修的推动，确立了颜真卿的刚毅精神和他雄强有力的书法形式之间不

157

14.《书史》，19a。

15. 砚文，《颜真卿的〈争座位帖〉》。倪雅梅，《苏轼临〈争座位帖〉》（*Su Shih's Copy of the Letter on the Controversy over Seating Protocol*）。

可分割的联系，称其"书如忠臣烈士"。相反，当米芾观看颜真卿的书法时，他感到正如面对着两位高大的战将："铁柱将立，杰然有不可犯之色"。[16] 这里对颜真卿书法的评价还多是描述性的，而不是批判性的，但通常情况下，米芾针对颜真卿的书法批评是非常尖刻的，而且原因总不外乎是出于一件事：颜书缺乏"自然"。《海岳名言》中有一个有趣的例子，就是针对颜真卿的石刻而谈的：

> 石刻不可学，但自书使人刻之已非己书也，故必须真迹观之乃得趣。如颜真卿，每使家僮刻字，故会主人意，修改披撒，致大失真。唯吉州庐山题名，题讫而去，后人刻之，故皆得其真。[17]
>
> 【不能根据石刻学习书法，因为即使是自己的书法作品拿去让别人刻石，就已经不再是自己的笔迹了。因此必须观摩学习真迹才有意趣。颜真卿就是一个例子，他每每让仆从去把他的字刻石，仆从猜度主人的心思，在刻石过程中修改了撒捺等笔画，致使其书法大为失真。只有颜真卿在吉州庐山的《东林寺题名》和《西林寺题名》是当时题完离开后，后人依据原迹刻石的，所以保存了颜书本来的样貌。】

观者本可以通过书法作品去理解特定时空中书家的本来面貌，然而一旦有人试图去润饰书法的笔迹，修整一些看上去

16.《宝晋英光集》补遗，5a。米芾此段话开端是"项籍挂甲，樊哙排突"，以两位传奇名将项羽和樊哙短兵相接的战斗情景对颜真卿书法风格作了形象的比喻。

17.《海岳名言》，出自《中国书论大系》，4:361。

不易为世人所接受的东西，则会摧毁观者与书家之间的信任纽带，这就打破了书法最基本的原则。因为将原迹转为石刻的这一过程十分艰难而复杂，使得碑刻不可能完全保持原迹的微妙之处，所以碑刻在一般情况下都会破坏书法这种自我表达的能力。米芾评论的大意是，无论雕刻工匠的技巧多么熟练，凿子多么锋利，最好的情况也不过是给书家留下了一个原作的模糊的图像。但倘若书法家在刻石的现场监督镌刻过程，情况反而会更糟糕。一般来说，在人们的预期中，艺术家会对碑刻的质量进行把关，而米芾则不这么看，他指出颜真卿在刻石过程中往往是有意识地改变歪斜的笔画，使之符合他心中认为正确的观念，这是以放弃书法的自发性和完整性为代价的。有趣的是，米芾与欧阳修关于颜真卿石刻书法评论的解释形成了鲜明的对照。欧阳修指责镌刻工匠摹勒镌刻时技巧欠佳，刻工的粗心大意可能意味着书法失真。[18]

米芾对颜真卿的批评背后的假设是，有时颜真卿的书法被一种先入为主的形象或概念所引导，这种形象或概念扭曲了书法本真的力量。米芾在此批判颜真卿的碑刻书法，指出其自我意识渗透进了实际的刻石中，故意篡改了书迹原本的信息。米

18. 欧阳修，《唐郑瀚阴符经序》，出自《集古录》，《欧阳修全集》，卷六，54。

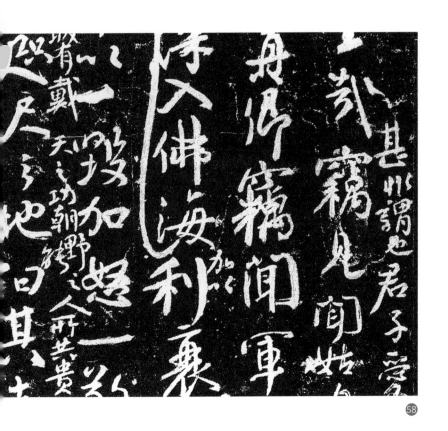

�58

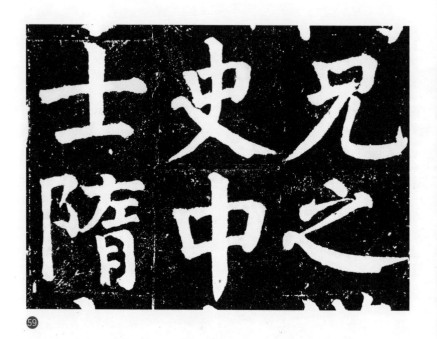

兄
史之
土中
隋

59

芾更经常批判的是颜真卿在作书过程中以思想刻意操纵笔下的文字这一点。米芾主要关注的是颜真卿的一种矫饰行为，或者说是笔迹效果，这种效果经常出现在颜真卿书法的捺笔收尾处——此时笔触不是平稳地延续到结尾，而是在末尾略微顿笔，然后挑踢出尖锋，米芾称此效果为"挑踢"。颜真卿刊刻于建中元年（780）的作品《颜氏家庙碑》中详尽地展现了这种笔迹（图59；也可见图10）：

> 颜真卿学褚遂良既成，自以挑踢名家，作用太多，无平淡天成之趣。此帖尤多褚法。石刻醴泉尉时及《麻姑山仙坛记》，皆褚法也，此特贵其真迹尔，非《争坐帖》比，大抵颜、柳挑踢，为后世丑怪恶札之祖，从此古法荡无遗矣。[19]
>
> 【颜真卿在书法上学习褚遂良并取得成功，他后来因使用"挑踢"笔法成名，却也因过于常用此笔法而丧失了平淡

19.《跋颜书》，《宝晋英光集》补遗，5b-6a。米芾此篇作于公元1106年农历六月六日的题跋，也以《跋颜平原帖》为题列入后来编纂的《海岳题跋》。公元742年，颜真卿在都城长安城外的醴泉任县尉；《麻姑山仙坛记》有大字、中字、小字三种不同版本，都成于公元771年农历四月。尽管大字版本带有与米芾在此处的批评同样的特殊习惯，但是很难确定米芾指的是哪一个版本。见《书道艺术》，4:194-196。

天成的趣味。这一作品（《颜氏家庙碑》）格外多地运用褚遂良的笔法。颜真卿任醴泉尉时所作石刻，以及他的《麻姑山仙坛记》，也都用褚法，这处《颜氏家庙碑》因为是真迹，所以格外珍贵，但仍然无法与他的《争座位帖》相媲美。一般来说，颜、柳的"挑踢"笔法是后世丑怪恶俗书风的鼻祖，从此以后古法就荡然无存了。】

这段跋文的重要潜台词，据说也是颜真卿本人所传达出的信息，就是他在公元八世纪四十年代离开醴泉后不久，见到了另一位"古法"的破坏者张旭，并受到了张旭的影响。[20] 在米芾看来，正如张旭深刻地影响了草书传统，为他的那些"粗俗"追随者开辟了一条道路一样，颜真卿和柳公权也对楷书的发展史产生了非凡的影响。米芾所指的各种"丑怪恶札"之中，多是以颜、柳书风写就的药铺招牌书法，形式扭曲不自然。米芾对此的印象是，这些书作与他这个时代流行的所谓李成（919—967）的数百幅画作一样，与现实相距甚远："今世贵侯所收大图，犹如颜柳书药牌，形貌似尔，无自然皆凡俗，林木怒张，松干枯瘦多节，小木如柴无生意。"[21] 米芾也描述了他曾经目睹李成这位大师的一幅真迹，画中松树枝干坚韧挺拔，足以作栋梁之材。然而李成的追随者试图模仿和增强这种挺拔、有力之感，故而夸大了松树虬结、粗糙的样貌，使人联想

160

20. 颜真卿的《张长史十二意笔法记》中有记载，见《中国书论大系》，2:243。虽然有人怀疑颜真卿作为这篇文章作者的真实性，但是不管如何，这篇文献在十一世纪晚期就与颜真卿建立了关联。参考杉村邦彦（Sugimura Kunihiko）在《中国书论大系》中的介绍，2:238-242。
21.《画史》，191。

到"龙蛇鬼神之状"，其结果在米芾眼中是可笑且庸俗的。同样，米芾发现，越是如颜真卿和柳公权那般矫揉造作地在楷书中呈现有力的形象，其结果就越是不理想：

> 世人多写大字时用力捉笔，字愈无筋骨神气，作圆笔头如蒸饼大，可鄙笑。要须如小字锋势备全，都无刻意做作，乃佳。[22]
>
> 【世人写大字时大多用力抓笔，但越是用力，字越是没有筋骨神气，所作圆笔头就和蒸饼似的，实在庸俗可笑。大字的书写要领和小字是一样的，笔锋笔势俱全，笔尖力量齐备，且无半点刻意做作，才是好的书法。】

《大达法师玄秘塔碑》（立于公元841年）中的一处细节，很好地说明了柳公权对"筋骨"理论的实践（图60）。柳公权的笔画爽利而独特，弯钩瘦劲而有力。这种效果非常引人瞩目，但缺少连贯性，特别是原本应连接的笔画之间存在间隙，处处通透。颜真卿的《颜氏家庙碑》可以很好地说明柳公权这些作书习惯的根源（见图59）：过分关注每一处笔画，可以说是以牺牲结字整体的和谐性为代价的。两位书家都给人以庄重和力量感，但其书法并不容易复制，对于那些想要模仿的人来说，他们会被颜真卿和柳公权书法那种鼓努为力的个人特征所吸引，而忽略了他们书法的整体的复杂性。曾有记录指出，在《颜氏家庙碑》中，颜真卿的落笔方式使得一些笔画的起始处比较凝重，从而呈现出球状的形态，米芾在别处称其为"蚕头"。颜真

22.《海岳名言》，出自《中国书论大系》，4:362。

卿书法素来雄健有力，在整体语境下，此种效果未必会引人不快，但后世跟风者写大字书法，倘若试图表现颜书那种让人望而生畏的力量感，则很容易过分强调这种风格特征。其结果就是把蚕头变成了蒸饼。[23]

　　无论以何种指标来衡量，颜真卿和柳公权的楷书书法都不能算作平淡。因为他们的书法中没有什么是隐而未现的。事实上，用解剖学的术语来说，因颜真卿和柳公权极力强调内部结构，他们的书法甚至可以说是筋骨外露。米芾认为，这种书法所展现出的有力形象是有预谋。在单个字的组合中，他们对文字构成的要素进行了整体性的操纵，与此同时却在很大程度上忽略了诸如比例、平衡、均匀分布等任何构成既定字结构的传统标准。在颜真卿的书法中，这一点尤其明显，其笔下的字看起来像由内而外迸发而成，完全充满了各自所在的界格空间。将颜真卿写的"君（意为绅士）"字与公元六世纪王羲之的追随者智永进行比较可以说明这一点（图61）。智永的字结构紧凑，笔画与笔画流畅地融合无间，呈现出整体的和谐。整个文字结构稍呈倾斜之势，似有飞动之感。与之形成鲜明对照的

23.《宣和书谱》中颜真卿条目（《中国书论大系》5:84）如此评论："后之俗学乃求其形似之末，以谓蚕头燕尾，仅乃得之，曾不知以锥画沙之妙。""以锥画沙"是一种隐喻，指的是藏锋用笔的技法，它象征着内在笔力的雄健深沉。

　　　　　米芾：风格与中国北宋的书法艺术

破塵教綱高張孰

辯孰分　有大法

師如從親聞經律

論藏戒定慧學深

君

君 ⑥

是，颜真卿笔下的"君"则好比由各自独立的部分所构成的一个步态笨拙的傀儡。撇画缩短了，最显眼的横画则拉长了，横画的收尾处有明显的顿挫。下方的"口"与字上方的部首明显分离，因此笔画与笔画之间的负形空间大致均等。其效果固然引人入胜，但很难说是自然而然的。

可以说，颜真卿的天才之处就在于此：他笔下的字内部结构的复杂性和矛盾性所产生的张力，恰是成就其书法整体力量感的重要原因。然而，这一过程也可以视作是颜真卿将自己的思想强行加之于文字的自然结构的结果。要知道，汉字是从现象世界收集来的固有符号，中国书法的传奇开端就建立在这个基础上。其基本形式一旦确定，除非着意突破传统，且突破自然秩序本身，否则就不可能被重新建造。这是米芾《海岳名言》中最重要的主题。在接下来的文字中，他首先把所谓"大小一伦"的罪责集中在徐浩（703—782）身上，徐浩是苏轼眼中的书法典范之一，但这一罪责很快就转移到了颜真卿身上，并最终归咎于张旭：

> 唐人以徐浩比僧虔，甚失当。浩大小一伦，犹吏楷也。僧虔、萧子云传锺法，与子敬无异，大小各有分，不一伦。徐浩为颜真卿辟客，书韵自张颠血脉来，教颜大字促令小，

小字展令大，非古也。[24]

【唐朝人把徐浩比作王僧虔（426—485），这很不恰当。徐浩的字大小一致，其书法顶多是官吏作楷书的范本。而王僧虔和萧子云（487—549）则传承了钟繇的笔法，与子敬（王献之）的书法没有差别，字的大小各有尺度，没有统一的标准。徐浩是颜真卿的门客，书法源自张旭一脉。（张旭）教颜真卿把大字缩小，把小字拉大，这不是古法。】

同样的观点在另一段文字中得到了呼应。在这段文字中，米芾首先批评了北宋时期一位颜真卿和柳公权的追随者石曼卿（石延年，994—1041）的书法缺乏字字呼应的动势，他继续写道：

小字展令大，大字促令小，是颠教颜真卿谬论。盖字自有大小相称，且如写太一之殿，作四窠分，岂可将一字肥满一窠，以对殿字乎? 盖自有相称大小，不展促也。余尝书天庆之观，天、之字皆四笔，庆、观字多画在下，各随其相称写之，挂起气势自带过，皆如大小一般，虽真，有飞动之势也。[25]

【把小字拉大，把大字缩小，是"（张）颠"教给颜真卿的谬论。每个字本身有大小标准，就比如说写"太一之殿"四个字，本应分四格写，岂能把"一"字写得肥大，占满

24.《海岳名言》，出自《中国书论大系》，4:360。更多有关钟繇的资料请参阅朱惠良《钟繇（公元151—230年）传统：宋代书法的重要发展》和班宗华等人的《李公麟〈孝经图〉》之"李公麟书法"，53-71。
25.《海岳名言》，出自《中国书论大系》，4:363。

一整格，去平衡"殿"字的大小？每个字都有相称的大小，不必刻意拉伸或缩小。我曾经写"天庆之观"四个字，"天"字和"之"字都是四笔，"庆"字和"观"字下面笔画多，我按照每个字相应的形态写，中有气势得以提升，以此种方式写的字大小相称，虽是以楷书写成，却呈现出飞动之势。】

这种重组文字内部元素使它们大小一致的做法，在米芾眼里是一种机械的实践，所产生的结果必然了无生气。他把这种书法描述为"排算子"，意即强调既定的单字笔画难以统筹一致，正是因此才保证了文字成为鲜活的有机体。[26]他写道，楷书的基本要素是"体势"，即"结构"或"身体"的力量："真字甚易，唯有体势难，谓不如画算匀，其势活也。"[27]意思是楷书很容易，要做到有体势却很难，但只要笔画不是机械地保持均匀平衡，那么书法的"势"就活了。

如前文所述，董其昌注意到米芾对"体势"的强调，并将其与米芾的"不平淡"联系在一起，从而在书法与米芾的性格之间建立关联："米云：以'势'为主，余病其欠'淡'。淡乃天骨带来，非学可及。"然而在米芾看来，对于体势的强调仅是对古法的倡导。由此而论，可以将体势比作普罗米修斯的生命火花：只要保持文字作为一个有机整体，它就会自然地随之而来。不妨作一个类比，塑造一个人物形象，只需要让他的四肢

26. 米芾提及，章惇（1035—1105）只承认米芾写行书和草书的能力和水平，而认为自己的楷书水平更胜一筹。米芾继续道："欲吾书如排算子，然真字须有体势。"（"体势"意思是身体的力量或结构的能量）《海岳名言》，出自《中国书论大系》，4:366。

27. 同上书，4:358。

置于合适的位置和比例，他就能移动。相反，纵使字的笔画均匀齐整，倘若形状被严格限定在界格之内，仍然是一个了无生气的设计。这个关于身体的类比假设了一个三维的存在，文字就像悬在三维空间中，从任何角度都可以看到。米芾将这种空间称为字的"八面"，并认为这是古代书法的一个显著特征：

> 字之八面，唯尚真楷见之，大小各自有分。智永有八面，已少锺法。丁道护、欧、虞笔始匀，古法亡矣。柳公权师欧，不及远甚，而为丑怪恶札之祖。自柳世始有俗书。[28]

> 【字有八面，但只有楷书能充分体现。大字小字都各有分寸。智永的字有八面，可是此时已淡化了锺（繇）笔法。从丁道护、欧（阳询）、虞（世南）等人开始，笔法变得整齐匀称，古法消亡了。柳公权以欧阳询为学书模范，但远不及欧，反成丑怪之祖。自柳公权开始，世上便有了俗书。】

米芾的《海岳名言》最有趣的一点在于，它是一种艺术史思维的反映。米芾以敏锐的洞察力回顾了书法史，并准确地指出了书法发生重大变化、对后世发展产生深远影响的关键时刻。米芾有时的判断似乎是随意的，甚至是矛盾的，比如他把古法的消失归因于不同的时代和不同的人，其实这仅仅反映了历史进程的复杂性和延续性。总的来说，米芾将古法等同于

28.《海岳名言》，出自《中国书法大系》，4:359。米芾极有可能指的是唐坰（字林夫）所藏智永《千字文》，在《海岳名言》的另一段文字中有更多的描述（同上，4:365）。丁道护活跃于公元六世纪末、七世纪初。想要参考丁道护于公元602年为启法寺所作书法的拓本，见《书道全集》，7，图版14-17。

晋代乃至更早期的书法，且认为古法的丧失是渐进的过程，如张旭、颜真卿和柳公权这些关键人物是导致古法丧失的罪魁祸首，但元凶则是时间本身。在另一段文字中，米芾指出唐玄宗（公元712—756年在位）那粗鄙肥俗的书法是怎样影响到官方公文和抄经生的："开元（713—741）已前古气无复有矣。"[29] 但正如前面的文字所揭示的，即使在开元之前，古法也正在从人们的视野中消失。丁道护、欧阳询和虞世南都是公元六世纪晚期至七世纪早期的书法家，事实上，他们是唐代法度完备、精确严谨的楷书风格发展过程中的领军人物。在另一段文字中，即使是备受推崇的褚遂良，也被归类为"欧、虞、柳、颜"等"一笔书"的实践者，显然米芾所说的"一笔书"指的是唐朝书法的整体风格。[30] 在公元六世纪中期，智永仍然可以捕捉到晋代书法之精神，但这只是智永通过坚持不懈的练习来实现的，因为即使在当时，锺繇的笔法和"二王"之前的书法就几乎已经消失殆尽："智永砚成臼，乃能到右军；若穿透，始到锺、索也。可永勉之【智永不断磨墨练字，砚台像石臼一样凹下来，就能学到右军（王羲之）的样子；如果把砚台磨穿，方才可以到达锺（繇）和索（靖）的境界。要想练好书法，勤学苦练是不可避免的】。"[31] 在米芾对智永的评论中，智永这位王羲之书风的前朝追随者和继承者竟然以一个往昔竞争对手的形象出现，

29.《海岳名言》，出自《中国书论大系》，4:360。
30. 同上，4:365。黄庭坚曾在《跋东坡帖后》作过类似的评论。他写道："余尝论右军父子翰墨中逸气，破坏于欧、虞、褚、薛（薛稷，649—713），及徐浩、沈传师，几于扫地。惟颜尚书、杨少师尚有仿佛。"《山谷集》，卷二十九，5b。除却对颜真卿、沈传师的评价，黄庭坚与米芾的观点一致。米芾不喜欢颜氏，却称赞沈传师"变格，自有超世真趣"。出处同上。
31.《海岳名言》，出自《中国书论大系》，4:368。

他跨越时空来与米芾竞争。米芾看着凹下去的砚台，似乎认为智永练习这么多书法的动机与自己是一样的：努力回到古时的样貌。当刮去那些像泛黄的颜料一般的层层时间积淀，最底层正是米芾所认知的信札书法的传统。米芾在自己的写作中并没有提及锺繇或索靖的真迹，但他曾见过比"二王"更早的书法，这就坚定了他的信念：越古老的书法越好。米芾所见到的这幅书法作品出自公元三世纪的晋武帝司马炎和王戎之手，这两位晋代书法家的真迹同时出现在李玮家藏的名闻天下的手卷上。正如米芾在《李太师帖》中所强调的，大约在1086年，米芾在李玮家初识这一传世珍品时就已经对武帝和王戎书法的篆籀气印象深刻（见图29）。米芾在涟水时，这幅手卷再次引起了他的兴趣，激发了他写诗给薛绍彭，并成为米芾一件重要书法作品《好事家帖》的主题。我怀疑《好事家帖》也是写给薛绍彭的：

> 好事家所收帖有若篆籀者，回视"二王"，顿有尘意，晋武帝帖是也……玉轴古锦，皆故物。希世之珍，不可尽言，恨不能同赏。归即追写数十幅，顿失故步，可笑可笑……退之云羲之俗书趁姿媚，此公不独为石鼓发，想亦见此等物耳。武帝书，纸糜溃而墨色如新。有墨处不破，吁！岂临学所能？欲令人弃笔研也。古人得此等书临学，安得不臻妙境？独守唐人笔札，意格尪弱，岂有胜理？其（晋武帝）气象有若太古之人，自然淳野之质。张长史、怀素岂能臻其藩篱……欲尽举一奁书易一二帖，恐（藏家）未许

也。今日已懒开箧，但磨墨终日，追想一二字以自慰也。[32]

【有一位藏家所收法帖有篆籀之质，看了这法帖再回过头来看"二王"的作品，顿觉为尘俗所染，我这里讲的是晋武帝的法帖……此卷轴以玉石为轴，古锦质地，每一处都是古董。这是世界上罕见的珍宝，任何描述都难尽其意。我的遗憾是不能与你一同欣赏。回来后，我追摹其形态，写了几十张纸，但却好像突然忘记了原来是怎么走路的，多么可笑！……当韩愈说"王羲之的俗书多妩媚"时，可不仅是受石鼓文的启发，他肯定也见过此等高水平的书法！晋武帝此书法真迹，纸张破损撕裂，但墨色如初，有墨的地方没有破损。啊！这样的书法岂是通过临摹学习就能写得出来的？直让人想把笔和砚扔掉算了。有了这样的学书范本，古代的书法家怎能不达到非凡的境界呢？如果一个人只是守着唐代笔札，学习唐代书法，其意境和格调是病弱的，那他的书法怎会成功？晋武帝的书法气象如原初之人一般，质朴、自然而淳厚。张旭、怀素的水平连他书法世界的外围都够不着。我想把我书法宝查全部掏空，用来换一两帖这样的作品，但恐怕主人不会同意。这些天我懒得打开箱子，

32.《群玉堂帖》，卷八；《米芾》，2:153-159。"顿失故步"源自《庄子》中的这样一个故事：燕国寿陵的少年到邯郸学习那里独特的走路姿势，结果全然忘了该怎么走路。关于韩愈的引证，见第二章注释46，《好事家帖》的平淡草书风格与米芾涟水时期《草圣帖》(图48)及其他法书相同。关于《好事家帖》创作年代的另一种观点，见曹宝麟，《中国书法全集》，38:477。李玮去世于1098年之前的某个时间。在1098年到1100年间，蔡京获得了这幅手卷中的一帖，即谢安的《八月五日帖》，这意味着这幅手卷在李玮死后被拆散，并以更高的价格转售。《宝晋英光集》，卷七，8a-b。米芾很可能此时再次见到了这幅手卷。

【但我整天磨墨，追写一两个字，作为一种安慰。】

在这封信笺的大段文字中段，米芾提及了韩愈《石鼓歌》
中的一处名句。在这首诗中，韩愈描述了初唐时期出土于陕西
一处田地里的先秦石鼓及其石刻文字，并将"趁姿媚"的王羲
之书风与刻在五处古老而著名的石鼓上的文字进行对比。石鼓
文书法笔力直率，在这一点上，王羲之的书风与之相比显然处
于不利地位。这种风格的对比在中国书法史上持续了很长一段
时间，尽管后来的重点从石鼓本身的古旧转换到仅仅是风格所
呈现的力量上。这一转换体现为逐渐以颜真卿书法代替石鼓文
作为王羲之书风的对立面，并且这一过程在米芾所处的时代就
已经开始。[33] 与王羲之相比，米芾在书法中建构的是一种截然
不同的品质，然而这些品质显然也不同于唐代的"筋骨"。确切
来说，米芾看到了力量与直率的品性，而这些与王羲之风格相
对立的品性是深深植根于古老的时代中的。

米芾之所以在《好事家帖》中贬斥"二王"，根源在于早
在韩愈《石鼓歌》之前就已产生的一个古老争论，那就是人
们人为地建立起了两个阵营：进步派 (progressive) 与修正派
(revisionary)。这也是中国文学中的一个重要批评范式，并
且横跨了各种艺术形式。体现在书法方面，这种争论源于魏晋
时期人们对自我评价和互相比较的狂热追求。到了公元五世
纪后期，争论的重点便从个人的能力转移到更宏观的历史，甚

166

167

33. 这一点从朱长文《续书断》关于颜真卿书法的评论中可见一斑。其中引用
了韩愈的诗，把颜真卿书法缺少优雅飘逸之感这一问题转化成了一种优点。
尽管朱长文从未提到石鼓的影响，但认为颜真卿在他的书法中融入了篆籀之
质："唯公合篆籀之义理"。《中国书论大系》，4:399-400。

至形而上学、图式这些方面。与此同时，参与者们反思了过去三四百年间的重大发展，并且辩论新事物还是旧事物哪个更好。这一争论的焦点就是围绕王羲之、王献之和他们的两位著名的前辈张芝（？—公元190年）和锺繇而展开的。虞龢在其作于公元470年的《论书表》中阐述了革新派的立场：

> 夫古质而今妍，数之常也；爱妍而薄质，人之情也。锺、张方之二王，可谓古矣，岂得无妍质之殊？且二王暮年皆胜于少，父子之间，又为今古。子敬穷其妍妙，固其宜也。[34]
>
> 【古代质朴而现今妍美，这是自然规律；喜欢妍美的事物而轻视质朴的事物，是人之常情。锺繇、张芝相较于二王可谓古，哪能没有妍美和质朴的区别？且二王晚年书法胜过少年时，父子之间又有今与古之分。王献之探索尽了书法妍美的奥妙，其人其书也是恰如其分。】

如果不是张芝、锺繇提供的行之有效的参照，虞龢也不会大费周章地借张、锺二人的质朴古风来诠释和宣扬王献之的"今体"风格。在锺繇两代人以后，梁武帝（公元502—549年在位）在一篇名为《观锺繇书法十二意》的书法短文中表明了对于这种观点的支持。梁武帝写道："张芝、锺繇，巧趣精细，殆同机神【张芝、锺繇的书法，技巧和趣味十足，接近造物之玄妙】。"相比之下，王羲之则是一个后来者，他追随锺繇，最初的观点和言论虽有过人之处，却不免令人失望："又子敬（王献

34.虞龢，《论书表》，《法书要录》，卷二，36。

之）之不迨逸少（王羲之），犹逸少之不迨元常（锺繇）。[35]因而，进步派和修正派争论背后蕴含的基本问题可以这样来描述：一位艺术家的工作相对于他前辈们的成果来说究竟是一种改善和进步，还是让艺术堕落、背离了前辈们的本真的力量和实质，取而代之的仅仅是一些空洞的装饰（adornment）和样式主义（mannerisms）？大约两百年后，孙过庭总结了这些争论的观点，并提出了一种儒家的折衷方案：

> 虽书契之作，适以记言；而淳醨一迁，质文三变，驰骛沿革，物理常然。贵能古不乖时，今不同弊，所谓"文质彬彬，然后君子"。何必易雕宫于穴处，反玉辂于椎轮者乎！[36]
>
> 【虽然文字创造出来是为了记录语言，但时移世易，书写的风尚也随着时代的变迁产生醇厚和淡薄、质朴和华丽的变化。继承前者并有所创新，是现象世界的永恒法则。重要的是，继承古人传统的同时又不背离时代潮流，追求时代风尚又不学习当代的弊端。俗话说，"形式（外在）和实质（内在）和谐，才可以称为君子"。为什么要舍弃华丽的宫殿而去住山洞，舍弃宝辇而换驾牛车呢？】

35. 梁武帝，《观锺繇书法十二意》，《法书要录》，卷二，45。
36. 孙过庭，《书谱》，出自《中国书论大系》，2:100。"文质彬彬，然后君子"这句话出自儒家经典《论语》。子曰："质胜文则野，文胜质则史。文质彬彬，然后君子。"理雅各在《中国经典》一书中曾翻译这句话，《中国经典》，1:190。理雅各将"文"译作"成就（accomplishments）"，而我文中译作"外观（outward appearance）"；他把"质"译作"坚实的品质（solid qualities）"，而我文中译作"内在实质（inner substance）"。

孙过庭生活在自信开放的初唐，过往崇高的正统书法与当下的书法创作能力旗鼓相当，因此他那个时代的书法形式几乎无可指摘。然而，当四百年后，大唐帝国的大厦早已成为过往，对于这一风格上的根本问题剩下的就只有疑问了。米芾认为，装饰华丽的宫殿和玉车宝辇掩盖了其原型的内在本质。他和梁武帝一样，认为过去优于现在是自然规律。然而对于米芾来说，仅仅回到张芝和锺繇的时代又是不够的，他们在中国书法编年史中仅代表了书法作为一种文人高雅艺术的开端。以晋武帝的书法为窗口，米芾得以窥见这些前辈的书写面貌，连同他所知晓的信札书法传统之外的早期书法一起，共同引出了他在《海岳名言》中所述历史观点的高潮部分："书至隶兴，大篆古法大坏矣。篆籀各随字形大小，故知百物之状，活动圆备，各各自足，隶乃始有展促之势，而三代法亡矣【随着隶书的兴起，大篆古法就被破坏殆尽了。篆、籀书的文字大小都是各随其字形而定，因此，人们可以透过文字了解自然百物的种种性状，鲜活而富于动感，圆润且完整，每一个字都是独立的形象。自隶书开始有了大字缩小，小字拉伸的写法，从此三个朝代（夏、商、周）的古法就不复存在了】。"[37]

传统上认为，隶书的发展产生于秦始皇统治时期（公元前246—前210年），秦始皇是中国的第一位皇帝。[38] 隶书代表了这个强制标准化时期在书写形式上的统一，通过简化汉字的形式来适应帝国高效统治的需要。秦朝是中国早期历史的一个分水岭，它标志着远古文明的终结和帝国文明的到来，帝制一直延

37.《海岳名言》，出自《中国书论大系》，4:364。
38. 许慎，《说文解字》，卷十五，3b。米芾可能想到了许慎的一段话，其中提到隶书发展起来后，古代的字体就弃之不用了。

续到米芾所处的时代。也许，米芾最终将这一汉字字体的历史演变转折点运用到他关于书法的理论中是顺理成章的。对于修正派来说，篆书转变成一种更实用的书写形式代表着早期文明的衰落。

　　说得极端一点，米芾对古法的痴迷，可以理解为他作为一位鉴赏家早年对稀有书法的兴趣的自然延伸。然而，其行为也归属于更广泛层面上的文化循环模式，这一模式通常被称为"复古"，即"回归古典"。自从孔子宣布推崇早期周朝（西周）的礼制传统，并设想建立由贤能统治者监督的乌托邦社会（天下为公的大同社会）以来，修正派的观点就有了正统的根基。因此，不能简单地认为米芾对古代书法主要特征的推崇是沉迷于新奇的原始事物的消遣行为。甚至可以说，他加入了一场对于高贵的追求，而他的假设是不会受到北宋社会的质疑的。事实上，米芾对古代书写形式的探索只是十一世纪后期强烈复古情怀的一个强有力的例证。无论是欧阳修倡导的"古文运动"，还是王安石于十一世纪七十年代推行的"新政"政策，这些著名且迥异的社会现象建立的基本前提，都是判定古代优于现代、近年来的政策和文化模式与完美的早期文明相距甚远。"复古"价值观是人们对古代青铜器和金石学研究兴趣日益浓厚的基石，而金石学研究对文人绘画的发展起着重要作用。从这个角度看，米芾对书法的评论，尤其是他涟水任上的书学理论，是符合北宋社会的主流观点的。然而，在同时代的人当中很少有人能像米芾那样去理解书法史，因此米芾断言颜真卿乃至"二王"这样的先贤人物的书法存在问题时，乍一看似乎缺乏理性，但也令这种评论脱颖而出。在中国，看似矛盾的一点是，即便是在最繁华的时代，复古运动也往往会以最强的力度

出现。同样，有时那些最能集中精力去追求正统的人，也会获得最具原创性和创造性的成果。

然而，"复古"不仅仅是正统的儒家学说。道家经典著作《庄子》中记载了一个关于孔子和老子相遇的神奇故事，也极好地诠释了这一点："孔子见老聃，老聃新沐，方将被发而干，蛰然似非人。孔子便而待之。少焉见，曰：'丘也眩与? 其信然与? 向者先生形体掘若槁木，似遗物离人而立于独也。'老聃曰：'吾游心于物之初。【孔子去见老子，当时老子刚洗完头，正披散着头发晾干，他木然坐着一动不动，看上去不像一个活着的人。孔子坐在一旁耐心等待着。过了一会儿，二人会面，孔子问道：'刚才，先生您的身体一动不动像枯木一样，似乎已经把万事万物抛在身后，遗世而独立。'老子回答道：'我的心已神游到万物的起源。'】"孔子进一步询问老子关于神游大道的情形，并最终向弟子颜回承认了自己思想的局限性——"其犹醯鸡与【就像困在醋坛里的小飞虫】!"。[39] 在这个有意思的故事中，关键词是"游（roam）"，它意味着不受社会关系和人类情感与妄想限制的自由。"游心于物之初"，意味着见证天地创造的基本奥秘。这是终极的"复古"，而孔子哲学及其所主导的社会则永远不会参与这一过程。

"回归古典"是儒家和道家共同关心的问题，但儒家的"回归"是一种更早期的、乌托邦式的文明模式，而道家之神游则是无穷的，道家是回归到一种前文明的状态。在书法中存在着两条平行的路径。对于一般的宋朝官员来说，对书学范本的选择有着更广泛的社会意义，这关系到他们在社会关系和公共价

39.《庄子集释》，711-717。

值网络中站稳脚跟。他们对书法范本的选择是当下社会的缩影，这些书学范本通常是统治者所推崇的，且通常属于早期书法大师的作品，因为这些先贤的形象在某种程度上与统治秩序的价值观相吻合。那些呈现出力量感与持久性的书风，如欧阳询、颜真卿、柳公权的书法，对政权来说有着天然的吸引力。例如王羲之书法，尽管优雅妍媚，但经过漫长的时间考验，也足以证明其对于后世的重要性。重要的是，每一种书风在重新流行时都代表一个界标，或者说是目标。米芾提出的模式在本质上否定了目标的有效性。如果存在所谓目标的话，它就存在于"回归古典"的动态过程中，存在于自我发现的过程中，这种自我发现是在"游心于物之初"的过程中自然发生的。[40]

> 余初学先写壁、颜，七八岁也，字至大一幅，写简不成。见柳而慕紧结，乃学柳《金刚经》，久之，知出于欧，乃学欧。久之，如印板排算，乃慕褚而学最久。又慕段季转折肥美，八面皆全。久之，觉段全绎展《兰亭》，遂并看《法帖》，入晋魏平淡，弃锺方而师师宜官，《刘宽碑》是也。篆便爱《咀楚》《石鼓文》。又悟竹简以竹聿行漆，而鼎铭

40. 关于道家回归原始混沌状态的论述，可参考诺曼·吉瑞德（Norman J. Girardot）的《早期道教的混沌神话及其象征意义》（*Myth and Meaning in Early Taoism: The Theme of Chaos*），特别是第二章：《道德经》的"始与归"，47-76。

妙古老焉。[41]

【一开始我学习颜真卿书法，当时我七八岁。写的字和纸一样大，我不会写尺牍信札。然后我看到了柳公权的书法，倾慕他的紧凑结构，于是学写柳公权的《金刚经》。过了一段时间，我意识到柳公权的书法从欧阳询那里发展而来，所以我又研究欧阳询。随着时间的流逝，我的书法像是印印板、排算子，所以又迫切地学习褚遂良，我学习他的时间最长。我也被段季和他的书法那曲折、丰富的美所吸引，他的书法八面都很完整。时间长了，我意识到段季展的书风完全是从《兰亭》发展而来的，于是我开始看《阁帖》的拓本，进入了晋魏平淡。我拒绝了钟繇的方正，研究了师宜官为刘宽所立的碑。对于篆书，我喜欢《诅楚文》和《石鼓文》。我还受竹简上用竹笔书写的漆器书法和古代青铜器中的古文奇字所启发。】

171　　　米芾这一著名学书自述是按照道家的范式来构建的，这一范式就是在宇宙未开辟的混沌中，在无差别的状态（大同）下逗留与潜修。研究米芾的人多从字面上理解《学书自叙帖》的内容，这种字面的理解当然也是有效的，对此没有理由去质疑。然而，米芾的叙述也应该被理解为，他试图在自己的生活

41.《学书自叙帖》，出自《群玉堂帖》，卷八；《米芾》，2:161-171。师宜官为东汉书法家，以隶书闻名。刘宽活跃于汉桓帝和汉灵帝时期（公元146—189年）。赵明诚的《金石录》（卷十八，331-332）中记载了一处《刘宽碑》，但未提及作者。《咀（诅）楚》，苏轼在一首诗中将其列为凤翔八大奇景之一（《凤翔八观》，《苏轼诗集》，卷三，99-199），作于公元前313年，《书道全集》，1：图版48。

中塑造一个复归于朴的道教神话。值得注意的是，米芾始终如一地呈现了道家形象——从"好楼居"而充满自由精神的楚国仙人，到无为而治的雍丘圣人，米芾无疑是一位道家书法家。他呼吁回归古法，是道家追求回归前文明的世界本源的一种投射。他坚持书法不应受到个人和社会风气的左右，这与道家"形如槁木"的朴素价值观也是一致的。他宣称文字应该任由字形大小，这微妙地暗合了庄子的相对主义和万物平等的思想。反之，他严肃批评在书法创作中拉伸和缩小文字，使其毫无生气地排列在整齐划一的界格里，表明了道家思想对文明"进步"的蔑视。即使是米芾关于书法创作方面最专业的建议也带有明显的道家色彩："学书贵弄翰，谓把笔轻，自然手心虚，振迅天真，出于意外。"[42]

执笔轻，就确保了运笔不被思想和意念所迫，让书法作为自然过程的产物，这种自然过程从手心虚处产生，这大概是对道家"无"的隐喻，而"无"正是一物之源、天地之始。米芾《学书自叙帖》开始于他的自述，接着强调多样性和个性是事物的自然样貌。"三"字由三个笔画组成，但每一笔写法都不一样。米芾继续说道："三字三画异，故作异。重轻不同，出于天真，自然异（之所以产生变化，是因为'自然天真'的过程使它们与众不同）。"这就是古人的方法。若非如此，写出的书法就是"奴书"（"所以古人书各各不同，若一一相似，则奴书也"）。

"奴书"是欧阳修在提倡书法要有个性时所使用的术语。一代人之后，米芾通过对"自然"的论述，为个体书风提供了

172

42.同样出自《学书自叙帖》，《米芾》，2:161-171。

哲学和技巧方面的理论基础。这也再次让我们看到，米芾所倡导的很多东西也以某种形式在他的同辈人之中得到了拥护。尽管对于欧阳修而言，这只是他自己对书法这一兴趣爱好的简短反思，但到了米芾这里，却发展成了一场详尽而系统的论辩。没有人比米芾更能把历史、哲学、美学和实践的元素贯穿起来，形成系统的书学思想。这不仅与米芾多年来持之以恒地呈现出来具有自由精神的"楚仙"形象相一致，也与他后期的书法创作风格相一致，这一切都使得米芾的书学思想体系更加引人注目。

第六章

6

大成

"壮岁未能立家，人谓吾书为集古字，盖取诸长处总而成之。既老始自成家，人见之，不知以何为祖也[早年我未能形成自己的风格，而被时人认为是集古字，这是因为我选择古代书法家的长处并加以学习、综合。随着年龄的增长，终于建立了自己的风格，而人们看到我的字时，根本不知道学的是哪一家的书法]。"[1]米芾在《海岳名言》开头对自己个人风格的这段评价，提出了其书法理论结构中的一个重要主题："大成（the Great Synthesis）"。在中国艺术史研究中，"大成"理论通过董其昌的批评著作以及后来继承他衣钵的清初正统画坛领袖们的绘画作品得到了很好的诠释。[2]然而毋庸置疑的是，董其昌深受米芾的影响，尤其是在他形成自身成熟风格的基本途径方面。大成理论起源于中国早期的哲学，在中国，"大成"通常指的是实现一个至高无上的目标，即极好的社会或个人事业。实现大成的方法可以在《孟子》一书对孔圣人的比喻中找到，孟子评论孔子为集大成者，就如同完美音乐的终极乐章，多种声音的和谐组合，所谓"集大成也者，金声而玉振之"。[3]

大成在中国风格模式的形成中扮演着重要的角色。人们通常先入为主地认为人的晚年也是智慧和经验的终极高地，大成的含义与这一观点不谋而合。就如同佛教徒的开悟一样，它意味着获得终极知识，能够从各个角落汲取智慧，并且和谐地融合在一起；也正如开悟一样，它也意味着对个人的超越。大成

1.《海岳名言》，出自《中国书论大系》，4:356。

2. 方闻，《心印》，164页及其后有介绍和讨论。也可参考高居翰（James Cahill）的《山外山：晚明绘画》（*The Distant Mountains: Chinese Painting of the Late Ming Dynasty*），第118-119页。

3.《孟子》，卷五，13b-14a。

是绝对自然的境界，在这里，一个人的行为不假思索，自然发生，但以一种特殊的完美形式加以酝酿、成熟，进而证明个人的水平到达了巅峰。然而，此处理论和实践之间存在分歧，因为在作为一种风格模式的应用实践中，大成思想就如自然的状态一样，呈现出一个相当大的问题：他人认可容易，自己追求却难。正如董其昌所认为的那样，一个人可以读万卷书，行万里路，但这样的准备并不能保证他一定能够登堂入室，就像多年冥想也并不能保证参悟一样。

米芾生命最后六七年中的书法有一种成熟性和一致性，这似乎证实了他已经达到大成。随着自我意识的减弱，"意"逐渐隐退，其书法呈现出典型的自然形象。但是，这位宣扬自己开悟了的艺术家也有烦恼。其行为自相矛盾之处体现在，他似乎刻意在乎那些本应无意中发生的事，甚至关心那些本应该漠视之物。米芾试图用老来的新作换回他人手中收藏的他早年妍媚风格的少作，这一事实表明，米芾一直对自己是谁，以及别人如何看待自己这件事惴惴不安。这就留下了一个麻烦的问题：米芾晚期的作品是否真如他自己所标榜的那样集书法史之大成，还是仅仅达到了宋代"尚意"书风的一个最高阶段——呈现了自然的思想？从传统的视角来看，这个问题具有一定的紧迫性，因为它引出了一个人的书法究竟能否诚实地反映出书家的性格这一深层的问题。然而，这个问题最终无法得到解答。米芾对于风格的着意追求似乎是一种干扰，让理论上本来只是心手相应的事变得彻底复杂化。一位有意追求风格的艺术家在其艺术生涯最后阶段的特征，往往是他们要努力表现出自己对于风格的无意识，而当一位艺术家像米芾一样善于表达时，最引人注目的就是这种表现行为本身。

从他第一个官职秘书省教书郎到担任涟水军使，米芾的仕途更多的是混乱和降职，可以说并不成功。然而，我们也不能低估米芾想要在官场中取得成功的希望。他在公元1092年担任雍丘县令时表现出的自负和野心，清楚地反映了他想向世人展示自身德行的强烈愿望，这一愿望在其动身前往涟水之前写给吕大防的诗中再次得以体现。几年后，在为他的两个儿子米友仁和米友知所写的词中，又一次体现了这一点：

《点绛唇·示儿尹仁尹智》

莘野寥寥【莘的原野广阔而寂寥】，

渭滨漠漠情何限【渭水河滨辽阔而沉默——这样的情感是无限的】。

万重堆案【成堆的公文】，

懒更重经眼【懒得再看它们一眼】。

儿辈休惊【孩子们别惊讶】，

头上霜华满【我的头上满是白霜】。

功名晚【功名利禄姗姗来迟】。

水云萧散【水和云轻快而开阔】。

漫就驿亭看【偶尔我会去驿站亭观看这样的风景】。[4]

夏朝末年，伊尹耕作于莘国，后被商朝的建立者成汤发现，邀请他为新王朝效力，最终成为一代功勋卓著的丞相。在

4.《宝晋英光集》，卷五，7b-8a。

周文王统治时期，一位名叫吕尚（姜子牙）的老人在渭水边钓鱼，在一次帝王出外狩猎时遇见西伯侯姬昌，被请回都城，尊为太师。[5] 米芾引用这些古代先贤的典故是一种逞能的表现：像伊尹和吕尚一样，自己也理应得到赏识。诗词结尾处的水云景象，显示了米芾对那些在理想之境中自由流动的自然元素的认同。在此情境之中，等待时机的米芾没有懊恼和焦虑，有的只是平静甚至和谐。这种漠然的态度与下面这封信形成了鲜明的对比，这封信很可能是米芾在涟水的任期即将结束时写给某位重要人物的：

芾顿首再启：蒙眷有素，不敢自外。具有丹赤仰干左右。芾今任不碍举辟，管勾文字或帐司，得备驱策，敢不自竭。芾六月正满三十个月。百指畏暑西上。而贫无桂玉之费。傥蒙恩私，仰戴山岳。芾惶恐顿首。[6]

【芾再次叩头下拜：我素来蒙您眷顾，不敢与您隔绝疏远。我怀着赤诚之心仰仗您。目前的职位并不妨碍我请求您的举荐。如果我得到主管文书或掌管帐籍的职位，一定会殚精竭虑，努力工作。到今年六月份，我在这里工作就满三十个月了。大家为消暑都往西边去，而我苦于贫困缺少资费。倘若能蒙您恩惠，我将以背负山岳的坚韧毅力为您效力。芾恭敬地叩头下拜。】

5. 司马迁，《史记》，卷三，94；卷三十二，1477-1479。
6.《宝真斋法书赞》，卷十九，271。

这个时期流传下来的其他信件中，同样也充满了阿谀讨好之辞。在一封米芾写给老友蒋之奇（1031—1104）的著名信件中，甚至出现了请对方向朝廷推荐自己的明确措辞。[7]在另一封信中，米芾恭贺当时在朝中颇有势力的邓洵武（1055—1119）新近晋升，尽管他比邓洵武年长几岁，但仍将自己贬为门人（图62）。[8]即使是最激情四射的人，私人往来信件也足以显示出他们的本来面目。这些信件并不是米芾想要保存在历史记录中的文献，但它们很好地说明了一个事实，即世俗的成功，尤其是对于具有米芾这般气质的人来说，很大程度上依赖于人际关系，并且这些都是需要付出代价的。上面的这些信让米芾从一个颇具水准的书法家转变为"管勾文字"的小官吏，其中的讽刺之意是不言而喻的。

米芾的请求似乎得到了回应。公元1100年下半年或1101年初，米芾被调至江（江南）淮（淮南）荆（荆湖）浙（两浙）诸路制置发运司，担任管勾文字一职。一份史料显示，米芾所在的官衙位于扬子江以北的真州（现在的江苏省仪征市），此处距润州仅十五英里（约二十四公里）。从这一时期大量米芾为自己所收藏的贵重的书法作品所作的题跋中可以明显看出，他当时的公务并不是那么紧迫，仍可以享受家乡的"江湖"景色。[9]事

7. 载于周煇的《清波别志》，卷一，20b-21a。此信拓本可见于《宝真斋法书赞》，卷十，但拓本没有明确注明是写给蒋之奇的。本书结语处列出了此信。
8. 见曹宝麟在《中国书法全集》38:505-506中关于此信的分析。
9. 蔡肇，《故宋礼部员外郎米海岳先生墓志铭》，22a-b。王明清，《挥麈后录》，卷七，12a-13a。米芾在其作于公元1101年的《向太后挽词》（北京故宫博物院藏）帖尾签署"奉议郎充江淮荆浙等路制置发运司管勾文字武骑尉赐绯鱼袋"。《米芾》2:134-135。他在1102年农历三月十七日的一处葬礼的题词中再次使用了这一署名。《宝真斋法书赞》，卷二十，295。

实上，如果不是为了公务或通行往返于真州、润州之间，他的大部分时间可能都是在停泊于家宅附近运河中的游船上度过的，所做之事无非是欣赏他的艺术收藏。这一游船正是黄庭坚在1101年所作短诗中提到的著名"米家书画船"（米芾曾悬挂牌匾于船上）。[10] 公元1101年的二月份，米家船有了新的宝物——谢安的《八月五日帖》。此帖出自先前李玮家收藏的《晋贤十四帖》手卷，亦是米芾所经眼的最为崇敬的书法作品之一，是米芾从大臣蔡京（1047—1126）手里得到的。[11]

177

经过涟水的艰苦考验，米芾在家乡润州附近的扬子江对面重获新生。关于这一点，公元1101年农历六月来到此地的苏轼是看在眼里的。苏轼长期遭贬谪，此番刚刚结束了在帝国最南端的谪居生活。两个老朋友在真州团聚了，但这次相聚情况不是非常理想。苏轼身患疟疾，又饱受酷热和蚊虫的侵扰，寝食难安。米芾给他送药，并向他展示了近年来的收藏，同时还想请苏轼在《八月五日帖》上题跋。虽然苏轼有意，但由于身体极度虚弱，也只得作罢。[12] 通过二人相见前后苏轼写给米芾的一

10.《戏赠米元章二首》，《山谷诗集注》，卷十五，11b-12a。

11.《跋谢安诗帖》，《宝晋英光集》，卷七，8a-b。雷德侯，《米芾与中国书法的古典传统》，90-91，111-112。

12.已知二十八封苏轼写给米芾的书信载于《苏轼文集》，卷五十八，1777-1784。最后九封是苏轼自南方归来时所写。这里引用的是第二十三和二十四封信，卷五十八，1782。

芾頓首再拜

新恩吏部侍郎台坐春

恭惟

神明相佑

台候起居萬福芾昌日

些短信，可以清晰地看到两人在身体和精神上的反差。苏轼在第一封信中提到的那首《宝月观赋》就是米芾在涟水时写的：

> 两日来，疾有增无减，虽迁闸外，风气稍清，但虚乏不能食，口殆不能言也。儿子于何处得《宝月观赋》，琅然诵之，老夫卧听之未半，跃然而起。恨二十年相从，知元章不尽，若此赋，当过古人，不论今世也。天下岂常如我辈瞆瞆耶！公不久当自有大名，不劳我辈说也。若欲与公谈，则实未能，想当更后数日耶？[13]

> 【在过去的几天里，我病情非但没有好转，反而越来越厉害。尽管我已经搬到了闸外，那里的空气更清爽，但我虚弱乏力，无法进食，几乎无法说话。不知我儿苏过是从哪里得到这首《宝月观赋》？他琅琅诵读，还没读到一半，我突然从床上坐起，精神振奋。我最大的遗憾是，在过去的二十年里，我们彼此认识，但我从未完全了解你。就像这首赋文一样——它比古代人写得更出色，更不用说我们这一代了。为什么这个世界总是充满了像我这样的糊涂人！不用我说，您很快就会出名的。我很想和您谈谈，然而事实上却做不到。也许我们可以等几天再面谈吧？】

> 岭海八年，亲友旷绝，亦未尝关念。独念吾元章迈往凌云之气，清雄绝俗之文，超妙入神之字，何时见之，以洗我积年瘴毒耶！今真见之矣，余无足言者。[14]

13.《苏轼文集》，卷五十八，1781（第二十一封信）。
14.《苏轼文集》，卷五十八，1783（第二十五封信）。

【在岭海（广东省）的八年里，我与许多家人和朋友断了联系，但我并没有想念他们。我只想到了我们（米）元章超脱凡俗的精神，清澈而坚定的文章，还有超妙入神的书法。我什么时候才能再见到，以便把我这些年来累积的瘴毒洗干净？今天，我终于有机会见到了，不需要更多的语言。】

苏轼对米芾的赞赏，有一部分是出于老友相会的客套，但并非全是如此。这些苏轼晚年写给米芾的信件有一种早年的信中所没有的温暖，与苏轼早年嘲笑米芾沉迷于书法和收藏的诗歌形成了鲜明对比。早年间，米芾言语直率又缺乏谦逊，这可能影响了苏轼对他的评价，使得苏轼对米芾赞美之语不多。然而，随着苏轼自己被放逐到中国的最南端，而今又是风烛残年，这才发现米芾的卓越品质，以及在世间凡人中实属罕见的天赋。苏轼在农历七月初一这天离开了真州，二十七天后去世。

178

信件通常都是为回复他人而作，写信人会在其中引用一些自己所收到但未保存下来的书信或者诗歌。上文苏轼的第一封信就是这样一种回信。信中赞扬了米芾的《宝月观赋》，承认交往二十年却并未充分理解米芾，还保证米芾未来将声名卓著。这很可能是对米芾来信的一种回复——在来信中，米芾向苏轼表达了对自身处境的不满。这也提醒我们，米芾纵使回到了家乡，也仍在继续寻求官场上的认可。然而，这种愿望使他陷入了一种微妙的窘境。他的理想是圣人，像伊尹或吕尚一样，身在民间不求功名，却被帝王发现且重用。米芾渴望人们重视他的品德，但又将这种渴望与不加掩饰的官场干谒联系起来，这就在一定程度上偏离了初衷，甚至完全与之相悖。我们应该

这样理解：在一位有道家精神的统治者的经历中，理应包括钓鱼、拾柴等这些日常生活的经验。以下这封作于1102年夏，名为《甘露帖》的信札，便让米芾的扭捏作态暴露无遗（图63、64）。在这封信中，他描述了位于千秋桥西侧、面向运河的家宅（见地图1）。[15]

　　芾顿首再启：弊居在丹徒行衙之西，俯闲堂、漾月、佳丽亭在其后，临运河之阔水。东则月台，西乃西山，故宝晋斋之西为致爽轩。环居桐柳椿杉百十本，以药植之，今十年，皆垂荫一亩，真一亩之居也。四月末，上皇山樵以异石告，遂视之。八十一穴，大如椀（碗），小容指，制在淮山一品之上。百夫运致宝晋桐杉之间。五月望，甘露满石次，林木焦苇莫不沾，洁白如玉珠。郡中图去，至今未止。云欲上，既不请，亦不止也。芾顿首再拜。[16]

　　【芾再次叩头下拜：我的家宅在丹徒县衙门的西面。在它的后面是俯闲堂、漾月、佳丽亭，它面对着宽阔的运河。东面是月台，西面是西山。我以前宝晋斋所在的西边，现在是致爽轩。我的住所周围有百十棵梧桐、柳树、椿树、杉树

15.《至顺镇江志》，卷十二，3a。这里有两处宅院：致爽轩和宝晋斋。宝晋斋得名于米芾所珍藏的晋代书画。

16. 更多关于此"异石"和吉祥"甘露"的描述，可见米芾于公元1102年为王献之《十二月帖》所作跋赞，《宝晋英光集》，卷六，8a；他的《书异石》，《宝晋英光集》，补遗，9b；还有他与两个儿子米友仁、米友知一起翻刻《兰亭序》，后为刻本作题跋，在跋文《三米兰亭跋》中也提到了上述内容，见于《绍兴米帖》（《中国书法全集》，38:302-304）。《书异石》拓本收录在董其昌的《戏鸿堂帖》中，（《米芾》，2:200）。"上皇山"为何山尚不得而知，米芾的《书异石》阐明了"一品"岩石的来源是泗、淮两地（江苏北部，临近涟水）。

等，我最初种植它们是为了药用。十年后的今天，形成了一亩绿荫。这真是一个"一亩之居"啊。四月底，一位来自上皇山的樵夫告诉我他找到一块不寻常的岩石，我去看了看。上面有八十一个洞，大的有碗口那么大，小的只容一根手指，它比我那块"淮山一品"奇石还要美。一百多名工人把它运到了宝晋斋桐树与杉树之间的地方。五月十五日，甘露覆盖了岩石。所有的树木和植物，甚至枯草，都被露水浸湿了。露水洁白无瑕如一串串珍珠。地方长官一直打算将其取走，但迄今为止尚未采取任何行动。我告诉他们，我想将这块岩石赠送给府衙，但他们既没有邀请我，也没有阻止我。芾恭敬地叩头下拜。】

这封信的简洁描述掩盖了一种巧妙的自我推销意图。米芾将形容穷书生住处简陋的"一亩之宫"做了轻微的改动，用"一亩之居"一词来形容米家的住宅，从而象征着他想要把自己描绘成一个与自然和谐相处的贤士形象。[17]大自然赋予信中提及的异石以八十一处孔穴（在道家信仰体系中，八十一是个很重要的数字），并且通过另一个道家象征的自然质朴的典型形象——樵夫，提供给米芾这块异石存在的信息。米芾鉴定了这块石头的优秀品质，将其带回了米家，并立即得到了天赐的"瑞应"，即"吉祥的回应"：洁白如玉的甘露。米芾以一位洞悉自然奥秘的圣人形象出现，并因此获得了奖赏。米芾向朝廷所献上的这块祥瑞异石，以及他本人略显神秘的形象，这二者之间是否有相似之处呢？异石是樵夫从一处名叫"上皇"的

17.《礼记正义》，卷五十九，4a。

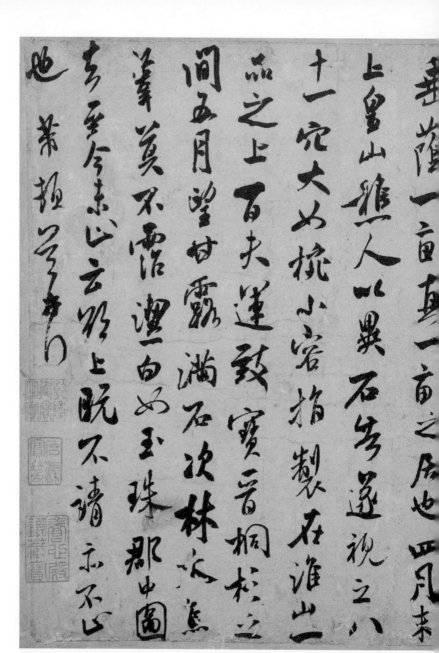

芾頓首再啓居在丹徒
行衙之西偽閑堂潏月佳処
齊在其後脩運河之閘水東
則月臺西乃西山坡寶﹖衙
之西為致爽軒環居桐柳椿
松百十本以藥檻之今十年矣

63

317

山中发现的,"上皇"有"庄严的皇帝"或"呈献给皇帝"之义,这个幸运的巧合又该如何解释呢?

我们必须更深入地挖掘,才能更好地理解《甘露帖》的全部潜台词。两年前,神宗皇帝的第十一个儿子登上王位,成为徽宗皇帝(赵佶,1082—1135,在位时间为1101—1125年)。徽宗在位期间非常重视由来已久的占卜传统,崇信祥瑞物象,将其作为巩固自身的统治地位、预示国家运兆的一种手段。他最早施行的一项法令即要求所有的州郡长官向朝廷呈报他们当地的祥瑞:如果现实中的"瑞应"不能呈送到朝廷,那么就应该以绘画的形式描述其样貌。[18] 在此背景下,我们可以理解米芾收集奇石以及想要将它进献给朝廷的行为。他将自己描绘成一个未被发现的圣人,享受着那"一亩之居",但实际上是在请求伯乐从乡野间发现他。

《甘露帖》当然不像是一封求官的推销函。与数月前给邓洵武的书信(见图62)中那种优雅而拘谨的风格相比,这封信的风格显得随意、轻松许多。在信中一些地方,落墨之浓重使得毛笔几乎不能连续作线性运动(图64),诸如"百"字和"大"字相当粗犷,笔触几乎不加控制。然而,纵使不够明显,此作依然有丰富的书法技巧。米芾在书写时故意用毛笔蘸大量的墨,以至于他的作品看起来湿漉漉的,就如同凝聚的露水一样。在这湿润而丰富的表象下,米芾的毛笔轻柔地将墨变成点和线,并这些点和线汇聚在一起,形成清晰的图像。以"夫"和"椀(碗)"为代表的字,笔画疏朗,使书法带有一种淡淡的

18.徐松,《宋会要辑稿》,卷五十二,2073。石慢,《开封空中的瑞鹤:徽宗朝廷的祥瑞之象》(*Cranes Above Kaifeng: The Auspicious Image at the Court of Huizong*),34-35。

古风，即"远"和"疏"，这是北宋常用来形容唐以前书法的两个形容词。但这件书法作品的真正魅力在于它的书写方式几乎呈现了书写行为本身，特别是笔墨布局看似偶然，但最终又为达到一定目的而组合在一起。米芾仅仅是信中的一个中介，是这件"瑞应"的信使。

在六年前写给吕大防的诗中，米芾曾感慨这个时代不配有他。然而这种情况随着徽宗登上帝位而改变，由此还引出了中国历史上的一段十分多彩有趣的合作。徽宗崇尚道教，他从道教中寻求奥秘的知识来帮助确定和美化自身的统治，标榜媲美汉唐的太平治世。有时，他试图在"异人"身上寻找这种知识，还多次下诏在全国寻访"异人"，这些"异人"是指训练和成就超出常规的非凡人物。纵观中国历史，这类人往往是江湖骗子和杂耍的高手，但也可能包括天才怪杰。有证据表明，在其《画史》一书中，米芾急于满足徽宗对奥秘知识的兴趣，声称自己对日月旁侧之形和盈亏之质进行了彻底的研究，这将驳斥"古今百家星历之妄说"。[19] 同时，他还提到自己写了一部关于潮汐的著作《潮说》，并计划将之进献给朝廷。此外，米芾声称自己依据能够阐明宇宙奥秘的"五方"和"五行"来研究音乐的音律："著云《大宋五音正韵》，用以制律作乐，能召太和，致太平。藏之名山百世，以俟与我同志者，不徒为蒙陋生设也【我的书是《大宋五音正韵》，用它来调节音高和产生音乐，将唤起大和谐，实现大和平。我把它藏在名山上，历时百代，在那里，它将等待与我有着

19.《画史》，214。

上皇山雕人以異石為
十一宛大如栱小容指制
品之上百夫蓮致寶
閒五月望甘露滿石池
筆莫不霑濡一白如玉

同样愿望的人，这本书不是为无知卑微之人而写】。"[20]

　　最后两句话可能反映了米芾因为没有人充分利用这部巨著而感到痛苦。事实上，在宋徽宗统治初期，米芾对矫正乐律和创作适宜的宫廷音乐非常感兴趣，但徽宗选择了另一位"异人"魏汉津的乐律理论，魏汉津自言师从前朝著名的仙人李八百。无论米芾利用"五方""五行"来恢复古代圣贤所创立之标准音律的想法多么巧妙，都无法与魏汉津的方法相媲美，魏汉津利用徽宗手指的长度来建立标准音高，即以徽宗指节为尺度，这契合了传说中所谓的黄帝以身为度。尽管这听起来很荒谬，但我们可以理解它对年轻的徽宗所产生的吸引力，颇受鼓舞的徽宗由此相信这种至高无上的音乐从根本上是为他本人量身打造的。[21]

　　徽宗也许并不在意米芾的潮汐理论或音乐理论，但这位最具审美意识的皇帝显然欣赏米芾在艺术方面的造诣。这种欣赏也解释了米芾职业生涯的显著转变。从真州发运司任上开始，米芾就走上了一条快速发展的道路，最终迈进了徽宗朝廷。这

20.《画史》，214。米芾最后两句话呼应了司马迁《报任安书》中的一段名言："仆诚以著此书，藏之名山，传之其人……然此可为智者道，难为俗人言也！"参见本书导论，注释22。

21.魏汉津的音乐理论于公元1104年二月份上达皇帝。李攸，《宋朝事实》，卷十四，220-221；石慢，《开封空中的瑞鹤：徽宗朝廷的祥瑞之象》，37-40。更多关于李八百的资料，见于《太平广记》，卷七，49-50。

一突然而来的成功可能很大程度上要归因于一个重要的中间人物——蔡京。蔡京虽是朝廷重臣，在中国历史上的声名不佳，但他特别符合徽宗的品味，而且他本身也是一位优秀的书法家。[22]真州以后，米芾被任命为蔡河拨发，负责监守蔡河段运往京师的漕粮、盐帛、赋税和其他物品的分配和运输，这个职位使他回到了京师开封的周边地区。这一职位一开始可能只是为方便米芾炫耀"异人"品质的便利临时之用，因为早在1103年初，米芾的职位就有了转换，开始担任太常寺博士。[23]这是一个受人尊敬的礼部职位，负责宫廷仪式的详细准备工作。有证据表明，米芾的职责之一是准备"名表"，这一任务刚好可以展示他的书法能力和水平。[24]无论如何，米芾在礼部供职，一定使得徽宗朝廷更加华丽多彩。

22. 蔡京仕途几度沉浮，在经历了一段不受欢迎的时期后，于公元1102年开始受到朝廷重用。在米芾于1102年三月写给邓洵武的信（《新恩帖》，见图62）中有一句话暗指蔡京重新得势："大贤还朝，以开太平，喜乃在己。"王明清的《挥麈后录》中曾例举米芾在真州任江淮制置发运司管勾文字时，得到过蔡京的帮助（见注释9），这证实了蔡京是米芾从涟水陌邦崛起的主要靠山。蔡京的儿子蔡絛也在《铁围山丛谈》一书中评论了父亲与米芾的友谊，卷四，61，77-78。米芾早在1096年就认识蔡京，当时蔡京在米芾所得王羲之《快雪时晴帖》上印了翰林印章，"绍圣丙申以示翰林学士蔡公，仍以翰林印印之"。《宝晋英光集》，卷七，7a-b。

23. 蔡肇，《故宋礼部员外郎米海岳先生墓志铭》，22a。公元1103年的农历三月初九（崇宁癸未季春九日），当米芾在玉堂竹斋重新装裱王羲之《破羌帖》且作题跋时，他已在太常寺博士任上了。《宝晋英光集》，卷七，9a-b。

24. 米芾在《珊瑚帖》中提到了"名表"（本章稍后讨论）："当日蒙恩预名表，愧无五色笔头花"，在一封有记载的信件中提到了与"名表"明显相关的书表司（《宝真斋法书赞》，卷十九，275）。书表司与太常寺的关系可见于《宋史》，卷一百六十四，3884。目前还不清楚这份名表所指的具体内容，贺凯（Charles O. Hucker）将之与在科举考试中取得成功的应试者名册联系起来，指出这与发榜相关，《中国古代官名辞典》，334。

考虑到徽宗皇帝对视觉艺术和神秘艺术更感兴趣，在实际统治方面却留下恶名，而米芾的"怪人"名声远播，其癫与不癫都是一个有争议的问题，因此将这二人联系起来，产生一些奇怪的故事也就不足为奇了。这样的描述自然有助于为后人定义米芾的形象，但他们脑海中对米芾与徽宗关系的描绘到底有多真实就是个问题了。在蔡肇为米芾所作《故宋礼部员外郎米海岳先生墓志铭》中包含的信息虽然不够丰富，但更为可靠。这也证实了米芾之所以能吸引皇帝的注意主要靠的是他在书法方面的造诣。米芾曾奉诏以王羲之所作《黄庭经》的风格来写《千字文》，王羲之是以小楷呈现道教养生术经典《黄庭经》的。[25]自古书法作品浩如烟海，如今又有大名鼎鼎的王羲之小楷书法作为典范，徽宗对米芾的这番要求可以说是一个测试，考查的是在此等情况下米芾对小楷这种最基本字体的控制和运用。徽宗是如何评价米芾《千字文》的我们无从知晓，但他肯定对接下来发生的事情感到愉快。据蔡肇所言，米芾从他著名的收藏中挑选了一些书法名画进献徽宗，而皇帝回赠一百串金钱。[*]据我们所知，此时正值徽宗著名的宣和收藏之开端，当时称《宣和御览》，数量达几百帙，这些艺术品在中国历代皇帝的收藏中也许是最精美的。当徽宗请蔡京为新藏品作跋尾时，米芾得到准许从旁观看（"特诏丞相太师楚国公跋尾，公亦被旨预观"）。蔡肇继续写道，米芾同时代的人都认为这是他

25.蔡肇，《故宋礼部员外郎米海岳先生墓志铭》，22a-b。雷德侯在《米芾与中国书法的古典传统》一书中讨论了这一名作以及米芾有关《黄庭经》多种版本的知识和见地，70-71。

[*]原文为one hundred strings of gold，有误。据《米元章墓志铭》，皇帝所赐米芾者应为"白金缗钱"。——译者注

获得成功的时刻（"缙绅以为荣遇"）。米芾终于得到了认可。

接下来所发生的事件在时间顺序上有点不确定。据蔡肇所言，米芾很快被任命为常州太守，就在润州附近的大运河处，但其没有赴任。随后，他受命前往管理杭州附近余杭地区的道教宫观洞霄宫。尽管洞霄宫是一个重要机构，但这一职位却是有名无实，也意味着米芾突然失去了徽宗的青睐。接下来他十有八九是回到了润州等待时机。[26]一年后，米芾被调任为无为军使，无为位于扬子江上游，即今天的安徽省内。正是在无为，产生了米芾拜石且称其为兄的逸闻。米在无为只待了一年，就被召回京城，担任一个对米芾来说最合适的职位：书画学博士（书学博士和画学博士）。[27]公元1105年末，米芾重返京城，标志着他的仕途达到顶峰。他有幸与徽宗进行了一场私人会面，当时米芾将一幅名为《楚山清晓图》（*Pure Dawn in the Mountains*

26.关于洞霄宫的描述，见于吴自牧《梦粱录》的第十五卷《城内外诸宫观》，卷十五。孟元老等人所作《东京梦华录（外四种）》，257。曹宝麟推测，米芾任"管勾洞霄宫"这一虚职之时，仍留在润州，这与十一世纪九十年代中期米芾任中岳庙监庙一职的模式是一样的。曹宝麟还将现存米芾一封名为《复官帖》（北京故宫博物院藏，《米芾》，2:124-125）的信件置于此番情景中。《复官帖》作于七月，在这封信中，米芾表示自己对之前罢职的罪名一无所知。如果曹宝麟对此信写作日期的界定是正确的，那么在1103年农历七月前后，米芾就失去了其在宫廷中的地位，并回润州待了一年。《中国书法全集》，38:516-517。

27.蔡肇，《故宋礼部员外郎米海岳先生墓志铭》，22b。根据蔡絛著录，第一个掌管皇家书画院的人是宋乔年（1047—1113），后为米芾。蔡京可能在任命这个职位方面有绝对的发言权，因为宋乔年与蔡京有姻亲关系（宋乔年的女儿嫁给了蔡京的一个儿子）。陶宗仪的《书史会要》（卷六，17a）中记载，米芾和李时雍同为书学博士。李时雍是十二世纪早期一位颇为知名的书法家和世所公认的画家，他的作品似乎已不复存在。也可参考《宣和画谱》，卷十二，133。

of Chu) 的山水画献给了皇帝，这是他的儿子米友仁画的。皇帝赐给米芾御制书、画扇各两把。米芾就任书学博士之际曾写给蔡京一首诗，其中内容异常之谦虚恭敬。后几句如下：

> 百像朝处瞻丹陛【我在百官之中，身处不起眼的位置，望向宫殿台阶】，
>
> 五色光中望玉颜【五色光中我看到了他那如玉般的龙颜】。
>
> 浪说书名落人世【别人乱说我"书名"落入凡俗】，
>
> 非公那解彻天关【只有您理解我的书名其实已经穿彻天门】。[28]

几个月后，米芾被擢升为礼部员外郎。这是米芾在朝廷中获得的最高官职，不过他此番任职时间非常短暂。

徽宗的统治标志着北宋政治和艺术的一个重要时刻。公元1102年下半年，在蔡京的推动下，元祐党及其政策遭到重大打击。那些与司马光、吕大防、苏轼以及其他著名的旧党人士有关的人被降职、免职、贬谪出朝廷。两年后，徽宗重新建立了皇家书画院，旨在使宫廷中书画艺术的实践朝着标准化和专业化方向发展。[29]因为相对缺乏公元十二世纪早期流传至今的作品，故此举对书法的直接影响不容易衡量，但此处仍可提供一些观察。

28.《宝晋英光集》，卷四，4a。(此处作者的英译值得商榷。"浪说书名落人世，非公那解彻天关"两句，似应理解为"别人恭维说我颇有书名，不同凡俗，如果不是得到您的指引，我哪里能够知晓这穿过天门的路"。——译者注)
29.《续资治通鉴长编》，卷二十四，6a-7a。

65 赵令畤（逝于公元1134年），《赐茶帖》，为写给仲仪的信札。北宋，册页局部，
纸本墨迹，29.1×44.4cm。

纵使在元祐党已经失势的情况下，许多书家仍然受苏轼
书法风格的影响。对于苏轼这一代人而言，相较于书法名家的
直接影响，他们书法作品之间的相似性可能更多地出自拥有共
同的书学训练和模范：运笔饱满、结字扁平的特点在一定程度
上源于北宋早期持续的影响，从韩绛、吕大防等朝廷高官的
书法中可以证明这一点。其他比苏轼更年轻的一辈人，如曾肇
（1047—1107）、赵令畤（逝于1134年）、翟汝文（1076—1141）
等，都对苏轼的风格表现出明显而有目的的推崇（图65），后
至南宋时期，仍有许多人追随苏轼。[30]但是字形和视觉的相似
性不应成为衡量苏轼影响力的唯一标准。即使这样做的结果不
合正统，苏轼的影响还体现在北宋末期许多文人所青睐的强调
个人主义和个人风格的普遍方法论中。这种趋势在十二世纪非
常突出，这可能是徽宗决定在宫廷复兴书法研习的原因之一。

相比之下，有些人更加仔细地研究了书学之深厚传统，并
以此为基础建立起自身的书法体系。米芾和薛绍彭就是最典型
的例子。另一个很好的范例是邵麟（公元1073年进士）。邵麟
是丹阳人，与米芾身处同一时代，他的书法技巧娴熟且富有魅
力，却往往被人们忽略（图66）。[31]同属于这一范畴的还有邵麟

30.想要了解韩绛、吕大防、曾肇、赵令畤、翟汝文等人的书法，可参考《故
宫历代法书全集》，12:104-105,108-109,174-175，以及13:70-71。
31.《京口耆旧传》，卷三，15b-16b。董史，《书录》，卷二，22b-23a。

頃眷辱

惠翰伏承久雨

起居佳膝蒙

飽梨栗愧荷此辞

上恩賜茶分一餅可奉

尊堂徐覲

為時自愛不宣

今畤

仲儀兵車宣教

65

327

66 邵魟，《尺牍》，约作于公元 1085—1100 年，北宋，册页局部，纸本墨迹，31.8×49cm。
台北故宫博物院藏。

的老师、米芾的恩人蔡京（图67）。蔡京的儿子蔡絛描述了父亲书法的发展。他在书中指出，蔡京首先向堂兄、十一世纪中叶伟大的书法家蔡襄学习笔法（见图16）。十一世纪七十年代初，蔡京在杭州任职，师法中唐书法家徐浩，不久又师法另一位唐代书法家沈传师（也就在此时，邵魟拜蔡京为师）。十一世纪九十年代初，蔡京又转学欧阳询（见图4、图23）。据蔡京的儿子所言，在绍圣年间（1094—1097年），蔡京的书法功力之深厚无人能及。但蔡京的学书之路还没有走完：他最后一次转换学书范本是取法二王："遂自成一法，为海内所宗焉【由此他建立了自己的风格，在全国都受到尊敬】。"[32]蔡絛继而补充一则蔡京和米芾的故事，蔡京曾问米芾当今擅长书法的有哪几人，米芾阿谀奉承地回答道："自晚唐柳（公权）时代起，至今就数您和您的兄弟蔡卞（1058—1117）书法最厉害。"蔡京又追问后面是谁，米芾坦承自己是第三能书之人。[33]

　　撇开明显的偏见和可能的修饰不谈，蔡絛对父亲书法的描述应该说是大致准确的，他揭示了蔡京和米芾在书法实践方面有惊人的相似之处。两人在学书取法的一些细节上可能有所不同，但都转益多师，最终落脚点都是"二王"和晋代书法。同

32. 蔡絛，《铁围山丛谈》，卷四，76。
33. 蔡絛，《铁围山丛谈》，卷四，77-78。

為近以十九井面船

歎帝都省道徘

大渚花之今饗所

明了若此湘上

春開明两如初

廢也人四等未

只気

偉意不備

66

329

京頓首再拜晩別伏惟

鈞候動止萬福久違

牆宇伏深傾馳

芝光在望

造請未遑跂引之情不勝

省臆謹啟詞候

諒靜不宣 京

頓首再拜

宣使觀文名坐

样重要的是，蔡京和米芾都有信心最终超越他们的取法对象，
创作出技巧高超且独树一帜的书法——这一点与邵𪩘不同，邵
𪩘的书法始终保持了优雅平和的美感。蔡京和米芾给徽宗朝廷
带来了一种无与伦比的综合：牢固的传统基础，对传统经典的
深刻研究，以及带有明显北宋风格特征的个人主义。

189 　　朝廷位于公共领域和事务的最顶端，从而为书法提供了一
个完全不同的舞台，并重新定义了书法的功能。书法和其他的
宫廷礼器，比如音乐和礼仪一起，提供了直接而有形的帝国统
治的表征。皇帝留下的墨迹，再拓展至大臣们留下的墨迹，是
王朝合法性（或缺乏合法性）的重要标志，因此值得重视。在
传统时代，这些帝国的象征物被认为是高雅的——对于正统最
直接的表达就是习俗和传统。然而徽宗并不是一个传统意义上
的统治者，他的书法绝对是出乎预料的（图68、69），既不是出
自唐宋朝廷的典范、神圣的王羲之传统，也不是出自另一种书
法典范——具有唯一道德权威性的颜真卿书法。这就是徽宗自
创的"瘦金书（slender gold）"。[34]

　　虽然蔡絛提及徽宗曾师法黄庭坚，但大多数资料表明，徽
宗的书法风格是从唐朝大臣薛稷（649—713）那柔美、纤瘦

34.据陶宗仪的《书史会要》，卷六，1b，"瘦金书"是徽宗给自己的书法贴的
标签，"初学薛稷，变其法度，自号瘦金书"。有些人认为，徽宗此风格最初
用了一个不同的字"筋"而非"金"，使这一标签的描述更形象：瘦筋书。

的书法中发展而来。[35]最近，这一理论有了轻微的改变，薛稷的堂兄弟薛曜的一篇摩崖题记引起了世人的注意，这篇题记看起来与徽宗的笔迹十分相像。[36]无论如何，过分强调徽宗笔法的准确来源难免错失了重点，因为帝王的意图不在于追溯历史，相反，这种书法正是意在彰显前所未有和独一无二。我们且看徽宗忽略了好书法应具备的多种基本规则，就足以说明这一点。其笔画如钩，曲而不折，横画和竖画的末端经常有明显的回钩和点。除非笔画如铅笔般纤细时，否则我们几乎无法形容其笔法。但如果说到笔法，我们又无法避免这样一个事实，即徽宗书法经常写出有如"鹤腿"这样独特的"缺陷"。徽宗的书法有自己的规则，他有意创造出一种与众不同而又令人眼花缭乱的书法风格。薛稷和薛曜可能提供了其书法风格的基本形式，但在某种程度上，徽宗书法的真正原型是更早时代各种各样的装饰书体，亦可称为"杂体书"。这些奇特而又难以辨识的书体文字通常用于装饰目的，书体名称反映其在形式上所要模仿的现实与想象中的物象，如"仙人"、"鸾"、"麒麟"等，这

35. 蔡絛，《铁围山丛谈》，卷一，6。董史，《书录》，卷一，7b；陶宗仪，《书史会要》，卷六，1b。薛稷书法的一个很好的例子是《信行禅师碑》，《书道全集》，第八卷：图版70-73。

36.《夏日游石淙诗并序》，作于公元700年，《书道全集》，第八卷：图版74，75。

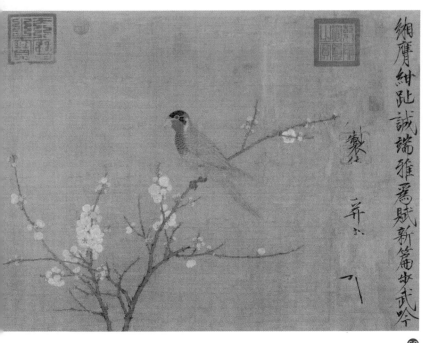

綃縠紺趾誠端雅
為賦新篇步武吟

藝僊

弄玉

五色鸚鵡来自嶺表養之禁

籞馴服可愛飛鳴自適往来

於苑囿間方中春繁杏遍開

翔翥其上雅詫容與自有一

種態度縱目觀之宛勝圖畫

因賦是詩焉

些文字有吉祥的性质，又有半神化的功能。[37]甚至有人认为徽宗在创作他那独特的书法风格时心中唯独想到了鹤腿，鹤是一种吉祥的鸟，深受这位皇帝的喜爱。

190

无论徽宗的灵感来自何处，他的书法风格无疑是为了传递一种珍稀和祥瑞之感。我们接下来例子中要说的"瘦金书"之特殊功能很好地说明了这一点：一幅据传是出自徽宗之手的五彩鹦鹉绘画，伴有徽宗的瘦金书诗并序。这只鸟是一种祥瑞的事物，是公元十二世纪前二十年进献朝廷的数千只鸟中的一只，以这样的绘画形式加以描绘和呈现，往往均配有徽宗的相关描述和赋诗。[38]根据徽宗的题句，这只鹦鹉是从远在南方的岭表来到皇城。它驯服可爱，飞鸣自适，"惠吐多言更好音"。这幅画以极其工细、自然写实的风格"如实"表现会说话的鸟以及它所代表的"瑞应"。在此处作为题词的徽宗书法也如自天而降的祥瑞一般，与画面的内容相得益彰。

37. 公元六世纪庾元威所作《论书》，曾广泛讨论了文中这些乃至更多其他非正统的书体文字，《法书要录》，卷二，54-61。曾佑和（曾用名幼荷，Tseng Yuho）在《中国书法史》一书中提供了《论书》的英文翻译版本，373-374。作者也在书中"导论"部分对这些装饰性的奇特书体作了介绍，同上，64-96。
38. 徽宗朝的《宣和睿览册》包括数百上千册绘画，记录了徽宗统治时期的所有祥瑞物和祥瑞现象，在我的《开封空中的瑞鹤：徽宗朝廷的祥瑞之象》中有讲述，特别是34-37页。

人们很容易视徽宗对"瑞应"的特殊兴趣为古怪与荒谬，但我们必须承认，徽宗的意图有一种内在的严肃性。"瑞应"是上天给予的鼓励——将直接确认一位年轻皇帝的统治是正当合理、合乎礼制的，这反映出徽宗渴望显示自身统治的威望和实力。重要的是"瑞应"回应了什么：徽宗在朝廷中开展的仪式和典礼等礼制的建构工程，旨在加快和明确上天与天子之间的沟通。运用李八百和魏汉津的理论对宫廷音乐进行改革就是一个典型的例子。制大晟乐，铸九鼎，最重要的是，他主持重新铸造礼器，以作宋朝天子亲祀太庙、明堂、方泽等礼制之用。[39] 这些大工程的价值很好地体现在由一名朝廷官员撰写的纪念著作中：

　　　　陛下执大象以抚域中，天人和同，幽明感格。奠九鼎，作晟乐，受玄圭，行冠礼，祀圜丘，祭方泽。协气横流，珍祥杳至。天神降，地祇出。皆甚盛德事，旷古所未闻也。[40]

　　　　【如果皇帝要坚守大道以安定国家，则天与人可以和谐相处，幽（阴）和明（阳）受到激发而产生运动。铸造九

39. 李攸，《宋朝事实》，卷十四，222；蔡絛，《铁围山丛谈》，卷一，11-12；杨仲良，《长编纪事本末》，卷一百三十四，1a 及后续页。相传，夏王大禹以九州贡献的青铜铸造了九鼎，九鼎被认为是中国对其辽阔的领土享有主权的象征，代表着王权的至高无上。徽宗在公元1104年重铸了九鼎，稍后在1105年重修宫廷雅乐。更大的工程是重铸帝王祭祀用的礼器，这大约在1113—1115年完成。

40. 出自翟汝文墓志铭《孙繁重刊翟氏公巽埋铭》，《忠惠集》附录，4b。文中提及的"玄圭"，或者说原始的圭玉，是尧赐给禹的，大禹治水成功，"禹功尽加于四海，故尧赐玄圭以彰显之，言天功成。"蔡絛广泛描述"元圭"在公元十二世纪的发现，见《铁围山丛谈》，卷一，9-11。古代"冠礼"是男子的成年礼，行"冠礼"标志着一个年轻人步入成年。按周制，男子二十岁行冠礼。

鼎，创作晟乐，接受圭玉，举行冠礼。在圜丘祭祀苍天，在方泽祭祀大地。然后阴阳和谐之气充盈，祥瑞接踵而至。天神会降临，地祇会出现。这一切都将是至高无上的壮举，是自古以来闻所未闻的。】

这一段话到最后一句最响亮，且回应了蔡絛的一段评论："（徽宗）宪章古始，渺然追唐虞之思。"[41]这是说，徽宗希望效法远古，远溯尧舜（远古的圣明君主，唐虞是唐尧与虞舜的并称）之思想与观念，其伟大统治将体现在一种未被近世几代人的错误习惯玷污的礼器上。且徽宗还有这样一种看法，即既有传统（the received tradition）已经无可救药地误入歧途，这一点在书法中已经为人熟知。古代雅乐的正确音律早已失传，青铜礼器在形式和功能上也越来越不准确。从古代墓葬中挖掘出土并呈献给朝廷的商周时期青铜器物，成了反映当下青铜器制作工艺衰落的戏剧性证据。这些激动人心的发现——被认为是圣明君主和治世的有形遗迹——为徽宗朝廷重构祭祀崇拜提供了最强大的推动力。古代的正统模式是可以直接复制的。

可以想象，徽宗本可以发展出一种相当古朴的书法风格，就如同他新铸的青铜礼器一样，但他没有这样做，这是因为在早期青铜器上发现的古代篆书没有呈现出一种正式而统一的形象，也因为这种字体与长期以来在朝廷和公务中使用的楷书相去甚远。我们更难确定的是，为何徽宗没有回归楷书或行书的早期形式来塑造自己的书法风格——也许因为这种做法在初

41. 蔡絛，《铁围山丛谈》，卷四，79。

唐和北宋早期早已有之，也许因为魏晋书法与既有传统密切相关。无论如何，回归《兰亭序》这样泛滥的标准，并不能实现徽宗要使自己的书法和统治与众不同的目标。然而，如果过分强调徽宗书法的不同之处以及它与传统的距离，又会掩盖一个至关重要的问题：从根本上说，徽宗的书法所呈现出的形象是正统的。而且，这种正统形象主要是通过采用初唐笔法的秩序与规则来实现的。诚然，徽宗的书法忽略了一些常见的规则，但他笔下的文字结构紧凑，在书写时保持了恒定而一致的形象，这在很大程度上是得益于初唐书法。自八世纪中叶唐玄宗在位期间，一种臃肿的书法风格成为既有传统的主流，又在十一世纪后期开始被普遍视为"庸俗"。而徽宗的书法严格避免了与这种臃肿的书法风格有任何相似之处。

认识到徽宗书法既叛逆又正统的双重特征，有助于解释米芾被认可并被提拔至徽宗朝廷做官，以及最终无法长期留在朝中的原因。徽宗无疑被米芾在笔墨方面的才能和"异人"特质所吸引。此外，米芾在艺术方面的造诣，特别是对早期历史的了解，更使他成为无价之宝。然而，遵守朝廷的严格规则对米芾来说一定很困难。徽宗朝于国子监设置书学，米芾作为书学博士（国子监画学又有三十名学生），负责三十名书学生的书

天鑒以判工拙難逃外勘當宜允從

内東門司具狀後　進或非時

宣取㫖依太常寺例用牓子　奏報

一如蒙依辨伙觀薦二部作七寺監内空

一位充兩學諸色人等並㫖依武學

例秘書省錢如不足以太學錢通給

右取　進止

⑦⓪

法教学，他可能须教授各种书法风格和鉴赏技巧，[42]这个性情古怪的放诞不羁之士现如今成了一位技术专家。与米芾担任书学博士任期相关的资料和文献非常少，但现存的资料显示，此时他对待工作拘束而认真，与其书信和诗歌形成了鲜明的对比（图70）。[43]

成书于公元四世纪的志怪小说集《神仙传》中有一则迷人的故事，讲述了仙人卫叔卿于公元前109年乘着云车驾驭白鹿从天而来，降落在汉武帝的宫殿前，却又突然消失，只因汉武帝认为他仍然是自己的臣子。[44]真正的神仙不循规蹈矩；像米芾这样想要成为神仙的人则别无选择，只能去尝试并且失败。在这方面，米芾就任书学博士之际写给蔡京的那首诗的最后几行现在可以证明是个错误：米芾的"书名"终究落入了人世。米芾过于鲁莽、直率、不讲政治，根本不符合朝廷的礼仪与正统。他因为未知的言行失检行为而失去了在太常寺的职务。再次回到京城，米芾担任书学博士、画学博士，最终升任礼部员外郎后，这种情况又发生了。蔡肇仅提及他因"言"罢免（"复以言者罢"）。吴曾的《能改斋漫录》一书对当时的说法做了更详细的描述：

193

42. 曹宝麟引《续资治通鉴长编拾补》来解释北宋王朝的学科建制。《中国书法全集》，38:519。有两处米芾分别以隶书和篆书所写文章的罕见拓本，其原作很可能成书于米芾任书学博士期间。同上，407-411。二十年后（公元1124年），米友仁循着先父踪迹，成了徽宗朝"书艺局"三位书学博士之一，负责教授五百生徒的书法，学习内容从钟鼎小篆到著名唐代大师的风格，无所不包，《续资治通鉴长编拾补》，卷四十八，1b-2a。米芾在国子监书学的职责虽然毫无疑问不那么严格和官僚化，但可能与米友仁的类似。

43. 也可见米芾为蔡襄的《谢赐御书诗》（东京书道博物馆藏）所作简短跋文，相关复制件见《中国书法全集》，38:382。

44. 葛洪，《神仙传》，卷二，5a-6b。

崇宁四年，米元章为礼部员外郎，言章云："倾邪险怪，诡诈不情。敢为奇言异行以欺惑愚众。怪诞之事，天下传以为笑，人皆目之以颠。仪曹、春官之属，士人观望则效之地。今芾出身冗浊，冒玷兹选，无以训示四方。"有旨罢，差知淮阳军。其曰出身冗浊者，以其亲故也。[45]

【崇宁四年（1105），米芾担任礼部员外郎，有人上疏弹劾米芾，说他"怪诞不正，狡诈而没有感情，他敢说怪话，敢做异事，就是为了欺骗和迷惑众人。关于他的荒诞离奇之事到处流传，成为笑料。人们看到他时，都以为他疯癫了。天下文士视礼部官员为行为的典范。米芾的出身卑微而混乱，玷污了这个职位，也难以在各处倡导端正的行为"。于是朝廷下令解除他的职务，重新任命他为淮阳军使。对米芾出身冗浊的指责，说的是他的祖先。】

米芾的最后一个职位是淮阳军使，淮阳军位于江苏最北端涟水泗河的上游。他在此任职一年之后突然头上生疮，于是写信给朝廷请求解除职务，但未得到批准。米芾于公元1107年末或1108年初逝于府衙中，年仅五十六岁。

45. 吴曾，《能改斋漫录》，卷十二，42a。

根茎与枝叶

"古之论书者，兼论其平生，苟非其人，虽工不贵也【古代评论书法的人，也评论书法家的一生。如果这个人不值得称赞，那么即使他的书法很好，也不值得珍视】。"[46]苏轼的这段话反映出中国艺术鉴赏中普遍存在的一种态度，话语中暗示着技巧的短暂性、欺骗性和错觉。技巧不过是表面和外观，相反，一个人反映在言语和行动上的美德才是深刻和持久的。在理想形式下，文人的艺术理论可以假设为从德到艺、从内到外的连续统一体，但在现实中，有技巧的书法家不一定值得称赞，就像品德高尚的人不一定是有才华的书法家、诗人或画家一样。技巧和美德之间这种复杂关系的排列组合根源于对自我表达的认识，而自我表达正是人类用声音和手笔所构造出的样式（"文"）中的决定因素。将书法理解为性格的产物，值得称赞的人的书法之所以受到重视，是因为他的美德能够从笔触中流露出来。可惜的是，技巧所占据的技术维度与美德所占据的道德维度并没有完全对应。当德高望重的人的书法呈现技巧时，我们倾向于把技巧看作是内在实质的反映。然而，当发现这个人的性格有缺陷时，我们就会对他的技巧产生内在的不信任，并且会同样反感这个人的虚假魅力和卑鄙奉承的言辞。尽管眼睛是客观的，但自我表达却将技巧置于次要的位置。一个伟大的人有可能是一个技法熟练的书法家，但书法家的技巧并不能定义一个人的伟大。

米芾知道这一点。按照传统标准，仅仅以书法家和鉴赏家

46.苏轼，《书唐氏六家书后》，《苏轼文集》，卷六十九，2206。艾朗诺曾有翻译，见《欧阳修、苏轼论书法》，398。

的身份而闻名，从根本上讲是没有任何意义的。众所周知，历史上有官员因奇技淫巧而受到粗暴对待的先例，也有前人告诫后人不要依靠这种技艺来建立自己的声誉。[47]如果没有对他的价值的独立认可，米芾在艺术方面的美就不足以充分体现他人格的美德。更糟糕的是，这还可能会引发不利的后果，这种表面的技巧容易激发出中国人特有的不信任。这些想法可能导致了米芾在涟水之后风格的转变，并促使他试图用晚期的书法来替换掉他早期的"妍媚"之作。这也有助于解释米芾为何标榜自己擅长音律，且对潮汐和天体有研究——这不仅是向徽宗推销自己，也是向后人证明自己的技巧并不仅仅局限于书法和鉴赏方面。

然而在徽宗统治的早期，无论米芾有怎样的成功，都还是完全依赖于他的笔墨技巧而取得的。随着人们这种认识的确立，米芾开始宣扬艺术并不像传统智慧所坚持的那般居于次要地位。这方面的证据可以从他就任书学、画学博士时向徽宗提交的一份正式奏章中找到（见图70）。他认为，需要加强对书画学艺术的培训，制定以典籍为基础的考试选拔计划，并与太学建立联系。此外，对于名家书画的临摹作品，皇帝应该在评

47. 韦诞（179—253）以书法著称，当凌云台初建成时，由韦诞负责题写匾额。可是由于匠人的疏忽，匾还未题字就钉到建筑上了，于是人们用吊篮把韦诞吊到离地180英尺（约合55米）的地方，为凌云台题榜。因为恐惧不安，事后韦诞掷其笔，并且告诫子孙绝此楷法。羊欣，《采古来能书人名》，出自《法书要录》，卷一，12。颜之推提到这个故事，以此告诫自己的子孙，见《颜氏家训》，卷二，40b。阎立本（逝于公元673年）纵使官居高位，在太宗皇帝召其画时，也不得不奔走急驱，俯伏创作。阎立本对此羞愧不堪，后悔掌握了绘画这门技艺。张彦远，《历代名画记》，卷九，103-106。雷德侯在《米芾与中国书法的古典传统》（31-33）中对这个问题作了简短的论述。

判其质量和准确性方面发挥更加积极的作用。在赞美了皇帝的艺术才能之后，米芾借机提出了一个更为直接的从他个人专长通往高层的行政渠道。有趣的是，这些建议中有些可能被采纳了：众所周知，徽宗提高了皇家画院的教育水平，而且至少有一幅早期绘画名作的高质量临摹本看起来是出自徽宗的手笔。[48]

更多的时候，米芾宣扬艺术的言论出现在朝廷与公务之外。在雍丘任上与上级领导起冲突后，以及任职于涟水偏陋之地的困难时期，书法和收藏是米芾重要的慰藉。大约在公元1103年至1104年间，在米芾连续失去了他的四个孩子之后，这两项爱好再次帮助他度过了这一不幸阶段。[49]最重要的是，在他生命的最后五年里，因在徽宗朝廷中反复遭受变故，起伏不定，最终被贬职，对艺术的爱好始终是他内心的支柱。一直以来，米芾的艺术都与官场外的生活、自然和休养密切相关。当他痛失爱子后，以及面对自己的死亡时，艺术呈现出一种对于生命价值的肯定之特征。

我们来看三幅米芾晚期的书法作品，它们都讨论了艺术在米芾生活中的中心地位。这些作品传达的信息在语气和侧重点上或有不同，但在自我反省的方式这一点上却高度一致，它们揭示了米芾对其艺术成就的本质看法。第一幅是《紫金研帖》

48. 李慧漱，《宋代画风转变之契机——徽宗美术教育成功之实例》。这幅画是《捣练图》，现藏于波士顿美术馆，此作据称是唐代画家张萱原作的摹本。
49. 这包括了他最有天赋的儿子米尹智（友知），尹智去世时才二十岁。米芾曾在一封书信中叹道："老年何堪？"《宝真斋法书赞》，卷十九，270。在另一封名为《晋纸》的书信中，他如是写道："孤怀寥落，顿衰飒……书画自怡外，无所慕"。《晋纸帖》与其他八帖合为一轴，名为《翰牍九帖》，现藏于台北故宫博物院。《故宫历代法书全集》，2:152-153。

（图71；也可见图57）。这件作品我在前面讨论过，它表现了米芾在晚期书法中对自然的强调。初读时，其内容感觉与米芾的某些字一样丑怪：

> 苏子瞻携吾紫金研去，嘱其子入棺。吾今得之，不以敛。传世之物，岂可与清净圆明本来妙觉真常之性同去住哉？
>
> 【苏轼拿走了我的紫金砚，命令他的儿子把它放进棺材里。今天我把它拿回来了，最终没有陪葬。一个代代相传的物品，怎么能与清净、圆明、本来、妙觉、真常之性（即苏轼的灵魂）共存呢？】

砚是中国北宋时期重要的收藏品，并且在米芾的一生中扮演着特别丰富多彩的角色。前文提到了两件砚山：米芾把其中的一件用来换得北固山甘露寺下的一处古宅，建起了海岳庵。显然，另一件就是米芾从刘季孙那里换取传为王献之所作一卷两帖手札书迹的关键筹码，不过这一交易未能实现。此前我们一直未提到，其实苏轼也格外喜爱砚台。事实上，据米芾所述，苏轼所垂涎的这件砚山，正是米芾打算用来交换王献之书法的那一件，苏轼曾向米芾索要这一砚山，但米芾并未给他。而刘季孙坚持让米芾将砚山与其他书画珍玩一起纳入交易，也正是因为自己曾受苏轼举荐，于是想将这件砚山送给苏轼。米芾则直言不讳地宣称，他从一开始就拒绝让这件砚山流入苏轼手中。其中缘由，当然可能仅仅是因为此砚太珍贵，但是也有人怀疑，米芾的吝啬或许与苏轼曾经公开批评过米芾，指责他过于沉迷于收藏有关。果真如此的话，这则记录了苏轼借走米芾的砚山、还差点带到自己阴间的书房里去的《紫金研帖》，就

71 米芾，《紫金研帖》，参考图57。

蘇子瞻藏墨多

紫金研吾囑其子

入棺吾今得之不以

欲傳世之物豈多乎

是对苏学士这番虚情假意的最后一次揶揄了。[50]

米芾写《紫金研帖》的目的，当然不仅仅是为了给他与苏轼这位新近去世的好友之间长期的人情债画上一个句号，毋宁说，他的意图是通过提出反对意见，以最简洁的方式推动一个有争议的主题。《紫金研帖》主张的是物的永恒性（lasting-ness），尤其是艺术品的永恒性。与之相反，通过欧阳修和苏轼等人的文学和书法作品可以了解到，他们所强调的又是物的短暂性（ephemerality），这是一种传统观点，意在告诫人们如果想获得持久名声，就不能依赖于物。[51]米芾用一种非常朴素，甚至对很多人来说是不可接受的观察挑战了这种观点：美好、实用的物，理应受到重视和保护。砚固然是世俗之物，但它在人世间又是持久存续、代代相传的。米芾在《画史》序言中以极端的态度批评了那种不重视艺术的传统观点，这与此处的主题是一致的（本书导论曾引用）。依照《画史》所言，诸如宝钿、瑞锦这样的普通世俗玩物和最能保证"三不朽"的伟大功业，本来就缺乏可比性。

然而，与发饰和丝织品相比，砚并不属于同一类，并且米芾在这里传达的信息显然更为微妙。除了石头本身的美妙或其

197

50. 米芾在《宝晋英光集》中曾评论苏轼对其所藏砚山很感兴趣，《宝晋英光集》，卷八，5a。苏轼在自己的文学作品中有大量关于砚台的题词，足见苏轼对砚台的喜爱。后世的一些画家，如"扬州八怪"之一的黄慎（1687—1768）就喜欢描绘《东坡玩砚图》这样的题材。

51. 其中包括欧阳修写给学生徐无党的一篇赠序，他警告徐无党不要把文章作为声名不朽的载体和工具。《送徐无党南归序》，出自《居士集》，《欧阳修全集》，卷二，131-132。关于苏轼对"物"的主张，我们且看他随米芾题跋所作的诗歌《次韵米黻二王书跋尾二首》就可以明了，其中一首我在本书第二章曾作论述。

造型的奇特，从根本上说，砚是书法创作的工具。书法家们乐此不疲地清洗砚台，接着用它磨墨，这一系列书法创作的准备动作，也让艺术家获得了灵感。米芾说："乃可自涤研，若不自涤者，书皆不成，纸不剪者亦如之【如果我不是亲自洗砚、裁纸，是没办法写好书法的】。"[52]进一步说，砚台本身也是带有感情倾向的。在同样以砚为主题的一则笔记中，米芾写道："新得紫金右军乡石，力疾书数日也。吾不来，果不复来用此石矣【我从王羲之的家乡（山东琅琊）新买了一枚紫金砚台，并立即开始用它磨墨，并写了好几天书法。但我就是不能得心应手。因此，我再也不用这块石头了】。"[53]这里与《紫金研帖》中讲到的砚台可能为同一枚。

也许记载了这两则笔记的书法作品，正是米芾使用这块非常珍贵但却存在问题的名砚书写的。这也许正可以解释为什么《紫金研帖》的字迹粗糙，并且在纸上还出现了少量飞溅的墨迹。无论如何，这一书写结果是生动而直观的，任何米芾的其他作品，或其他书法家的作品，都很少能保留下如此强烈、瞬间生发的书写体验。当我们聚精会神地品读《紫金研帖》的内容，并且注意米芾的笔迹，就会很庆幸地认识到正是因为这枚砚台没有被苏轼带进棺材，所以围绕此砚的书法创作得以继续。运气好的话，这件书法作品也会像此砚一样被人们珍藏起来，从而为后世保存个人与米芾的艺术接触的机会。

52.张丑，《真迹日录》，卷四，2b。

53.《乡石帖》，台北故宫博物院藏品。《故宫历代法书全集》，12:34-35。(此处"吾不来，果不复来用此石矣"一句或可理解为"如果我不来 [琅琊]，果然就没有人再来用这块石头了"。——译者注)

第二件代表米芾后期书法的作品是《珊瑚帖》，该帖进一步发展了"自发"与"自然"的主题，不过这件作品的设计布局非常巧妙，很容易让人怀疑米芾创作时早有预谋（图72)。《珊瑚帖》包括两组短文，以及中间一幅不寻常的速写画。这件书法的排列布局并不对称：右边短文的书法间距很大，字体偏大；左边的短文字体更小，字距也更狭窄紧凑。此外，两处文本的体裁也不同：右侧是散文，左侧是诗歌：

收张僧繇《天王》，上有薛稷题。阎二物，乐老处元直取得。又收景温《问礼图》，亦六朝画。珊瑚一枝。

【我收藏了张僧繇的《天王》，上面是薛稷的题跋。这幅画曾属于阎二，元直从乐老那里得到的。我还收藏了景温的《问礼图》，这也是一幅六朝的画。另有一枝珊瑚。】

三枝朱草出金沙【金色的沙土中长出了三根朱草】，

来自天支节相家【它来自宗室节相之家】。

当日蒙恩预名表【那天我蒙皇室之恩，预备花名册】，

愧无五色笔头花【然而，我担心自己难以妙笔生花】。

米芾诗中所提到的"名表"指的是与礼部相关的官职，很可能是他在公元1103年所任太常博士的职责。这首诗暗示了米芾已不再担此职，因此可暂定创作日期为公元1104年米芾闲居

润州期间。[54] 此时米芾的境况与十年前雍丘去职的情形相当，《珊瑚帖》中他对自己仕途失败的评论，就像他早期的诗《拜中岳命作》一样尖刻（见第三章）。

《珊瑚帖》按照从右到左的既定顺序，从行书写就的收藏清单开始，以一种充满活力的形式铺陈开来。在米芾平淡无奇的语气下，深藏着一个成功的收藏家的骄傲。六朝时期的绘画几乎和晋代书法一样珍贵稀有，其中公元六世纪早期"六朝三杰"之一的画家张僧繇的作品更是难得。最难能可贵的是，张僧繇此《天王》画曾被阎立德（逝于公元656年）之弟、极力推崇张氏的唐代画家阎立本（逝于公元673年）收藏，因此《珊瑚帖》中有"阎二"一说，[55] 米芾指出，这一信息通过唐朝大臣、艺术鉴赏家薛稷（649—713）在画上的题词便可知晓，据说薛稷在绘画风格上模仿阎立本。如今，米芾将自己的名字与这一引人瞩目的谱系联系在了一起，亦与身份未知的乐老和滕中孚（字元直，生于公元1020年后）产生了关联。[56] 此帖中米芾提到的第二幅画大概是一幅无名画家的作品，描绘

54. 此处修正了我之前的看法，即《珊瑚帖》是在米芾生命的最后一年写就的。《恪尽孝道的米友仁》，104-105。自南宋时期朝廷收罗米芾的作品，《珊瑚帖》入藏内府后，便与米芾另一书信《复官帖》置于一处（见注释26）。我曾在文章中指出，日期是对此类信件进行分组的一个标准。曹宝麟将《复官帖》的创作日期追溯至公元1104年，即米芾被迫闲居一年后又将复官的前夕，并提供了有力的论据，这也证实了《珊瑚帖》作于公元1104年。

55. 张彦远称张僧繇、顾恺之、陆探微为古之圣人，《历代名画记》，卷二，25；卷七，90-91。阎立本与张僧繇的关系，可见同上，卷九，105。在《画史》（188）中，米芾提到苏泌收藏的张僧繇《天王》，与《珊瑚帖》中所提及的是否为同一幅画还不得而知。

56. 乐老可能指朱长文（1039—1098，号乐圃），重要书法文本《续书断》的作者。滕中孚在米芾《画史》中有提及，《画史》，202。

慨尝自蒙恩预名表
常自蒙恩预名表
三枝朱草出金沙
来自天支之卯相家
金坐
华发弱花

72 米芾，《珊瑚帖》，约作于公元1104年，纸本墨迹，册页，26.6×47.1cm。北京故宫博物院藏。

收張僧繇天王　薛稷題。同上帝　釋，元亲取浮又　收身濟問祇圖示　六朝畫　珊瑚網

的是孔子向老子问礼的故事。三十年前在长沙短暂任职的米芾曾佐谢景温于潭，为其僚属。因此《问礼图》应该原为谢景温（1049年进士）所有。

米芾似乎是在事后才想起来，于是又在他的清单后加了一枝珊瑚，这件物品和相应的速写画反过来又启发了后面的诗。这枝珊瑚（诗中称"朱草"）的原主"节相"可能指的是赵仲爰（1054—1123）或画家赵令穰，他们都是米芾的密友，也是著名的收藏家和赵宋宗室，所以说是"天支"。赵仲爰、赵令穰和许多宗室成员一样，都担任过使相。米芾珊瑚诗的最后一行融合了两处典故：一处是关于唐代诗人李白（701—762），李白少年时曾梦见自己用的笔笔头上生出花来，于是开始展现出非凡的文学才能；另一处是关于南朝时梁朝诗人江淹（444—505），与李白相似，江淹年少时梦到晋人郭璞赠送给他一支五色笔，于是才思大进，以文辞闻名，只不过晚年时又梦见郭璞向他要回那支五色笔，江淹在梦中归还笔后，便失去了文学才能。[57]这些都巧妙地暗示了米芾新近被朝廷解职，他将问题从自己的古怪性格和行为上转移开，归责于自己缺乏才能。不用说，米芾的话是不可信的，其实《珊瑚帖》的创作主旨正是为展示自己的才华。

这幅珊瑚速写曾被一些人称为米芾唯一的存世画作，但它很明显不是一幅真正意义上的画。徐邦达曾合乎逻辑地引用了一处公元十二世纪的描述性文字，内容是关于米芾晚期写给蔡京的一封书信，诉其流落之苦，为了说明举家从京师搬迁至淮阳所乘交通工具的大小，米芾信手添了一艘小船漂游于文字

201

57. 王仁裕，《开元天宝遗事》，8b。《南史》，卷五十九，6b-7a。

间。徐邦达意图通过这段描述性文字来构建《珊瑚帖》中珊瑚图的创作语境。[58] 虽然那艘漂浮的小船似乎真是一个后来添加于信纸上的有趣想法，但米芾的珊瑚图绝非即兴创作。画中这枝三叉珊瑚是经过精心绘制的：先勾勒出轮廓，并用细的笔触反复填补内部，意在产生一种干枯而苍劲、牵丝萦带的"飞白"效果。仔细观察珊瑚图是如何与前后两处文本产生关联的，便可确认这一创作想法的成形过程。就在珊瑚诗的第一列和珊瑚图的左下部分之间，米芾额外写了"金座"两个字，这一定是指他的珊瑚笔架所使用的底座。"金座"与珊瑚诗第一列最后两个字（右下角）"金沙"稍作对齐，这首诗最后一个字"沙"的最后一笔向下倾斜的撇画与下面"金座"之"金"的顶部撇画是平行的，从而呈现出一种视觉上的对应关系。同样，"座"的最后一笔横画足够轻快，与珊瑚图中底座部分那起伏的小山动势一致，从而创建了视觉上的连接。这是一处巧妙的双关——米芾以一种戏谑的方式来宣布金沙二字立在金座上。现在加入"金座"二字，重新审视米芾诗的第一列，很明显此双关在文本和图像之间形成了一种非常巧妙的呼应：就像珊瑚图从山上生发出来一样，文本也完全逆转过来并向上生长，名词和动词按逻辑顺序堆叠而上：金座，金沙，出，朱草，三枝。

珊瑚图的另一侧揭示了一个类似的双关语。简短的收藏清单以最后两个字"一枝"结束。表意的珊瑚图右边的分枝，一直延伸到最后"枝"字内部的空白处。正如金座的小山上升腾起云雾状的"金座"二字将图画与诗歌联系起来一样，画中珊

202

58. "行至陈留，独得一舟如许大，遂画一艇子行间。"蔡绦，《铁围山丛谈》，卷四，61。《古书画过眼要录》，358-359。

瑚的硬枝从树干中冒出来，与米芾第一段短文的"枝"字融合在一起。因此，这证明了米芾的珊瑚图远非帖中文本所导致的结果，相反，这幅速写才是整幅《珊瑚帖》的推动力：从整体上看，以速写画成的三座小山为代表，所有文图都是从珊瑚图的金座处向上、向外发展的。尽管小山的表达和呈现方式很简单，但通过公元十世纪董源的山水画可以知晓，这是对江南风景的一种简单描绘，江南是指长江以南区域，也是米芾的第二故乡。如果《珊瑚帖》果真暗含董源绘画之义，则巧妙地诠释了多才多艺的北宋文人与文、诗、书、画等多种艺术之间的相互关系，而所有这些艺术，都是在一个受"在朝与在野"这一最高现实所支配的框架中进行创作的。

苏轼早先对文同的悲叹愈发突出了《珊瑚帖》的聪明之处。苏轼慨叹文同之德没有得到赏识，尽管其文章、诗歌、书法和绘画皆从"德"生发而来。《珊瑚帖》也包含了美德不被欣赏的深意。这让我们想起了米芾在写给吕大防的诗中，用神话中珊瑚状的青琅玕树来象征淹没在海水深处看不见的美德："百尺青琅玕，浸以万丈澜"。突然间，这一象征性的符号显露出来了，但它并非出自深海，而是来自江南的山峦。象征米芾美德的珊瑚树植根于南方的山水，朝相反的方向分叉，以对抗命运的不公。当右边的分枝自然地伸向短文中的"枝"时，左边的分枝却突然发育不良，仅可作为其生长方向的提示，当然这也影响不大。米芾一生都致力于艺术，其美德在一个由艺术收藏构成的世界中显明而兴盛，但在另一个为朝廷效力的现实世界中却仍未实现——并没有鲜花从五色笔头上生发出来。米芾的书法也反映了一种对比：右侧恣意而舒展，左侧瑟缩而拘束。与绘画和书法有关的生活让米芾充分释放了他精力充沛的

米芾：风格与中国北宋的书法艺术

天性。在京城为官，他的日常公务诸如预备名表，书写时须把文字限制在同样大小的方格里，而此时他的书法风格基本上是一致的，这源于单一的人格，单一的美德"分枝"，但《珊瑚帖》短文和诗歌所代表的外部环境却大相径庭。这是米芾对王羲之书法范式的个人改编：在朝为官，书法受束缚，容易被庸俗的尘世气息沾染，但若置身于山林之间，书法就变得不同凡响了。

203　　《珊瑚帖》是米芾晚期书法风格的代表作之一，也是《海岳名言》所述理论的典型例证。一般情况下，书法作品中开头的字可以奠定整幅作品基调，《珊瑚帖》也不例外，尤其是此作前两列展现了强健、柔韧和运动的非凡结合。这些字似乎根据自身的需要伸缩，因此显得生动而自然。然而，如果只接受书法的表面价值，就等于对《珊瑚帖》在其他方面所表现出的非凡思想视而不见。事实上，米芾创作时是有意图的：其意图就是尽可能地自然而为之。这一意图突然在第五列的最后两个字"珊瑚"中显露出来，这两个字写得如此之大，如此之有力，以至于令人联想到事物自然进程之外的东西。方闻最早将《珊瑚帖》与米芾在《海岳名言》中对大篆古法的赞颂联系起来。他观察到，字体的不同形式和大小似乎符合米芾对古文字的审美理解："活动圆备，各各自足"。[59]即字体灵活生动、圆润完整，每一个字都是一个独立的形象。尤其值得一提的是，方闻指出从山水景观底座上生出的珊瑚图，意在让人回想起中国早期文字中见诸商代青铜礼器上的象形文字。米芾在右侧短文叙述中最突出强调的是"珊瑚一枝"，也支持了这一观点。

59. 方闻，《心印》，91。

　　方闻的主张可以更向前推进一步。珊瑚不仅长得像象形文字，而且本身似乎就是一个象形文字。篆书的"末"字，意为树的最远端，也就是树枝的顶端，很接近米芾笔下的珊瑚图（图73）。米芾所画这枝形似"末"字的珊瑚，其根埋在江南的小山里，是不可见的，而上方的横条也已降低了位置，但这些调整都是相对较小的。这个字放在当前的语境中有一种特别的贴切性，远远超出了"末"作为树枝顶端的基本含义。"末"一字常用作末尾、微不足道、毛发梢之意，如苏轼对文同诗歌的描写就有"与可之诗，其文之毫末"一句。早些时候，唐代批评家李嗣真（活跃于公元649年前后）在其书法评论集《书后品》的序言中，将艺术与"末"联系起来。他引用《礼记》，指出"盖德成而上，谓仁、义、礼、智、信也，艺成而下，谓礼、乐、射、御、书、数也【当美德建立起来的时候，则'德'所代表的人类行为之品质，如仁、义、礼、智、信，都将会相应提升到最高的位置上。当艺术建立起来的时候，则艺术的表现形式，如礼、乐、射、御、书、数，顶多只是第二位的】。"李嗣真宣称，在他的评价体系中处于最高等级的书法家极其少见："登逸品数者四人"，于是感慨道："故知艺之为末，信也【由此我们可知艺术真的是'末事'了】"。[60]

──────────

60.《法书要录》，卷三，100。有些版本的李嗣真《书后品》文以视觉上相似的"未"代替了"末"字。尽管这两个字在语法上都有意义，但结合文章的上下文，"末"更合适些。参见中田勇次郎在《中国书论大系》中的评论，2:75，注释9。

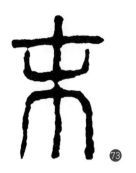

73

　《珊瑚帖》是米芾对一生致力于那些微不足道的事情的讽刺评论。他向我们展示了他的美德：他的珊瑚枝顶端大部分埋藏在江南的山林之中，而展现在世人眼前的部分则向那些知道如何玩这个游戏、那些游于艺的人表明，未被发现的事物和品质才是一种深刻的、原始的神秘力量。我们再次品读这幅书法作品，透过它所呈现的中国文化根源之原始和自然的品质，不难看出这其中传达出的信息，那就是米芾的美德是纯洁而且真实的。

　　这里罗列的最后一件代表米芾后期书法的卷轴一点也不比《珊瑚帖》逊色，那就是《虹县诗卷帖》。学者们似乎认同该帖作于1106—1107年（图74）。然而，关于米芾当时的处境则众说纷纭。曹宝麟认为，米芾此时仍是书画学博士，并在润州至京城的大运河之行途中创作了该帖。[61]其他人，包括我自己，都认为《虹县诗卷帖》是米芾最后一次从徽宗朝廷去职离京，在虹县以北四十英里（约合六十四公里）的淮阳任职时所创作的书法。[62]整幅作品语气内敛，书法豪迈，这些都是米芾远离朝

61.《中国书法全集》，38:518。
62.西川宁，《米元章的虹县诗》，《书品》，153期（1964年秋）:10。

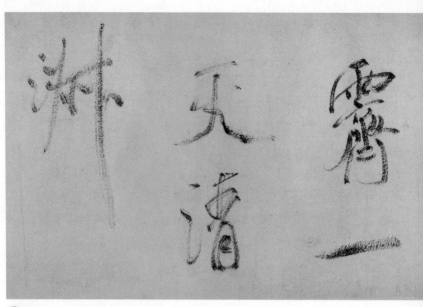

74a 米芾，《虹县诗卷帖》，作于公元1106年，手卷，纸本墨迹，31.2×487.7cm。东京国立博物馆藏。第一部分，自右起。————————————

74b 《虹县诗卷帖》第二部分，自右起。————————————

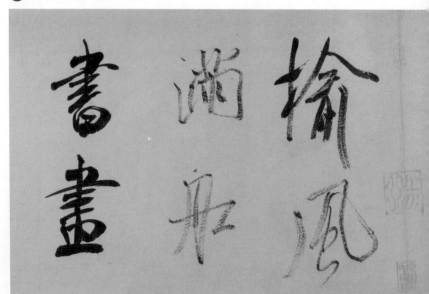

虹縣舊題云怳

气健帆千里皀

74a

74b

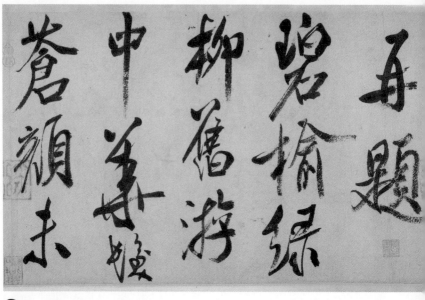

再題

碧榆緑
柳舊游
中筆妹嬋
蒼頡未

74c 《虹县诗卷帖》第三部分，自右起。———————————————

74d 《虹县诗卷帖》第四部分，自右起。———————————————

風長安又到
人徒老
马道何
時定復

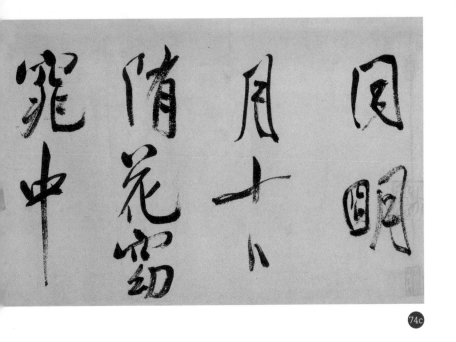

同眠

月十卜

隋花窗

窓中

74c

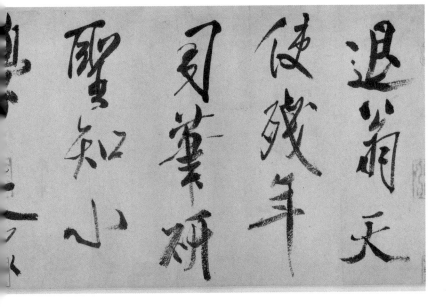

74d

退翱天

使残年

司彙研

聖知心

74e 《虹县诗卷帖》第五部分，自右起。————————————

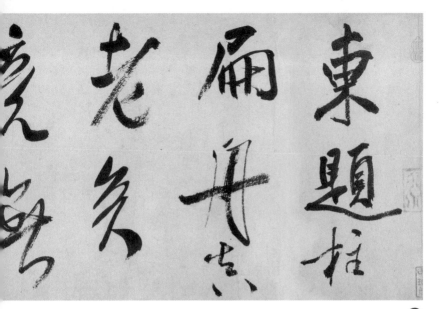

競艿　厢舟志　東題柱

廷的"在野"风格特色。在汴河之上，米芾发现了一首他多年前写的诗，可能是他在涟水任职时所作。米芾把这首旧诗抄了下来，又添了一首新诗，仿佛要把他人生的两个阶段都展示出来。两首诗提供了一个深刻的对比：年轻的米芾全心全意地沉浸在一个理想化的世界中时，年长的他则意识到，自己原本的愿景是将这种沉浸在艺术和山水中的另类生活当作追求一种更伟大功业之后的结果，没想到这最终却成为自己生命的全部。

虹县旧题云【我在虹县题写的旧诗】：
快霁一天清淑气【这一天突然放晴，天气清和】，
健帆千里碧榆风【绿树送风，船疾帆健行千里】。
满船书画同明月【满船书画与我共赏一轮明月】，
十日随花窈窕中【十日间追随花草到了深邃幽美之处】。

再题【再次题写】：
碧榆绿柳旧游中【故地重游，两岸依旧榆柳成荫】，
华发苍颜未退翁【头发白了，容颜苍老，却还未致仕归隐】。
天使残年司笔研【天命安排我晚年去跟笔和砚打交道】，
圣知小学是家风【聪明人知道这门小小的艺术决定了我的家风】。
长安又到人徒老【又来到京城，但人已上了年纪】，
吾道何时定复东【我的道路何时能再向东方，而事业何时能更进一步呢】。
题柱扁舟真老矣【一叶扁舟中挥毫题柱，自觉真的老了】，
竟无事业奏肤公【到头来也没有伟大的功业使我扬名】。

此诗书法一开始含蓄，近乎胆怯，相对于纸张铺展开的巨大空间而言，"虹"这个字很小。但是作者的信心很快就建立起来了，写到第三个字的时候，笔墨逐渐形成了一种庄严、磅礴的节奏，每一列填满两个大字，恣意挥毫直至墨干，这样的风格贯穿了第一首诗。米芾写得有条不紊，给他的旧诗增添了一种崇高的纪念性，仿佛要将之刻在石头上。然而，米芾的书法始终又保持着特有的弹性与动感，这种力量和动感的结合具有不可思议的效果。不知为何，每一次蘸墨之后写到最后面时，米芾宁可让墨色变干变淡，此时笔下的字反而如魅影般，变得最令人难忘而不可磨灭。到第一首诗的结尾，书法的节奏稍微加快，蘸墨更加频繁。文字变得紧凑，刻意经营的成分也逐渐隐退。毛笔随着米芾手腕高悬而灵活地转动，恣意挥洒，沉著痛快。在第二首诗的结尾处，字与字之间的间隔变宽，书法创作慢慢进入尾声。最后一个字"公"犹如一座小山，上有两朵闲云懒懒地升起，这个字突然平静地为整幅作品画上了句号，也巧妙地与开头相呼应。至此，能量已不再流逝，长卷在生命中回荡。

《虹县诗卷帖》文笔不凡，书法与两首诗内容之间的微妙关系更是让人印象深刻。此帖书法的笔墨起初还不禁受到创作目的和意图的影响，但随后仿佛进入了一种自主的节奏，书写的目的性逐渐退散。这种转变发生在两首诗之间，从而强化了这两首诗的差异。米芾对早年的回忆有着明显的怀念之情。第一首诗中的每个字都像一座过往的纪念碑，用来纪念诗中所描写的豪侠气概和能量。相比之下，老米的第二首诗在语调上则是听天由命，略带忧郁。关于年老甚至是死亡的想法似乎占据了他的内心。"东"指润州，指家。此时这位还没有退休的老人

仍然被困在无足轻重的地方职位上。现在他也承认，只剩书法能够代表"家风"。米芾在这里用的这个"风"字可以穿越时空，有教化和转换之意。这种意在自我反思的文字或许会促使我们停下来，去重新审视记录这些思想的相应书法。然而，与手卷的前半部分相比，后半部分竟没有呈现丝毫的自我的意识。此时的书法并不力求令人印象深刻；它仅仅是在书写、记录。第二首诗坦率而平实，这对米芾而言是十分鲜见的。坦率会产生一种亲密感，这种亲密感在纪念碑式结构（structure of monumentality）中发挥着奇妙的感染力。米芾以最简单、最基本的形式展现了自己，这是他最强大的力量。此作书法在最后几列达到高潮，每个字都成了对优雅和力量的咏叹。米芾末了的一句"竟无事业奏肤公"，毫无疑问是最后直抒胸臆的自嘲，而《虹县诗卷帖》后半部分的书法与这最后一句诗形成了鲜明而生动的对比。

《虹县诗卷帖》揭示出米芾已经认识到自己一生的成就仅仅局限在艺术造诣方面。对功业和声名的幻想，就如同一种陈年的痼疾一般一直困扰着米芾，纵使他笔下的书法展现出的是一只不为世俗所困的手，但俗世的功名依旧令他难以释怀。这是一种分裂，揭示了心与手之间存在简单关联的这一假设的荒谬之处，就如同错误地假设技巧与美德可以用坐标维度来测量那样。米芾认为，在无甚丰功伟绩的前提下，还好有书法可以保存下他的美德，并传之后世。在某种程度上，书法同时记录了米芾作为一位书法家的伟大之处，以及他作为一个活生生的人的趣味所在。然而，有一点他肯定是正确的：这门艺术的确有能力让米芾之风吹得更远。

结　语

遗风——『米癫』的遗产

艺术家风格的持久性、永恒性，既取决于这种风格对邂逅它的人的影响力，也取决于这些人是否愿意将这种精神和力量传承下去，使之重生。尽管造成吸引力的原因可能多种多样，但纯粹的技巧和美感很难成为最重要的原因，我们更应该关注的是这种风格的意义、结构和方法上的旨趣。然而，米芾这个个案解读起来却是怪诞且分裂的。人们往往认为他的风格是通过对古典传统的深入研究而形成的，是正统书学的典型范例，但同时他的风格也往往被视为是个人怪癖所生发的创造力的体现。在对米芾书法的历史评价中，人们早已察觉这两种并存的特质，并且，这两种特质都有助于促成米芾风格的永恒。

书学正统从未与米芾的名字发生过最直接的关联。但毫无疑问，米芾在传统书学方面的实践最终使其书法作品数量远远超过其他宋朝书法家——无论是就墨迹还是刻帖的形式而言都是如此。公元1127年，宋朝遭金兵入侵，北宋失国，大量的文化和物质财富随之消失，首都汴京和王朝北方领土也不复存在。南宋时期，朝廷在徽宗的第九子赵构（宋高宗，1127—1162年在位）的领导下开始了重建皇家艺术品收藏的艰巨任务。高宗格外喜欢书法，对米芾更是情有独钟。但是，相较于米芾那不受束缚的书法风格，其作品中所体现的勤学苦练以及与晋代书学传统的紧密联系，才是赢得皇帝赞誉的深层原因。在高宗看来，米芾为他的臣民们树立了一个值得借鉴的榜样——至于那种过于倾向自然洒脱的自由精神，可以通过他对以"二王"为代表的"法度"的尊重和理解而得以中和。值得注意的是，米芾临写的晋代书法帖，特别是临写的王羲之书法，在进入南宋宫廷收藏时被单列为一组有独特价值的作品。这些作品虽然不是直接的学书典范，但鉴于当时窘迫的收藏条件，对于想要

发展自己的书风的高宗皇帝而言，米芾的临作可能就是他所能得到的关于晋代书法最准确的反映和灵感来源了。公元1140年，经过持续认真的收集、整理和鉴定（这是在米芾之子米友仁的监督下进行，米友仁深受高宗赏识，曾担任高宗的书法顾问和官方鉴赏家），米芾尚存的书法被广为收罗，整理成册，按照皇帝的命令摹刻上石，并将拓本分发给内廷高官。这是宋代其他书法家未尝有过的荣誉，也是米芾艺术得以保存和传承的保证。[1]

尽管宋高宗必然是正统礼教的代言人，但他也不是没有受到过米芾飘逸超迈之书风的影响。在一篇著名的评论文章中，皇帝把自己比作因沉溺于马匹而为人诟病的晋代高僧支遁（314—366）。高宗认为，就像虔诚的佛教徒支遁不应该被一匹好马这样的世俗好物所吸引一样，皇帝被一个公认怪诞之人自然超逸的书风吸引也是不合时宜的。他借口称，如支遁所做的那样，自己所欣赏的仅仅是米芾的那种神骏（divine swiftness），米芾的诗文和书法"同有凌云之气"。[2]

当然，一般人不像皇帝那样身居高位，不必为自己爱米芾之桀骜不驯去找借口。事实上，纵观历史，后世在讲到米芾痴迷于书法时，更对他的怪癖故事津津乐道。这是米芾的另一面，对于后人定义其形象和风格同样重要。在针对米芾的严肃的学术研究中，人们普遍忽视关于他的逸闻轶事，但这些在中

1. 李心传，《建炎以来系年要录》，卷一百四十七，12a。翟耆年，《籀史》，26a。拓本今名为《绍兴米帖》。《米芾》，1:202-206。想要了解南宋内府所藏，见周密，《齐东野语》卷六之《绍兴御府书画式》，1a-10b。高罗佩（Robert van Gulik），《中国绘画艺术》，205-208。石慢，《恪尽孝道的米友仁》。
2. 宋高宗，《翰墨志》，出自《中国书论大系》，6:246-247。支遁和尚爱马的故事，可见于刘义庆，《世说新语校笺》，68，马瑞志《世说新语》英译本，61。

国传统史学中始终占有一席之地，其原始资料多为南宋、元代的史事杂集——"遗事（leftover affairs）"所收集。许多后来收集的资料，包括米芾传记信息和米芾及其他人的各种书法作品，都是以非官方的专门历史著作的形式面世的。其中比较有名的是公元1604年范明泰编撰的《米襄阳志林》十六卷，范明泰在书中参考了十四世纪鉴赏家陆友所辑《南宫遗事》（该书今已不存）作为资料。[3] 与范明泰时代比较接近的著名学者和书法家祝允明（1460—1526）在公元1492年编撰的《米颠小史》为八卷合集，亦颇类似《米襄阳志林》。祝允明的这部著作尤其引人注目，原因是此书手稿最近重现世间。[4]

这些都不是正史，本着随意性的精神，我也在此提供一些自认为十分有趣的米芾故事。当然，有些是杜撰的，有些则是歪曲了的观点。然而，纵使内容不全属实，米芾的一些书法作品却使故事中蕴含的精神变得充实饱满。以下分类大致仿照祝允明和范明泰编写的私史，不过有些故事可列入多个标题下。

3. 中田勇次郎在其《米芾》一书1:246-247中介绍了范明泰的《米襄阳志林》。据祝允明《米颠小史》（卷七，8a），陆友《米海岳遗事》由二十三个条目组成，并在元统年间（1333—1335）辑成。

4. 祝允明的手稿于1991年11月25日在纽约苏富比拍卖。一份祝允明著作的手写抄本作于1863年，现藏台北"中央图书馆"。尽管不如《米襄阳志林》那么详细，但祝允明的手稿与之在很大程度上相互重复，并有许多相同的标题。关于米芾轶事汇编的另一个来源是丁传靖的《宋人轶事汇编》，该书于1935年出版，与米芾相关的轶事可见于卷十三。祝允明此汇编的部分翻译，包括一些米芾的故事，参考章楚和朱璋（Chu Djang and Jane C. Djang）的《宋人轶事汇编》（*Compilation of Anecdotes of Sung Personalities*）。中田勇次郎在其《米芾》一书中也讲了一些关于米芾的轶事，1:49-57。

癫狂

米元章以书名，而词章亦豪放不群。东坡尝言自海南归，舟中闻诸子诵其所作古赋，始恨知之之晚。徽宗朝，以廷臣论荐，除太常博士。时内史吴栻行词，多所襃奖。元章喜，作诗以谢之，其末章有云：

中间有一萧闲伯，

学道登仙初应格。

朝元明日拜五光，

玉皇应怪须眉白。

盖自谓也。未入谢，言者谓其倾邪险怪，诡诈不近人情，人谓之颠，不可以登朝籍，命遂寝。元章大不平，即上章政府，诉其事，以为在官十五任，荐者四五十人，此岂颠者之所能。竟不报。后四年，始得召，复归班。元章喜服唐衣冠，宽袖博带，人多怪之。又有洁疾，器用不肯令人执持。尝衣冠出谒，帽檐高不可以乘肩舆，乃彻其盖，见者莫不惊笑。所为类多如此。

【米元章作为书法家享有声誉。他的文学作品也豪放不羁、不同寻常。苏东坡有一次说，他从海南乘船回来时，听到儿子朗诵米芾的一篇古赋，就后悔认识米芾太晚了。在徽宗朝廷里，受一些官员的推荐，米芾担任负责祭祀礼仪的太常博士。当时担任内史的吴栻（1073年进士）写的词广为流传，受到许多人的称赞。元章很喜欢，他自己写了一首诗来表达谢意。末尾是这样的：

在我们中间，有一位孤独的长者，

通过学道而升仙，开始取得等级。

在黎明的朝廷那灿烂的阳光下，我向五色光敬拜，

米芾：风格与中国北宋的书法艺术

玉皇大帝见我眉毛胡须都白了，应该觉得奇怪。

米芾在诗中描述的人是他自己，而并没有表达出任何感谢吴迪的意思。当时的人都说米芾离经叛道，狡诈、对别人的感情漠不关心。有些人认为他疯癫，反对把他列入朝廷官员名册，对他的任命因此撤销。元章很不高兴，上书申诉此事，提到自己担任过十五次官职，有四五十个人推荐过他，这怎么可能是一个疯子的成就呢？最终他没有上报。四年后他才被召回宫廷。元章喜欢穿戴唐朝宽袖子、宽腰带的衣冠，世人觉得这很奇怪。他还有洁癖，不让别人碰他用的器具。有一次，他穿好衣服去拜见另一个官员，但戴的帽子太高了，不能乘轿子。结果，帽子从轿顶的罩里戳了出来。所有看到这一幕的人都哄堂大笑。这样的故事有很多。】

——曾敏行，《独醒杂志》，卷六，2a-b

这则轶事似乎混淆了米芾任太常博士时被免职和几年后被礼部弹劾、由礼部员外郎罢知淮阳军这两件事。

米芾元章好古博雅，世以其不羁，士大夫目之曰"米颠"。鲁公深喜之。尝为书学博士，后迁礼部员外郎，数遭白简逐去。一日以书抵公，诉其流落。且言举室百指，行至陈留，独得一舟如许大，遂画一艇子行间。鲁公笑焉。吾得是帖而藏之。时弹文正谓其颠，而芾又历告鲁公泊诸执政，自谓久任中外，并被大臣知遇，举主累数十百，皆用吏能为称首，一无有以颠荐者。世遂传米老《辨颠帖》。

【米芾是一位博学多才的鉴赏家，喜欢古物。由于他不

愿受社会习俗的约束，文人士大夫认为他疯癫。鲁公（蔡京）很喜欢他。米芾曾担任书学博士，后来升任礼部员外郎。有几次，他遭到弹劾被免职。有一次，他写信给鲁公，诉说自己的不幸。他讲述了自己全家十余人走到陈留（河南）时，只能乘坐一艘"那么大"的船。然后他在信的两列字之间画了一条小船。鲁公看后笑了。这封信由我收藏。有时弹劾文书实际上称他为疯子，于是，米芾告诉鲁公和其他执政的人说，他在京城内外任职多年，认识了很多要员，这些人在朝廷上举荐他数千次，没有人因为他疯癫而推荐，都是始终强调他的政治才能。后来，人们开始谈论米芾的《辨颠帖》。】

<div style="text-align:right">——蔡絛，《铁围山丛谈》，卷四，61</div>

留意本书第六章中所译相关弹劾文的内容。

米元章有帖云："老弟《山林集》多于《眉阳集》，然不袭古人一句。"子瞻南还，与之说，茫然叹久之，似叹渠偷也。戏跋二首：

二集一传一不传，

可能宝晋胜坡仙。

苏郎不醉常如醉，

米老真颠却辨颠。

［原注］世传米老有《辨颠帖》。

【米元章在书信中写道："老弟我的《山林集》比苏轼《眉阳集》体量大，而其中没有一句剽窃古人。"苏轼自南方归来，与米芾长吁短叹，就好像他在为自己的"剽窃"叹

息。我开玩笑地写下两段诗文（此处只列其中一首）：

两部书籍，一部传世，另一部却没有，

难道是米芾胜过苏东坡？

苏轼并没有喝醉，但总是像醉酒一样，

老米真是疯癫，却试图辩称自己不癫。

［原注］据说老米写过《辨颠帖》。】

——刘克庄，《后村集》，卷十，7b-8a

东坡在维扬。设客十余人，皆一时名士，米元章在焉。酒半，元章忽起立，云："少事白吾丈：世人皆以芾为颠，愿质之。"坡云："吾从众。"坐客皆笑。

【苏东坡（苏轼）在维扬（江苏扬州）。一天，他主持了一个聚会，有十多个客人，他们都是当时有名的人士，米元章也在其中。酒喝到一半的时候，米芾突然站起来道："大家都觉得我疯了。我想问问子瞻您是怎么想的。"苏轼笑道："我的观点跟众人一样。"】

——赵令畤，《侯鲭录》，卷七，10b

海岱绝唱已刻于柱，与刘颠者对也，非二颠者不刻。芾顿首。

216

【我的诗文已经刻在海岱楼的柱子上，就在刘颠所题诗书联的对面。如果不是两个疯子的作品，我都不会把它们刻在柱子上。芾恭敬地叩头下拜。】

——米芾，《英光堂帖》信札，重印于《中国书法全集》，38:349

刘颠应该是指刘泾。海岱楼在涟水。

洁癖

有好洁之癖，任太常博士，奉祠太庙，乃洗去祭服藻火，而坐是被黜，然亦半出不情。其知涟水军日，先公（庄公岳，1059年进士）为漕使，每传观公牍，未尝涤手。余昆弟访之，方投刺，则已须盥矣，以是知其为伪也。宗室华源郡王仲御家多声妓，尝欲验之。大会宾客，独设一榻待之。使数卒鲜衣袒臂，奉其酒馔，姬侍环于他客，盘杯狼藉，久之亦自迁坐于众宾之间。乃知洁疾非天性也。

【米芾有洁癖。当他担任太常博士时，为了准备在太庙举行的仪式，米芾用力地清洗官服，以至于水藻纹的刺绣图案都脱落了，他因这次违法行为而被降职。然而，米芾的洁癖在一定程度上是假装的。米芾在涟水任军使的时候，我的父亲（庄公岳，1059年进士）担任运输总管。每次传阅观看公文时，他从来没有见过米芾洗手。我哥哥去拜访过他一次，当递上名帖时，米芾突然就必须洗手了，由此可以看出他是装的。在华源郡王仲御（赵仲御，1052—1122）的家里，有许多歌姬。有一次，他想试探米芾，于是安排了一场盛大的宴会，把米芾单独安排在一个榻上，由一群穿着鲜艳衣服、袒露臂膀的仆人为他奉上酒和食物，歌姬围绕侍奉其他客人，杯子盘子乱七八糟地散落在各处。过了一会儿，米芾也加入了进来，坐在人群中间。从这一点可以看出，他的洁癖不是天生的。】

——庄绰，《鸡肋编》，卷一，10a-b

米芾：风格与中国北宋的书法艺术

曾祖殿撰，与元章交契无间，凡有书画，随其好即与之。一日，元章言得一砚，"非世间物，殆天地秘藏，待我而识之"。答曰："公虽名博识，所得之物真赝居半，特善夸耳。可得见乎？"元章起取于笥。曾祖亦随起，索巾涤手者再，若欲敬观状，元章顾而喜。砚出，曾祖称赏不已，且云："诚为尤物，未知发墨如何？"命取水。水未至，亟以唾点磨研。元章变色而言曰："公何先恭而后倨？砚污矣，不可用，为公赠。"初但以其好洁，欲资戏笑，继归之，竟不纳。……曾祖字仁熟，时守京口。

　　【我的曾祖父担任殿撰（周穜，1076年进士），和元章是好朋友。无论他们收藏了什么字画，如果对方喜欢，就会立即作为礼物赠予。有一天，元章说他得到了一块超凡脱俗的砚台，"上天一定把它藏起来了，等着我去辨认。"我的曾祖父回答说："先生，虽然您学识渊博，但您的收藏中有一半是赝品。您特别会夸张，我可不可以看看？"元章起身，从盒里拿出砚台。我的曾祖父也站了起来，找了一条毛巾洗手，好像是要恭敬地瞻仰的样子，元章看到后非常高兴。砚台拿出来后，曾祖父对它赞不绝口："这确实是一件非同寻常的东西，但不知道它发墨怎样？"他命人取水来，但水还没到，便急切地往砚台里吐唾沫，开始磨墨。元章的脸色变了，对我的曾祖父说："你怎么能一开始这么尊重人，然后又变得这么不体谅人了呢？你弄脏了我的砚台，我不能再用它了，所以把它送给你。"我的曾祖父知道米芾有洁癖，只是和他开个玩笑。后来，他想把砚台还给米芾，但米芾最终不肯接受。……我的曾祖父字仁熟，当时正任京口（润州）太守。】

<div align="right">——周辉，《清波杂志》，卷五，13b-14a</div>

米芾与周穜的友谊载于《宝晋斋法帖》卷十的词作中。上文所述如果是真实发生的，很可能是在1095—1096年，米芾再次居于润州时期。

世传米芾有洁病，初未详其然。后得芾一帖："朝靴偶为他人所持，心甚恶之，因屡洗，遂损不可穿。"以此得洁之理。靴且屡洗，余可知矣。又，芾方择婿，会建康段拂，字去尘。芾择之曰："既拂矣，又去尘，真吾婿也。"以女妻之。

【人们说米芾有洁癖，起初我不知道他们为什么会这样想。后来我得到了米芾写的一书帖，上面说他的朝靴偶然被别人动过，于是心里非常厌恶，把靴子洗了很多次，以至于它们都损坏不能穿了。从这一点上，我知晓了他爱干净的名声。如果他能把靴子洗得如此彻底，你可以想象他洗其他东西时是什么样子。还有一次，米芾正在挑选女婿，见到建康人段拂，字去尘。米芾说："这人名叫拂，字是去尘，真是我的女婿。"于是把女儿嫁给了他。】

——陈鹄，《耆旧续闻》，卷三，6a-b

官宦生涯

米元章少时作邑，会岁大旱，遣吏捕蝗甚急。有邻邑宰忽移文责之，谓吏驱蝗入境。元章取公牒作一绝，大书其背而遣之，云："蝗虫本是天灾，不由人力挤排。若是敝邑遣去，却烦贵县发来。"见者大笑。

【米元章年轻时曾任一个县的长官，当时发生了一场大旱灾，他赶忙派部下捕捉蝗虫。临县的县令送来公文责备他，说他的手下把蝗虫赶到了自己的地盘上。元章在那份公文的

背面用大字写了一首短诗："蝗虫从一开始就是一种自然灾害，它们是不受人力控制的。如果它们是从我们县里赶出去的，那就麻烦您把它们送回来吧!"看到这里的人都笑了。】

——周紫芝，《竹坡诗话》，3b-4a

在何薳的《春渚纪闻》中有这个故事的另一种版本，明确说明了此事发生在十一世纪九十年代初，米芾为雍丘令之时。然而，米芾在雍丘遭遇的问题是雨水太多而非干旱炎热。这个故事更有可能源自米芾任涟水军使之时发生蝗灾之事，时间大约是1098年。

又尝以书抵西府蒋颖叔云："芾老矣，先生勿恤廷议，蒋之曰：'襄阳米芾，在苏轼、黄庭坚之间，自负其才，不入党与，今老矣，困于资格，不幸一旦死，不得润色帝业，黼黻皇度，臣某惜之，愿明天子去常格料理之。'先生以为何如? 芾皇恐。"世又传米老《自荐帖》。

【(米芾)曾给西府蒋颖叔(蒋之奇)写过一封信，信中说："米芾老了! 朝廷中对我颇有微词，廷议纷纷，先生对此不要手下留情。您可以这样推荐我：'襄阳米芾成就在苏轼和黄庭坚之间。他依靠自己的才能，独善其身，不陷入党派集团中。现在他年事已高，又受到资格的拖累，如果有一天他不幸去世，就没有机会丰富陛下的功业、为陛下的洪量增色，臣认为这将是一件憾事。臣恳请陛下能打破常规，考虑这件事。'先生您怎么想? 米芾诚惶诚恐。"人们称这是老米的"自荐信"。】

——周辉，《清波别志》，卷一，20b-21a

周煇此处引用的这封信的拓本保存在《宝晋斋法帖》卷十中，与本文相比，只有一两处细微的区别。然而，《宝晋斋法帖》拓本的收信人未能确知。

王朝庇护

徽皇闻米元章有字学。一日，于瑶林殿张绢图，方广二丈许，设玛瑙砚、李廷圭墨、牙管笔、金砚匣、玉镇纸、水滴，召米书之上，出帘观看，令梁守道相伴，赐酒果。乃反系袍袖，跳跃，便捷落笔，如云龙蛇飞动。闻上在帘，下回顾，抗声曰："奇绝，陛下！"上大喜，尽以砚匣、镇纸之属赐之。寻除书学博士。

【宋徽宗听说米芾是一位著名的书法家。有一天在后苑的瑶林殿里，他令人铺开了一大幅绢，长宽各约两丈，并准备了玛瑙砚、李廷圭墨、牙管笔、金砚匣、玉镇纸、水滴，召米芾在绢上书写，皇帝自己则在帘后观看，让梁守道（梁师成，约1063—1126）陪同米芾，给他提供酒和水果。米芾挽起衣袖，左右跳跃，动作敏捷，他手中的毛笔像云中的龙和蛇飞动。米芾听见皇帝正从帘子后面看着，便转过身来，大声说："奇绝，陛下！"徽宗非常高兴，赠送给米芾砚匣、镇纸等各种书写工具。不久，米芾升为书学博士。】

——钱世昭，《钱氏私志》，8b

米元章为书学博士……又一日，上与蔡京论书艮岳，复召芾至，令书一大屏，顾左右宣取笔研，而上指御案间端研，使就用之。芾书成，即捧研跪请曰："此研经赐臣芾濡染，不堪复以进御，取进止。"上大笑，因以赐之。芾蹈舞

以谢，即抱负趋出，余墨沾渍袍袖，而喜见颜色。上顾蔡京曰："颠名不虚得也。"京奏曰："芾人品诚高，所谓不可无一，不可有二者也。"

【米芾担任书学博士……又有一天，皇帝和蔡京在艮岳（宋代著名宫苑）里讨论书法，他们把米芾叫来，命令他在一个大屏风上写书法。米芾向内侍索取笔和砚台，皇帝指着御案上自己使用的端砚让他用。米芾书写完，立刻捧着砚台跪在皇帝面前说："这砚台已经被臣濡染弄脏，不堪归还陛下御用了，请陛下把它赐给我。"皇帝大笑，把它作为礼物送给米芾。米芾手舞足蹈地表示感谢，怀抱着砚台匆匆退了出去。剩余的墨水溅到他的衣服上，弄脏了长袍和衣袖，但他的脸上只有狂喜的表情。皇帝笑着对蔡京说："这个疯子的名声果真不是虚得的。"蔡京回答说："米芾的人品确实高尚。就像人们说的，这样的人不可没有一个，但不可有两个。"】

——何薳，《春渚纪闻》，卷七，9a-b

海岳以书学士召对，上问本朝以书名世者凡数人，海岳各以其人对曰："蔡京不得笔，蔡卞得笔而少逸韵，蔡襄勒字，沈辽排字，黄庭坚描字，苏轼画字。"上复问："卿书如何？"对曰："臣书刷字。"

【海岳（米芾）作为书学士被皇帝召见。皇帝就当朝享有书名的一些人询问他的评价。海岳一一评价道："蔡京缺少笔法，蔡卞（1058—1117）得笔法而缺少高逸的风韵，蔡襄苦于琢磨自己的字，沈辽（1032—1085）排字，黄庭坚描字，苏轼画字。"皇帝于是又问及米芾自己的书法。米芾回

答说："臣的书法是刷字。"】

此帖乃先臣芾中年手临,今得秘于绍兴嗣圣天府,实万世不朽之传,翰墨之学,出类拔萃,必有神物护持,亦可谓荣遇矣。今臣忽得经目一阅,恭跋于后。臣又继膺宸翰*所临以赐,伏睹笔意快逸,意在笔先,字字纵心,皆相连属,龙鸾飞翔,眩映观睹,深得羲之法度,妙处非愚臣所敢率易窥颂,得以宝之十袭,传示云来,臣之一门父子预荣,实千载未易逢之幸也。绍兴七年闰十月十二日。

【这件法帖是我已故父亲米芾在他中年时临写的,它被收藏在绍兴(高宗)秘府,将完好无损地传承万代。这项书法研究确实非同寻常,一定有神灵在保护它,也可以说,它得到了帝国的青睐。今天我有幸一睹它的风采,并恭敬地在其结尾处题跋。皇帝御笔临帖并赐予我,我虔诚地目睹皇帝的书风轻快而不受约束,在动笔之前就已经构思成熟,一个接一个的字从他的心里生发出来,互相之间连续不断,如龙凤飞腾,使人眼花缭乱。皇帝已深深领会了王羲之的笔法。这样的微妙之处,不是我这个愚蠢的臣子敢轻易观看和赞美的。我得到这样的珍宝,必然万分珍视,留传示知后代。我的家族,父亲与儿子都得到皇帝给予的荣誉,真是千载难逢的运气。绍兴七年(1137)闰十月十二日。】

——摘自米友仁为其父临王羲之书法所作题跋。岳珂,《宝真斋法书赞》卷二十,300-301

*此处帝王墨迹指高宗书法。——译者注

吾尝疑米元章用笔妙一时，而所藏书真伪相半。元祐四年六月十二日，与章致平同过元章。致平谓吾："公尝见亲发锁，两手捉书，去人丈余，近辄掣去者乎？"元章笑，遂出二王、长史、怀素辈十许帖子，然后知平时所出，皆苟以适众目而已。

【过去我怀疑米元章在我们这个时代书法用笔举世无双，但收藏的书法只有一半是真迹，另一半是赝品。元祐四年（1089）的农历六月十二日，我和章致平一同去元章那里。（参观米芾所藏书法时）致平对我说："您有没有注意到米芾在展示书法时是怎样亲自锁上宝盒，用双手托住书卷，与来宾观众保持一丈多的距离的？如果人们靠近，他会立即把书卷拿开。"元章笑了。接着，他拿出十来卷二王、张旭、怀素等人的书帖。后来我才知道，米芾平时给别人看的东西，仅限于让一般人看了感到高兴而已。】

——苏轼,《书米元章藏帖》,《苏轼文集》补遗，卷六，2570

长沙之湘西，有道林、岳麓二寺，名刹也。唐沈传师有《道林诗》，大字犹掌，书于牌，藏其寺中，常以一小阁贮之。米老元章为微官时，游宦过其下，舣舟湘江，就寺主僧借观，一夕张帆携之遁。寺僧亟讼于官，官为遣健步追取还，世以为口实也。政和中，上命取诗牌而内诸禁中，亦效道林而刻之石，遍赐群臣，然终不若道林旧牌，要不失真。

【在长沙湘西，有两处著名的寺庙道林寺、岳麓寺。唐代书法家沈传师在这里写下了《道林诗》，字有手掌那么

大，写在一块牌匾上，这块牌匾一直藏在寺庙的一个小门洞里。米元章还是一个小官吏的时候，曾航行到这里，把船停泊在湘江上，找到寺院的住持，请求借这块牌匾研究书法。一天晚上，米芾带着牌匾乘船逃走了。寺庙僧侣紧急诉讼至当地官府，官府迅速派出信使将牌匾取回。后来人们将这件事作为谈资。政和（1111—1118）年间，徽宗下令将写有沈传师诗的牌匾从庙里取走，存放在宫中。他还让人把《道林诗》刻在石头上，将拓片赐给大臣们，但这终究与以自然本真为特质的道林原牌匾不同。】

——蔡絛，《铁围山丛谈》，卷四，76

米芾在《书史》（18b-19a）中提到了研究沈传师的《道林诗》，但没有提及此处的争议。

米芾诙谲好奇。在真州，尝谒蔡太保攸于舟中，攸出所藏右军《王略帖》示之。芾惊叹，求以他画换易，攸意以为难。芾曰："公若不见从，某不复生，即投此江死矣。"因大呼据船舷欲坠。攸遽与之。

【米芾诙谐怪诞，喜欢做不寻常的事。在真州时，他去船上拜访蔡攸太保（1077—1126）。蔡攸拿出自己珍藏的王羲之《王略帖》与他共赏。米芾惊叹不已，恳求以自己收藏的其他书画名作交换，但蔡攸似乎不愿意。米芾于是说："如果你不答应我，我就没有活下去的理由了，我要投河自尽。"然后大叫一声，抓住船舷，好像要掉下去。蔡攸赶紧就把《王略帖》给了他。】

——叶梦得，《石林燕语》卷十，15a-b

这则故事听起来不太令人信服，如果是真事，那么它可能发生在1101—1102年左右，米芾担任"江淮荆浙等路制置发运司管勾文字"一职的时候。更多叶梦得记载米芾相关轶事的内容在"石和砚"部分。

> 老米酷嗜书画，尝从人借古画日临拓，拓竟，并与真赝本归之，俾其自择而莫辨也。巧偷豪夺，故所得为多。东坡二王帖跋云："锦囊玉轴来无趾，粲然夺真疑圣智。"因借以讥之。
>
> 【老米酷爱书法和绘画。有一次他借了一幅古画，每日临摹，做了一模一样的复制品。当赝品完成后，他把真品和赝品一起还给画的主人，这样人家就不得不在两者中作出选择。主人往往分不清哪个是真品。米芾善于巧取豪夺，因而收藏了大量的书画。东坡（苏轼）曾在二王的书帖手卷上题跋："书画珍品没有脚却跑了过来，巧手夺真迹，您肯定有圣人的智慧。"借此讥讽米芾的行为。】
>
> ——周煇，《清波杂志》，卷五，13a-b

米芾在唐双钩摹本《范新妇帖》（见第一章）[5] 后加作诗文，而苏轼又在米芾之后作两首诗。上文这两句出自苏轼的两首诗之一。周煇记载米芾此轶事后，另记载米芾通过威胁跳船的方式换取王右军法帖，这就是老米跳船轶事的另一个版本了。

222

> 在涟水时，客鬻戴松牛图，元章借留数日，以模本易之，而不能辨。后客持图乞还真本，元章怪而问之，曰：

5. 苏轼，《次韵米黻二王书跋尾二首》，《苏轼诗集》，卷二十九，1538。

"尔何以别之？"客曰："牛目中有牧童影，此则无也。"

【米芾在涟水的时候，有个人想将一幅戴松画的牛图卖给他。元章借去几天，认真临摹了一幅，将假画还给了主人，主人看不出有什么区别。后来，主人把这幅画拿给米芾，要求他归还真迹。元章觉得很奇怪，问他是怎么知道的。主人回答说："原作在牛的眼睛里映有牧童的影子，而你归还的画中没有。"】

——周煇，《清波杂志》，卷五，12b–13a

这个故事的一些版本错误地使用了米友仁的字"元晖"，而不是米芾的字"元章"。

杨次翁守丹阳，米元章过郡，留数日而去。元章好易他人书画。次翁作羹以饭之，曰："今日为君作河豚。"其实他鱼，元章疑而不食。次翁笑曰："公可无疑，此赝本耳！"

【杨次翁（杨杰，1059年进士）任丹阳（润州）太守时，有一次，米元章路过丹阳，在那里停留了几天。元章喜欢拿赝品替换别人的字画。次翁做羹汤招待米芾，对他说："今天我给你做了河豚。"事实上他用的是另一种鱼。元章不肯吃。次翁笑道："你不必起疑心，这是假的。"】

——周紫芝，《竹坡诗话》，17a–b

臭名昭著的河豚有一种可以致命的毒素，如果处理不好会致人中毒。

石与砚

江南李氏后主宝一研山，径长逾咫，前耸三十六峰，皆大如手指，左右则引两阜坡陀，而中凿为研。及江南国破，研山因流转数士人家，为米元章所得。后米老之归丹阳也，念将卜宅，久勿就。而苏仲恭学士之弟者，才翁孙也，号称好事。有甘露寺下并江一古基，多群木，盖晋、唐人所居。时米老欲得宅，而苏觊得研山。于是王彦昭侍郎兄弟与登北固，共为之和会，苏、米竟相易。米后号"海岳庵"者是也。研山藏苏氏，未几，索入九禁。

【南唐后主李煜（961—975 年在位）有一块山形的珍贵砚台，长度超过一咫*，前面笔直地耸立着三十六座山峰，每座都有一根手指那么大，两边是两个斜坡，中间凿成磨墨的砚台。南唐灭亡后，砚山辗转落入了许多私人藏家之手。最后米元章设法得到了它。后来，米芾搬到了丹阳，他想建一处宅子，但很长一段时间都没有实现。当时，才翁（苏舜元，1006—1054）的孙子，也即苏仲恭学士的兄弟有一块树木茂密的宅基，就在甘露寺下面，毗邻河流，是晋、唐时人居住的地方。当时米芾想要建宅，苏家想要砚山。于是侍郎王彦昭（王汉之，1054—1123）和他的兄弟（王涣之，1060—1124）相约登北固山，共同充当苏、米交易的中间人。米家后来称为"海岳庵"的建筑就建在这里。这座

*古代长度名，周制八寸，合今制市尺六寸二分二厘（约20.5厘米）。——译者注

砚山原本归苏家，但不久就被皇家收藏。[6]】

<div align="right">

——蔡絛，《铁围山丛谈》，卷五，96

</div>

知无为军，初入州廨，见立石颇奇，喜曰："此足以当吾拜。"遂命左右取袍笏拜之，每呼曰"石丈"。言事者闻而论之，朝廷亦传以为笑。

【米芾任无为军使，刚到衙门报到时，看见一块立着的石头，奇形怪状，很不寻常，于是高兴地说："这石头值得我跪拜。"于是，他命令手下把他的官服和笏板拿来，然后拜倒在地。后来米芾总是称这块石头为"石丈"。爱议论的人听闻此事总是会把这个故事拿来讨论，在朝廷里，这件事也被当作笑谈流传下来。】

<div align="right">

——叶梦得，《石林燕语》，卷十，15a-b

</div>

6. 苏舜元之孙其人具体尚不可考，苏仲恭（仲恭应该是其字或号）也是如此。他们二人或是苏激的儿子。十一世纪八十年代中期米芾住在苏州时，与苏激认识并有交游往来。米芾与王汉之、王涣之两兄弟的友谊也有史料记载。参考他《蜀素帖》之《送王涣之彦舟》，《宝晋英光集》，卷三，4a。"芙蓉"研山或是以某处山峰的名字命名，以此命名的山峰有两处，一处是位于浙江省乐清市境内的雁荡山，一处是位于湖南省的衡山。

参考文献

中文古典文献

安世凤（生于1557或1558年），《墨林快事》，十七世纪。台北："中央图书馆"，1970年重印。

《安东县志》，1875。金元烺等人主编。台北：台北故宫博物院。

《宝晋斋法帖》，1268。曹之格汇刻。依宋本重刊本。北京：中华书局，1962。

《北固山志》，周伯义编纂。镇江：1904年刊本。

卞永誉（1645—1712），《式古堂书画汇考》，1682。台北：正中书局，1958。

蔡絛（？—1147年后），《铁围山丛谈》，约成书于1130年。北京：中华书局，1983。

蔡襄（1012—1067），《端明集》，十一世纪。《四库全书》版本。

蔡肇，《米元章墓志铭》，约作于1108年。出自《鹤林寺志》，20a-23b。

晁补之（1053—1110），《济北先生鸡肋集》，1094。《四库全书》版本。

陈鹄（活跃于1216年前后），《耆旧续闻》。《四库全书》版本。

陈师道（1053—1101），《后山谈丛》，约成书于1100年。《丛书集成简编》版本。

陈振孙（约1190年至1249年之后），《直斋书录解题》，十三世纪。《四库全书》版本。

程俱（1078—1144），《北山集》，十二世纪。《四库全书》版本。

《重修无为州志》，1520。吴臻等人编纂。东京：东洋文库。

《淳化阁帖》，王著等人编次并摹勒刊刻，992。依宋本重刊本，台北：大中国图书公司，1972。

《丛书集成简编》。重印本，台北：商务印书馆，1965。

《丹徒县志》，1521。杨琬等人修纂。台北：台北故宫博物院。

《丹阳县志》，1569。丁华阳等人修纂。台北：台北故宫博物院。

邓椿（活跃于1127—1167年间），《画继》，1167。《画史丛书》版本。

邓肃（1091—1132），《栟榈集》，十二世纪。《四库全书》版本。

丁传靖（1870—1930），《宋人轶事汇编》。重印本，台北：商务印书馆，1982。

董其昌（1555—1636），《容台集》，十七世纪。重印本，台北："中央图书馆"，1968。

董史，《书录》（又名《皇宋书录》），十三世纪。《四库全书》版本。

董逌（活跃于1126年前后），《广川书跋》，十二世纪。《四库全书》版本。

杜甫（712—770），《杜少陵集详注》，仇兆鳌编著。重印本，北京：中华书局，1979。

段成式（逝于863年），《酉阳杂俎》，九世纪。《四库全书》版本。

方信孺（1177—1222），《晋米公画像记》，1215，出自《粤西金石略》。

冯武（生于1627年），《书法正传》。重印本，北京：中国书店，1983。

葛立方（逝于1164年），《韵语阳秋》，十二世纪。重印本，上海：上海古籍出版社，1979。

《古今图书集成》，十八世纪，陈梦雷等人编纂。重印本，上海：中华书局，1934。

郭若虚（活跃于1075年前后），《图画见闻志》，约成书于1075。《画史丛书》版本。

韩愈（768—824），《五百家注昌黎文集》。《四库全书》版本。

何薳，《春渚纪闻》，十一世纪。《四库全书》版本。

贺铸（1052—1125），《庆湖遗老诗集》，十二世纪。《四库全书》版本。

《鹤林寺志》，万历年间（1573—1607），明贤编撰。台北：台北故宫博物院。

《后汉书》，范晔（逝于445年）、司马彪（240—305）编撰。重印本，北京：中华书局，1982。

《淮安府志》，1518，陈艮山等人修纂。台北：台北故宫博物院。

——1748，杨昶等人修纂。台北：台北故宫博物院。

黄伯思（1079—1118），《东观余论》，十二世纪。重印本，台北："中央图书馆"，1974。

黄庭坚（1045—1105），《山谷诗集注》，十二世纪。《四部备要》版本。

——《山谷集》，十二世纪。《四库全书》版本。

《画史丛书》，于安澜编撰。上海：上海人民美术出版社，1982。

惠洪（1071—1128），《石门文字禅》，十二世纪。《四库全书》版本。

《湖南通志》，1885，曾国荃等人编纂。上海：商务印书馆，1934。

《嘉定镇江志》，卢宪等人编纂，十三世纪。重印本，台北：成文出版社，1983。

《晋书》，七世纪。房玄龄（578—648）等人修撰。重印本，北京：中华书局，1982。

金学诗，《牧猪闲话》，收录于《丛书集成续编》，第102册。台北：新文
　　丰出版公司，1989。

《京口耆旧传》，大约十三世纪。《四库全书》版本。

《京口三山志》，1512。张莱等人编纂。台北：台北故宫博物院。

《京口山水志》，1844。杨棨编纂。台北：成文出版社，1970。

《旧唐书》，刘昫（886—946）编撰。重印本，北京：中华书局，1982。

《老子道德经注》。重印本，台北：世界书局，1967。

厉鹗（1692—1752），《宋诗纪事》，十八世纪。重印本，台北：中华书局，
　　1971。

李彭（活跃于1100年前后），《日涉园集》，十二世纪。《四库全书》版本。

《列子集释》，杨伯峻编撰。北京：中华书局，1979。

李嗣真，《书后品》，八世纪。《中国书论大系》，第二卷。

李心传（1166—1243），《建炎以来朝野杂记》，十三世纪。重印本，台
　　北：文海出版社，1967。

——《建炎以来系年要录》，十三世纪。重印本，台北：中文出版社，
　　1983。

《溧阳县志》，1498，符观等人编纂。台北：台北故宫博物院。

——1813年刻本，1896年重刻本。东京：东洋文库。

——1899年版本。东京：东洋文库。

李攸（活跃于1134年前后），《宋朝事实》，十二世纪，后世有增补。重
　　印本，台北：文海出版社，1967。

李之仪（？—1108年后），《姑溪居士集》，十二世纪。《四库全书》版本。

《礼记正义》，《四部备要》版本。

林希逸（约1210年—约1273年），《竹溪鬳斋十一稿续集》，十三世纪。
　　《四库全书》版本。

刘敞（1019—1068），《公是集》，十一世纪。《四库全书》版本。

刘克庄（1187—1269），《后村集》，十三世纪。《四库全书》版本。

刘劭，《人物志》，三世纪。《四部备要》版本。

刘勰（约465年—约522年），《文心雕龙校释》，刘永济校释。重印本，
　　香港：中华书局，1980。

刘义庆（403—444），《世说新语校笺》，徐震堮编著。北京：中华书局，
　　1984。

刘一止（1079—1160），《苕溪集》，十二世纪。《四库全书》版本。

楼钥（1137—1213），《攻媿集》，十三世纪。《四库全书》版本。

陆游（1125—1210），《老学庵笔记》，约成书于1120年，收录于毛晋的
　　《津逮秘书》丛书。重印本，上海：博古斋，1922。

——《渭南文集》，十三世纪。《四部丛刊初编》版本。

陆友，《墨史》，十四世纪。《丛书集成简编》版本。

——《研北杂志》，十四世纪，收录于《古今说部丛书》。上海：中国图
书公司，1915。

马端临（1254—1325），《文献通考》，十四世纪。《四库全书》版本。

梅尧臣（1002—1060），《宛陵集》，十一世纪。《四库全书》版本。

《美术丛书》，黄宾虹、邓实选编。重印本，上海：江苏古籍出版社，
1986。

《孟子》，收录于《四书集注》。《四部备要》版本。

《米颠小史》，1492，祝允明（1460—1526）编著。1863年毛氏汲古阁
版本，金尔珍抄录。台北："中央图书馆"。

米芾（1052—1107/8），《宝晋英光集》，米宪、岳珂（1183—1240）辑。
台北：学生书局（台北"中央图书馆"藏毛氏汲古阁清代抄本的影
印本），1971，此为多种版本的集合，包括南宋嘉泰元年（1201）的
筠阳郡斋刻本，此刻本现藏于北京图书馆（现为中国国家图书馆）。

——《宝章待访录》，1086。《美术丛书》版本。

——《海岳名言》，收录于《中国书论大系》，第四卷。

——《海岳题跋》，收录于毛晋辑刻《津逮秘书》。重印本，上海：博古
斋，1922。

——《画史》，约作于1104年，收录于于安澜编撰的《画史丛书》。上海：
上海人民美术出版社，1982。

——《书史》，收录于王世贞辑《王氏书画苑》。台北："中央图书馆"。

——《宋拓方圆庵记》，1083。参考资料为一处宋代拓本的相片复制件。
上海：中华书局，1934。

——《砚史》，《美术丛书》版本。

《南史》，李延寿（？—675年后），七世纪。重印本，北京：中华书局，
1982。

欧阳修（1007—1072），《欧阳修全集》，十一世纪。重印本，香港：广
智书局（未注明出版日期）。

《佩文斋书画谱》，1708。王原祁（1642—1715）等人纂辑。重印本，台
北：台湾汉华文化事业，1972。

秦观（1049—1100），《淮海集》，十一世纪。《四库全书》版本。

《全上古三代秦汉三国六朝文》，严可均编纂。重印本，台北：世界书
局，1963。

《全宋词》，唐圭璋编。重印本，台北：文光出版社，1973。

《三希堂石渠宝笈法帖》，1750，梁诗正等人编刻。重印本，香港：香港

幸福出版社（未注明出版日期）。

《山海经校注》，袁珂校注。上海：上海古籍出版社，1980。

邵博（？—1158）《河南邵氏闻见后录》，十二世纪。收录于张海鹏所辑
　　《学津讨原》。重印本，上海：商务印书馆（未注明出版日期）。

沈括（1031—1095），《梦溪笔谈》，约成书于1093年。《四库全书》版本。

《石渠宝笈》，1745，张照（1691—1745）等人著录。重印本，台北：台
　　北故宫博物院，1971。

《石渠宝笈三编》，1816，胡敬（1769—1845）等人编修。重印本，台
　　北：台北故宫博物院，1971。

《石渠宝笈续编》，1793，王杰（1725—1805）等人编修。重印本，台
　　北：台北故宫博物院，1971。

《四部备要》。重印本，台北：中华书局，1981。

《四部丛刊初编》，台北：商务印书馆，1967。

《四库全书》。上海：上海古籍出版社，1987。

《四库全书总目》，十八世纪，永瑢（1744—1790）等人编撰。重印本，
　　北京：中华书局，1983。

宋高宗（赵构，1107—1187），《翰墨志》，收录于《中国书论大系》，第六卷。

《宋会要辑稿》，徐松（1781—1848）辑录，1809。北京：中华书局，
　　1957。

《宋史》，脱脱（1313—1355）修纂。北京：中华书局，重印本，1977。

苏辙（1039—1112），《苏辙集》。北京：中华书局，1990。

《苏轼论书画史料》，李福顺编著。上海：上海人民美术出版社，1988。

苏轼（1037—1101），《苏轼诗集》，王文诰、孔凡礼编辑。重印本，北
　　京：中华书局，1987。

——《苏轼文集》，孔凡礼编辑。重印本，北京：中华书局，1986。

孙过庭（648—703），《书谱》，收录于《中国书论大系》，第二卷。

《苏州府志》，洪武年间（1368—1398）版本，卢熊等人修纂。台北：台
　　北故宫博物院。

《太平广记》，李昉（925—996）等人编纂。重印本，北京：中华书局，
　　1981。

陶渊明（365—427），《陶渊明集》，《四库全书》版本。

陶宗仪（活跃于1360—1376年之间），《书史会要》，1376。重印本，上
　　海：上海书店，1984。

王称，《东都事略》，1186。重印本，台北：文海出版社，1971。

王符（活跃于115年左右），《潜夫论》，二世纪。上海：上海古籍出版社，
　　1978。

王明清（1127—1214年后），《挥麈后录》，1194.《四库全书》版本。

王仁裕（880—942），《开元天宝遗事》，收录于《顾氏文房小说》，重印本，上海：商务印书馆，1934.

王僧虔（426—485），《论书》，收录于《中国书论大系》，第一卷。

王应麟（1223—1296），《小学绀珠》，《四库全书》版本。

——《玉海》，十三世纪，浙江书局，1883.

王恽（1227—1304），《秋涧先生大全文集》，十四世纪，《四库全书》版本。

——《玉堂嘉话》，1288，收录于钱熙祚的《守山阁丛书》，上海：博古斋，1862.

卫恒（252—291），《四体书势》，收录于《中国书论大系》，第一卷。

魏了翁（1178—1237），《重校鹤山先生大全集》，十三世纪，《四部丛刊初编》版本。

魏泰（约1050—1110），《东轩笔录》，约成书于1090年，《四库全书》版本。

——《临汉隐居诗话》，约成书于1090年，《四库全书》版本。

翁方纲（1733—1818），《米芾年谱》，收录于伍崇曜（1810—1863）出资编辑的《粤雅堂丛书》，《百部丛书集成》重印版，台北：艺文印书馆，1965.

《吴郡志》，1192，1229年增订，范成大（1120—1193）修纂，汲古阁重印版（约1640年），台北：台北故宫博物院。

吴则礼（殁于1121年）《北湖集》，十二世纪，《四库全书》版本。

吴曾（？—1170年后），《能改斋漫录》，1157，《四库全书》版本。

《无为州志》，1520，吴臻等人修纂，台北：台北故宫博物院。

——1803，张祥云等人修纂，东京：东洋文库。

《襄阳县志》，1874，崔淦等人修纂，剑桥：哈佛燕京图书馆。

鲜于枢（约1257—1302），《困学斋杂录》，十四世纪，《丛书集成简编》版本。

《新唐书》，1060，宋祁（998—1061）、欧阳修（1007—1072）等人编撰，重印本，北京：中华书局，1975.

熊克（1111—1190），《中兴小纪》，约成书于1185年，《丛书集成简编》版本，上海：商务印书馆，1936.

许慎（30—124），《说文解字真本》，《四部备要》版本。

徐渭（1521—1593），《徐文长逸稿》，重印本，台北：伟文图书出版社，1977.

《续资治通鉴长编拾补》，十二世纪，原书为李焘（1115—1184）编撰；黄以周等人加以修订补遗，重印本，上海：上海古籍出版社，1986.

《宣和画谱》，1120。《画史丛书》版本。《四部备要》版本。

《宣和书谱》，1120。收录于《中国书论大系》，第五至六卷。

《宣和遗事》，约成书于1300年。

杨万里（1127—1206），《诚斋集》《四库全书》版本。

——《诚斋诗话》《四库全书》版本。

羊欣（370—442），《古来能书名人录》，五世纪，收录于《中国书论大系》，第一卷。

扬雄（公元前53至公元18年），《扬子法言》《四部丛刊》版本。重印本，台北：商务印书馆，1965。

杨仲良（1241—1271），《资治通鉴长编纪事本末》，十三世纪。重印本，台北：文海出版社，1968。

叶梦得（1077—1148），《避暑录话》，十二世纪。叶廷琯编校，1845年刊本。

——《石林燕语》，十二世纪。《四库全书》版本。

虞龢，《论书表》，470，收录于《中国书论大系》，第一卷。

虞集（1272—1348），《道园学古录》，十四世纪。

庾信（513—581），《庾子山集》，六世纪。《四库全书》版本。

袁昂（461—540），《古今书评》，六世纪，收录于《中国书论大系》，第一卷。

袁桷（1266—1327），《清容居士集》，十四世纪。《四库全书》版本。

元好问（1190—1257），《元遗山诗笺注》《四部备要》版本。

袁说友（1140—1204），《东塘集》，十二世纪。《四库全书》版本。

岳珂（1183—1240），《宝真斋法书赞》，十三世纪，收录于《艺术丛编》，台北：世界书局，1962。

《粤东金石略》，翁方纲（1733—1818）编撰，收录于《石刻史料新编》，第十七辑。重印本，台北：新文丰出版公司，1986。

《粤西金石略》，谢启昆（1737—1802）编撰，收录于《石刻史料新编》，第十七辑。重印本，台北：新文丰出版公司，1986。

曾敏行（1118—1175），《独醒杂志》《四库全书》版本。

翟耆年，《籀史》，1142。收录于钱熙祚编著的《守山阁丛书》。上海：博古斋，1862。

翟汝文（1076—1141），《忠惠集》，十二世纪。《四库全书》版本。

张邦基（？—1150年后），《墨庄漫录》，1144。《四库全书》版本。

张丑（1577—1643），《清河书画舫》，1616。重印本，台北：学海出版社，1975。

——《真迹日录》。《四库全书》版本。

张纲（1083—1166），《华阳集》，十二世纪。《四库全书》版本。

张彦远，《历代名画记》，九世纪，收录于《画史丛书》。

张知甫，《可书》，十二世纪。《丛书集成简编》版本。

赵秉文（1159—1232），《闲闲老人滏水文集》，十三世纪，《四部丛刊》版本。重印本，台北：商务印书馆，1965。

赵令畤（约1051—1134），《侯鲭录》，十二世纪。《四库全书》版本。

赵明诚（1081—1129），《金石录》，十二世纪，收录于《石刻史料丛书》。台北：艺文印书馆，1967。

赵希鹄（约1170—1242年后），《洞天清录集》，收录于《美术丛书》。

《镇江府志》，1597，王樵等人修纂。台北：台北故宫博物院。

《至顺镇江志》，1332—1333，俞希鲁（约1279—1368）等人修纂。重印本，南京：江苏古籍出版社，1990。

锺嵘（活跃于502—519年间），《诗品》，六世纪。《四部备要》版本。

周必大（1126—1204），《文忠集》。《四库全书》版本。

周煇（1126—1198年后），《清波别志》，十二世纪。《四库全书》版本。

——《清波杂志》，十二世纪。《四库全书》版本。

周密（1232—1308），《癸辛杂识》，约成书于1298年，收录于毛晋的《津逮秘书》丛书。重印本，上海：博古斋，1922。

——《齐东野语》。《四库全书》版本。

——《云烟过眼录》，收录于于安澜编撰的《画品丛书》中。上海：上海人民美术出版社，1982。

——《志雅堂杂钞》，收录于曹秋岳汇编的《学海类编》。台北：文源书局，1964。

周紫芝（1082—1151年后），《竹坡老人诗话》，十二世纪。《四库全书》版本。

朱长文（1039—1098），《续书断》，收录于《中国书论大系》，第四卷。

庄绰（约1090—约1150），《鸡肋编》（1133）。《四库全书》版本。

《庄子集释》，郭庆藩编撰。重印本，北京：中华书局，1989。

现代中文与日文文献

足立丰（Adachi Toyomi），《米芾小楷〈千字文〉及其书画学博士之职》，《书论》11(1977):85-88

青木正儿（Aoki Seiji），《颜真卿的书学》，收录于《书道全集》，10:10-13。

《米芾书》，《中国书法指南》系列，第48册。东京：二玄社，1988。

《北京图书馆藏中国历代石刻拓本汇编》，共101册。郑州：中州古籍出版社，1989—1991。

《蔡襄墨迹大观》。上海：上海人民美术出版社，1990。

《蔡襄书法史料集》，水赉佑编。上海：上海书画出版社，1983。

曹宝麟，《米芾〈乐兄帖〉考》，《书谱》，1989，第5期，53-55

——《米芾〈箧中帖〉考》，《中国书法全集》，37:32-34。

——《米芾〈太师行寄王太史彦舟〉本事索隐》，《书谱》，1986，第1期，48-51

——《米芾与苏黄蔡三家交游考略》，《中国书法》，1990，第2期，39-44

——《米芾〈竹前槐后诗帖〉考》，《书谱》，1986，第六期。

陈高华，《宋辽金画家史料》，北京：文物出版社。

《中国书论大系》，全18卷，中田勇次郎（Nakata Yūjirō）编，东京：二玄社，1977—1992

《中国书道全集》，全8卷，中田勇次郎编，东京：平凡社，1986—1989。

《大唐三藏圣教序》，宋代拓本重印本，原为罗振玉收藏，上虞：无明确出版地点和出版商，1923。

丁文隽，《书法精论》，北京：中国书店，重印，1983。

高辉阳，《米芾家世年里考》，天理大学学报，121（1979年9月）;1-16

——《米芾其人及其书法》，硕士论文，台湾中国文化学院艺术研究所，1973

《故宫博物院藏历代法书选集》，北京：文物出版社，1982。

《故宫历代法书全集》，30卷，台北：台北故宫博物院，1984。

日比野丈夫（Hibino Takeo），《关于集王圣教序碑》，收于《书道全集》，8:33-40

黄启方，《米芾的生平与文学》，《两宋文史论丛》，495-521，台北：学海出版社，1985。

《黄庭坚墨迹大观》丛书，上海：上海人民美术出版社，1991。

池田哲也（Ikeda Tetsuya）《关于苏东坡书法的生成过程》，《书论》20(1983):276-284。

石田肇（Ishida Hajime），《宋代士大夫的书法——以欧阳修为例》，《书论》4(1974):35-43

——《苏轼和米元章》，《书论》11(1977):89-96

角井博（Kakui Hiroshi）《北宋风格的典范——以苏轼为中心的文人书法特色》，《东京国立博物馆纪要》20(1985):69-180

岸田知子（Kishida Tomoko），《欧阳修与书法》，《东洋艺林论丛——中

田勇次郎先生颂寿纪念论集》，153-63，东京：平凡社，1985。

《中国法书索引：黄庭坚集》系列，47号，东京：二玄社，1989。

《兰亭墨迹汇编》，北京：北京出版社，1985。

《李公麟圣贤图石刻》，黄涌泉编，北京：人民美术出版社，1963。

李涵、沈学明，《略论奚族在辽代的发展》，收录于崔文印编《宋辽金
　　史论丛》，277-294，北京：中华书局，1985。

李慧淑，《宋代画风转变及契机——徽宗美术教育成功实例》，《故宫学
　　术季刊》第一卷第四期（1984年夏）：71-94；第二卷第一期（1984
　　年秋）：9-36。

梁光泽，《黄山谷与〈瘗鹤铭〉及其它》，《书谱》，1982，第二卷，64-65。

《柳公权》，北京：文物出版社，1980。

刘九庵，《试谈米芾自书帖与临古帖的几个问题》，《文物》，1962，第六
　　卷，50-57。

罗随祖，《试论米芾的书画用印》，《书法丛刊》15(1988):92-96。

雷德侯（Lothar Lederose），《米芾与王献之的关系》，《故宫季刊》7，
　　第二号（1972年冬）:71-84。

马宗霍，《书林藻鉴》，二卷，台北：商务印书馆，1965。

《米芾墨迹大观》，上海：上海人民美术出版社，1989。

《米芾》二卷，收录于曹宝麟编《中国书法全集》系列，卷37-38。

《米芾尺牍》，北京：国立北平故宫博物院，1947。

《米芾父子史料》，文章和论文汇编，无作者及出版者，香港：无明确出
　　版地点和出版商（1976?）。

永田敏雄（Nagata Toshio）《王献之其人及其书法》，《北海道教育大学
　　纪要》30，第2号（1980):1-20。

内藤乾吉（Naito Kankichi），《关于米芾》，《书道全集》15:26-36。

中田勇次郎（Nakata Yūjirō），《米芾》，二卷，东京：二玄社，1982。

——《米芾著书所见法书考》（ Study of calligraphy as seen through Mi
　　Fu's writings），收录于《中田勇次郎著作集》，卷3:415-435。

——《米芾与〈英光堂帖〉》，《书论》11(1977):100-116。

——《米芾的书论》，《书论》15(1979):112-127。

——《米芾〈书史〉所载唐革新派书考》，《大手前女子大学论集》
　　11(1977):1-22。

——《宋代淳化阁帖诸翻本及集帖》，收录于《中田勇次郎著作集》，卷
　　3:215-275。

——《黄山谷的书法与书论》，收录于《中田勇次郎著作集》，卷3:373-
　　377。

——《中田勇次郎著作集》卷10，东京：二玄社，1984.

——《以王羲之为中心的法帖研究》，重印本，东京：二玄社，1979.

——《欧阳修的〈笔说〉和〈试笔〉》，收录于《中田勇次郎著作集》，卷3：325-339.

——《李邕的书法》，《中田勇次郎著作集》，卷3:188-191.

——《苏东坡的书法与书论》，收录于《中田勇次郎著作集》，卷3：352-372.

——《唐代的碑刻》，收录于《中田勇次郎著作集》，卷3:14-124.

——《唐代革新派的书法》，收录于《中田勇次郎著作集》，卷3;193-211.

难波正久（Nanba Masahisa），《宋代的书法与米芾》，收录于《二松学舍大学论集》695-709，东京：二松学舍大学，1987.

西川宁（Nishikawa Yasushi），《西川宁著作集》，十卷，东京：二玄社，1991-1993.

——《米元章的虹县诗》，《书品》（Shohin），153期（1964年秋）:2-68.

——《关于米元章的三帖》，《西川宁著作集》，卷2:138-144.

《欧米收藏中国法书名迹》，一卷，中田勇次郎与傅申合编，东京：中央公论新社，1981.

大野修作（Ono Shusaku），《米芾书法》，收录于《米芾集》，8-17，东京：二玄社，1988.

——《黄庭坚的书论》，《书论》15(1980):79-111.

启功，《〈集王羲之书圣教序〉宋拓整幅的发现兼谈此碑的一些问题》，收录于《启功丛稿》，256-262.

——《旧题张旭草书古诗帖辨》，收录于《启功丛稿》，90-100.

——《论书绝句》，香港：商务印书馆，1985.

——《米芾画》，收录于《启功丛稿》，288-290.

——《启功丛稿》，北京：中华书局，1981.

《群玉堂米帖》，上海：上海书画出版社，1982.

容庚，《丛帖目》，三卷，重印本，台北：华正书局有限公司，1984.

佘城，《唐代书坛奇杰李邕和他的书法艺术》，《故宫学术季刊》第二卷，第二期(1984):81-131.

石慢（Peter Sturman），《恪尽孝道的米友仁——论其对父亲米芾书迹的搜集及米芾书迹对高宗朝廷的影响》，《故宫学术季刊》第九卷第四期（1992年7月）:89-126.

《书道艺术》，24卷，中田勇次郎编，东京：中央公论社，1971—1973.

《书道全集》，26卷，神田喜一郎编，东京：二玄社，1954—1961.

《书迹名品丛刊》，208卷，东京：二玄社，1958—1990.

《宋拓宝晋斋法帖》，上海：中华书局，1962。

《宋拓九成宫醴泉铭》，北京：文物出版社，1962。

外山军治（Sotoyama Gunji），《唐太宗与昭陵诸碑》，收录于《书道全集》
　　7:21-26。

《苏轼》，二卷，收于刘正成编《中国书法全集》，卷33-34。

杉村邦彦（Sugimura Kunihiko），《米海岳先生墓志铭译注》，《书论》
　　11(1977):117-127。

——《米芾和黄庭坚》，《书论》11(1977):97-99。

——《苏东坡的颜真卿观》，《书论》20(1983):268-275。

孙祖白，《米芾米友仁》，《中国画家丛书》系列，重印本，上海：上海
　　人民美术出版社，1982。

唐兰，《宝晋斋法帖读后记》，《文物》，1963，第三期，30-33。

《唐李思训碑》，上海：艺苑真赏社，无明确出版地点和出版商。

《唐欧阳询梦奠帖》，北京：文物出版社，1961。

《唐颜真卿书争座位帖》，北京：文物出版社，1982。

《唐张旭古诗四帖》，北京：文物出版社，1962。

《唐颜真卿 祭侄文稿 祭伯文稿 争座位文稿》，《中国法书选》，卷41，
　　东京：二玄社，1994。

《唐欧阳询九成宫醴泉铭》，《中国法书选》，卷31，东京：二玄社，
　　1994。

《唐李邕李思训碑》，《中国法书选》，卷39，东京：二玄社，1994。

塘耕次（Tsutsumi Koji），《两位收藏者：米芾和王诜》，收录于《米芾
　　集》，18-22。

——《黄庭坚的书论》，《爱知教育大学研究报告》28（1979年3月）:17-26。

惜秋，《宋初风云人物》，台北：三民书局，1986。

《西安碑林书法艺术》，西安：陕西人民美术出版社，1988。

熊秉明，《疑〈张旭古诗四帖〉是一临本》，《书谱》，1982，第2期，18-24。

徐邦达，《故宫博物院藏米芾重要墨迹考》，《书法丛刊》15(1988):4-13。

——《古书画过眼要录》，长沙：湖南美术出版社，1987。

——《两种有关书画书录考辨》，《文物》，1985，第5期，63-66。

——《历代书画家传记考辨》，上海：上海人民美术出版社，1983。

——《苏轼和米芾的行书》，《书法丛刊》1(1981):82-87。

——《杨凝式墨迹真伪各本的考证》，《书谱》36(1980):46-49。

徐森玉，《宝晋斋帖考》，《文物》，1962，第12期，9-19。

《颜真卿》，二卷，北京：文物出版社，1985。

砚文，《颜真卿的〈争座位帖〉》，《书谱》，1977，第8期，34-46。

杨仁恺,《沐雨楼书画论稿》,上海:上海人民美术出版社,1988。

——《欧阳询〈梦奠帖〉考辨》,《艺苑掇英》,1978,第3期,28-29。

——《宋徽宗赵佶书法艺术琐谈》,《书法丛刊》14(1988):4-10。

横山伊势雄(Yokoyama Iseo),《关于宋代诗论中的"平淡之体"》,《汉文学会报》20(1961):33-40。

张光宾,《中华书法史》,重印本,台北:商务印书馆,1984。

张健,《宋金四家文学批评研究》,重印本,台北:联经出版事业,1983。

郑进发,《米芾〈蜀素帖〉》,硕士论文,台湾大学,1975。

郑珉中,《记五代杨凝式法书》,《文物》,1962,第6期,59-62。

——《米芾的书法艺术》,《书法丛刊》15(1988):70-75。

《中国历代绘画(故宫博物院藏画集)》,三卷,北京:人民美术出版社,1982。

《中国美术全集》,50卷,北京:人民美术出版社,1985—1989。

《中国书法全集》,计划100卷,刘正成编,北京:荣宝斋,1991-。

朱惠良,《南宋皇室书法》,《故宫学术季刊》,第二卷第四期(1985年夏):17-52。

朱惠良、杨美莉合编,《法书篇》,卷二,台北:台北故宫博物院,1985。

《隋智永〈真草千字文〉》,《书迹名品丛刊》卷72,东京:二玄社,1989。

西文文献

阿克曼(Ackerman, James),《风格理论》,《美学与艺术批评》杂志,20(1962):227-237。

班宗华(Barnhart, Richard M.)、韩文彬(Robert E. Harrist, Jr)、朱惠良(Hui-liang Chu),《李公麟〈孝经图〉》,纽约:大都会艺术博物馆。

——《李公麟〈孝经图〉,〈孝经图〉插图》,博士学位论文,普林斯顿大学,1967。

——《〈河伯娶妇图〉:董源的一幅佚失的山水画》,瑞士阿斯科纳:《亚洲艺术》(Artibus Asiae),1970。

——《卫夫人〈笔阵图〉和早期书法文献》,《美国中国艺术协会档案》(Archives of the Chinese Art Society of America)18(1964):13-25。

白芝(Birch, Cyril),《中国文学选集》,纽约:格罗夫出版社(Grove Press),1965。

包弼德（Bol, Peter），《斯文：唐宋思想的转型》斯坦福：斯坦福大学出版社，1992.

卜寿珊（Bush, Susan），《中国文人论画：从苏轼（1037—1101）到董其昌（1555—1636）》（中译本《心画：中国文人画五百年》）. 剑桥：哈佛大学出版社，1971.

高居翰（Cahill, James），《山外山：晚明绘画（1570—1644）》. 纽约：韦瑟希尔（Weatherhill）出版，1982.

——《隔江山色：元代绘画（1279—1368）》，纽约：韦瑟希尔（Weatherhill）出版，1976.

张隆延（Chang, Leon Long-yien）、米乐（Peter Miller），《中国书法四千年》芝加哥：芝加哥大学出版社，1989.

齐皎瀚（Chaves, Jonathan），《梅尧臣与早期宋诗的发展》纽约：哥伦比亚大学出版社，1976.

蒋彝（Chiang Yee）《中国书法》. 重印本，剑桥：哈佛大学出版社，1973.

《跨越两千年的中国和日本书法——海因茨·葛茨藏品集》，海德堡，小松茂美（Shigemi Komatsu）、黄君实（Wang Kwan-shut）编撰，雷德侯等人亦对此书多有帮助. 慕尼黑：Prestel-Verlag出版，1989.

朱惠良，《钟繇（公元151-230年）传统：宋代书法的重要发展》，博士学位论文，普林斯顿大学，1990.

戴维斯（Davis, A.R.），《中国诗歌中的重阳节：一个主题下的变更之研究》，收录于周策纵（Chow Tse-tsung）编《文林：中国人文研究》，45-64. 麦迪逊：威斯康星大学出版社，1968.

艾朗诺（Egan, Ronald C.），《欧阳修（1007—1072）的文学作品》. 剑桥：剑桥大学出版社，1984.

——《欧阳修、苏轼论书法》，《哈佛亚洲研究杂志》，第49期，第二册（1989年12月）:365-419.

——《论苏轼与黄庭坚的题画诗》，《哈佛亚洲研究杂志》，第43期，第二册（1983年12月）:413-451.

——《作为历史和文学研究资料的苏轼书信》，《哈佛亚洲研究杂志》，第50期，第二册（1990年12月）:561-588.

——《苏轼生活中的言语、意象和事迹》剑桥：哈佛大学东亚研究委员会，1994.

福开森（Ferguson, John C.），《高罗佩译米芾〈砚史〉》书评，《天下》月刊第七期，第二册（1938年9月）:217-220

方闻（Fong, Wen），《超越再现：8世纪至14世纪中国书画》。纽约：大都会艺术博物馆，1992。

——《心印：艾礼德家族与约翰·艾礼德收藏中国书画选集》。普林斯顿：普林斯顿大学出版社，1984。

傅申（Fu, Shen C.Y.），《黄庭坚的书法及其贬谪时期的杰作〈张大同卷〉》，博士学位论文，普林斯顿大学，1976。

——《黄庭坚的草书及其影响》，收录于姜斐德（Murck, Alfreda）和方闻合著《文字与图像：中国的诗歌、书法和绘画》，107-122。

——《书迹：中国书法研究》。纽黑文和伦敦：耶鲁大学出版社，1980。

傅君劢（Fuller, Michael A.），《东坡之路：苏轼诗歌创作的发展》。斯坦福：斯坦福大学出版社，1990。

吉布斯（Gibbs, Donald A.），《释"风"：中国文学批评中的"风"字》，收录于巴克斯包姆（David C. Buxbaum）与牟复礼（Frederck W. Mote）编《变迁与永恒：中国历史与文化》一书，285-293。香港：中国出版社(Cathay Press),1972。

诺曼·吉瑞德（Girardot, N.J.），《早期道教的混沌神话及其象征意义》。伯克利：加利福尼亚大学出版社，1983。

戈德堡（Goldberg, Stephen J.），《初唐宫廷书法》，《亚洲艺术》，49（1988-1989）:189-237。

贡布里希（Gombrich, E.H.），《风格》，《国际社会科学百科全书》。纽约：麦克米伦公司（Macmillan），1968。

古德曼（Goodman, Nelson），《风格的地位》，《批判性探索》1(1975):799-811。

葛瑞汉（Graham, A. C.），《列子》译本。伦敦：约翰默里（J. Murray）出版社,1960。

高罗佩（Gulik, Robert H.van.），中译本名为《中国绘画鉴赏——中国及日本以卷轴装裱为基础的传统绘画手法》(*Chinese Pictorial Art as Viewed by the Connoisseur*)。罗马：意大利中东和远东研究所（Istituto Italiano per il Medio ed Estremo Oriente）印制，1958。重印本，台北：南天书局（Southern Materials Center），1981。

——《米芾〈砚史〉》。北京：魏智出版社（Henri Vetch），1938。

蔡涵墨，《韩愈和唐朝对统一的追求》。普林斯顿：普林斯顿大学出版社，1986。

霍克思（Hawkes, David），《楚辞：南方之歌——中国古代诗歌选》译本。牛津：克拉仑顿出版社（Clarendon），1959。

韩庄（Hay, John），《人体作为书法宏观价值的微观源泉》，收录于卜寿

珊与孟克文（Christian Murck）编《中国艺术理论》，74-102。普林斯顿：普林斯顿大学出版社，1981。

——《中国画中的价值与历史 I：再论谢赫》，RES6（1983年秋）:72-111

吴德明（Hervouet, Yves），《宋代书目》。香港：香港中文大学出版社，1978

赫希（Hirsch, E.D., Jr.），《风格学与同义性》。《批判性探索》1(1975):559-579

何惠鉴（Ho Wai-kam），"米芾"词条，收录于《世界艺术百科全书》，10:84-90。纽约：麦格劳-希尔图书公司（McGraw-Hill），1965

贺凯（Hucker, Charles O.），《中国古代官名辞典》。斯坦福：斯坦福大学出版社，1985

栗山茂久（Kuriyama Shigehisa），《"风"的设想与中国身体观念的发展》，收录于司徒安（Angela Zito）与白露（Tani E.Barlow）编《中国的身体、主体与权力》，23-41。芝加哥：芝加哥大学出版社，1994

库布勒（Kubler, George），《关于视觉风格的还原理论》，收录于朗格编《风格的概念》，119-127。

朗格（Lang, Berel），《风格的概念》。费城：宾夕法尼亚大学出版社，1979。

——《作为工具的风格，作为个人的风格》，《批判性探索》4(1979):715-739。

刘殿爵（Lau, D.C.），老子《道德经》译本。巴尔的摩：企鹅出版（Penguin Books），1963

雷德侯（Ledderose, Lothar），《米芾》，收录于傅海波（Herbert Franke）编《宋人传记》，116-127。威斯巴登：石泰出版社（Franz Steiner），1976

——《米芾与中国书法的古典传统》。普林斯顿：普林斯顿大学出版社，1979

理雅各（Legge, James），《中国经典》，五册。牛津：牛津大学出版社，1935。重印本，台北：南天书局，1983

刘若愚（Liu, James J.Y.），《北宋六人词家》。普林斯顿：普林斯顿大学出版社，1974

刘子健（Liu, James T.C.），《十一世纪的新儒家欧阳修》。斯坦福：斯坦福大学出版社，1967

马瑞志（Mather, Richard），《世说新语》英译本，明尼阿波里斯：明尼苏达大学出版社，1976

——《六朝历史之宗教一致性与自然性之争》(*The Controversy over Conformity and Naturalness during the Six Dynasties*).《宗教史》9, 2-3号(1969—1970),160-180.

倪雅梅(McNair, Amy),《法书要录,一部九世纪的书论专集》,《唐学报》5(1987):69-86.

——《苏轼临〈争座位帖〉》,《亚洲艺术文献》43(1990):38-48.

——《宋代书法家蔡襄》,《宋元研究通讯》18(1986):61-75.

穆四基(Meskill, John),《王安石:务实的改革家?》,《亚洲文明问题丛书》.波士顿:D.C.Heath & Co.出版,1963.

迈耶(Meyer, Leonard B.),《关于风格的理论》,收录于朗格编《风格的概念》,3-44.

姜斐德、方闻,《文字与图像:中国的诗歌、书法和绘画》.普林斯顿:普林斯顿大学出版社,1991.

中田勇次郎(Nakata Yūjirō),《书法风格与诗歌手卷:论米芾〈吴江舟中诗卷〉》,收录于姜斐德和方闻合著《文字与图像》,91-106.

中田勇次郎,主编《中国书法》,亨特(Jeffrey Hunter)翻译并改编.纽约:Weatherhill出版,1983.

宇文所安(Owen, Stephen),《孟郊与韩愈的诗歌》.纽黑文和伦敦:耶鲁大学出版社,1975.

——《中国传统诗歌与诗学:世界的征象》麦迪逊:威斯康星大学出版社,1985.

刘大卫(Palumbo-Liu, David),《挪用诗学:黄庭坚的文艺理论与实践》.斯坦福:斯坦福大学出版社,1993.

李又安(Rickett, Adele Austin),《中国的文学观:孔夫子到梁启超》.普林斯顿:普林斯顿大学出版社,1978.

夏皮罗(Schapiro, Meyer),《风格》,收录于克鲁伯(A.L. Kroeber)编《今日人类学:百科全书条目》(*Anthropology Today: An Encyclopedic Inventory*),287-312.芝加哥:芝加哥大学出版社,1953.

时学颜(Shih, Hsio-yen),《米友仁》,收录于傅海波(Herbert Franke)编《宋人传记》,127-34.威斯巴登:石泰出版社(Franz Steiner),1976.

施友忠(Shih, Vincent Yu-chung),《文心雕龙》英译本.纽约:哥伦比亚大学出版社,1959.

苏德恺(Smith, Kidder Jr.)、包弼德等人合编《宋代对〈易经〉的应用》,普林斯顿:普林斯顿大学出版社,1990.

索柏(Soper, Alexander),《郭若虚〈图画见闻志〉》译本.华盛顿:美

国学术团体协会，1951。

石慢（Sturman, Peter C.），《开封空中的瑞鹤：徽宗朝廷的祥瑞之象》，《东方学》20(1990):33-68。

——《骑驴者之形象：李成与中国早期山水画》，《亚洲艺术》，55，1-2号（1995）:43-97。

——《米友仁与文人传统的传承：水墨的维度》，博士学位论文，耶鲁大学，1989。

邓嗣禹，《颜之推的〈颜氏家训〉》，莱顿：博睿学术出版社(E.J.Brill)，1968。

曾佑和（Tseng, Yuho [Betty Ecke]），《中国书法史》。香港：香港中文大学出版社，1993。

樊隆德（Vandier-Nicolas, Nicole），《中国的艺术与智慧：米芾（1051—1107）——从书信美学的角度看画家与鉴赏家》。巴黎：法兰西大学出版社，1964。

王赓武（Wang, Gung-wu），《冯道：论儒家的忠君观念》，收录于芮沃寿（Arthur F. Wright）和崔瑞德（Denis Twitchett，又名杜希德）编《儒家人格》，123-145。斯坦福：斯坦福大学出版社，1962。

华兹生（Watson, Burton），《庄子》英译本。纽约：哥伦比亚大学出版社，1968。

——《史记》英译本，全两卷。纽约：哥伦比亚大学出版社，1961。

黄君实（Wong, Kwan-shut），《顾洛阜藏宋元书法名迹》（*Masterpieces of Sung and Yuan Dynasty Calligraphy from the John M. Crawford Collection*）。纽约：华美协进社，1981。

米芾: 风格与中国北宋的书法艺术

译后记

　　北宋书法家米芾在书法内外的故事不仅在中国广为传播，即便是在海外，也颇能吸引非华裔作者和读者的兴趣。连同本书的英文版在内，在海外中国研究领域至少已经出版了三种关于米芾的学术专著。先是海德堡大学教授雷德侯在完成其博士论文《清代的篆书》之后，从20世纪70年代开始投入了大量精力研究米芾与"二王"的关系，并于1979年出版了专著《米芾与中国书法的古典传统》（此书中译本2008年由中国美术学院出版社出版）。尔后，1982年，日本书法史研究的泰斗中田勇次郎在二玄社出版了两卷本的大书《米芾》，该书包括"图版篇"和"研究篇"，无论图像之精美还是资料之丰赡在当时都可谓首屈一指。正是在这两部杰出著作的基础上，加州大学圣芭芭拉分校教授石慢于1997年出版了这本《米芾：风格与中国北宋的书法艺术》。海外中国研究的学术史上关于书法的研究本来就不多，而关于米芾这位并非数一数二的艺术家却出现了至少三部专著，个中原委不由得令人深思。

　　这三种著作中，如果说雷德侯的著作是"醉翁之意不在酒"，即意在借助米芾这个"望远镜"去把研究视角对准晋代尤其是王羲之、王献之传统，通过米芾的鉴藏、研究的知识来源去探究晋代书法的"本来面目"，从而更接近一部晋代书法史研究著作；而中田勇次郎的著作则又集中于米芾有关书法的鉴赏、书论和作品资料的搜集、汇编及考订的话，那么石慢此书

既广泛占有了关于米芾研究的各种资料——包括书论文献、作品等原始资料和米芾身后历代中外学者关于米芾的评论和研究，也建立起了类似雷德侯那样通过米芾这样一个个案洞察更为深广的书法史传统的理论雄心。正如第六章的标题所示的那样，本书可以说是一部"集大成"的著作。自此书问世之后至今26年的时间里，英语世界中对中国北宋的书法家特别是苏轼、黄庭坚、蔡襄乃至欧阳修等人多有研究，唯独米芾研究则陷入了长期的沉寂，对此如果说这三本书尤其是石慢的著作把海外的米芾研究无论在方法还是论点上都推进到一个迄今无人能及的地位恐怕并不为过。

书法史研究是一个独特的研究领域，尽管它从属于艺术史（美术史）研究，但又因其不同于绘画、雕塑作品的研究对象——汉字，而形成了自己独特的面貌。石慢将书法研究置身于整个海外特别是西方语境中的中国研究的学术史脉络中，这既让西方的宋史研究补充了书法这个独特的视角和维度，也让国内的书法研究者以米芾为窗口，得以窥见西方学者在文学、史学等众多领域关于中国宋代研究的堂奥。至于他本人，则意在通过米芾这个个案呈现"尚意"的北宋时代整体书法风貌，特别是米芾在其中所扮演的关键却又与众不同的角色。"风格"一词则可说是石慢著作的关键词。这里的"风格"作为石慢此书的一个核心理论概念，并不完全等同于其在中文日常语境中的含义，而是一个可以沟通起中国和西方文论，并进行跨文化诠释的中心论点。作者结合中国传统文论和西方文学批评传统，既阐释了米芾在生活中特立独行的风格及其内在矛盾，也深度解析了这种风格进入其书法创作之时的转换与表现机制。正是因此，我们根据字面直译了本书的副标题"风格与中国北